이슈, 중국현대 미술

| 일러두기 |

1. 중국 미술계에서 아직 공식 합의된 것은 아니지만, 일반적으로 개혁 개방 이후 1989년까지를 '현대 미술'로, 1990년대 이후 현재까지를 '당대 미술'로 서술하는 경향이 있다. 책 제목에서는 한국의 언어 환경에 맞게 '중국 현대 미술'이라는 용어를 사용했으나, 본문에서는 중국 내 상황에 맞춰 '현대 미술' 내지 '당대 미술'의 용어를 구분해 사용했다.
2. 이 책에 사용된 중국어 원어 표기는 교육부의 외래어 표기법을 따르지 않았다. 현대 중국어 원어 발음에 좀더 가깝도록 저자 임의의 표기법을 따랐다.
 예) 毛旭辉: 마오쉬휘, 周春芽: 조우춘야
3. 대부분의 인명, 지명은 현대 중국어 발음대로 표기했으나, 서명과 신해혁명 이전의 인명, 일부 고유 명사 등 한국식 한자 발음이 더 익숙한 경우에는 한국식 발음에 의거했다.
 예) 八大山人: 팔대산인, 文化热: 문화열, 玩世现实主义: 완세현실주의, 《中国美术报》: 중국미술보
4. 이 책의 모든 한자는 현·당대 중국 미술의 시대적 현실적 상황에 더욱 부합하도록 일체 간자체를 사용했다.

이슈, 중국 현대 미술
찬란한 도전을 선택한 중국 예술가 12인의 이야기

2008년 8월 7일 초판 | 1쇄 인쇄
2008년 8월 18일 초판 | 1쇄 발행

지은이 | 이보연
발행인 | 전재국

북스사업본부장 | 이광자
편집 주간 | 이동은
편집 팀장 | 전우석
미술 팀장 | 조성희
마케팅 실장 | 정유한
마케팅 팀장 | 정남익

발행처 | (주)시공사
출판등록 | 1989년 5월 10일(제3-248호)

주소 | 서울특별시 서초구 서초동 1628-1(우편번호 137-878)
전화 | 편집 (02)2046-2843 · 영업 (02)2046-2800
팩스 | 편집 (02)585-1755 · 영업 (02)588-0835
홈페이지 | www.sigongart.com

ISBN 978-89-527-5296-3 03600

값은 뒤표지에 있습니다.

파본이나 잘못된 책은 교환하여 드립니다.

이슈, 중국 현대 미술

찬란한 도전을 선택한 중국 예술가 12인의 이야기

이보연 지음

SIGONGART

CONTENTS

이 책을 출간하기까지 많은 도움을 주신 중국 예술가 12인(吳冠中, 黃锐, 周春芽, 毛旭辉, 叶永青, 王广义, 张晓刚, 方力钧, 岳敏君, 曾梵志, 俸正杰, 孙国娟)에게 진심으로 감사를 드립니다.

서툰 새내기처럼 봄에 시작한 작업을 다음해 여름이 되면서 마무리 짓는다. 지난 1년 여간 나는 베이징을 중심으로 중국의 주요 도시들을 돌며 중국 당대 미술에 대한 자료를 수집하고 중국의 예술가, 평론가들과 교류를 나누었다. 편안한 유학생의 신분으로 그들과 격의 없는 대화를 나누었으며 그들은 열린 마음으로 나의 질문에 답하고 필요한 자료를 제공해주었다.

이 책은 최근 국제적으로 이슈가 되고 있는 중국 당대 미술과 예술가들에 대한 소개를 대중적 개설서로 만들어보자는 편집자의 아이디어로 시작되었다. 중국 당대 미술의 역사와 현황에 대해 관심이 있었던 나는 배움의 기회로 이 제의에 응했다. 정보 수집과 정리, 취재, 인터뷰, 집필, 편집, 출판 등 모든 과정에는 실험과 모험이 가득했다. 지금 이 순간은 얼마나 훌륭한 결과물이 도출되었는지를 생각하기보다는 쉴 틈 없이 새로운 경험을 하고 많은 것을 배울 수 있었던 시간을 즐거움으로 받아들이고 싶다.

이 책은 예술가에 대한 소개를 위주로 하되, 동시에 독자들이 중국 현·당대 미술의 흐름을 자연스레 이해할 수 있도록 시대 내지 사조의 변화에 따라 작가들을 배치했다. 그 외 중국 미술계의 현황을 알 수 있는 구체적이고 실용적인 정보들을 팁으로 삽입했다. 그러나 중국 현·당대 미술은 미술사적인 요소들 외에 정치나 역사적 배경이 유난히 중요한 발전 요소로 작용해왔다. 따라서 필요한 독자들에 한해 참고할 수 있도록 부록에 시대 배경과 미술사조, 핵심 어휘들에 대한 설명을 첨가했다. 하지만 본문 이해를 위한 설명에 그쳤으므로 부록의 내용이 당시 중국 미술사의 전체 상황을 모두 설명하는 것은 아니다.

중국 미술계에는 다양한 폭의 예술가들이 있다. 어떤 작가를 선별해서 소개해야 하는가 하는 점에 대해 주어진 조건에서 최선을 다했지만 현실적인 한계들도 있었다. 처음에 나는 화랑 일을 통해 중국 당대 미술과 인연을 맺게 되었으므로 주로 회화 작가들과 알게 되었다. 후에 회화 이외의 다른 매체를 다루는 작가들과도 접촉을 시도했지만 보통 은둔하기 좋아하는

그들 대부분은 '검증되지 않은' 언론과 인터뷰에 노출되기를 꺼렸다. 일정 기간 이상 접촉이 없었던 작가들을 소개하는 것은 나로서도 부담이 되었다. 결국 중국 및 해외에서 활동하는 수많은 설치, 행위, 그 외 다양한 방식으로 작업하는 중국 작가들에 대한 소개는 다음 기회로 미루는 수밖에 없었다.

이 책은 일반인들이 아직 생소한 중국 현·당대 미술을 쉽고 간편하게 이해할 수 있도록 간단한 에피소드와 함께 전기식으로 예술가들의 삶과 예술을 소개했다. 그러나 이 책은 반 고흐의 감동적인 편지나 위대한 고전 예술가를 소개하는 순수 교양서적 같을 수는 없었다. 여기에 소개된 예술가들은 모두 생존 작가들이고 상황은 아직 진행 중이다. 게다가 중국 당대 미술은 현재 정치, 경제, 문화적인 측면에서 다각도의 논란을 불러일으키고 있다. 이 책은 중국 현·당대 미술의 발전 과정 중에 나타난 여러 가지 현실적인 이슈들에 관한 이야기다. 이 책에 등장하는 예술가들은 20세기 동서양 문화와 이념 갈등, 민주와 독재, 문화 제국주의와 식민주의, 미술 제도권과 시장의 권력 문제 등 갖가지 모순이 첨예하게 대립한 상황에서 투쟁, 영합, 조작, 타협, 돌파, 화해 등 다양한 선택과 해결 방식을 보여주었다. 그들은 각기 중국 현·당대 미술계에서 가장 투쟁적이고, 대항적이며, 학술적이고, 전략적이며, 상업적인 일면을 갖춘 이들이다. 따라서 그들에 대해 이해하는 것은 중국 당대 미술계에 일어난 큰 이슈들의 윤곽을 잡는 데 도움이 될 수 있다.

상이한 체제와 이념 하에 생활해 온 한국인이 중국 현·당대 미술을 이해하기는 그리 쉬운 일이 아니고 때로는 동기 유발조차 힘들다. 하지만 서로 다른 정치 체제라 하더라도 20세기 아시아 국가로서 도전하고 극복해야 했던 과제들 중에는 상당한 유사성도 있었다. 더욱이 앞으로 북한 미술을 이해해야 하는 한국인에게 사회주의 배경의 미술 이해는 남다른 과제다. 그리고 무엇보다 아시아 미술 시장의 부흥과 함께 한국인은 벌써 중국 당대 미술의 참여자가 되어가고 있다. 수 많은 결함과 미흡함에도 불구하고 이 책이 앞으로 필요한 학술, 현장 등 광범위한 방면의 교류에 작은 실마리가 되기를 바란다.

그림으로 죽으리라

우관중 吳冠中, 1919~

1919 | 지앙쑤성 이씽현 출생
1942 | 항조우국립예술전과학교 졸업
1950 | 파리고등미술학교 졸업

중앙미술학원, 칭화대학, 베이징예술학원, 중앙공예미술학원 교수 역임
현 자유예술가

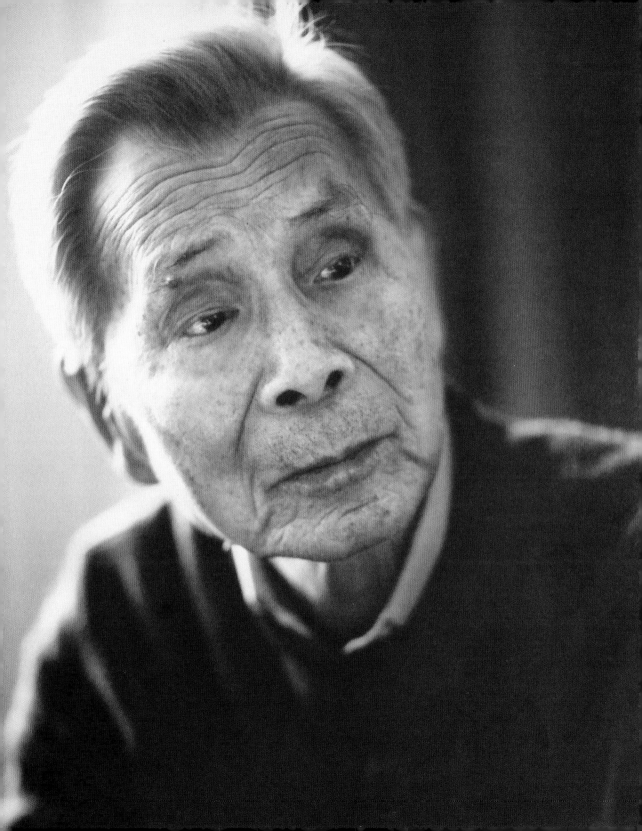

30년 만의 재회

30년의 이별 끝에 '시련의 안'과 '시련의 밖'이 만났다.

'밖'이 물었다. "지난 선택을 후회하는가?"

순간 '시련의 안'은 마음을 송곳으로 찔린 듯했다.

"만약 자네가 그때 돌아가지 않았더라면, 지금쯤 우지(자오우지趙无极)나 더췬(주더췬朱德群)의 길을 가고 있었겠지."

입을 굳게 다문 '시련의 안'은 고개를 저었다.

사실 '시련의 밖' 역시 친구가 이렇게 대답할 줄 이미 알고 있었다.

여든일곱 살 예술가의 2006년 신작전

이 역사적인 인물 '시련의 안'을 처음 만난 것은 2006년 칭화대학(清华大学) 미술 대학 50주년 기념 주요 교수 개인전 때였다. 그보다 몇 달 전 그의 자서전을 읽을 때만 해도 나는 그가 나와 동시대를 살아가는 인물이라는 사실을 실감하기 어려웠다. 그런데 지금으로부터 한 세기를 거슬러 올라가는 그 역사적 인물이 돌연 책 속에서 걸어나와 내 앞에 섰다. 비록 새는 발음에 목소리도 떨렸지만 그는 열정이 담긴 분명한 눈빛으로 대중에게 자신의 감회를 말하고 있었다. 그의 심장만큼이나 내 심장도 두근거렸다. 내 시선은 곧 옆에 있는 간판으로 갔다. '2006년 신작전'이라니! 아무리 학교 전시장이라지만 결코 좁은 공간이 아니었다. 얼핏 한눈에 훑어보니 소폭 작품이 절반 이상이고, 과거 대표작들이 서너 점 끼어 있다. 그러나 여든일곱 살 예술가의 상식을 초월해버린 예술 투혼에 나는 숙연함과 충격 외에 다른 감정을 느낄 수 없었다. 감동은 오전 오프닝 행사에 이어진 오후 학술 토론회에서도 계속되었다. 그는 단상이 없는 소규모 강의실을 요구했으나, 소문을 듣고 구름처럼 나타난 학생들 때문에 강당으로 자리를 옮겨야 했다. 그가 강당 뒷문에 나타나 아슬아슬한 걸음으로 전면의 단상에 도착할 때까지 학생들은 끊이지 않는 존경의 박수를 보냈다. 앞에서

몇몇 전문가들이 그에 관한 논문을 발표하는데, 그가 갑자기 일어나 발표자에게 양해를 구했다.

"나는 학생들과 좀더 이야기를 나누고 싶습니다. 저에게 시간을 주시지요."

우관중 | 〈생의 욕 2001〉 | 2001 | 철근, 스테인리스 스틸에 페인트 | 우관중이 칭화대학 미대에 기증한 작품.
물리학자 리쩡다오와의 대담 후 발상을 얻어 제작한 우관중의 유일한 입체 작품

그는 갓 스물을 넘긴 어린 학생들에게 직접 질문을 받고, 그 천진한 혹은 미숙한 질문에 혼신의 힘을 다해 열정적으로 대답했다. 30년이 넘는 재직 기간 내내 언제 한번 마음놓고 학생들을 지도해보지 못한 교수 우관중. 어쩌면 지금이 그가 자신의 예술혼을 젊은 세대에게 전할 수 있는 마지막 기회일지도 모를 일이었다.

예도의 입문

우관중은 양쯔 강 남쪽 지앙쑤성江蘇省에서 가난한 농부의 맏아들로 태어났다. 척박하고 여유 없는 환경 속에서도 학교에서 언제나 일등을 놓치지 않던 그는 부모님의 유일한 희망이었다. 부모님의 기대처럼 우관중은 줄곧 장학생으로 공부하여 열다섯 살에 저지앙대학(浙江大学) 부설 공업 학교 기계과에 입학했다. 그런데 방학 중 군사 훈련에서 당시 항조우예전(杭州艺专)을 다니던 주더췬을 친구로 사귀게 된 사춘

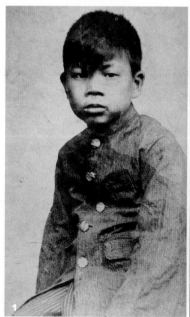

1 │ 소학교 시절의 우관중 2 │ 1942년 항조우국립예전 졸업 사진

1 | 1946년 겨울, 주비친과 결혼식 후 2 | 1947년 말, 함께 프랑스 유학을 떠난 친구들과 파리 개선문 앞에서

기 소년은 이전에 모르던 새로운 세계에 눈을 뜨고 밤을 새워 아름다움을 이야기하는 예술의 찬미자가 되었다. 그는 생전 처음 아버지의 뜻을 어겨 학교를 그만두고 항조우예전에 입학 시험을 치렀다. 20세기 전반 중국 미술의 두 대가인 린펑미엔林风眠과 판티엔쇼우潘天寿가 재직하던 그 학교에서 우관중은 서구의 모더니즘과 중국 전통 회화를 모두 익힐 수 있었다. 그러나 그의 본격적인 예술 인생은 파리 유학을 가는 1947년 이후부터 시작되었다.

당시 항조우예전은 파리고등미술학교의 중국 분원(分院)이라 불릴 만큼 개방적이고 진보적인 커리큘럼을 갖추고 있었다. 학생들도 학풍에 따라 진보적이고 적극적인 성향을 띠었다. 이 젊은 예술학도들이 세상에서 가장 열망하고 기대하는 곳은 다름 아닌 예술의 본고장 파리였다. 유학을 다녀온 교수들이나 그들이 가져온 화집 몇 권으로 간신히 접할 수밖에 없던 그곳. 전국에서 단 한 명만 누릴 수 있는 정부 장학생의 기회를 얻은 우관중이 느낀 흥분은 이루 표현할 수 없었다. 파리에 도착한 그는 하루를 넷으로 나누어 오전에는 학교 수업을 듣고, 낮에는 미술관과 화랑을 돌아보거나 루브르미술사학교에서 강의를 듣다가, 저녁에는 다시 인체 크로키를 연습하고 밤에는 프랑스어

학원에 가서 언어를 보충하는, 열정에 찬 하루하루를 보냈다. 방학 때는 이탈리아, 스위스, 영국 등지로 미술관과 유적지 답사를 떠나기도 했다. 국비생이라 보수적인 정규 아카데미에서 공부해야 했지만, 그의 관심은 이미 사실적 테크닉에 치우친 아카데미즘을 뛰어넘은 상태였다. 그는 주관적 색채와 형태를 강조하던 J.M. 수베르비에 J.M. Souverbie 교수 밑에서 회화의 순수 형식과 언어 문제를 파고들었다. 얼마 지나지 않아 그는 수베르비에의 지지를 받았고, 파리 살롱전에도 당선되었다.

갈등, 갈등, 갈등 그리고 선택

꿈만 같던 유학 기간이 끝나가자 그의 마음속에는 쉽게 해결할 수 없는 갈등이 생겨나기 시작했다.

> '파리에 올 때까지만 해도 보수적이고 황당한 인사들이 요직을 점하는 암울한 중국 미술계로는 돌아가지 않을 작정이었다. 그러나 모더니즘에 몰입하여 지낸 3년, 누구보다 열린 마음으로 받아들였지만, 내가 잉태해 낳을 수 있는 것은 사생아에 지나지 않는다는 사실을 깨달았다.
> 하지만 나는 이 활기찬 모더니즘을 여전히 열렬히 사랑한다. 그러나 고향의 부모 형제, 동포들은 나의 이러한 그림들을 이해하지 못한다. 고국에서는 계속 전쟁과 건국에 대한 불안하고 혼란스러운 소식들이 들려온다. 하지만 새로 수립된 정부에서는 유학생들을 찾아와 당신들이 새로운 조국 건설에 꼭 필요한 인재라고 호소한다.'

돌아갈 것인가 남을 것인가. 그 어떤 선택도 선뜻 내키지 않았다. 그는 친구들과 이 문제에 대해 셀 수 없이 토론하고, 고국의 은사들에게 편지를 보내 자문을 구했다. 그럼에도 쉽게 결론나지 않는 이 고민을 가지고 그는 밤잠을 설쳐가며 홀로 분투했다. 향수병이었을까, 해

결 나지 않는 고민의 끝에 그는 결국 고흐의 말을 떠올렸다.

"너는 보리잖아. 네가 있을 곳은 보리밭이야. 고향땅에 심어야 뿌리를 내리고 싹을 틔우지. 파리의 보도(步道)에서 말라죽지는 마."

그는 이미 비자 연장을 준비하고 있던 수베르비에 교수의 호의를 정중히 사양하고 자신의 결심을 밝혔다. 물론 그 선택에 대한 책임이 얼마나 큰지도 잘 알고 있었다. 그가 의연히 뱃길에 오를 수 있었던 것은 잘 내린 결정이라는 자신감보다는 어떤 상황이 벌어지든 최선을 다해 진실하고 꿋꿋이 살아가겠다는 다짐과 각오 때문이었다.

새로운 조국, 낯선 현실

다시 돌아온 조국. 그는 마르크스레닌주의가 무엇인지 전혀 몰랐다. 다만 평생 가난하게 살아온 아버지가 종갓집 회계를 맡았다는 이유로 토지 개혁에서 지주로 분리되어 있었다. 그는 베이징에 가서 귀국 신고를 하던 중 동창을 만나 쉬베이홍徐悲鸿이 원장으로 있는 중앙미술학원(中央美术学院)의 강사가 되었다. 사회주의 사실주의를 격렬히 외치며 모더니즘을 추구하는 항조우예전 세력과 대결 구도를 형성하던 쉬베이홍은 우관중이 극히 꺼리는 인물이었다. 그러나 신중국 성립 이후 그의 예술관은 마오쩌둥毛泽东의 문예 정책 노선에 정확히 부합했고, 당시 그는 중국 미술계에 강력한 영향력을 행사하는 인물이 되어 있었다. 처음 수업을 맡은 우관중은 의욕적으로 모더니즘 미술을 소개했다. 파리에서 직접 가져온 최신 화집들을 보여주면서 학생들에게 회화의 다양성과 관념의 혁신을 역설했다. 학생들은 흥분해서 강의를 들었고 매우 감명을 받은 듯했다.

하지만 곧 한 학생이 물었다. "일리야 레빈Илья ЯЕФИМОВИЧ Реп ИН의 화집도 갖고 계신가요?"

레빈? 금시초문이다. 나중에 알아보니 그는 러시아 사실주의 순회
화파(巡回畵派)의 대가란다.

그는 고급 학교 직원 토지 개혁 시찰단에 편입되었다. 지방으로 내
려가 직접 토지 개혁 중에 일어나는 지주 처단 현장을 시찰하는 일이
었다. 착취당한 농민들은 분에 못 이겨 지주에게 심한 폭력을 가하곤
했다. 사람들은 그것을 '편차(偏差)'라고 불렀다. '오차'로 인해 지주
로 분리된 그의 부친은 '편차'를 피해갈 수 있었을까? 국가의 발전을
가로막는 부패한 자산 계급은 소멸되어야만 했다. 논밭을 나눠받은 농
민들은 홍조만면 의기양양해서 군대에 자원하고 한국 전쟁 중의 북조
선을 도왔다. 이 같은 대파란의 사회 개조를 지식 분자들에게 직접 참
관시키는 것은 구사회의 유산인 지식 분자들에게 새로운 현실을 교육
시키고, 나아가 그들의 사상과 업적을 국가 정책에 일치시키기 위해서

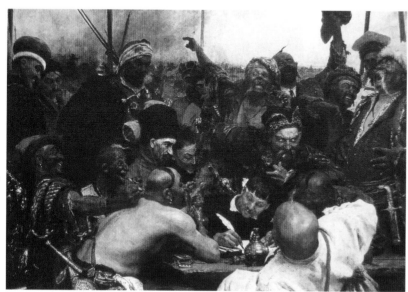

일리야 레빈 | 〈술탄 메메드 4세에게 답장하는 코사크(Zaporozhye Cossacks' Reply to the Sultan of Constantinople)〉
1880~1891년 | 캔버스에 유화 | 203×358cm

였다. 그의 동료는 시찰에서 돌아온 후 〈피 묻은 옷(血衣)〉을 그렸다.

　　그러나 어찌된 일인지 우관중이 그린 인물화 〈아버지 가슴의 꽃(爸爸的胸花)〉은 호평을 받지 못했다. 사람들은 그가 '형식주의' 미술을 추구해 공농병(工农兵) 계급을 추하게 묘사했다고 비판했다. 몇 번 그림을 고쳐보기도 했지만 반응은 여전했다. 그는 그제야 깨닫고 아예 인물화를 포기하고 대신 상대적으로 간섭을 덜 받는 풍경화를 그리기로 했다. 학교에 재직한 지 2년이 채 안 돼 '문예정풍(文艺整风)'이 시작되었다. 자산 계급 문예 사상인 형식주의 예술에 대한 탄압이 시작된 것이다. 우관중은 '독소'로 분류되었다. 학생들이 그를 자산 계급의 독소를 퍼뜨린 자로 지목한 경고장이 속속 날아들었다. 전 교직원 대회에서 쉬베이홍은 "자연주의는 나태함이므로 마땅히 타도해야 하고, 형식주의는 악랄함이므로 반드시 소멸시켜야 한다!"고 했다.

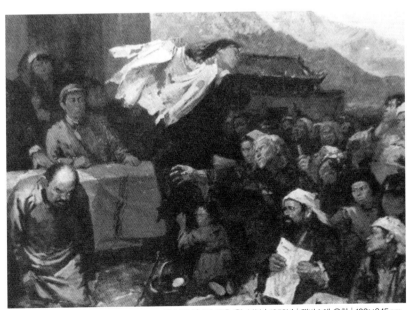

왕슬구어 〈피 묻은 옷〉 부분 | 1959년 | 캔버스에 유화 | 192×345cm

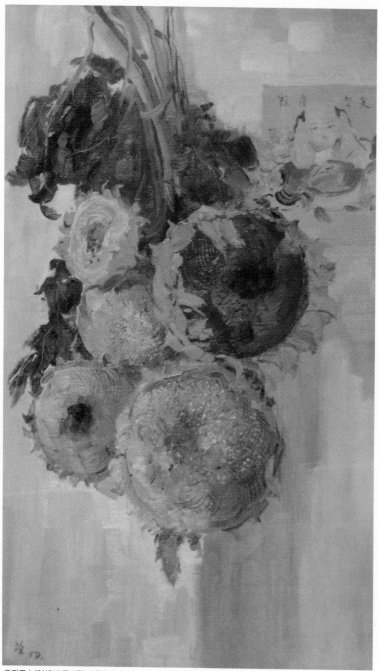

우관중 | 〈인생의 풍성한 수확(해바라기)〉 | 1959년 | 캔버스에 유화 | 100×60cm

고독한 투쟁

우관중은 칭화대학 건축학과로 경질되었다. 하지만 오히려 잘된 일이었다. 건축은 '사상'과 관계없는 '형식'이기 때문이다. 기초 소묘와 수채화를 가르치고 나면 자신의 작업에 몰두할 수 있는 시간이 주어졌다. 그는 유화와 수묵화를 결합하기 시작했고, 특히 나무 그리는 법을 집중 연구했다. 풍경화 속의 나무는 화면 전체의 분위기를 결정짓는 매우 핵심적인 요소였다. 중국 산수화 속의 나무들은 얼마나 생동감 있고 율동적인 선율을 나타내는가! 대충 물감으로 얼버무리고 점 몇 개 찍어서 그려낸 유화 속 나무와는 비교할 수 없었다. 그는 끈적끈적한 안료와 둔탁한 브러시를 사용하는 유화에서 생동하는 나무를 어떻게 표현해낼지 고심했다. '나이프 기법'의 나무는 바로 그 고심의 열매였다.

그는 다시 베이징예술학원(北京艺术学院)으로 자리를 옮겼다. 소위 비주류 인사들이 모인 이곳에서 그는 비로소 동지애를 느낄 수 있었다. 또한 이때부터 기회만 나면 스케치 여행을 떠나곤 했다. 그러나 그의 스케치 여행은 흔히들 생각하는 낭만적인 것과는 거리가 멀었다. 가장 싼 숙소에 머무는 것은 그나마 양반이었다. 산속에 들어앉아 온몸을 모기에게 뜯기며 스케치를 하고 그림이 완성되기 전에는 식사도 거르는 일종의 고행 같았다. 스케치 여행에서 돌아온 그의 이마에는 보통 사람의 얼굴에는 볼 수 없는 무늬가 새겨지곤 했다. 땡볕에서 온종일 그림에 집중하느라 얼굴이 까맣게 그을렸는데, 이마의 찡그린 주름 사이로 햇볕이 닿지 않아 생긴 계급장이었다.

한번은 티베트로 스케치 여행을 떠났다. 기차를 타고 가는데 목적지에 닿기 얼마 전에 훌륭한 풍경이 펼쳐지는 거였다. 그는 역에 내린 후 군인들의 도움을 받아 그곳에 다시 가보기로 했다. 차로는 20분이 채 안 되는 거리였건만 희박한 공기 속을 네 시간 동안 걸은 끝에 겨우 대략 비슷한 분위기가 나오는 곳을 발견했을 뿐이었다. 그는 뭔가

우관중 | 〈쑤조우 원림〉의 부분 | 1974년 | 마포에 유화 | 150×200cm | 베이징역 소장

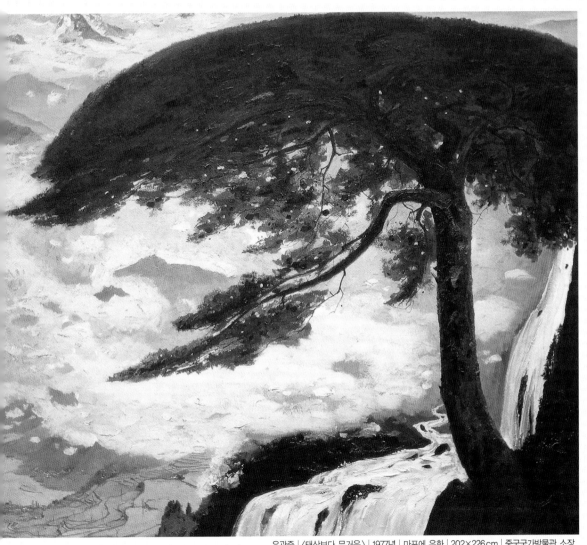

우관중 | 〈태산보다 무거운〉 | 1977년 | 마포에 유화 | 202×226cm | 중국국가박물관 소장

알듯 모를 듯 차이가 나는 기억 속 풍경과 눈앞의 풍경을 반복해서 비교하다가 순간적으로 깨달았다. '아, 속도가 공간을 변화시킨 것이구나!' 그는 기차를 타고 빠른 속도로 지나가면서 압축된, 즉 변형 선택된 공간을 보았던 것이다. 감동은 바로 그 변형된 공간에서 나온 것이었다. 그는 이때부터 '현장 이사 스케치(現場搬家写生)'라는 화면구성법을 연구하기 시작했다.

꾸이조우 스케치. 1980년 가을

절망의 그림자

최대한 자유로운 예술의 전당을 만들려고 했던 우관중과 동료들의 노력은 또다시 베이징예술학원의 해체 조치로 무산되었다. 그는 중앙공예미술학원(中央工艺美术学院, 현 칭화대학 미술 대학)으로 발령받아 또다시 '시간 많은' 교수가 되었다. 그런데 얼마 지나지 않아 곧 지식 분자들을 이용해 농촌 간부들의 네 가지 부패를 청산한다는 '사청(四清)' 운동이 시작되었다. 그는 당시 피폐해질 대로 피폐해진 농촌으로 내려가 부족한 양식과 열악한 조건 속에서 몇 달을 지내야 했다. 급기야 돌이 섞인 음식을 먹다 보니 점차 식욕을 잃었고, 반년 후에는 거의 곡기를 끊게 되었다. 위병은 심각한 간염으로 번졌고, 결국 집에서 요양하는 신세가 되고 말았다.

하지만 요양 생활은 끔찍한 고문과도 같았다. 이제껏 자신을 극한으로 몰고 갔던 창작 활동은 사실 그가 현실 속의 억압과 번민을 이겨내는 유일한 방법이었다. 그는 상황이 암울할수록 밥을 굶고 잠을 줄여가며 그림을 그렸고, 아내가 바로 옆에서 해산의 고통으로 신음할 때마저 그림을 그리고 있었다. 그러던 그가 좀처럼 호전되지 않는 병마에 짓눌려 온갖 사념에 사로잡힌 채 침대 위에서 무력하게 지내는

것은 너무도 견디기 힘든 시간이었다. 그는 심각한 우울증과 불면증에 시달렸고, 옆에서 지극정성으로 보살피는 아내가 아니라면 자살하고 싶은 충동까지 느꼈다.

그림으로 죽으리라

하지만 희망은 보이지 않았다. 칠흑 같은 10년 세월, 문화대혁명의 어둠이 내리깔렸다. 학생들은 여기저기에 선생들의 '독소'와 '추악'을 낱낱이 고발하는 대자보를 붙였다. 자신이 고발하지 않으면 자신도 고발당할 수밖에 없는 상황이었다. 물론 우관중의 '독소'도 공개되었다. 그러나 다행히 학교를 옮긴 지 얼마 되지 않은데다 곧 사청 운동에 동원되었으므로 그의 '독소'는 한계가 있었다. 그는 '우선 한쪽에 두고 보는' 부류로 분류되었다. 하지만 당연히 가택 조사 대상이었다. 당시 모더니즘 화풍을 견지했던 화가 린펑미엔, 팡쉰친庞薰琴 등이 그랬던 것처럼, 우관중도 목숨을 보존하기 위해 자신의 그림을 가위로 자르고 태우거나 흰 물감으로 칠해버려야만 했다. 그의 인물화, 소묘, 크로키, 파리 시기에 제작한 작품들이 이때 모두 훼손되고 말았다. 세 아이와 아내도 뿔뿔이 흩어져 정부의 혁명 정책에 동원되었다. 그는 '재교육' 대상이 되었다. 병든 몸으로 시골에 내려가 강제 노동에 시달린 그는 간염에 더해 극심한 치질까지 앓았다. 결국 출혈에도 불구하고 계속 부역에 시달리다가 걷지 못할 지경이 되었을 때 비교적 가벼운 일터로 옮겨졌다. 그런데 그가 돌보던 거위 한 마리가 그만 돌연 사하고 말았다. 상사에게 잘 보이고 싶었던 감시자는 '우관중이 계급 보복으로 무산 계급의 거위를 때려죽였다!'고 신고했다. 그는 너무 억울해서 '이것은 완전히 〈십오관〉'이라 호소했으나 간부는 불같이 호통을 칠 뿐이었다. "나도 〈십오관〉알아, 〈십오관〉 그거 〈수호전〉 아냐? 너는 내가 그것도 모를 줄 알았어? 전국 연합을 발동해서 너를 비판해야겠어!"(〈십오관〉은 청대 희곡이고 〈수호전〉은 명대 소설로 서로 아

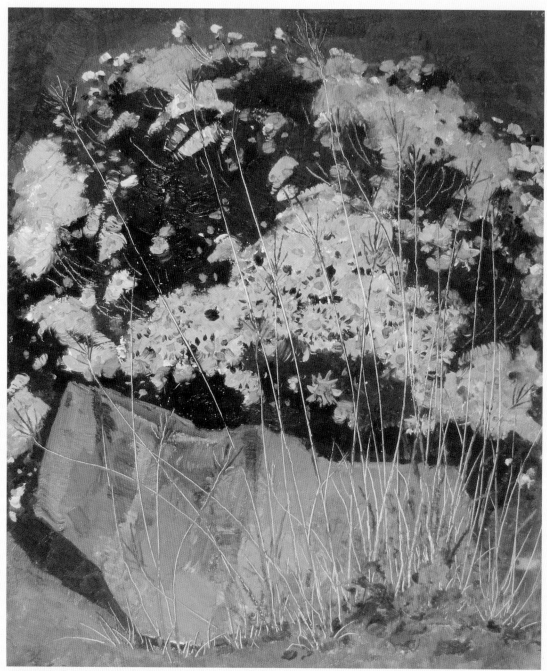

우관중 | 〈들국화〉 | 1972년 | 마포에 유화 | 50×40cm

무런 관련이 없음)

몇 년 후 혁명의 분위기가 어느 정도 완화면서 회화 창작 금지령이 해제되었다. 그러나 병세는 여전했고, 우관중은 차라리 그림을 그리다 죽으리라 결심했다. 그는 시골에서 쓰는 분뇨 지게를 이젤로 삼아 풍경화를 그리기 시작했다. 그런데 한두 사람씩 그의 곁에 모여들더니 '분뇨 지게 화파'가 형성되었다. 그들은 옥수수, 수수, 면화, 들꽃, 오이, 호박 등을 그렸다. 농민들은 그 곁에 모여들어 나름대로 순박하고 진실한 평을 늘어놓곤 했다. 그러던 어느 날 장모가 위독하다는 소식이 전해졌다. 아내와 우관중은 어렵사리 휴가를 얻어 꾸이양貴陽으로 향했다. 간만에 일터를 벗어나자 그림을 그리고 싶은 충동이 미칠 듯 치밀었다. 그는 속이 타는 아내를 뒤로하고 밤새 일대를 둘러본 뒤 새벽에 장소를 잡아 그림을 그리기 시작했다. 하지만 가혹하게도 비가 내리기 시작했다. 비는 멈출 생각이 없었다. 아내는 우산으로 그림을 받치고 서 있었고, 둘은 비에 흠뻑 젖었다. 다시 자리를 옮겨 그리려고 하자 이번에는 비가 멈춘 대신 거센 바람이 불기 시작했다. 더 이상 화판을 버틸 수가 없었다. 그는 끝내 울음을 터뜨리고 말았다. 아내는 강제 노동으로 인해 마비된 작은 두 손으로 화판을 잡은 채 품으로 이젤처럼 버텨주었다. 꾸이양에 도착한 후 그는 비로소 입맛이 돌기 시작했다.

어둠의 끝자락, 그 찬란한 영광

기나긴 어둠의 터널이 지나고 드디어 새날이 밝아왔다. 덩샤오핑邓小平이 집권하자 문혁이 정식으로 부정되고 정부는 새로운 정책을 채택했다. 우관중의 작품도 새로운 평가를 받아 1979년 보수 제도권의 상징인 중국미술관에서 그의 개인전이 열렸다. 그는 전국을 돌며 의욕적인 창작 활동을 펼쳐나갔고, 충칭重庆과 쿤밍昆明 등지에서 형식미에 대해 강연했다. 그 자리에는 뒤에 소개되는 조우춘야周春芽, 마오쉬휘毛旭

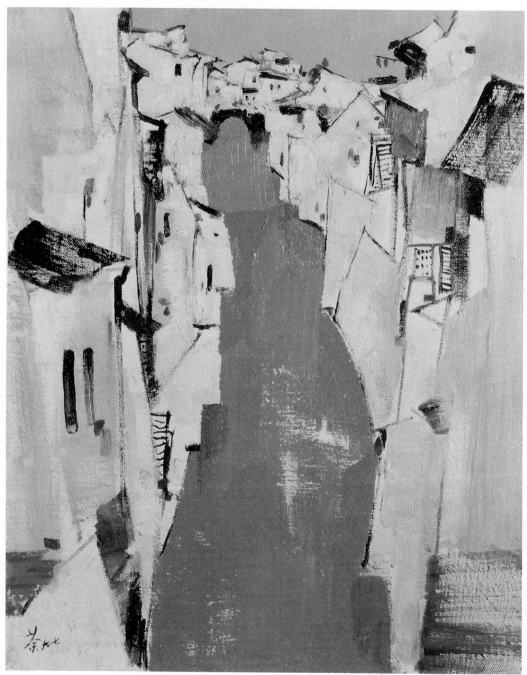

우관중 | 〈물길〉 | 1997년 | 마포에 유화 | 73×60cm | 홍콩예술관 소장

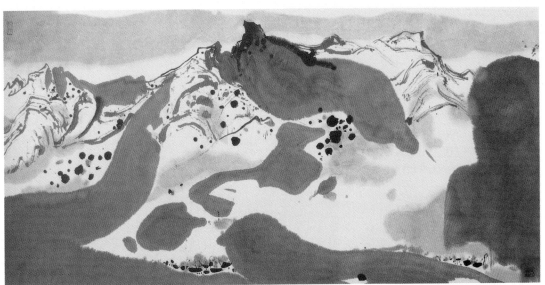

1 | 우관중 | 〈바산의 봄눈〉 | 1983년 | 화선지에 수묵채색 | 70×140cm | 중국미술관 소장 1
2 | 우관중 | 〈제비 한 쌍〉 | 1981년 | 화선지에 수묵채색 | 70×140cm | 홍콩예술관 소장 2

우관중 | 〈샤오싱 물가−루쉰의 고향〉 | 1977년 | 목판에 유화 | 61×46cm | 중국미술관 소장

輝, 장샤오깡張曉剛, 예용칭叶永青 같은 젊은 예술학도들이 앉아 있었다. 자유 창작론, 형식 미론 등 정치에서 독립한 자유로운 예술의 가치를 주장한 그의 사상은 혁신적인 후대 예술가들에게 깊은 영감을 주었다. '인생은 60부터'란 그를 두고 하는 말이었다. 그는 아직 보수의 입김이 완전히 가시지 않은 미술계 논단에 〈회화의 형식미〉〈내용이 형식을 결정한다?〉〈추상미에 관하여〉 같은 글을 연속으로 발표하여 격렬한 논쟁을 불러일으켰다. 전국미술가협회에서 상무이사로 선출된 첫 회의에서는 "정치 기준이 최고이고, 예술 기준이 그 다음이다"라는 기존의 문예 정책에 이의를 제기했다. 회의장이 술렁이자 의장은 결국 "그래도 정치 기준이 최고라는 관념이 맞는 것이다"라며 회의를 서둘러 마무리 지었다.

그는 주변에 개의치 않고 자신의 주장에 부합하는 작품들을 의욕적으로 제작해나갔다. 그가 평생의 대표작으로 꼽는 〈제비 한 쌍(双燕)〉도 바로 이 시기의 작품이다. 그는 자신이 태어나고 자란 강남 지역의 독특한 풍경을 시적인 분위기가 충만한 화면으로 표현했다. 즉 햇살이 강하게 비춰 음영이 확실한 풍경의 사실적인 묘사를 추구하기보다는 흰 회벽에 까만 지붕의 가옥들, 구름이 끼어 음영이 확실치 않은 평면적이고 모호한 분위기의 날씨 등을 추상미를 강조한 형식으로 그려냈다. 선과 면 그리고 흑백의 대비, 그 사이에서 느껴지는 리듬과 순수한 형식의 아름다움이야말로 그가 표현하고자 하는 것이었다.

30년 만의 그곳, 그 시절

1981년 그는 미협 대표로 아프리카 순방에 나섰다. 그런데 돌아오는 길에 비행기 환승을 위해 파리에 3일간 체류하는 뜻밖의 기회가 생긴 것이다. 30년 만에 다시 만나는 파리 그리고 친구들……. 그의 애타는 마음을 아는지 모르는지 비행기는 한참 연착되어 저녁 무렵에나 파리 공항에 도착했다. 주 프랑스 중국 대사관 직원과 항조우예전 시절 단

짝 친구였던 주더췬이 함께 공항으로 마중을 나왔다. 두 사람은 대사관 직원을 한참 설득한 끝에 주더췬의 집에 가서 묵어도 된다는 허락을 받아냈다. 두 친구는 밤을 새워 아름다움을 이야기하던 그 옛날처럼 지나간 세월을 이야기했다. 험난했던 시간, 갖가지 시련, 고생 끝의 보람…… 쓰고 달았던 순간은 두 사람의 겉모습만큼이나 비슷하기도 다르기도 했다. 그러나 두 사람 모두 예술에 대한 열정만큼은 같은 길을 걸어왔음을 알 수 있었다. 다음 날 나머지 일행을 루브르박물관으로 보낸 후, 우관중은 주더췬과 함께 파리의 화랑을 황급히 돌며 지난 10년간 파리 미술의 신동향을 이해했다. 유학 시절 친구인 씨웅빙밍熊秉明도 동행했다.

우관중이 30년 전 귀국 문제를 놓고 갈등이 생길 때마다 찾았던 이 친구는 지나간 화제를 다시 꺼냈다.

"그때 자네가 돌아가지 않았더라면……."

침묵이 흘렀다. 그러나 우관중은 마음속으로 다시 생각했다. '여전히 파리는 내가 뿌리내릴 고향 농촌이 아니라네.'

풍성한 수확, 영원한 봄
고향 농촌에 튼튼히 뿌리내린 보리는 드디어 그 누구보다 풍성한 수확을 거두기 시작했다. 1987년 홍콩 전시를 시작으로 우관중은 수많은 해외 전시에 초청받았다. 인도, 싱가포르, 일본, 한국 등지에서도 수차

1989년 3월, 파리에서 스케치하는 우관중

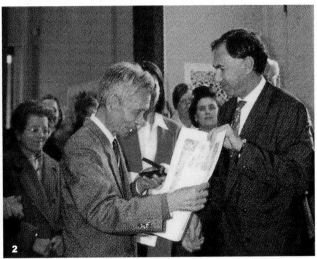

1 | 1992년 5월, 런던대영박물관 우관중 개인전 포스터 앞에서 아들 우커위와 함께
2 | 1993년 1월, 파리 세누치미술관 우관중 개인전 개막식, 파리 시 금훈장 수여 장면

례 전시 요청이 쏟아졌다. 또한 수많은 학술 대회와 강연회에 초대받
았으며, 1989년에는 미국의 주요 미술관을 돌며 순회 개인전을 가졌
다. 1991년에는 그에게 모더니즘 예술을 가르쳐준 프랑스로부터 문화
예술 최고 훈장을 받았고, 1992년에는 런던대영박물관, 1993년에는
파리 세누치박물관(Musee Cernuschi)에서 개인전을 열었다. 바야흐로
그는 국내외에서 중국 현대 미술을 대표하는 예술가로 인정받기에 이
르렀다. 우관중은 연이어 미술 시장에서도 기라성 같은 존재가 되었
다. 중국 역사상 처음으로 위작 시비 공판까지 열릴 정도였다. 미술
시장이 지금처럼 활발하지 않았던 1990년대부터 그는 시장의 간판 스
타가 되었고 그 인기는 지금도 식을 줄을 모른다. 하지만 이러한 가시
적인 성공이 그림으로 죽으리라 결심했던 그의 예술혼을 결코 해이하
게 하지는 못했다. 그는 아직도 정치 이념과 낡은 전통으로부터 자유
롭지 못한 중국 미술을 위해 기꺼이 총대를 메고 그 누구도 감히 제시
하지 못한 혁신적인 주장들을 발표해갔다. 특히 유화와 수묵화 양쪽
에서 일가를 이룬 그가 제기한 "필묵은 영(零)과 같다"는 주장은 중국

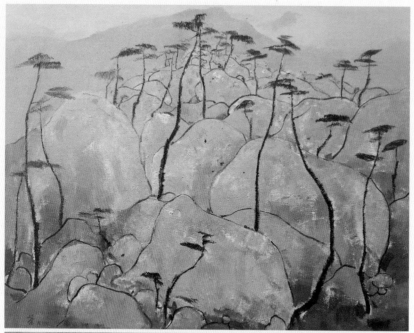

1 | 우관중 | 〈라오산의 소나무와 바위〉 | 1998년 | 마포에 유화 | 80×100cm | 중국미술관 소장
2 | 우관중 | 〈봄은 어디로 가는지〉 | 1999년 | 마포에 유화 | 100×148cm | 상하이미술관 소장

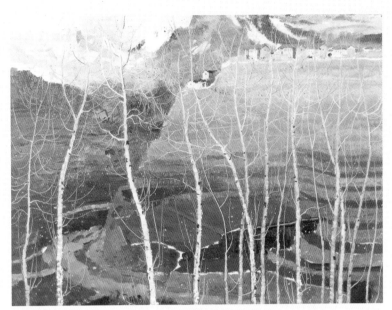

우관중 | 〈눈 녹은 산촌〉 | 1964년 | 목판에 유화 | 90×90cm | 중국미술관 소장

미술계에 엄청난 파장을 불러일으켰다. 그의 개혁 의지는 비단 예술 자체에 국한된 것이 아니었다. 그는 이제 뒤로 물러나 쉴 법한 아흔에 가까운 나이에도 불구하고 전국 미협과 미전의 부패와 비리를 꼬집는 발언으로 미술계를 발칵 뒤집기도 했다.

그의 이야기는 끝이 없다. 생명이 있는 한 '그는 그림을 책임지고, 그림은 그를 책임진다.' 언제나 앞을 향해 전진하고, 그 어떠한 좌절과 시련에도 차가운 눈이 녹는 다음해를 기다리는 그는 영원한 봄과 같은 예술가다. 그를 기억하는 사람들의 마음속에 그는 새싹의 이미지로 영원히 살아 있을 것이다. 그의 자서전 역시 생명의 기운으로 그렇게 마감된다.

"서풍은 하루하루 싸늘해지지만 내년이 되면 따스한 봄바람으로 바뀔 테지. 그때가 되면 다시 자애로운 어머니처럼 연둣빛 어린 싹을 틔우기에 바쁠 거야……

1 | 우관중 | 〈쓴 오이밭〉 | 1998년 | 마포에 유화 | 80×100cm | 홍콩예술관 소장
2 | 우관중 | 〈서예와 그림의 인연〉 | 1996년 | 화선지에 수묵채색 | 140×180cm | 중국미술관 소장

1
2

1948 | 파리 춘계 및 추계 살롱 입선

1957 |《사회주의국가 조형예술전》참가. 모스크바, 러시아

1966 | 문화대혁명 시작. 회화, 저술, 교육 활동 금지 처분.

1967~1969 | 중앙공예미술학원에서 비판받음. '마오쩌둥 저작' 및 정치 문서 학
습, 사상 검토 처분

1970~1972 | 허베이 후어루현에서 '재교육'

1972 | 휴가 시간 중 창작 활동 허가. 분뇨 지게를 이젤 삼아 그림 그리는 '분뇨
지게 화파' 형성

1975 |《중국화전》, 션쩐.《당대 중국화전》, 동독

1978 | 제1회 개인전《우관중 작품전》, 중앙공예미술학원, 베이징. 윈난성 쿤밍,
시슈앙반나, 따리 등지에서 스케치 및 강학 활동

1979 | 베이징 유화가들의 자발적 민간 예술 단체 '베이징유화연구회'에 참여.
《우관중 회화작품전》, 중국미술관, 베이징, 후베이, 후난, 저지앙, 지앙수,
광동, 광시, 산시, 랴오닝 등 순회전. 중국미술가협회 제3차 대회에서 상무
이사로 선출

1980 | 사회주의 사실주의 주류 예술 이념에 본격적인 반기 시작

1981 |《우관중 신작전》, 베이징 시 미협 분회. 중국 미술가 대표 단장 신분으로
서아프리카 방문

1982 | 서아프리카 방문 귀국길에 파리 3일간 체류. 주더췬, 씨웅빙밍, 자오우지
와 30년 만에 재회

1983 |《우관중 작품전》, 지앙쑤미술관

1984 |《현대중국화전》, 샌프란시스코, 뉴욕, 버밍햄, 미국 순회전 참가.《현대중
국양화전》, 일본 순회전

1985 │ 중국정협위원 선임. 《우관중 신작전》, 중국미술관

1986 │ 중국 동방 미술 교류 대표 단장 신분으로 《국제교류 연합회화전》, 도쿄, 일본. 《국제예원 제2회 유화전》, 베이징

1987 │ 《국제예원 제1회 수묵화전》, 베이징. 《아시아 미술전》, 도쿄, 일본. 《중국 당대 유화전》, 인도네시아. 《우관중 회고전》, 홍콩아트센터

1988 │ 《우관중 화전》, 싱가포르국립박물관. 《베이징 풍광화전》, 마카오

1989 │ 《만자천홍-우관중 화전》, 홍콩 완위탕화랑. 《우관중-중국 당대 예술가》, 샌프란시스코, 버밍햄, 캔자스, 세인트 존, 디트로이트 순회전. 《우관중 파리 그림전》, 도쿄, 일본

1990 │ 《우관중-물의 원류로 가다》, 싱가포르, 타이완, 홍콩 순회전. 《우관중 수채화전》, 싱가포르. 《중국 당대 미술가 화전》, 태국. 《우관중 화전》, 현화랑, 한국

1991 │ 《우관중 사생전》, 중국역사박물관. 프랑스 문화부에서 '프랑스 문화예술 최고 훈장' 수여. 《우관중이 보는 홍콩전》, 홍콩

1992 │ 《석양에 바라보는 인체-우관중 인체화전》, 싱가포르문화관. 《우관중-20 세기 중국화가》, 대영박물관, 런던, 영국. 《우관중 화전》, 타이완 신광싼위 에백화점, 싱가포르 수빈아트갤러리, 타이완 거샨화관. 《우관중 화전》, 중국 신화사, 신화사서화원, 일본 미츠코시백화점. 《우관중 신작 관모전》, 홍콩 이화랑

1993 │ 《우관중 40년 크로키전》, 싱가포르문화관과 수빈아트갤러리 공동 주최. 《당대 중국 화가-우관중 수묵화, 유화와 소묘》, 세누치박물관, 파리,

프랑스

1994 《남천지 북풍정-우관중 화전》, 싱가포르 수빈아트갤러리와 홍콩 이화랑 주최, 홍콩아시아아트페어

1995 파리 헤네시 회사로부터 '1995 헤네시 창의 및 성취상' 수여. 중국유화학회 명예 주석으로 추대

1996 《우관중 화전》, 자카르타, 인도네시아

1997 《우관중 화전》, 타이완. 《중국 20세기 명화가전》, 캐나다 토론토, 밴쿠버, 오타와 순회전

1998 《중앙공예미술학원 교수 작품전》, 파리국제예술성, 프랑스

1999 《1999 우관중 예술전》, 중국미술관

2001 《예술과 과학》, 중국미술관

2002 《무애유지-우관중 예술역정》, 홍콩예술관, 홍콩. 프랑스 학사원 예술원 (Academie des Beaux-Arts de I' Institut de Fance) 통신원사 추대

2003 인도네시아 소장가 구어루이텅이 싱가포르에 '우관중미술관' 건립. 《차안 · 피안-우관중 예술 50년 회고》, 우관중미술관, 싱가포르. 《우관중 소폭 정품전》, 홍콩 이화랑

2004 《정감 · 창신-우관중 수묵 역정》, 국제 순회전 시작

2005 《우관중 예술 회고전》, 상하이미술관, 중국

2006 《우관중 2005년 신작전》, 중국미술관, 바이야쉬엔예술살롱, 베이징. 《우관중 2006년 신작전》, 칭화대학 미술학원, 바이야쉬엔화랑

2008 《우관중 798에 들어가다》, 798 치아오화랑, 베이징

마오쩌둥 초상화

많은 이들의 중국 여행의 추억을 담은 사진에 빼놓지 않고 등장하는 것이 있다면, 바로 높이 6미터, 너비 4.6미터, 액자를 포함한 무게가 무려 1.5톤에 이르는 지구 동북반구 최대 규모의 개인 초상화다. 눈치 빠른 독자라면 곧 짐작하겠지만 베이징 시 한가운데에 위치한 톈안먼, 그 한가운데 걸린 '마오쩌둥 초상화'다. 문화대혁명이 끝나고 중국 내부에서 마오쩌둥을 부정하는 움직임이 일었지만 1980년 덩샤오핑은 서방 기자와의 인터뷰에서 "톈안먼의 마오 주석 초상화는 영원히 내려오지 않을 것입니다"라고 했단다. 이처럼 마오쩌둥은 중국인들이 쉽게 잊을 수 없는 중요하고 상징적인 인물이다.

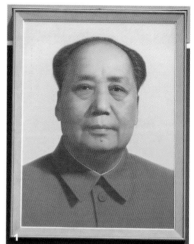

기념관에 안치된 마오쩌둥의 사체처럼 영원히 늙지 않는 그의 초상화는 사실 매년 한 번씩 교체되고 있다. 8월 중순쯤이면 어김없이 새 초상화 제작에 들어가 국경절(10월 1일) 전야에 새 초상화가 톈안먼 중앙을 장식한다. 대기 오염이 심각한 베이징에서 그것도 정남향의 직사광선을 받으며, 약간 앞으로 기운 탓에 비나 눈에 심각한 손상을 입는 초상화가 항상 깨끗하고 선명한 위용을 드러내는 비결이다.

그렇다면 이 초상화는 언제부터, 누가, 어떻게 그린 것일까? 중화인민공화국 수립에서 현재까지 톈안먼의 마오쩌둥 초상화는 네 차례 판본이 바뀌었고, 제작자는 다섯 차례 변경되었다.

제1 판본: 1949~1950년

1949년 9월 초 중화인민주의공화국 개국 준비를 이끌던 조우언라이 周恩来는 톈안먼을 새 정부 출범 개국 행사 장소로 결정했다. 그리고

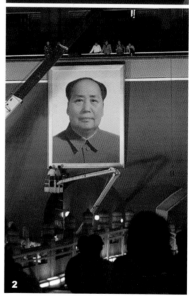

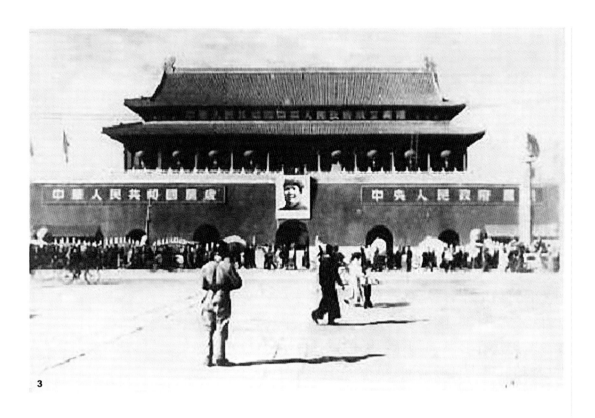

3

1 | 2007년 톈안먼에 걸린 마오쩌둥의 초상화 2 | 톈안먼의 마오쩌둥 초상화 교체 현장 3 | 1949년 개국 전례 때 쓰인 마오쩌둥 초상화가 걸린 톈안먼

마오쩌둥의 초상화와 공산당 문장을 설치해 그곳을 중국 공산당의 상징적 장소로 삼기로 했다. 초상화 제작을 위해 공동 투입된 사람은 국립예전 실용미술과 교수 조우링짜오周令钊와 그의 학생이자 훗날 아내가 된 천루어쥐陈若菊였다. 천루어쥐는 팔각모를 쓰고 상의 단추 하나를 풀어헤친, 해방구(공산당과 국민당 대전시 공산당 관할지)에서 유행하던 마오쩌둥 사진을 기초로 삼았다. 2주일간의 긴장된 작업 끝에 개국 전날 초상화가 완성되었다. 그러나 당일 새벽 톈안먼을 시찰하던 조우언라이는 "개국 행사 분위기에 맞도록 좀더 엄숙한 모습이어야 하고, 하단에 쓰인 '마오쩌둥'이라는 글자는 겸손한 마오쩌둥의 이미지에 적절치 않다"는 의견을 제시했다. 조우링짜오는 부리나케 사다리를 올라가 초상화 속 마오쩌둥의 단추를 채우고 글자가 있는 부분은 의복으로 덧칠했다. 결국 초상화는 개국

전례 세 시간 전에 가까스로 완성되었고, 마오쩌둥은 물감이 채 마르지 않은 초상화의 정중앙에 서서 중화인민공화국 성립을 선포했다.

제2 판본: 1950~1953년

나라가 점차 기틀을 잡아가기 시작하면서 사람들은 다른 나라 원수들과 비교해도 손색없는 마오쩌둥의 표준 초상(공식석상에서 사용하기 위해 촬영과 수작업으로 제작한 이상적 초상 사진)이 필요하다는 의견을 내놓았다. 얼마 후 수많은 사진기자와 수정사의 기술이 동원되어 표준 초상 제1 판본이 완성되었다. 톈안먼의 초상화 역시 교체하기로 했다. 그러나 제1 표준 초상은 금세 여론의 뭇매를 맞았다.

"한쪽 귀만 있으니 보기 흉하고, 위로 향한 눈동자는 군중을 외면하는 모습 아닌가?"

곧 다시 녹색 의상을 입고 정면을 바라보는 제2 표준 초상이 제작되었다. 톈안먼 초상화의 새 책임 제작자로 선발된 베이징인민미술공작실의 신망辛莽은 행방구 선전화 화가로 일한 주어휘左辉, 장쏭허张松鹤의 협조하에 톈안먼에 두 번째로 걸릴 마오쩌둥 초상화를 성공적으로 제작해냈다.

1|2

1 | 마오쩌둥 제1 표준 초상 2 | 마오쩌둥 제2 표준 초상

제3 판본: 1953~1968년

시간이 흐르자 사람들은 청년 시절의 마오쩌둥이 아니라 중년에 접어든 현재의 마오쩌둥 표준 초상을 제작해야 한다는 의견을 제시했다. 이제까지의 표준 초상은 기존 사진을 수차례 수정하여 완성한 것이었으므로 현실감이 떨어졌다. 이번에는 중년의 나이에 접어든 마오쩌둥을 직접 촬영하여 해상도 높은 제3 표준 초상을 완성했다. 1953년에서 1964년까지의 세 번째 초상화는 제3 표준 초상에 의거 정면을 바라보는 시선에 왼쪽 귀가 보이는 반측면상이었다. 당시 출중한 초상화가로 이름을 날리던 중앙공예미술학원 교수 장쩐슬张振仕이 제작을 맡았다. 그는 11년간 작업을 지속하다 나이가 들어 더 이상 작업을 할 수 없을 때까지 임무를 계속했다.

1963년 정부는 다시 여러 화가들을 심사한 끝에 왕궈둥王国栋을 새로운 마오쩌둥 초상화가로 결정했다. 1965년에서 1968년까지 그는 계속 제3 표준 초상을 바탕으로 초상화를 제작했다. 그러나 문혁이 시작되어 마오쩌둥을 본격적으로 신격화, 우상화하기 시작하자 그는 각종 심사와 비판에 시달리기 시작했다.

제4 판본: 1969년~ 현재

사람들은 한쪽 귀만 보이는 제3 표준 초상이 마치 한쪽 말만 듣고 한쪽으로 치우치는 사람 같은 인상을 준다고 비판했다. 또한 왼쪽 눈 밑의 근육은 상대를 비웃는 것 같다고 했다. 왕궈둥 본인 역시 지주 집안 출신이라는 이유로 초상화 제작 기간이 아닐 때면 비판대로 끌려가 온갖 육체적 정신적 수난을 겪어야만 했다. 그는 1969년부터 제4 표준 초상에 의거한 초상화를 제작하기 시작했다. 1963년부터 1991년까지 최장 기간, 그것도 가장 풍파가 많던 시절에 초상화 제작을 맡아온 그는 말수가 적고 폐쇄적인 사람이 되었다. 많은 기자들이 만나려 했지만 그는 사람들과 접촉을 꺼리고 인터뷰 녹음이나 촬영을 일체 거절하며 기자들의 질문에는 "과거의 일은 잘 생각나지 않는다"로 일관하고 있다. 공식 자료에 쓰인 것처럼 그가 진정 마오 주석 초상화 그리는 일을 '영예롭고 기쁜 일'로 여겼는지 확인할 길은 없다. 어쨌든 그는 '유화의 민족화'라는 당시 중국 미술계의 화두를 마오쩌둥 초상화에 실현시키려 애썼고, 모 주석의 자애로운 성품과 표정을 잘 드러내기 위해 특별히 주의를 기울였다. 또한 문혁 시기 미술은 색채 사용에도 매우 민감하고 각종 규정이 있었기 때문에 푸른색, 녹색, 회색 등 소극적 인물 묘사에 쓰이는 색들은 사용하지 않았다고 한다.

현재 마오 주석의 초상화를 그리는 화가는 왕궈둥의 제자인 거샤오광葛小光이다. 이미 개혁 개방 시대로 접어든 1992년부터 제작을 맡은 그는 문혁기의 마오 주석 초상화가였던 스승과는 전혀 다른 삶을 살고 있다. 그는 자신이 제작한 초상화에 대해 매번 정치국의

1 | 마오쩌둥 제3 표준 초상 **2** | 마오쩌둥 제4 표준 초상

심사를 받을 필요도 없고, 매해 서방 국가의 초청을 받아 방문 학자 자격으로 외국에서 긴 시간을 보내고 있다. 하지만 말수가 적고 인터뷰를 조심스러워하는 것은 그의 스승과 다르지 않다. 초상화 제작에 대한 특별한 보수는 없다. 베이징미술공사의 직원 월급(1,000위엔, 한화 13만 원)으로 생활하며, 아내의 직장에서 배급받은 주택에서 살고 있다고 한다.

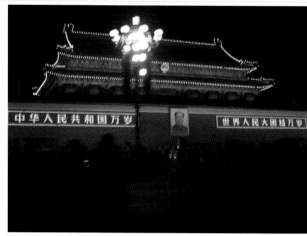

톈안먼 야경

거샤오광은 초상화를 제작할 때 단 한 장의 사진으로는 마오 주석의 다양한 면모를 담아낼 수 없다고 생각해 적어도 30장 이상의 사진을 참조한다고 한다. 색채는 기존의 사진에 구애받지 않고 독창적으로 표현하기 위해 흑백 사진을 참고한다. 눈에 잘 띄진 않지만 매해 자신의 느낌과 생각을 담아 조금씩 다른 모습의 초상화를 제작한다니 각기 다른 해의 작품들을 유심히 관찰해보는 것도 재미가 있을 것 같다.

초상화 작업실은 톈안먼 담장의 서북쪽 코너에 있다. 화재 예방 차원에서 철로 지은 30평 면적에 8미터 높이의 공간이다. 천장이 반투명이라 외광에 노출될 초상화의 효과를 미리 생각하며 제작하도록 되어 있다. 예전에는 작업 중 수시로 사다리를 오르내리며 16미터 거리까지 뒤로 물러나 작품을 살펴보곤 했으나, 지금은 전기 사다리의 스위치 조작만으로 간편하게 작업 위치까지 손쉽게 이동할

1999년 신발행된 중국의 모든 지폐에는 마오쩌둥의 초상이 그려져 있다. 이 초상은 제1 표준 초상을 바탕으로 제작했다고 한다

수 있단다. 초상화는 단순히 초상화뿐만이 아니라 주변 톈안먼 누각과의 색상 조화, 톈안먼 광장의 우측, 좌측 어디서 바라보아도 아�섭지 않은 효과를 고려해 색상, 형태 등 모든 점을 주의 깊게 결정한다고 한다. 제작자는 심지어 망원경을 거꾸로 비쳐보면서 원거리 효과까지 관찰하기도 한다.

21세기가 된 지금도 마오쩌둥은 중국인들이 쉽게 잊거나 부정할 수 있는 존재가 아니다. 그들은 현실 속의 많은 모순을 대하면서도 이상 사회를 건설하고자 했던 마오쩌둥의 초심을 잊지 않는다. 하지만 시대가 변하긴 했나 보다. 2006년 봄, 베이징 화천華辰 경매 회사는 1950년대 중반부터 60년대 중반까지 장쩐슬이 제작한 마오쩌둥 초상화의 모본(母本)을 경매에 부칠 거라는 대대적인 광고를 냈다. 언론의 즉각적인 보도는 말할 것도 없고 인터넷에서는 찬반 투표까지 벌어졌다. 한 지방 정부 관료는 반대 성명을 냈고, 후난(胡南)의 한 기업은 조까지 짜서 경매에 참가할 준비를 했다. 사람들의 의견도 제각각이었다. 예상가는 인민폐 100만에서 120만 위엔(한화 1억 3,000만 원에서 1억 5,000만 원)으로 매겨졌다. 여론이 격해질 만큼 격해지고 광고가 될 만큼 충분히 되었을 때, 경매 회사는 홈페이지에 간단한 성명을 냈다.

> "우리는 관련 정부 기관의 의견에 따라 위탁자와의 협의하에 중국 유화 및 조소 전문장 제139번 경매품 〈마오쩌둥상〉의 경매를 철회합니다."

영원한 재야의 별

황루이 黃銳, 1952~

1952 | 베이징 출생

현 베이징 거주 및 작업
예술가, 큐레이터, 따산즈예술구 발기인
회화, 사진, 설치, 행위 예술

가을, 비주류, 고독

2004년 초가을 아직은 798에 사람들이 북적이지 않던 시절, 시원해진 바람이 기분 좋게 뒤통수로 불어오는데, 누군가 자전거를 타고 바로 옆을 스쳐지나간다. 순간 머리카락을 헤치고 뒷모습을 바라보니 황루이이다. 단발 생머리를 휘날리며 시원스럽게 밟아대는 자전거 손잡이 끝에서는 채소 봉지가 달랑거린다. 손을 들어 아는 척을 할까 하다 그냥 피식 웃으면서 손을 내렸다. 어차피 또 썰렁하겠지.

대략 그 한 달 전쯤 덕수궁미술관에서 열린 《아시아 큐비즘》 전시의 준비위원들이 베이징에 왔을 때, 나는 어학연수생의 어설픈 중국어로 일을 도왔다. '싱싱화회(星星画会)'라는 단어조차 그날 처음 들은 나는 아직 그가 어떤 삶을 살아왔는지 몰랐지만, 그 진지한 표정만으로도 나름 깊은 인상을 받고 있었다. 일행은 다 함께 싱싱화회가 결성된 장소인 황루이의 집에 갔다가 각자의 방향에 따라 택시를 나눠타고 헤어졌다. 나와 황루이는 한차에 탔다. 차가 밀려 4,50분 같이 있었지만 그는 의례적인 말 몇 마디 외에 침묵을 지키고 있었다. 그런데 그의 침묵은 침착하고 가라앉은 것이기보다는, 분노 내지 외로움의 감정이 복잡하게 뒤섞인 초조함 같은 것이었다. 그에 대한 호기심을 잔뜩 갖고 있는 사람이 바로 옆에 앉았다 하더라도 전혀 아랑곳하지 않을 것 같았다. 나도 가만히 있었다. 언제나 주류에 끼지 못한 이의 외로움과 초조함을 관찰하면서.

문화대혁명 속의 젊은 날

황루이가 열다섯 살이던 1966년 8월 18일은 문화대혁명 발발 후 마오쩌둥이 처음으로 톈안먼 광장에서 홍위병을 접견하던 날이었다. 황루이로서는 이것이 위대한 지도자를 세 번째 '알현'하는 순간이었다. 그런데 그날의 군중들은 이전과 좀 달랐다. 황루이 역시 거기에 모인 여느 사람들처럼 한손에 '붉은 보배 서(红宝书, 마오쩌둥의 어록)'를 들고

문혁이 시작된 후 톈안먼에서 마오쩌둥을 지지하기 위해 모인 홍위병들. 손에는 모두 붉은 표지의 마오쩌둥 어록을 들고 있다

서 있었지만, 그의 몸은 주위 사람들과 달리 점점 싸늘하고 뻣뻣해졌다. 사람들은 마오쩌둥을 향해 숨이 넘어갈듯 소리 지르고 울면서 열광하고 있었다. 그러나 이 비정상적으로 광분한 군중은 역으로 단상 위의 인물이 진정 위대한 지도자일까 하는 의문을 증폭시킬 뿐이었다.

문혁이 3년째로 접어든 1969년, 혁명은 '투쟁, 비판, 개혁(斗, 批, 改)'의 단계로 진입했다. 지식인들에 대한 비판이 본격적으로 진행되자 지식청년들은 시골로 내려가 농민들의 고되고 척박한 삶을 경험해야 했다. 황루이는 내몽고로 보내졌다. 난생 처음 겪어본 2,3년의 힘든 시간이 흐르고 생활은 점차 암흑 속에 메말라갔다. 하지만 그는 거기서 시를 쓰는 베이다오北島, 망커芒克, 옌리严力 같은 친구들을 만날 수 있었다. 시와 그림은 아무런 희망도 없는 젊은이들에게 생명을 주는 산소 같은 존재였다. 6년간의 하향 노동이 끝나 베이징으로 돌아온 황루이는 다시 가죽 공장 노동자로 배치되었다.

1차 톈안먼 사건과 자유의 숨결

조우언라이가 사망하자 톈안먼 광장에는 그를 애도하는 군중이 모여들었다(1차 톈안먼 사건). 황루이는 광장 기념비에 〈인민의 애도(人民的悼念)〉라는 자작시를 써붙이고 군중 앞에서 낭독했다. 그는 이 사건으로 체포되어 3개월간 독방에 갇혔지만, 자신의 행동에 대해 정부가 할

수 있는 일이란 고작 자신을 가두어두는 것뿐이라는 사실도 깨달았다. 그가 출소한 지 얼마 후 대학 입시가 부활되었다. 그는 베이징의 최고 미술학부인 중앙미술학원에 도전했다. 시험은 기분 좋게 보았지만 결과는 예상과 달랐다. 물론 상관 없었다. 그는 여전히 낮에는 공장에서 일하고 저녁에는 지인들과 모여 예술을 즐길 수 있었다.

간헐적인 제재는 존재했지만 문혁이 끝난 후 몇 년간 대륙에는 확실히 온화한 봄바람이 불고 있었다. 각종 비제도권 문예 단체들이 여기저기서 대담한 싹을 틔우기 시작했고, 시단西单(베이징 시내 서쪽 구역)에는 몇십 년간 잃어버린 자유와 민주의 이름이 재활하는 '민주의 벽(民主墻)'도 출현했다. 젊은 피가 들끓는 황루이와 친구들도 가만히 있을 수 없었다. 베이다오, 망커, 옌리 외에, 슬즐食指, 건즈根子, 두어두어多多 등 언더그라운드 문학계의 젊은 영웅들이 함께 모였다. 그들은《오늘(今天)》이라는 언더그라운드 문예지를 제작하여 일부는 한밤중에 베이징대학, 칭화대학 게시판에 갖다붙이고, 나머지 300부는 매번 '민주의 벽' 아래에 갖다놓았다. 디자인 편집을 맡은 황루이는 희망과 자유를 상징하는 파란색으로 표지를 만들었다. 사상과 행동에 제약이 극심하던 시절, 붉거나 흰 표지에 비해 파란 표지의 책은 매우 신선했다. 잡지는 갖다놓기만 하면 시민들이 앞다투어 집어가곤 했다.

자발적인 민간 예술 조직은 열혈 청년들만의

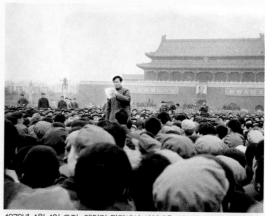

1976년 4월 4일 오전, 톈안먼 광장에서 사인방을 성토하는 글을 낭독하는 리티에화. 황루이 역시 같은 모습으로 그의 글을 낭독했다. 리샤오빈 제공

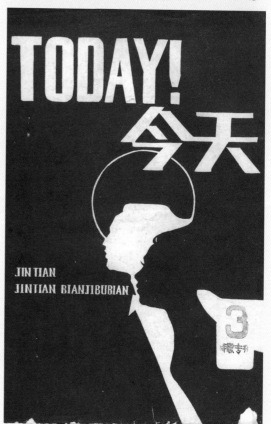

잡지《오늘》의 표지

일이 아니었다. 당시 문혁에서 벗어나 주류 미술 이념 외에 자신의 이념을 실현시키고자 했던 미술 대학의 교수들도 이 흐름에 동참했다. 그들은 '신춘화전(新春畵展)' '오인화전(五人畵展)' 등의 그룹을 결성해 비록 완전한 반체제 예술은 아니더라도 확실히 신선한 스타일을 선보였다. 황루이 역시 그 모든 전시를 매우 주의 깊게 지켜보고 있었다.

별들의 출현: 제1회 〈싱싱미전〉

다른 사람들의 전시를 보는 것만으로 만족할 수는 없었다. 황루이는 중앙미술학원을 다니는 친구를 통해 도서관에서 『세계미술전집』을 빌려다 모더니즘을 집중 연구하는 한편, 스스로 전시를 열어야겠다고 생각했다. 그리고 잡지 《오늘》의 인쇄 작업 때문에 만난 마더성馬德升 (당시 베이징 시 기계소 설계 도공)을 찾아가 구체적으로 의논했다. 처음엔 나이나 작품 스타일에 상관없이 주변의 아마추어 화가들을 아는 대로 모았으나, 그 중에는 작은 유명세를 과시하며 전시 기획 의도를 무시하는 이들이 있었다. 화가 난 황루이는 그들과의 협력을 취소하고 마더성과 함께 완전히 새로운 멤버를 물색하기로 했다. 두 사람은 다음과 같은 조건을 정했다.

"베이징의 아마추어 청년 작가 작품. 주제와 형식은 상관없음, 장르와 재료도 상관없음. 모든 조건을 개방함. 단 미술관에서 원하지 않는 것, 미술관에서 전시될 수 없는 것이어야 함."

사방팔방으로 찾아낸 새 멤버는 왕커핑 王克平(중앙방송국 드라마 작가), 종아청鍾阿城

황루이의 집 마당에 모인 싱싱의 주요 멤버들. (좌측부터) 왕커핑, 마더성, 취레이레이, (미상의 인물), 황루이

(전 잡지사 편집인, 당시 무직), 취레이레이(중앙방송국 조명부원), 보어원薄云(중앙미술학원 미술사학과 학생, 민간 잡지《옥토(沃土)》편집위원), 리슈앙李爽 등이었다. 이들이 다 모인 자리에서 황루이는 문학 청년답게 전시의 명칭을 '싱싱미전'(별들의 전시)으로 결정했다.

그는 그 이유에 대해 다음과 같이 설명했다.

"당시는 유일한 태양(마오쩌둥)만이 존재할 수 있는 시대였다. 문혁 시절에 일상에서는 '별'이라는 말을 할 수 있었지만 공적인 자리에서는 불가능했다. 별들은 존재하지 않았기 때문이다. 하늘에는 단 하나의 태양만이 존재했을 뿐이다. 오직 태양만이, 마오쩌둥만이 유일한 발광체였다. 그 시절에는 정치철학만 중시했지 자연과학은 고려하지 않았다. 하지만 별들은 흑암 중에 나타나는 독립적인 발광체였다. 하나하나가 독립적으로 빛을 발하는 것이다. 그것은 스스로 존재할 수 있고, 스스로를 위해 존재했다."

1979년 당시 미협 주석 리우쉰의 모습

1 | 제1회 《싱싱미전》 현장. 철책 너머로 중국미술관의 지붕이 보인다. 리샤오빈 제공 2 | 많은 관중들로 붐빈 제1회 《싱싱미전》. 리샤오빈 제공

문예지 활동과 달리 전시회는 일정한 공간이 필요했다. 그러나 모든 전시장은 미협의 승인을 얻어야 사용할 수 있었다. 황루이와 마더성은 베이징 시 미술가협회(약칭: 미협)를 찾아가 정식으로 전시를 신청했다. 당시 임원진이 비교적 개방적이던 미협에서는 긍정적으로 검토했다. 미협의 주석이었던 리우쉰劉迅이 황루이의 집에 와서 그들의 작품을 직접 감상할 정도였다. 리우쉰은 비록 주류 미술계의 요직 인사였지만, 스스로 반우파 투쟁을 겪었고 문혁 10년간 옥살이도 경험한 터라 현명하고 노련한 태도로 용기 있게 젊은 예술가들을 지지하는 인물이었다. 그러나 전시 일정은 쉽게 잡히지 않았다. 초여름에 신청했건만 해를 넘겨서야 전시장을 배치해주겠다는 대답이 돌아왔다.

이미 마음이 동한 젊은 예술가들은 기약 없는 미래를 기다릴 수 없었다. 그들은 중국의 정치 상황이 시시때때로 변할 수 있다는 것을 누구보다 잘 알았다. 그래서 그해가 가기 전에 스스로 전시회를 개최하기로 결정했다. 그들은 시단 민주의 벽,《오늘》모임이 시 낭독회를 갖는 위엔밍위엔圓明園, 푸싱먼復興門 라디오 방송국 앞 등을 염두에 두었다. 그러던 중 우연히 중국미술관에서 열린 전시회를 보러 갔다가 미술관 옆 동쪽 공원으로 시선이 쏠렸고, 전시장은 곧장 그곳으로 낙

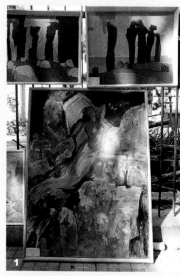

1 | 제1회 《싱싱미전》에 출품한 황루이의 작품들. 〈1976년 4월 5일〉(아래), 〈위엔밍위엔〉(위) 2 | 1979년 당시 지앙펑의 모습. 그는 원래 제도권 미술의 핵심 인사였으나 제2회 《싱싱미전》을 지원했다는 이유로 훗날 역시 탄압을 받았다

점되었다. 9월 25일 그들은 황루이의 집에서 회의를 열었다. 싱싱 멤버들은 전시 기간을 9월 27일에서 10월 3일까지 일주일로 잡았다. 같은 기간에 중국미술관에서 《건국 30주년 전국 미전》이 열릴 예정이었기 때문이다. 힘들이지 않고 많은 관객을 확보할 수 있는데다 제도권 전시에 대비되는 비제도권 전시를 확실히 보여줄 수 있을 거라 생각했던 것이다. D-day 하루 전인 26일 밤, 그들 중 한 팀은 삼륜차에 그림을 실어 전시 장소 부근으로 나르고, 다른 한 팀은 인민대학, 베이징대학, 베이징사범대학에 이르는 길에 조용하고 민첩하게 전시 포스터를 붙여나갔다.

1979년 9월 27일, 중국 현대 예술사상 최초로 민간 예술 청년들이 조직한 노천 전시회가 열렸다. 그림 옆에는 《오늘》 멤버들의 축하시도 곁들여졌다. 이들의 짐작과 계획은 제대로 맞아떨어졌다. 관중들이 구름처럼 모여들었다. 심지어 골수 사회주의 미술가인 지앙펑江丰도 전시를 관람하고는 이들을 격려하며 중국미술관측과 상의하여 그

들의 작품을 미술관 한쪽에 보관하도록 허락해주었다. 그들이 내건 선언문은 자유주의("세계는 진리의 탐구자에게 무한한 가능성을 부여한다."), 개인주의("우리는 우리의 눈을 통해 세계를 인식한다."), 형식주의("예술의 형식적 발전을 두려워하는 그들은 자기 말고는 모든 형식을 두려워하는 것일 뿐이다.")를 주장하고 있었다.

별들의 투쟁

사기가 충천한 이들은 다음 날 아침 중국미술관 임시 창고에서 그림을 꺼내와 공원 철책에 다시 내걸고 있었다. 그런데 3,40명쯤 되는 경찰들이 나타나 이들을 저지하기 시작했다. 이들은 경찰들과 몇 시간의 다툼 끝에 그림을 다시 걸 수 있었다. 소동으로 인해 관중들은 더욱 모여들었다. 그런데 흥미로운 것은 바로 이 시간에 중국 정부가 해외 기자 회견을 통해 다음과 같은 내용을 발표하고 있었다는 사실이다.

제1회 《싱싱미전》 개막 다음 날 전시 현장에 나타난 백색 제복의 경찰. 리샤오빈 제공

"곧 전국문예인대표대회가 개최될 것이며, '4인방'이 분쇄된 후 중국 예술가들은 창작의 자유를 되찾았다. 문화 예술은 전대미문의 발전을 맞이할 것이다. 갖가지 꽃이 만발하고 학술이 번영하는 문예의 봄날이 올 것이다."

하지만 발표 내용과는 다르게 다음 날의 상황은 더욱 악화됐다. 이른 아침 가장 먼저 공원에 도착한 황루이는 전시 광고판이 없어진 것을 발견했다. 이어서 그의 시선은 공원 난간에 붙은 '전시 취소 명령'에 불같이 꽂혔다. 공원 주변엔 경찰과 사복 경찰이 가득 깔려 있었고, 싱싱 멤버들의 모든 말과 행동을 감시했다. 양자 간의 긴장이 점점 고조되는 가운데 리우쉰이 나타나 쌍방 대화를 시도하면서 다시

우관중과 함께 유미주의 사조를 지지하고, 싱싱화회에 중화 담뱃갑을 보내준 진보 예술가 위엔윈셩

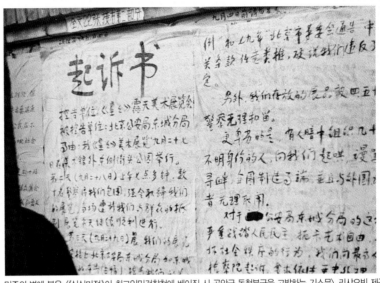

민주의 벽에 붙은 《싱싱미전》이 최고인민검찰청에 베이징 시 공안국 동청분국을 고발하는 기소문. 리샤오빈 제공

전시를 계속하도록 해주겠다고 약속했다. 베이징 공항에서 벽화를 그리던 중앙공예미술학원의 위엔윈성袁运生 교수 역시 '중화(中华) 담뱃갑(당시 중국인들이 지지 혹은 선의의 의사를 표시하던 방법)'을 보내왔다. 하지만 이미 싱싱 멤버 외에 다른 민간 문예지 멤버들까지 합세하여 분위기가 격양된 상황에서, 중요한 것은 전시가 아니라 '예술에 대한 자유권'이라고 주장하기 시작했다. 이들은 철야 토론 끝에 타협하지 않고 자유권 보장을 주장하는 헌법 시위를 벌이기로 결의했다. 민간 문예 연합의 동지들은 싱싱 멤버들을 대신해 〈연합공고(联合公告)〉를 작성하여 한 부는 민주의 벽에 붙이고, 한 부는 베이징시위원회 제1 서기(北京市委第一书记)에게 발송했다. 나머지는 시위에 쓰일 구호와 팻말, 현수막 등을 만들고 시위대 구성을 완료했다. 하루 만에 다급히 준비를 마친 이들은 10월 1일 국경절 오전에 드디어 시위를 시작했다. 마더성은 《싱싱미전》을 대표하여 연설했고, 황루이는 〈《싱싱미전》이 최고인민검찰청에 베이징 시 공안국 동청분국을 고발하는 기소문(星星美展致最高人民检察院控告北京市公安局东城分局的起诉书)〉을 낭독했다.

다음 순간 시위대는 "민주 정치를 원한다! 예술의 자유를 원한다!"라는 구호를 외치며 베이징시위원회를 향해 행진했다. 대열을 따라 수백 장의 전단지가 공중에 살포되었고, 기다란 현수막은 창안지에長安街 (베이징 시의 중심 도로)에 휘날렸다. 사람들은 점점 몰려들었고, 목발을 짚은 마더성은 대열의 맨 앞에서 단호한 한걸음 한걸음을 내딛고 있었다. 그러나 경찰이 출동하자 1,000명이 넘던 시위대가 고작 2,30명으로 줄어들고 말았다. 외신 기자들과 베이징에 거주하던 유학생, 외국인 전문가, 외교관들이 나타나 대열의 뒤를 잇고 있었다. 프랑스 대사관의 공사급 참사관 마틴 역시 조용히 시위대를 따라 걸었다. 시위대는 저지되지 않고 베이징시위원회 앞에 도착할 수 있었다. 그곳에 도달한 시위대는 이미 《싱싱미전》의 차원을 넘어서 정부의 부패, 민주 탄압, 관료주의를 성토했다. 예술의 자유를 위한 시위는 어느덧 민주 정치를 위한 시위로 변해 있었다.

별들의 승리

다음 날 《뉴스위크(Newsweek)》를 비롯한 세계 각지의 언론마다 이번 시위를 보도했다. 국경절 당일에 시위를 거행한 터라 효과적으로 외신 기자들과 외교관들의 주목을 끌었고, 이것이 정부에 압력이 되어 신속한 회답을 얻어낼 수 있었다. 《싱싱미전》은 리우쉰의 중재로 11월 23일 베이하이北海 공원에 있는 황팡자이화랑에서 재개되었다. 다시 열린 전시에는 네 명의 회원이 추가되어 모두 170여 점의 작품이 출품되었고, 총 3만 명 이상의 관람객이 다녀갔으며 마지막 날에만 8,000명의 관중이 몰렸다. 미술계의 중요 인사인 지앙펑, 리우쉰, 우관중, 예치엔위叶浅予, 장띵张仃 등도 와서 이들을 격려했다. 전시작 중에 황루이, 왕커핑, 마더성의 작품은 특히 많은 사람들의 주목을 끌었다. 황루이는 〈위엔밍위엔〉〈심판 받는 사람(受审者)〉〈1976년 4월 5일 (一九七六年四月五日)〉 등의 작품을 선보였다. 모두 추상적이고 표현적

1 | 황루이 | 〈1976년 4월 5일〉 | 1977년 | 캔버스에 유화
2 | 성황을 이룬 제2회 《싱싱미전》, 중국미술관. 리샤오빈 제공

1 2

인 경향에다 뚜렷한 정치적 사회적 메시지를 담은 대담한 작품들이었
다. 수많은 관람객들이 각자의 소감을 방명록에 남겼다. 《미술(美术)》
지 편집인인 리씨엔팅栗宪庭 역시 《싱싱미전》을 집중 소개하면서 당대
미술과의 본격적인 동고동락을 시작했다.

1회전을 성공적으로 치른 이들은 이듬해 정식으로 싱싱화회를 결
성하고 곧바로 다음 전시 준비에 들어갔다. 리우쉰은 황루이, 마더셩,
왕커핑을 미협 회원으로 정식 등록시켰고 이제 이들은 공식 인가를
받아 전시할 수 있는 자격을 얻었다. 2회전은 1회전에 비해 더 큰 성
공을 거두었다. 제도권 미술의 전당인 중국미술관에서 16일간 이어진
전시에는 미술관의 역대 기록을 깨는 8만 명의 관람객이 다녀갔다. 황
루이는 〈위엔밍위엔〉 〈염세자(厌世者)〉 〈모자, 세속-춘하추동(母子, 世
俗-春夏秋冬)〉 〈그림 보는 사람(看画的人)〉 등의 작품을 출품했다. 역시
현실 참여와 순수 예술 사조에 대한 연구가 동시에 엿보이는 작품들
이었다. 전시 기간 동안 《오늘》의 멤버들도 매일 미술관을 찾아 축하
했으며, 다른 곳에서 찾아온 수많은 예술가들도 이들과 교류했다. 하
지만 2회전 방명록에는 벌써 비제도권에서 제도권으로 흡수돼버린
싱싱화회의 상황을 꼬집는 관중도 있었다. 전시가 끝나고 네 명의 주

요 싱싱 멤버는 중앙미술학원의 요청을 받아 특별 강연을 했으며, 그후 전국 각지의 초청을 받아 《싱싱미전》에 대한 전국 순회 강연에 나섰다.

어두운 밤이 다시 오면 하늘에도 별들이 다시 나타날까?
제2회 싱싱미전 방명록에는 다음과 같은 시가 적혀 있었다.

> 별이 지고 난 후에는 그저 청랑한 새벽이기를.
> 어두운 밤이 다시 오면 하늘에도 별들이 다시 나타날까?
> 但愿星星落下之后, 是一个晴朗的早晨.
> 当黑夜再度降临, 天空仍会出现星星?

전국 순회 강연에서 돌아온 황루이는 다시금 작품 연구에 몰두하기 시작했다. 그는 자신이 태어나고 자란 베이징 특유의 사합원(四合院) 건축과 그 안에 깃든 사람들의 폐쇄적이고 미묘한 삶을 기하학적 추상 형식을 통해 표현했다. 또한 이때부터 중국 전통 사상이나 예술 양식에 관심을 갖기 시작했다. 더불어 유화 외에 콜라주나 수묵채색 같은 새로운 형식도 시도했다. 그러나 달라진 작품 스타일만큼이나 주변 상황도 돌변했다. 시단 민주의 벽은 철거되었고, 《오늘》지는 등기 소속이 불완전하다는

황루이 | 〈사합원 스토리〉 | 1981년 | 캔버스에 유화 | 82×82cm

1 | 황루이 | 〈사합원의 생활 9-1〉 | 1982년 | 화선지에 수묵담채 | 34×24cm 2 | 황루이 | 〈사합원의 생활 9-2〉 | 1982년 | 화선지에 수묵담채 | 34×24cm 1 2

이유로 강제 해산되었다. 1983년 정부는 '반 정신 오염 운동(反精神汚染运动)'이라는 이름으로 다시 민주 탄압의 칼날을 세웠다. 프랑스 외교관과 사랑에 빠진 싱싱의 멤버 리슈앙은 검거되어 2년 노동형에 처해졌고, 리씨엔팅은 《미술》지에 황루이의 기하 추상 작품을 실었다는 이유로 정직(停职) 처분을 받았다. 삼엄한 분위기 속에 싱싱화회의 활동도 저조해질 수밖에 없었다.

이런 와중에도 황루이는 1983년 일본인 화가를 통해 미니멀리즘

황루이 | 〈팔괘〉-부분 | 1984년 | 캔버스에 유화 각각 11×11cm

을 접하고 그에 깊은 매력을 느껴 중국 전통 사상과 미니멀리즘을 결합한 작품을 제작했다. 그리고 마더셩, 왕커핑과 함께 3인전을 개최했다. 하지만 전시는 공안국에 의해 폐쇄되었고 세 사람의 이름은 미술계의 블랙리스트에 올라갔다. 이들이 공식 활동을 금지 당한 신분이라는 사실은 각종 언론을 통해 공식 보도되었다.

한편 리슈앙은 외교적인 방식을 통해 극적인 자유를 얻었다. 이 같은 사실이 다른

일본으로 가는 황루이와 프랑스로 가는 왕커핑이 함께 출국 허가서를 신청하는 장면

성성 멤버들에게 시사하는 바는 컸다. 황루이는 일본 유학생과 결혼하고 왕커핑은 프랑스 여인과 결혼한 후, 함께 국제 결혼 수속을 밟아 각기 일본과 프랑스로 떠났다. 이듬해 마더성, 옌리, 취레이레이 역시 각각 스위스, 미국, 영국 등지로 흩어졌다.

1 | 황루이 | 〈물과 불의 담〉 | 행위 예술 | 1994년 | 베이징 관위엔 철거 지역
2 | 황루이 | 〈신 역경(易经)−6월 4일의 64괘〉 | 1999년 | 행위 예술 | 홍콩

새로운 현실, 사라진 암흑?

1984년 일본에 도착한 그는 한동안 바쁜 전시 일정을 보냈다. 하지만 그가 작업하던 방식을 계속 유지할 수 없다는 것을 점차 깨닫기 시작했다. 일본인들은 황루이와 중국의 상황에 관심을 갖고 그의 작품이 어떤 의미를 지니는지 이해하려고 하지 않았다. 그들은 단순히 시각적으로 국제 미술의 흐름에 호흡을 같이할 수 있는 작업을 요구했다. 그는 난감했지만 다른 한편으로 견문을 넓히고 새로운 방식을 실험해볼 수 있는 시간으로 삼았다.

1992년 황루이는 베이징으로 돌아와 정착하려고 했지만, 베이징에서 계획한 두 차례의 개인전은 모두 개막 전에 취소되고, 자신의 스튜디오에서 작업을 공개하는 수밖에 없었다. 일본이든 중국이든 그 어느 곳에도 안착할 수 없자 결국 세계 각지를 돌며 각종 전시에 참가하는 수밖에 없었다. 그런데 1995년 파리에서 베이징으로 돌아오는 길에 아예 입국 금지령이 떨어졌고, 그 후 6년간은 임시 귀국조차 불가능했다. 황루이는 1994년부터 98년까지는 주로 설치 작업을, 98년 이후로는 행위 예술을 시도했다. 정치와 상관없는 일련의 작업도 진행했으나, 여전히 중국 정부와 긴장 관계에 있던 그의 현실은 사회적 정치적 메시지를 지속적으로 표현하도록 이끌어갔다.

다시 돌아온 무대, 다시 시작되는 투쟁

21세기로 접어든 2002년, 재혼한 황루이는 드디어 입국 허락을 받았다. 그리고 돌아오자마자 친구를 통해 '798예술구'라는 매우 특별한 곳을 소개받았다. 그는 798에 도착하는 순간 그 건축물의 독특한 예술적 역사적 가치에 감탄을 금치 못했고, 계약 가능 기간이 길지 않았지만 무조건 그곳에 자리를 잡았다. 그 후 일본 도쿄화랑을 시작으로 여러 예술 기구, 예술가, 친구들에게 798을 소개하고 입주를 권유했다. 이곳에서 다시 비제도권 미술의 전지를 꿈꿨던 것이다. 그러나 얼

国 泰

民 安

황루이 | 〈베이징 명주〉 | 디지털 사진 | 2003년 | "푸른 하늘은 예방하지 않는다"−798예술구 반 SARS 예술 행사 출품작

마 지나지 않아 상황이 복잡해졌다. 공장을 철거하고 첨단 전자 단지를 조성하려는 정부와, 부동산업으로 이익을 챙겨 아직 남아 있는 근로자와 퇴직자들의 연금을 책임져야 하는 건물주 치싱기업(七星集团) 그리고 처음에는 단지 값싼 작업 공간을 위해 모여들었으나 그 독특한 미학적 생태적 가치를 잃고 싶지 않은 예술가들 사이에 점차 미묘한 긴장 구도가 형성되기 시작했다.

1 | 황루이 | 〈음악 탁구〉 | 경계를 넘는 언어 2005 행위 예술 | 볼륨 조절 설치 예술 | 798예술구 2 | 황루이 | 〈책이 아니다〉 | 경계를 넘는 언어 2005 행위 예술 | 문자 예술 | 798예술구 BTAP 베이징 도쿄 예술 프로젝트

황루이는 어떻게든 이곳을 보존하고 싶었다. 798 안에서 생활하는 예술가들끼리 모여 방안을 논의했고, '우리는 예술가이니 예술이라는 방법을 통해 투쟁해보자!'라는 결론을 얻었다. '국제 따샨즈 예술제(国际大山子艺术节, DIAF)'는 바로 이렇게 시작되었다. 황루이는 예술제 외에도 자신의 작품 혹은 각종 언론과 행사를 통해 798을 알리고 국내외 세력들이 연합하여 798을 보존할 수 있도록 노력했다. 언론과 해외 세력을 이용하는 것은 그의 특기였다. 2004년 제1회부터 2006년 제3회까지 황루이는 총감독으로서 따샨즈 예술제를 이끌었지만 치싱기업은 예술제 금지 공고를 붙이는 등 사사건건 방해했다. 그러나 이 무렵 798은 이미 국제적인 명성을 얻어가기 시작했다. 차오양구위원회(朝阳区委会, 798이 속한 지역구위원회)는 중재에도 불구하고 치싱기업이 타협하지 않자, 예술제 기간 동안 그들로부터 관리권을 회수하여 예술제의 순조로운 개최를 지원했다.

결국 이 모든 노력의 결과로 정부는 2006년 '798공장지대 철거 계획 취소'를 발표했고, 798을 '문화 창의 산업 구역(文化创意产业区)'으로 지정했다. 그러나 정부 입장에서 치싱기업의 입장도 마냥 외면할 수는 없었으므로, 이후 따샨즈 예술제의 관리 권한은 사실상 치싱기업에 의해 좌우되는 '798 관리사무소(798物业管理部门)'로 넘어가고 말았다. 게다가 정부는 798의 경제적 가치에 주목하여 798지대를 경제 개발 계획에 포함시키고, 예술과 전혀 관계 없는 기업과 기구에 사업기획권을 넘겼다. 총감독으로서 예술제를 이끌어온 황루이는 강력히 항의하고 감독 자리를 사퇴했다.

끝나지 않는 재야의 삶

2004년부터 2006년까지 따샨즈 예술제를 통해, 그리고 정부가 개입하면서 798은 괄목할 만한 성장을 이룩했다. 수백 개의 국내외 화랑,

798 관리위원회

황루이 〈차 마시러 가자〉 | 2007년 | 행위 예술 | 798 황루이 스튜디오 내

대형 미술관, 잡지사, 디자인 사무소, 서점, 레스토랑, 아트숍 등이 속속 들어왔고, 특히 정부 개입 이후 환경 미화와 시설 개선이 상당히 진척되었다. 하지만 경제 가치로서만 798을 바라보는 정부의 손길은 798을 재빠른 상업화의 길로 유도했다. 부동산 가격은 2,3년 새 몇 배로 상승했고, 늘어난 카페와 레스토랑, 상점 등은 798의 본정신인 '창조성'과는 거리가 먼 분위기를 형성했다. 오히려 높아진 임대료를 부담할 수 없어진 예술가들은 점점 자리를 비워줄 수밖에 없었다. 이에 황루이를 선두로 798 내의 예술가, 예술 기구 관계자들은 '798예술구 세입자대회(798艺术区租户大会)'를 열고 다음과 같이 주장했다.

황루이 | 〈문자는 사상을 영원하게 한다〉 | 2007년 설치 | 금속 인쇄판, 나무, 종이 등 기타

"예술구의 운영은 예술가를 보호하는 정책이 우선되어야 하며, 구체적인 경영은 예술 관련 전문가에게 맡겨야 한다. 또한 798 입주자들이 원하는 것은 외면적인 포장이 아니라 그간 정부의 개입이 없는 상태에서 민간의 역량을 통해 자치적으로 이뤄온 예술 활동을 보호받고 이를 지속적으로 발전시켜 798의 질적인 발전을 도모하는 것이다!"

그러나 관리사무소측은 오히려 황루이에게 계약 기간 만료를 구실로 2007년 1월 10일 전까지 이전하라는 통지서를 보냈다. 이어 관리사무소는 2007년 예술제도 '국제'라는 단어를 빼고 '798 예술제'

로 개명하여 제도권 형식(말하자면 외국 작가의 초청을 거의 없애고 행위와 설치 예술을 적극 지지하지 않는 방식)으로 치렀다.

황루이는 이전 기한을 하루 남겨둔 2007년 1월 9일부터 지속할 수 있는 최후의 날까지 〈공개(公開)〉 〈차 마시러 가자(吃茶去)〉라는 행위예술전을 열고, 관중과 기자들 앞에서 현재 자신의 상황을 포함한 798의 현상황을 '공개'하는 작업을 벌였다. 798을 사랑하는 많은 사람들이 참여하여 지지를 보냈다.

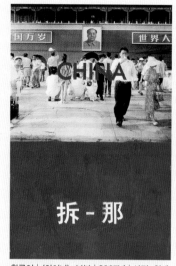

황루이 | 〈차이나〉-부분 | 2007년 | 사진 위에 아크릴. 중국어 拆―那는 '차이나'를 음역한 단어인데, '그곳을 철거한다'는 의미로, 중국 정부의 무분별한 철거 정책을 비판하는 것이다.

그러나 이번에는 그 어떤 시도도 양자 간의 조율을 이끌어내지 못했다. 끝까지 맞서던 황루이는 결국 798을 훌쩍 떠나고 말았다.

현재 그는 베이징 외곽 가오베이디엔高碑店의 오래된 공장에 새로운 둥지를 틀었다. 이제 자전거에 채소 봉지를 매달고 798을 누비는 황루이를 볼 수는 없지만, 아직도 798 곳곳에서 부지런히 움직이는 그를 발견할 수 있다. 그리고 그는 798 예술제와 중복되지 않는 기간에 798뿐 아니라 따샨즈 지역의 차오창디草场地, 환티에环铁, 지우창酒厂 등 모든 예술 구역들이 연합하여 마련하는 '베이징 당대 국제 예술제(北京当代国际艺术节, DIAF)'의 감독을 맡았다. 그는 예술가로서, 투쟁가로서 중국 당대 미술을 위해 여전히 분투하고 있다. 언제나 그 다소 급하고 초조한 듯한 표정으로.

개인전

2008 | 《베이징 2008-동물 시간의 중국 역사》, 성벽박물관(Museo delle Mura, sala 1), 로마, 이탈리아

2007 | 《문자는 사상이 영원하게 한다》, 중국 당대화랑, 뉴욕, 미국

2007 | 《황루이 싱싱시대-1977~1984》, 선전 허샹닝미술관, 선전, 중국

2007 | 《折那-CHINA》, 아를르국제사진축제(Les Rencontres Photographiques de Arles), 아를르, 프랑스

2006 | 《마오 주석 10,000위엔》, 중국 당대화랑, 베이징, 중국

2006 | 《일국양제 50년 불변》, 법원화랑(10 Chancellery Lane Gallery), 홍콩

2000 | 《가상 여행 3》, 간사이당대예술실험실, 오사카, 일본

2000 | 《가상 여행 4》, 오사카부립현대예술센터, 오사카, 일본

2000 | 《황루이전》, 가제화랑, 오사카, 일본(1998, 1997, 1995, 1992, 1990년 동일)

단체전

2008 | 《중국 전위 예술》, 그로닝헨미술관(Groninger Museum), 그로닝헨, 네덜란드

2007 | 《차이나 액션》, 루이지애나미술관, 코펜하겐, 덴마크

2007 | 《중국 행위 예술 사진》, 잉화랑, 베이징, 중국

2007 | 《메이드 인 차이나》, 루이지애나미술관, 코펜하겐, 덴마크

2006 | 《중국 지금》, 에쓸컬렉션뮤지엄(Sammlung Essl Museum), 비엔나, 오스트리아

2006 | 《야외 환경 예술 계획》, 법원화랑(10 Chancellery Lane Gallery), 홍콩

2006 | 《대도 국제 행위 예술제》, 798예술구, 베이징, 중국

2006 | 《역사 창조-중국 20세기 80년대 현대 예술전》, 선전미술관, 선전, 중국

2006 | 《문 밖의 적-DIAF 특별전》, 706공간, 베이징, 중국

2005 | 《DIAF 2005 제2회 베이징 따샨즈 국제 예술제》, 따샨즈예술구, 베이징, 중국

2005 | 《아시아의 큐비즘》, 국립현대미술관, 도쿄, 일본

2005 | 《투명한 상자》, 지엔와이 SOHO, 베이징, 중국

2005 | 《동경과 북위의 교차점-국제 당대 예술전》, 벨기에재단 예술공간, 베이징, 중국

2005 | 《건축우화》, 0공장, 베이징, 중국

베이징의 예술 명소 1

798예술구

주소		北京市朝阳区酒仙桥路4号798艺术区
홈페이지		www.798art.org/www.798.net.cn/www.bj798arts.com/
교통	택시	공항 고속도로에서 지우씨엔챠오酒仙桥 출구로 나감
	버스	401, 402, 405, 445, 909, 955, 973, 988, 991을 타고 따샨즈루커우난大山子路口南 혹은 왕예펀王爷坟에서 하차
관람 시간		대부분의 화랑과 미술관은 월요일 휴관

이제는 꼭 미술 애호가가 아닌 일반 관광객들도 많이 찾는 베이징의 예술 명소 일번지다. 798예술구는 베이징 동북쪽 코너 따샨즈大山子에 자리 잡은 로프트(loft) 형식의 대형 복합 예술 단지로 중국 전역에 위치하는 로프트식 예술 단지의 표본이다. 아트 스튜디오, 화랑,

1 | 798예술구 입구 2 | 798 UCCA

서점, 미술관, 상점, 레스토랑, 카페 등이 모여 있는 이곳은 경직된 정치 도시 베이징에서 잠시나마 숨통을 트고 자유로운 예술 분위기를 만끽할 수 있는 매우 이색적인 곳이다. 한국에서는 로프트라는 용어가 생경하겠지만 당대 미술 활동이 활발한 중국의 도시에서는 자주 등장하는 유행어다. 간단히 말해 로프트식 예술 공간은 뉴욕의 소호에서 시작되었는데, 오래된 공장이나 창고를 개조하여 스튜디오 내지 화랑 등의 예술 공간으로 사용하는 것을 말한다. 처음에는 저렴한 임대료를 노리는 예술가들이 시 외곽의 버려진 공장 건물을 임대하여 작업실로 사용한 것에서 유래했으나, 점차 시각적으로 단순하면서도 탁 트인 공간이 주는 신선한 매력과 예술적 분위기에 화랑, 카페, 상점 등이 모여들어 문화의 거리로 변모했다.

1) 798의 기원

798을 아는 사람이라면 첫 반응이 "아, 그 군수 공장이던?"으로 시작된다. 798은 바로 이렇게 독특한 과거 덕분에 평범한 로프트 예술 단지 이상의 특별한 의미를 갖고 있다. 798이란 숫자는 이곳이 718 연합 공장 중 798 단지라는 뜻이다. 이 공장 단지는 신중국 성립 후 제1차 경제 개발 계획 당시 조성된 곳으로 건설 당시는 '화북무선전기부품공장'이라고 부르다 후에 '치싱기업'으로 개명했다. 이곳은 1980년대 초까지만 해도 중국 최초의 원자탄, 인공위성 부품을 생산하는 비밀스럽고 신비스런 곳이었다. 그러나 1980년대 말 90년대 초 몇 차례 개혁에도 불구하고 공장은 여러 가지 경영난에 부딪혔다. 결국 공장측은 임대업으로 방향을 전환했고, 이때 마침 저렴한 작업 공간을 찾던 예술가들이 하나둘씩 모여들었다. 대형 공룡 작업으로 잘 알려진 수이지엔궈隋建国를 선두로 타임존 8(东八时区, Timezone 8)의 주인 로버트 베멜Robert Bemell(미국), 황루이, 도쿄화랑 등이 들어와 자리를 잡았고, 그 후 이들의 적극적인 추천과 선전을 통해 여러 분야의 예술가와 문화 기구들이 들어왔다.

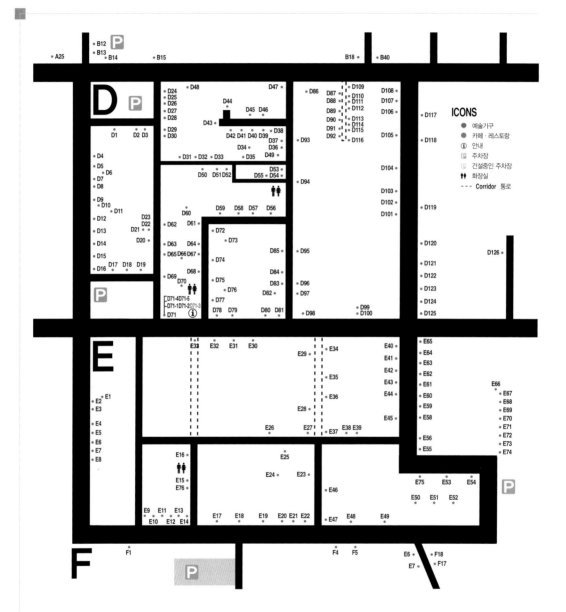

ICONS

● 예술기구
● 카페 · 레스토랑
ⓘ 안내
🅿 주차장
🅿 건설중인 주차장
🚻 화장실
--- Corridor 통로

2) 798 건축

전쟁과 대결을 위한 군수 공업 단지가 평화와 화합을 위한 예술 단지로 변모한 것은 798단지가 단순한 로프트 공간 이상의 의미를 갖는다는 것을 뜻한다. 798의 주인들은 이 점을 잘 인식하여 공업 시대의 증기관과 통풍관, 문혁 시대의 붉은 표어들, 노동자들의 낙서 같은 사회주의 냉전 시대의 유물들을 잘 보존해오고 있다. 그런데 798은 중국인 설계사가 중국 양식으로 지은 공장이 아니다. 당시 중국은 대형 공장 건축 설계 기술을 아직 보유하지 못했기 때문에 우방국이자 우수한 건축 기술을 보유한 동독에 설계를 의뢰했다. 그런데 이곳을 설계한 동독의 건축사 셰르너Schierner 부자가 마침 바우하우스가 위치한 데사우Dessau 지방 출신이라, 이들의 설계는 자연스레 바우하우스 건축 스타일을 나타내고 있었다. 유명한 건축가 자하 하디드Zaha Hadid는 798의 건축을 둘러본 후 '이것은 구조주의 건축의 걸작'이라며 감탄을 금치 못했다.

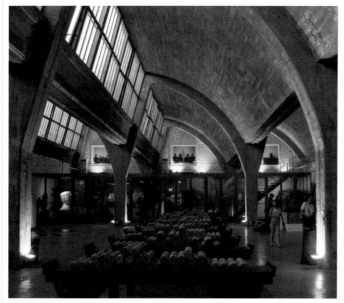

798의 상징적 공간 '시태 공간'

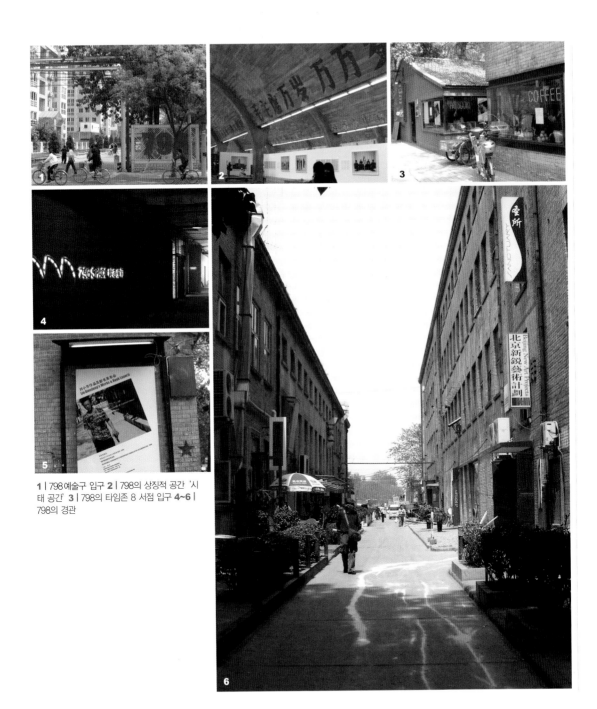

1 | 798 예술구 입구 2 | 798의 상징적 공간 '시태 공간' 3 | 798의 타임존 8 서점 입구 4~6 | 798의 경관

3) 798의 주요 기구

기관명	종류	특징과 안내		
율렌스센터 尤伦斯当代艺术中心 UCCA	미술관	스위스 율렌스재단에서 2007년 설립한 중국 당대 미술관. 4번 입구로 들어와 예술 단지가 본격적으로 시작되는 초엽에 위치. ▶화요일~일요일 오전 10시~저녁 7시(월요일 휴관) ▶성인: 30위엔	단체: 20위엔(10인 이상)	학생:10위엔 ▶홈페이지: http://www.ucca.org.cn/ ▶전화: +86-10-8459-9269
타임존 8 东八时区 Timezone8	서점	카페	798 초기 멤버인 미국인 로버트가 운영하는 서점 및 카페. 중국 당대 미술 서적 외에 미국 및 유럽 현대 미술 서적 모두 취급.	
롱마치갤러리 长征空间 Long March Gallery	화랑	유명 큐레이터 루지에卢杰가 장정예술기금회의 지원으로 운영하는 화랑. 장정 프로젝트를 진행하며 그 외에도 흥미로운 전시들을 선보인다. 국내외 수많은 관련 기구와도 관계를 맺고 있다. 레지던시 프로그램을 지원한다. ▶홈페이지: http://www.longmarchspace.com/ ▶전화: +86-10-6438-7107, 6431-7799		
탕런화랑 唐人画廊	화랑	태국에서 화랑을 운영하는 쩡린郑林이 고국으로 돌아와 베이징에 연 화랑. 국내 토종 평론가, 작가, 큐레이터들과의 오랜 인맥으로 실속 있는 전시를 선보인다. ▶홈페이지:http://www.tangcontemporary.com/ ▶전화: +86-10-6436-3518		
컨티뉴어갤러리 常青画廊 Gallery Continua	화랑	2004년에 오픈한 이탈리아 갤러리. 중국 작가들 외에 이탈리아, 프랑스 등 유럽 작가들의 전시를 볼 수 있다. ▶홈페이지: http://www.galleriacontinua.com/ ▶전화: +86-10-6436-1005		

기관명	종류	특징과 안내	
쥐샹슈우 菊香书屋	서점	카페	798의 메인 위치에 최근 오픈한 서점 겸 카페다. 아직 오픈 개점 준비 중이지만, 위치가 아주 좋아서 작은 랜드마크가 될 가능성이 크다. ▶전화: +86-10-8459-9602
798포토갤러리 百年印象	화랑	역시 798의 메인 위치에 자리 잡은 사진 전문 화랑. ▶홈페이지: www.798photogallery.cn/ ▶전화: +86-10-6438-1784	
798스페이스 时态空间	화랑	798의 트레이드마크인 이곳은 798 건축의 가장 전형적인 아름다움을 보여준다. 전시 외에 공연이나 프로모션 공간으로 사용된다. 내부에 작은 서점과 카페를 운영하고 있다. ▶홈페이지: http://www.798space.com/ ▶전화: +86-10-6437-6248 혹은 6438-4862	
도쿄화랑 BTAP 东京艺术工程	화랑	798 초기 멤버인 도쿄화랑은 넓은 국제망을 바탕으로 일본, 중국, 유럽 작가들의 전시를 선보인다. 중국의 평론가, 큐레이터들과 협력하기도 한다. ▶홈페이지: http://www.tokyo-gallery.com/btap/ ▶전화: +86-10-8457-3245	
베이징코뮨 北京公社	화랑	중국의 젊고 유명한 평론가 렁린冷林이 운영하는 화랑. 상업성보다 학술성과 예술성을 지향해서 좋은 전시가 열리지만 전시가 자주 교체되지 않는다. ▶홈페이지: http://www.beijingcommune.com/ ▶전화: +86-10-8456-2862	
청신동화랑 程昕东画廊	화랑	프랑스 화교인 청신동이 운영하는 화랑으로 798 안에 두 개의 공간이 있다. 프랑스와 중국 내의 폭 넓은 인맥으로 다양한 전시를 마련한다. 출판사도 함께 운영하고 있다. ▶홈페이지: http://www.chengxindong.com/ ▶전화: +86-10-6433-4579	
애카페 爱咖啡	카페	레스토랑	798에서 빼놓을 수 없는 명소다. 황루이가 운영하다 지금은 다음 주인에게 넘긴 상태다. 앉아 있으면 중국 미술계의 명사들을 쉽게 마주치곤 한다. ▶전화: +86-10-64387264

1 | 798의 정경 2 | 관쯔서점 3 | 798 청신동화랑 4 | 798의 도쿄갤러리

지우창ART국제예술원

줄여서 '지우창'이라고 부르는 이곳은 798에 비해 훨씬 조용한 분위기의 화랑과 스튜디오들이 모여 있다. 30년 역사를 지닌 술 공장을 개조하여 2006년부터 화랑과 작가들이 입주하기 시작했다. 한국 화랑들이 집중적으로 위치하고 있으며, 최근 사람들을 피해 다른 곳으로 빠져나가기 시작하지만 아직도 스타 작가들의 작업실이 밀집된 곳이기도 하다.

1 | 지우창 입구 2 | 지우창 정경

주소	北京朝阳区安外北苑北湖渠酒厂艺术园
교통	택시 혹은 자가용 이용 추천 공항고속도로→5환 인터체인지→북5환(北五环)도로→광쑨 인터체인지(广顺桥)→광쑨 베이따지에广顺北大街 남쪽 방향
관람 시간	대부분의 화랑과 미술관은 월요일에 휴관

차오창디예술구

798이나 지우창에 비해 도로 정리가 덜된 편이지만, 개성 있는 기구들이 상당수 몰려 있다. 하지만 798이나 지우창처럼 한 울타리 안에 모여 있는 것이 아니어서 찾아다니는 데 다소 어려움이 있다. 시각예술 외에 영화, 음악, 연극 등과 관련된 다양한 스튜디오와 관련 기구들도 자리하고 있다.

주소	北京朝阳区草场地
교통	402, 418, 909, 688, 973

기관명	종류	특징과 안내
유니버셜스튜디오 베이징 USB Boers-Li Gallery	화랑	중국의 유명 큐레이터 피리와 독일 평론가 월링 뵈어스Waling Boers가 공동 설립한 화랑. ▶홈페이지: http://www.universalstudios.org.cn/ ▶전화: +86 -10-6432-2620
차오창디스튜디오 草场地工作站	영화 스튜디오	중국 유명 영화감독 우원꽝이 운영하는 스튜디오 겸 영화 아카데미. 아카이브를 운영하고 있어 미리 전화로 신청하면 무료로 중국 내 상영 금지 영화들을 관람할 수 있다. 그 외 국내외 실험 영화 상영회, 워크숍, 아카데미 등의 활동이 진행된다. ▶홈페이지: http://www.ccdworkstation.com/ ▶전화: +86 -10-6433-7243
이먼화랑 艺门画廊 Pekin Fine Arts	화랑	중국 미술계의 유명 인사 메그 마지오Meg Maggio가 운영하는 화랑. 국제변호사 출신인 그녀는 중국 외 아시아 미술에 대해서도 오래전부터 관심을 가져왔다. 흥미로운 전시들이 제공된다. ▶홈페이지: http://www.pekinfinearts.com/ ▶전화: +86 -10-5127-3220

1 | 간판이 없는 우원팡 감독의 차오창디스튜디오 영화 아카데미 **2** | 차오창디 정경

환티에국제예술성

주로 공간이 넓은 화랑과 작가들, 아트 스튜디오 등이 들어서 있다. 베이징 시내 예술구 중 가장 넓은 지역에 분포하고 있다. 한국 작가들과 경희대 작업실이 있다.

주소	北京朝阳区大山子环内
교통	513, 403, 629번 환씽티에루环形铁路总站 종점 하차

페이지아춘, 수어지아춘

나란히 붙어 있는 페이지아춘과 수어지아춘은 화랑보다는 예술가들의 작업실이 절대적으로 많은 마을이다. 페이지아춘 초입에는 성공한 젊은 작가들의 대형 작업실들이 줄지어 있지만 높은 문과 벽으로 가려서 쉽게 둘러볼 수는 없다. 그 옆 수어지아춘은 입구에서 안쪽으로 꽤 한참 들어가야 예술촌이 나오는데, 상대적으로 더 젊은 예술가들이 모여 작업하고 있다. 넓고 저렴해서 조소 작업을 하는 작가들이 많다.

주소	北京朝阳区崔各庄索家村/费家村
교통	버스는 매우 불편하다. 택시- 시내에서 올 경우 공항고속도로 부도로로 이동하다가 5환 바깥에 라이꽝잉동루 입구에서 좌회전→3킬로미터 직진(중간에 오른쪽으로 별장 단지가 보임)→계속 왼쪽을 주시하고 가다 보면 아치형 쇠문에 '페이지아춘' 이라고 쓰여 있는 것이 보인다→ 수어지아춘은 페이지아춘에서 다시 500미터 가량 더 직진

1~2 | 수어지아춘의 젊은 작가들과 작업실

베이가오, 이하오띠, 동잉

모두 아직 건설 중인 창작촌이다. 이하오띠는 이미 2007년부터 화랑을 개관하기 시작했고, 근처에는 지우창에 있던 작가들이 사람들을 피해 새로운 보금자리를 틀고 있다.

관음당문화대도

2007년 여름 개장한 화랑가. 화랑들이 길 양쪽으로 쭉 들어서 있다. 순수 예술 화랑부터 상업용 그림을 파는 화랑까지 있는데, 베이징의 예술구 중에서는 가장 상업적인 곳이다. 특색이 있는 곳으로는 인도네시아 미술관인 린다미술관(Linda Museum)과 북한 화랑인 만수대화랑(전화: +86-10-6736-0289)이 있다. 1980년대부터 북한 창작공사 화가들의 그림을 수집, 판매한다. 근현대 시기 월북 화가들의 그림도 있다.

관음당 거리

홈페이지	http://www.no1hlj.com/
교통	택시- 동4환(东四环)에서 징선 고속도로(京沈高速) 세 번째 출구로 나와 신호등(왕쓰잉 인터체인지 王四替桥)에서 좌회전하면 도착

온화와 폭력의 미학

조우춘야 周春芽, 1955~

1955 | 총칭 출생
1982 | 쓰촨미술학원 판화과 졸업
1988 | 독일 카셀미술대학 자유예술과 졸업

현 청두 거주 및 작업

조우춘야, 그 사람의 매력

조우춘야를 처음 만났을 때를 떠올리면 피식 웃음이 나온다. 처음 얼마 동안의 인상으로 '아, 이런 사람인가 보다' 하고 있으면 얼마 지나지 않아 뭔가 아리송해진다. 그래서 다시 새 주파수로 조정하고 대기하면 그것도 얼마 못 가 석연찮다. 상당히 곤혹스러웠다. 내 머리 주변엔 수많은 물음표가 그려졌다. 사실 조우춘야에게는 독특한 점이 있다. 그는 일반인들이 좀처럼 뛰어넘기 힘든 양극의 요소들을 충돌 없이 자연스럽게 융화시킨다. 좀더 정확히 말하면 그 양극은 단순한 융화를 넘어 그에게 동시에 내면화되어 있다. 흥미로운 점은 그를 이해하면 할수록 그의 이런 개성이 아이러니하다는 생각보다는 그 독창적인 합리성과 솔직당당함에 탄복하고 만다는 점이다. 그리고 역으로 깨닫는 것은 내가 지닌 편협함과 협소함이다.

조우춘야의 독특한 기질은 그의 인간 관계, 창작 활동, 사생활에서 어김없이 발휘되었다. 그는 대학 시절부터 스스로 사절하기까지 줄곧

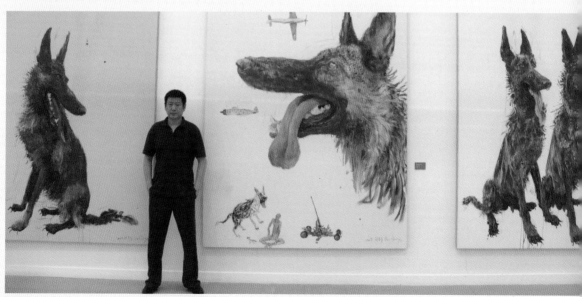

인도네시아국립미술관 개인전에서 조우춘야, 2008년

제도권에서 인정받고 중요한 위치에 있었다. 하지만 그는 전위 예술계의 예술가들이 항상 빠뜨리지 않고 찾는 사랑스런 친구다. 또한 서양화가로서 남보다 일찍 독일 유학까지 하고 왔지만 전통 회화에 대해 남다른 학식과 독창적인 이해를 갖고 있다. 특히 누구보다 지적이고 품위 있는 정신 세계를 보여주다가 갑자기 색정적인 농담과 '야동'보다도 적나라한 묘사들을 한무더기 쏟아낸다. 상대방은 물음표에 이어 두 눈에 달팽이가 그려지고 식은땀까지 흘려댄다.

언젠가 평론가가 조우춘야에게 물었다.

"당신은 작품에서 서로 상반된 요소를 어떻게 조화시킵니까?"

그의 대답은 너무 훌륭한 나머지 살짝 약이 오른다.

"나는 이 두 가지 취향 사이에 결코 모순이 존재한다고 생각하지 않습니다. '조화'라는 걸 시킬 필요가 없어요. 그냥 '조미'를 하면 될 뿐이죠.…… 우리는 우리가 좋아하는 것에 대해 그렇게 인위적인 장애를 세워둘 필요가 없습니다. 쓰촨 사람이 매운 음식을 좋아하지만 단맛, 신맛도 좋아하지요. 음식을 가리지 않는 사람이 가장 먹을 복이 있는 겁니다."

그는 진정 먹을 복이 많다. 그 복을 누리지 못하는 사람은 질투가 나겠지만 그의 말은 지극히 합리적이다. 그의 삶과 예술은 그렇게 풍요롭고 자유롭다.

소년 시절, 아버지와 그림
조우춘야는 언제나 밝고 유쾌한데다 예술가 특유의 즉흥적이고 낙천적인 성격이다. 그래서 어린 시절의 그림자가 있을 것이라는 짐작을

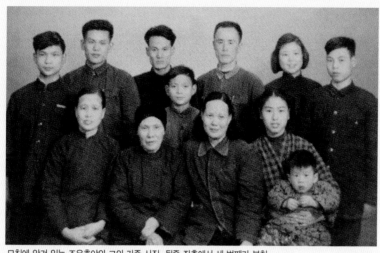
모친에 안겨 있는 조우춘야와 그의 가족 사진. 뒷줄 좌측에서 세 번째가 부친.

하기가 어렵다. 훤칠한 키에 귀티 나는 외모는 그가 유복한 환경과 예술적 가르침 속에서 적당한 사치와 향락을 맛보며 자라나지 않았을까 하는 추측을 불러일으킨다. 2퍼센트는 맞는 짐작이다. 그의 조부는 실제 충칭 시 바현巴縣의 대지주로 풍요로운 삶을 누렸다. 그러나 1949년 공산 혁명 과정에서 처참한 희생양이 되고 말았다. 눈앞의 현실을 직시한 아버지는 생존을 위해 공산당에 가입했고 공산당 출신의 아내를 맞이했다. 아버지는 한동안 시정부 비서과장까지 오르고 무난한 생활을 했지만 결국 출신 배경 때문에 쓰촨성 문예연합으로 재배치되었다. 어머니는 음악 학교의 선생님이었다. 꼬마 조우춘야는 문예연합 앞마당과 음악 학교 사이에서 놀며 자라났다. 아버지는 스스로 그림 그리는 것을 좋아해 조우춘야에게도 자주 그림을 그리라고 했다. 조우춘야는 공책 뒤에 스스로 칸을 쳐서 연환화(連環畵)를 그리곤 했는데 특히 국민당 군대가 싸우는 장면을 즐겨 그렸다. 그는 국민당 군복이 공산당 군복보다 훨씬 예쁘다고 생각했다.

소학교 4학년, 문화대혁명이 발발했다. 처음엔 학교도 갈 필요 없고 하루종일 놀 수 있으니 신났지만, 어느 날 골목길에서 총소리를 들

었다. 지나가던 어른이 황급한 얼굴로 혹시 네가 저들과 반대파에 속하는 건 아니냐고 물었다. 조우춘야는 그제야 자신이 그리던 연환화가 현실이 돼버렸다는 것을 깨달았다. 공포에 온몸이 질려버렸다. 하지만 불행은 이제 시작일 뿐이었다. 아버지는 반동 세력으로 분류되어 '소귀신 뱀신(牛鬼蛇神: 마오쩌둥이 우파를 비하해 부른 호칭)' 학습반에 감금된 채 재교육을 받았다. 나머지 식구들도 뿔뿔이 흩어졌다. 집에 홀로 남은 조우춘야는 스스로 밥을 사다 먹고, 거리의 홍위병들과 섞여 잠들며 생활했다. 그러던 어느 날 아버지가 다시는 돌아오지 못할 길로 떠나고 말았다. 억울함과 분노를 끝내 참을 수 없었던 아버지의 마지막 선택은 남은 가족들에게 깊은 상처가 되었다. 어린 조우춘야가 기억했던 아버지의 유일한 말씀은 '첫째, 운동을 열심히 하라. 둘째, 계속 그림을 그려라' 였다.

얇은 마오쩌둥 초상화 그리기

아버지가 돌아가신 후 홀로 남은 어머니와 세 자식들의 상황은 비참했다. 조우춘야는 집안의 경제적 어려움을 덜기 위해 이웃의 소개로

조우춘야, 1975년

청두 시 '5·7 문예 학습반'에 들어갔다. 그는 외로운 마음을 안고 그림으로 깊이 빠져들었다. 학습반에서는 기초 회화에 관한 모든 기법을 가르쳤다. 후에 쓰촨미술학원 동기이자 상흔 미술의 대가인 청총린程丛林도 함께 그림을 배우고 있었다. 그 둘은 일요일이면 청두 시 도서관에 가서 도서관에 있는 소련 사실주의 화집을 찾다가 진지

1 | 대학생 조우춘야, 1980년 **2** | 둔황에서, 1979년 **3** | 쓰촨미술학원 77학번 동기들과 함께. 우측2 조우춘야, 1982년

하게 공부했다. 학습반 친구들은 누구보다도 든든한 사실주의 테크닉을 쌓을 수 있었다.

학습반을 졸업한 조우춘야는 청두 시 미술공사(美术公社)에 배치되었다. 이곳의 화가들이 맡은 업무는 시내 각 기관의 강당에 걸릴 마오쩌둥의 초상화를 제작하는 것이었다. 미술공사는 매일 똑같은 작업을 반복하는 일종의 생산 공장 같은 곳이었다. 조우춘야는 여가 시간에 홀로 가는 야외 스케치에 훨씬 마음이 쏠렸다. 그는 그때 쓸 물감을 빼내기 위해 가능한 한 마오쩌둥의 초상화를 얄팍하게 그렸다. 그렇게 해서 빼돌린 물감은 훗날 미대 4년을 다니는 동안 쓸 수 있을 만큼이었다.

돌아온 내 인생

1976년 마오쩌둥이 사망했다. 농민들은 통곡했지만, 조우춘야를 비롯한 지식청년들은 냉담했다. 다만 돌아온 인생을 되찾을 준비에 마음이 벅차왔다. 베이징에서 루마니아 유화 전시가 열린다는 소식이 전해지자 조우춘야와 친구들은 기차를 타고 '딱딱한 좌석'(중국의 기차

쓰촨미술학원 기숙사에서 룸메이트들과 함께 식사하는 장면(우측2 조우춘야, 맨 우측 장샤오깡), 1980년

1 | 조우춘야 | 〈장족 신세대〉 | 1980년 | 캔버스에 유화 | 160×200cm
2 | 조우춘야 | 〈양털 깎기〉 | 1981년 | 캔버스에 유화 | 180×250cm

표 등급 중 가장 저렴한 좌석)에 앉아 며칠 밤을 보낸 끝에 베이징 중국 미술관에 도착했다. 그들은 만두 두 개와 물 한 병을 들고 배보다 더욱 굶주린 눈을 채우기 위해 온종일 미술관에서 나오지 않았다. 이듬해에는 대학 입시도 부활되었다. 조우춘야는 당시 쓰촨, 윈난, 꾸이저우貴州 등 서남 지역의 인재들이 총집결된 쓰촨미술학원 77학번 신입생이 되었다. 이 77학번은 문혁 기간 중 대학에 가지 못하고 사회에서 대기하던 나이 지긋한 이들부터 고등학교를 막 졸업한 어린 학생들까지 한꺼번에 경쟁하여 선발되었으므로 후에 '스타 학번'이라는 말이 나올 만큼 중국 현대 미술의 대표 작가들이 여럿 포함되어 있었다. 그 '스타'들 중 조우춘야와 장샤오깡은 룸메이트였다. 둘은 매일 제한적으로 지급되는 온수를 아끼기 위해 한 대야에 발을 담가 같이 씻고, 식당에서 고기가 나오면 입맛대로 한 사람은 비계, 한 사람은 살코기를 나눠먹는 환상의 콤비였다.

이미 사회에서 충분한 창작 경력을 쌓은 77학번 동기들은 입학한 지 얼마 지나지 않아 상흔 미술, 향토 미술 등의 새로운 사조로 전국 미전의 상위권을 휩쓸었다. 조우춘야의 〈장족(티베트의 소수 민족) 신세대(藏族新一代)〉 역시 전국 미전에서 2등상을 거머쥐었다. 그런데 이 그림은 제도권 미전의 입상작이었으면서도 다른 상흔 미술이나 향토 미술의 사실적이고 서술적인 기법과는 무언가 다른 느낌을 담고 있었다. 즉 조우춘야는 장족을 대할 때 그들을 이용해 '스토리를 꾸며내는' 인위적인 문학적 구도를 벗어던졌다. 그는 티베트의 순수한 자연 앞에서 역사적 사명감을 버리고 자연과 인간의 순수함, 천진함에 흠뻑 빠져들었던 것이다. 이때부터 그의 독특한 색채 감각은 찬란한 빛을 발하고 있었다.

학교를 졸업한 조우춘야는 청두화원(成都画院)으로 배치되었다. 얼마 후 미술계는 '85 신사조 운동으로 들썩이기 시작했다. 그 역시 젊은이로서 중국 현실에 대한 불만과 서양에 대한 환상을 품고 있었지

만, 천성적으로 어떤 단체나 경향에 휩쓸리기를
좋아하지 않는 터라 거기에 동참하지 않았다. 조
우춘야는 더욱 남다른 선택에 관심이 있었다.
1986년 그는 독일에 거주하던 중국인 후원자의
도움을 받아 독일 유학을 떠났다.

예술의 역전 그리고 반전

몇 년이 걸릴지 모르는 유학길에 오른 그가 휴대
한 것이라고는 미화 100달러와 라면 한 박스뿐이
었다. 그 돈을 지원한 후원자는 그가 유럽 여행을
가는 줄만 알았다. 그러나 유학을 떠나는 조우춘
야는 천국 같은 서방 국가에서 생활하는 데 '돈'
이 필요할 거라는 사실조차 생각지 못했다. 베이

1987년 독일 뮌헨 부근의 호수에서 지도교수 라이너 칼하르트, 그의
여자 친구와 함께

징에서 출발해 기차가 시베리아역에 도착했을 때
소련 경찰은 그가 소지한 불법 미화 20달러를 압
수했다. 겁먹은 그가 어린아이처럼 울음을 터뜨리자 경찰은 얼마 후
다시 와서 몰래 돈을 돌려주고 갔다. 이렇게 단순, 천진 그리고 무대
책의 대책이 그의 독일 생활을 위한 유일한 대책이었다.

그의 나이 서른 살, 처음으로 육체 노동을 해서 밥을 먹었고 평생
잊지 못할 고마운 사람들에게 도움도 받았다. 그는 독일에 간 지 2년
만에 말로만 듣던 《카셀도쿠멘타전》이 열리는 카셀의 미술 대학에 진
학했다. 하지만 학교에서 그림을 배우기보다는 독일 대학의 자유로운
커리큘럼을 이용해 대부분의 시간을 언어 학습, 박물관과 화랑 견학
그리고 전반적인 독일 문화를 이해하는 데 투자했다. 그의 지도교수
였던 라이너 칼하르트Reiner Kallhardt는 마침 유명한 중국 전문가였고, 조
우춘야에게 지속적인 경제적 후원과 함께 양국의 예술을 비교할 수
있는 안목을 형성해주었다. 조우춘야는 1987년부터 88년까지 독일

외에 파리, 비엔나, 암스테르담, 남슬라브 등지를 돌며 유럽의 예술을 두루 관찰했다. 이때 처음으로 설치, 행위, 영상, 사진 같은 새로운 장르를 접했다. 고전주의, 사실주의, 인상파밖에 모르던 그는 열린 세계의 풍부하고 다채로운 예술을 경험할 수 있었다. 그는 이때서야 비로소 미술이 객관적 형상을 떠나 관념의 세계를 다룰 수 있다는 것을 깨달았다. 그것은 혁명과도 같았다. 조우춘야는 충격적이면서도 호기심 어린 마음으로 새로운 예술들을 적극 흡수했다. 특히 당시 유행하던 신표현주의 미술은 조우춘야가 가장 관심 갖는 부분이었다. 그는 바젤리츠Baselitz, 펭크Penck, 키퍼Kiefer, 리히터Richter의 그림을 모두 좋아했다. 그들은 이미 다른 현란한 매체들이 범람하고 회화가 약세에 처한 상황에서 여전히 강렬하고 자극적인 회화의 힘을 보여주었다. 그러나 조우춘야는 그러한 힘이 한쪽으로 현실에 발을 딛고 있으면서, 또 한편 그들의 전통에 근거한 데서 나오는 것이라는 점을 알아챘다.

흥분된 나날 속에 예기치 못한 변화가 그를 기다리고 있었다. 그는 우연히 전통 음악을 하는 중국 음악가 부부의 독일 진출을 돕게 되었다. 무심결에 그들이 부쳐온 연주 테이프를 튼 조우춘야는 그 예스럽고 소박한 선율이 귀에 흘러들어온 순간 거기에 완전히 사로잡히고 말았다. 그 중 한 곡은 어느 여인이 이국땅으로 시집간 이야기를 노래하는 것이었는데, 그 섬세하고 애달픈 멜로디와 가사가 마음속 깊숙이 파고들었다. 그는 새로운 환경에서 이전에 몰랐던 다양한 예술을 받아들이고 있었지만, 그것이 자신의 감정을 가장 적절하게 표현해내는 방법은 아니라는 것을 문득 깨달았다. 마침내 중국의 전통 예술을 연구해야겠다는 생각으로 유학 생활을 마무리하고 귀국했다.

홀로 가는 외로운 길

그가 돌아온 것은 마침 1989년 1월이었다. 강한 문화적 충격을 경험한 그는 곧장 고향으로 가지 못하고 우선 베이징의 리씨엔팅 사무실

1993년 왕린이 조직한 《중국 경험전》 기념 사진

에 머물렀다. 하지만 리씨엔팅은 다음 달에 열릴《중국 현대 예술전》 준비로 한창 분주한 상황이었다. 그는 하는 수 없이 기차를 타고 청두로 향했다. 도중에 멈춰선 역에서 서남 지역의 예술가들이 그림을 기차에 산더미만큼 옮겨싣고 베이징으로 향하는 것이 보였다. 이미 세련된 정통 서양 미술을 접하고 돌아온 조우춘야에게 그들은 마치 폭동이라도 일으키는 농민처럼 흥분되고 거칠어 보였다. 조우춘야는 조용히 그들과 정반대 방향으로 스쳐지나가고 있었다.

애써 어지러운 마음을 가라앉히려는데 몇 달 후 베이징에서 전해온 비극적인 소식은 그의 마음을 더욱 혼란스럽게 했다. 독일로 갔던 첫 해처럼 도무지 그림을 그릴 수가 없었다. 첫 아내와의 이혼은 조우춘야의 상황을 더욱 괴롭게 만들었다.

하지만 그는 결심한 대로 중국 전통 회화에 대한 심도 있는 연구를 시작했다. 조우춘야는 원명 사대가(元明四大家), 사승(四僧), 사왕(四王) 등 전통 산수화 화집을 대량으로 구입했다. 그는 서구 현대 회화

의 자유분방함과 강한 힘을 좋아했지만, 중국 전통 회화와 신유가(新儒家) 사상, 고대 원림(園林)의 독특한 매력에도 깊이 이끌렸다. 그는 특히 팔대산인(八大山人)과 황빈홍黃賓虹의 힘 있는 필치와 대담한 구도를 좋아했다. 그러한 요소들은 이미 사실적 형태를 넘어 독립적으로 존재하는 추상적 요소들이었다. 바깥 세상은 전위 예술로 한창 시끌 벅적했지만 그는 고전의 세계를 향해 홀로 나아가고 있었다.

전통, 집착과 반란: 〈돌〉 시리즈

조우춘야는 4년 동안 전통화를 집중 연구한 끝에 〈돌〉 시리즈를 그리기 시작했다. 중국 전통 예술에서 자연 속의 의미 있는 작은 경물은 대우주의 조화를 대변하는 하나의 소우주였다. 그는 이제 티베트가 아닌 중국 원림의 본향 쑤조우蘇州와 타이후太湖로 달려가 그곳의 산석(山石)을 자세히 관찰했다. 하지만 그는 단순하고 정확한 복고를 겨냥하지 않았다. 그는 이론가들이나 보수적인 전통 화가들이 감히 생각지 못한 새로운 방향에서 전통을 연구하고 있었다. 그가 외향적이고 격정적인 표현주의에 심취했다가 전통 예술로 눈을 돌린 것은 표현주의 미술 속에는 오랜 시간 음미할 수 있는 요소가 부족하다는 생각 때문이었다. 중국 전통화는 화면을 지배하는 힘에서는 표현주의 회화에 못 미치지만, 그 섬세하고 민감하면서도 신비로움이 충만한 특성은 표현주의 미술이 근접할 수 없는 독특한 매력이었다. 그러나 그는 전통화의 장점을 흡수하는 동시에 '인위적이고 억지스러우며 현학적임을 가장하는' 전통화의 또 다른 폐단을 엄중히 경계하고 있었다.

"나는 고대 문인들이 그려낸 돌의 형태를 좋아합니다. 하지만 과도하게 온화하고 내향적인 성격은 만족할 수 없습니다. 나는 외향적이고 모험적인 시도, 즉 단아한 고전 형식을 빌려 일종의 폭력적이고 심지어 색정적인 취미를 표현해야겠다는 생각을 했습니다. 이러한 두 종류의 취

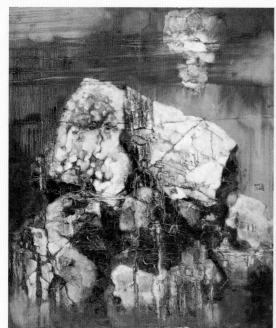
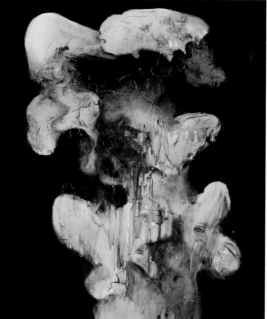

1 | 조우춘야 | 〈산석도〉 | 1992년 | 캔버스에 유화 | 150×130cm 2 | 조우춘야 | 〈타이후석〉 | 2000년 | 캔버스에 유화 | 150×120cm 3 | 2007
년 송주양미술관 양안 대화 전시 장면, 조우춘야의 〈돌〉 시리즈

조우춘야 | 〈생활은 꽃처럼 아름다워〉 | 1999년 | 캔버스에 유화 | 150×120cm

미 사이에 사람들은 인위적인 장벽을 세워놓았습니다. 모형화된 관념과 기대 심리가 심미안의 획일성을 가져왔고, 결국 습관적인 '배타적 반응'을 형성했습니다. 특히 중국화를 그리는 화가들에게서 이런 경우를 자주 찾아볼 수 있습니다. 나는 이러한 인위적 장벽을 해체해버리려고 합니다. 그래서 전통적 형상인 중국의 산석에 농염한 붉은색을 칠하고, 유화 재료의 특성을 발휘해 풍부한 디테일과 터치로 전통 수묵화의 밋밋하고 섬약한 질감을 대체했습니다. 또한 복잡하게 얽힌 입체 구성으로 문인화의 평면적인 시각적 특성에도 변화를 주었습니다."

그의 산석들은 문인들의 우아하고 조화로운 미감에 가차 없는 폭력을 행사하고 있었다. 색채나 구성 모두 대범한 반이성, 반자연적인 실험을 나타냈다. 산석들은 강렬한 욕망을 지닌 인체나 거의 추상에 가까운 투박한 형상으로 제시되었다. 그 위에 덧입힌 농염하고 도발적인 색상, 폭력적인 중량 그리고 거친 질감들은 매우 강한 충격을 선사했다. 조우춘야는 정통주의자들의 습관적인 시각에 대해 거리낌 없는 도전을 시도하고 있었다. 파괴와 해체는 또 하나의 재건이었다.

욕망의 애매한 노출: 〈초록 개〉 시리즈

1994년 친구가 조우춘야에게 독일산 순종 양치기개를 선물했다. 그는 개를 키워본 경험이 없었지만 항상 함께 자고 먹고 산책할 만큼 그 개를 무척 좋아했다. 하루종일 붙어지내는 그와 헤이건黑根은 서로 바라보기만 해도 무슨 생각을 하는지 알 수 있었다. 헤이건은 곧 조우춘야의 그림 이곳저곳에 등장했다. 처음에는

헤이건과 조우춘야

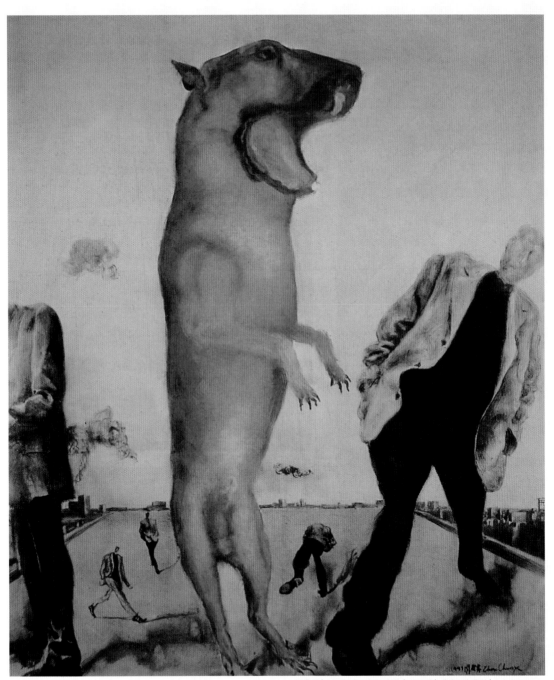

조우춘야 | 〈초록 개 – 명품 의상〉 | 1997년 | 아마포에 유화 | 250×200cm

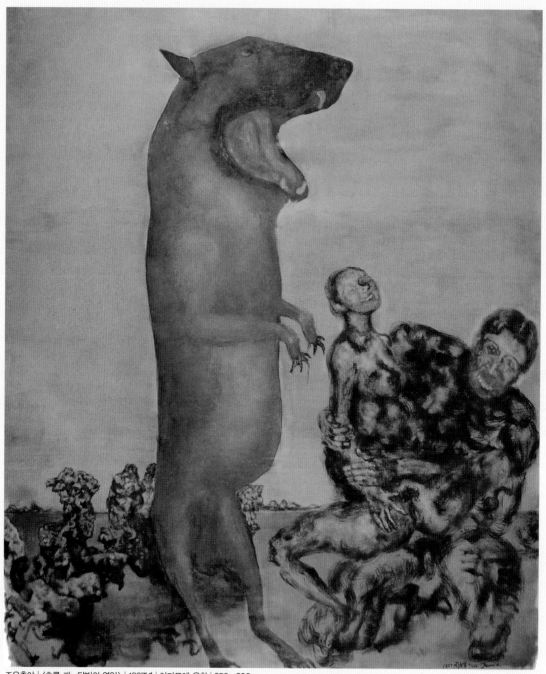

조우춘야 | 〈초록 개 - 달빛의 연인〉 | 1997년 | 아마포에 유화 | 250×200cm

원래 모습처럼 검은색으로 그렸지만 1997년 어느 날 헤이건은 완전히 초록색으로 털갈이를 했다. 현실 속에 존재하지 않는 '초록 개'는 또다시 붉고 푸른 산석처럼 신선하고 충격적인 시각적 효과를 확보했다. 무채색 도시 남녀 사이에 거대한 크기로 등장한 초록 헤이건은 욕망의 순진한 발산을 나타내고 있었다. 비록 주변 조건은 욕망을 발산할 만한 적합한 환경이 아니지만, 헤이건은 어딘가 고독하면서도 우스꽝스럽고 천진한 모습으로 그의 본능을 해소하고 있었다. 헤이건의 모습은 사실상 조우춘야를 포함한 현대인의 상황을 비유하고 있었다. 잿빛의 삭막한 상황은 불확실한 관계 속에 고독과 불안을 느끼는 사람들의 생활 환경이다. 어울리지 않는 상황에서 본능을 발산하는 헤이건처럼 사람들 역시 결국 어색하고 난처한 상황에서 어쩔 수 없는 욕망을 드러내며 살고 있었다.

캔버스 위의 조소

시간이 지나면서 초록 개는 주위 배경을 생략하고 홀로 등장해 '온화하고 낭만적이며 고요한 폭발 직전의 욕망'을 표출하고 있었다. 입을 헤벌린 채 붉은 혀를 늘어뜨린 그는 조우춘야의 독특한 터치를 통해 훨씬 생동하는 모습으로 재탄생했다. 조우춘야는 초록 개를 가지고 또다시 전통을 응용하는 실험을 시작했다. 마치 족제비털 붓으로 그리는 고목산수 문인화처럼 붓놀림의 속도와 대상의 동태, 촉감을 강조했다. 조우춘야는 팔대산인의 화조화를 연구할 때도 수묵 효과보다는 팔대산인의 강한 붓놀림에서 구현된 대상의 형태와 양감에 더욱 주목했다. 그가 느끼기에 팔대산인의 그림은 회화를 뛰어넘는 체적감과 공간감을 지니고 있었다. 그는 팔대산인의 이러한 특성을 증가된 힘, 양감, 속도를 통해 한층 더 강건하고 외향적인 기질로 개조하고 싶어 했다. 그는 본격적으로 조소의 무게, 깊이, 촉감이라는 요소들을 끌어들였다.

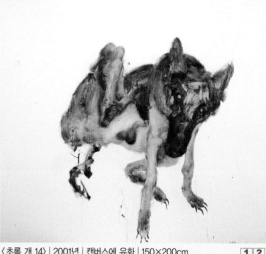

1 | 조우춘야 | 〈초록 개〉 | 1997년 | 캔버스에 유화 | 150×20cm 2 | 조우춘야 | 〈초록 개 14〉 | 2001년 | 캔버스에 유화 | 150×200cm 1 2

"나의 의도는 문인 화조화의 간결한 형태와 조소의 양감에 있습니다. 유동적인 서사(書寫: 전통 수묵화에서 붓놀림을 통해 화가가 자신의 감정과 뜻을 전달해내는 방법)로 힘과 속도를 표현해내는 것입니다. 붓 터치로 질감과 촉감을 암시하면서 동시에 한계가 명확한 음양의 공간을 통해 양감과 동태 간의 관계를 조화시키는 것이지요. 어떤 의미에서 〈초록 개〉 시리즈는 캔버스 위에 만든 조소라고 할 수 있습니다. 조소의 촉감 으로 문인 화조화를 재해석한 것이지요. 실제로 〈초록 개〉를 제작하는 동안 붓을 흙손, 헤라, 끌 등으로 삼아 그 부피감이 돌아갔다 다시 꺾여 돌아오게 연출하곤 했습니다. 그 형태의 리듬 변화와 기복에 무척 신이 납니다. 나는 최근 회화와 조소 언어 사이의 소통을 강조하고 있습니 다. 회화의 서사성을 조소로 옮겨오는 것이 다음 제 작품에서 반드시 해결해야 할 과제입니다."

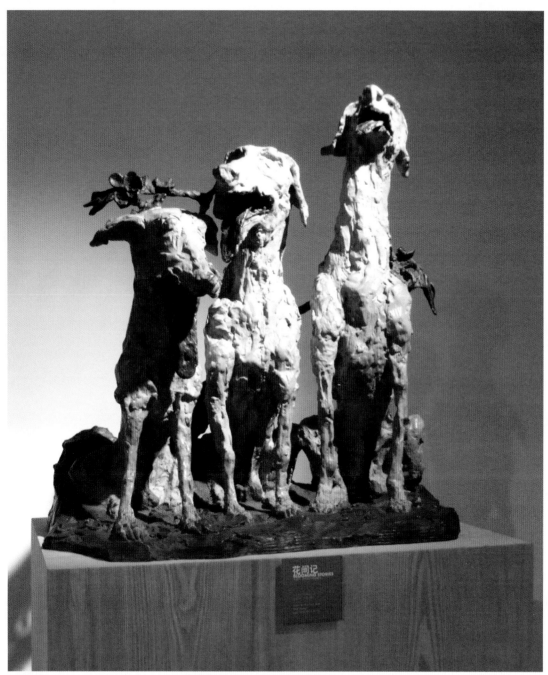

조우춘야 | 〈도원결의〉 | 2007년 | 70×73×51cm | 브론즈 | 400×180×150cm | 금일미술관 개인전 장면

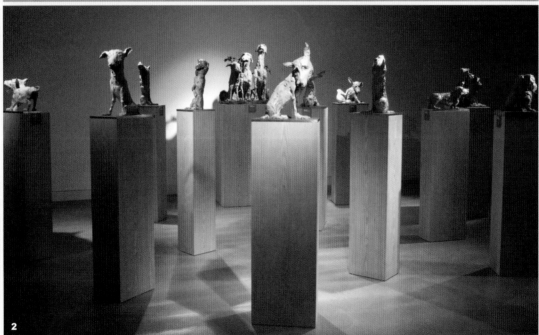

1 | 조우춘야 | 〈초록 개〉 | 2008년 | 400×180×150cm | 인도네시아국립미술관 개인전 장면 **2** | 금일미술관 개인전 장면. 2007년 베이징

파괴와 해체를 통한 통쾌함을 선사하는 동시에 그 안의 오묘한 절제와 조화, 섬세함을 보여주는 것이 바로 조우춘야의 개성이다. 그는 강렬한 미감을 추구하면서도 동시에 '내적인 함축성'에 대한 요구를 잊지 않았다. 조소 예술의 특성은 그 문제에 대한 해답 역시 제시해주었다.

"순수한 구조, 양감 그리고 형태로 구성된 세계에서는 자질구레한 스토리의 군더더기 같은 것이 없습니다. 그 간결한 형태는 조형 예술의 내적인 품격을 더욱 잘 드러낼 수 있지요.…… 나는 〈초록 개〉와 〈붉은 사람(红人)〉 시리즈를 시작한 이후로 형태의 조소적 성격을 강조해왔습니다. 특히 그 주제 정경(情景)과 형태 사이의 조화 문제에 대해 신경을 많이 썼죠. 비록 나는 힘과 속도를 과시하는 것을 좋아하지만, 동시에 과도한 동태 표현을 적절히 컨트롤합니다. 이것은 조소 예술이 저에게 준 가르침이죠. 즉 힘과 속도를 최대한 잘 다듬어진 형태 구조 속에 숨겨두는 것입니다. 동태(动态)와 정태(静态)의 모순과 대립 속에, 존재하지만 터지지 않는 폭발력을 축적해두는 것입니다. 이러한 효과를 달성하기 위해 조소와 회화 사이, 즉 회화의 붓 터치와 조소의 촉감 사이, 회화의 평면과 조소의 깊이 사이, 형태와 양감 사이에서 계속 그 통로를 고민하는 것입니다.…… 이렇게 〈초록 개〉를 통해서 팔대산인 화조화의 조형을 떠올릴 수 있고, 드가Degas의 말을 연상할 수 있으며, 자코메티Giacometti의 '극한 질감'을 공감할 수 있습니다."

온화와 폭력의 카오스: 〈도화〉 시리즈
봄이 되면 차(茶) 유람을 떠나는 남방 사람들의 습관에 따라 조우춘야는 2005년 봄 롱취엔산(龙泉山)에 놀러 갔다. 마침 재혼하여 행복한 결혼 생활을 시작한 그는 산속에 만개한 도화숲을 보고 완전히 취해버렸다. 그의 화면은 곧 핑크빛 도화로 뒤덮였다. 50대에 접어든 화가가

그린 이 열정적인 그림에 대해 사람들은 그가 "인생의 도를 텄다" 혹은 "나이 든 화가가 그림을 점점 더 잘 그린다"고 말했다.

금일미술관 개인전 포스터, 2007년

도화는 중국 전통 문학이나 회화에서 색정을 상징해왔다. 그런데 전통 문인들이 색을 묘사할 때 같은 붉은색인 모란이나 장미를 택하지 않고 도화를 선택한 것은 도화가 지닌 특별한 매력 때문이었다. 도화의 꽃잎은 바깥은 희고 속살은 붉은색을 띤다. 수줍은 소녀처럼 외향적이지 않으면서 살며시 숨겨진 매력은 사람을 더욱 아찔하게 유혹한다. 이러한 매력은 조우춘야가 추구하는 성격과 기질에 더없이 부합하는 것이었다.

조우춘야는 이번에도 부드러운 전통 소재를 가지고 강렬하고 파격적인 표현을 시도했다. 그의 화면에는 만발한 도화숲에서 사랑을 불태우는 붉은 남녀가 등장했다. 자연과 사람 모두가 최고의 생명력을 발산하는 정점에 다다른 순간이었다. 현란한 도화숲에서 야외 정사를 벌이는 뜨겁게 달아오른 남녀. 이 아찔하고 자극적인 장면을 통해 조우춘야가 지향하는 것은 모든 존재가 가장 부드럽고 열정적인 방식으로 폭발적인 융합을 일으키는 카오스의 상태였다. 그 혼돈과 절정의 순간 인간과 자연의 거리가 없어지고, 도덕과 죄악의 경계가 모호해지며, 진지하고도 본능적인 환상이 마음껏 활개친다. 아취가 있는 풍류는 조우춘야의 붓끝에서 열정과 진지함을 더해 사람의 본성이 완전히 해방되는 천인합일의 순간으로 변했다. 그것은 말 그대로 가장 '온화하고도 폭력적인' 상태였다.

언제나 젊은 마음을 유지하고 생명의 소중함을 기억하는 조우춘

1 | 조우춘야 | 〈강남 도화〉 | 2007년 | 캔버스에 유화 | 200×250cm
2 | 조우춘야 | 〈육구식 도화〉 | 2006년 | 아마포에 유화 | 120×150cm
3 | 조우춘야 | 〈도화 향기〉 | 2006년 | 캔버스에 유화 | 250×200cm

| 1 | 2 |
| 3 | |

조우춘야 | 〈도화숲에서〉 | 2006년 | 캔버스에 유화 | 200×250cm

야는 사실 어쩌면 흘러가는 시간의 의미를 누구보다 잘 이해하는 사람일지도 모른다. 작업실 한쪽 구석에 수백 개의 빈 캔버스를 쌓아놓고는 예순이 되어 기운이 달리기 전에 그 캔버스를 다 채울 거라고 포부를 밝히는 조우춘야의 모습. 나이를 개의치 않고 열정적으로 살아가는 그가 남몰래 숨겨둔 초조한 속내를 얼핏 엿보는 듯도 했다. 하지만 우리는 예순을 훌쩍 넘긴 이후에도 그가 여전히 삶의 순간들을 즐기며 그것을 아끼고 생명의 활기를 유지하리라는 것을 알고 있다. 먹을 복이 많은 사람은 인생도 행복한 것처럼 말이다.

개인전

2008 │《초록 개, 조우춘야-자카르타》, 인도네시아국립미술관, 자카르타

2007 │《조우춘야 회화 조소전》, 중국 오늘화랑, 브뤼셀, 벨기에

2007 │《화간기-조우춘야 회화 조소 신작전》, 금일미술관, 베이징

2006 │《조우춘야 신작전》, 상하이 와이탄 3호 루선화랑

2002 │《조우춘야 개인전》, 314국제예술센터, 노르웨이

2002 │《조우춘야 작품전》, 이렌토IRENTO당대예술박물관, 이탈리아

단체전

2007 │《아이콘을 넘어서: 마이애미로 온 중국 당대미술(BEYOND ICONS: CHINESE CONTEMPORARY ART IN MIAMI)》, 마이애미, 미국

2007 │《후해엄과 후'89-양안 당대 예술 대조》, 국립대만미술관, 대만

2007 │《새로운 상황 3》, 리우하이수미술관, 상하이, 중국

2007 │《션쩐미술관 소장전》, 미술가협회미술관, 러시아

2007 │《신구상에서 신회화로》, 탕런당대예술화랑, 베이징, 중국

2007 │《서남에서 출발하다-서남 당대 예술전》, 광둥미술관, 중국

2007 │《서남 당대 회화 작품전》, K화랑, 청두, 중국

2006 │《화비화》, 송주앙미술관, 베이징,중국

2006 │《허허실실-아시아 당대 미술의 재발견》, 헤이리예술마을, 파주, 한국

2006 │《전개되는 현실주의》, 타이베이시립미술관, 대만

2006 │《조우춘야, 정판즐, 지다춘 3인전》, 롱런화랑, 베이징, 중국

2006 │《12345전》, 이보화랑, 상하이, 중국

2006 │《조우춘야, 리우웨이 2인전》, 갤러리 아트싸이드, 서울

2006 │《진리를 벗겨내다-중국 청두 당대 예술 6인전》, 탕런당대예술화랑, 방콕, 태국

2005 │《중국 당대 예술전》, WBK 위리에 아카데미WBK Vrije Academie, Hague, 네덜란드

2005 │《제2회 청두 비엔날레》, 청두현대예술관, 중국

2005 │《프랑스 몽펠리에 중국 당대 예술 비엔날레》, 몽펠리에, 프랑스

베이징의 예술 명소 2

중국미술관

1963년에 세워진 국립 미술관으로 주로 근현대 미술을 다룬다. 중국 관방 미술의 핵심 기구로 중국 정통 주류 미술을 주로 전시해왔다. 따라서 1979년《싱싱미전》과 1989년《현대예술전》같은 전위 미술 전시가 이곳에서 개최된 것은 매우 의미 깊은 일이었다. 다소 보수적으로 느껴졌던 게 사실이지만 최근 혁신을 시도하고 있고 중국을 대표하는 미술관으로서 중요한 전시들을 자주 개최하고 있다.

홈페이지	http://www.namoc.org/
주소	北京市东城区五四大街一号(zip.100010)
위치	고궁 뒤 경산공원 앞 사이길 우쓰따지에로 동쪽
전화	+86-10-8403-3500 혹은 6400-1476 혹은 6403-4952
교통 버스	101电, 103电, 104电, 104快, 108电, 109电, 111电, 112电, 420, 685, 803, 810, 814, 846번을 타고 샤탄沙滩站역 하차
관람 시간	매일 오전 9시~오후 5시(오후 4시 입장 마감)
입장료	일반: 20위엔 \| 학생 및 단체: 10위엔 (단체 예약: +86-10-6400-6326)

금일미술관

중국의 첫 사립 비영리 미술관인 금일미술관은 2002년에 개관한 후, 2006년 현재의 신관으로 신축 이전했다. 중국 당대 미술의 연구와 발전을 위해 힘쓰고 있으며, 훌륭한 전시 공간에 매년 40여 차례의 실속 있는 전시가 개최되고 있다. 당대 미술계의 뉴스, 평론, 전시, 시장, 기구 등과 관련된 소식을 다루는 홈페이지

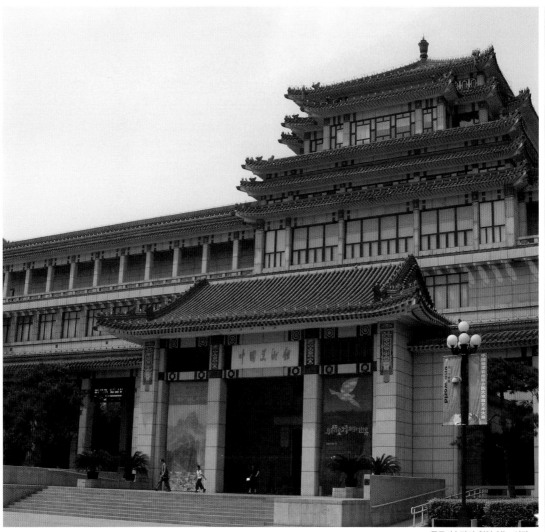

중국미술관의 위엄 있는 외관

(www.artnow.com.cn)를 따로 운영하고 있고, 그 외에도《금일미술》을 비롯한《예술재경》《대가》《경전》등의 잡지를 발행하고 있다. 부대 시설로 예술 살롱과 서점, 레스토랑, 아트숍이 있으니 적절히 이용해보자.

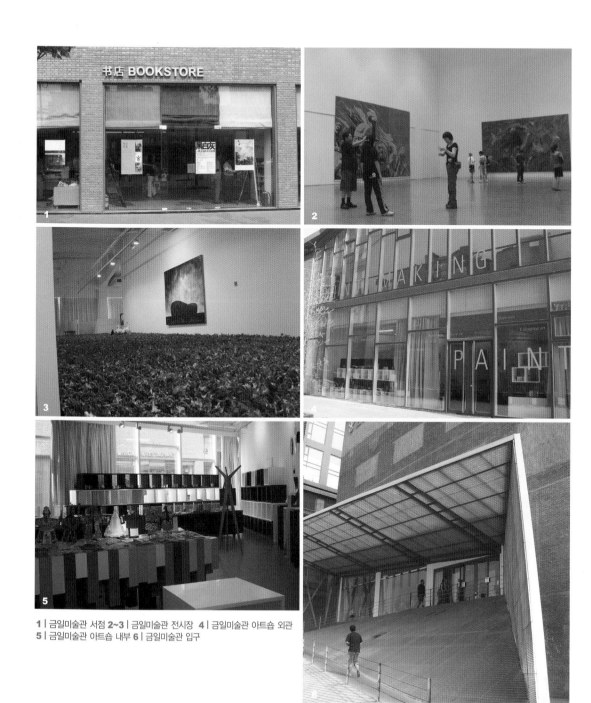

1 | 금일미술관 서점 2~3 | 금일미술관 전시장 4 | 금일미술관 아트숍 외관
5 | 금일미술관 아트숍 내부 6 | 금일미술관 입구

금일미술관의 외관

홈페이지	http://www.todayartmuseum.com/			
주소	北京市朝阳区百子湾路32号 号北京今日美术馆(zip.100010)			
위치	동3환도로 남쪽 코너에서 차로 5분거리 핑구어 셔취 옆			
전화	+86-10-5876-0600			
교통	버스	23, 28, 35, 300, 348, 37, 57, 705, 715, 730, 801, 802, 810, 830, 907, 957, 976, 特3, 特8번 타고 슈앙징双井 역 혹은 네이란지창内燃机厂역 하차→북쪽으로 약 300미터→ 바이쯔완루로 우회전 약 600미터		
	전철	1호선 구어마오人民广场역 4번 출구. 단 지하철역에서 미술 관까지 걸을 만한 거리가 아니므로 택시를 탈 것		
관람 시간	매일 오전 10시~오후 5시			
입장료	일반: 10위엔	학생 및 단체: 5위엔 (단체 예약:+10-5876-0600 내선(6017))		

리우리창

중국의 인사동과 같은 곳이다. 서울 인사동이 한국전쟁 이후에야 형성된 데에 비해 베이징의 리우리창은 청대로 거슬러 올라가는 상대적으로 긴 역사를 갖고 있다. 이 지역은 전국에서 과거를 보기 위해 베이징(당시 연경)으로 모여든 선비들이 머물던 숙소 군집지였다. 이 숙소들 주변에는 자연스레 문방사구를 판매하는 상점들이 생겨났고, 이후 선비들이 좋아하는 골동품 상점, 서점, 화랑까지 모여들어 서화 창작, 전시, 작품 거래에 빠질 수 없는 명소가 되었다. 리우리창에서 가장 유명한 상점인 롱바오자이는 아예 골목 하나를 통째로 차지하고 있다. 상점, 화랑, 옥션 회사까지 거느린 이곳은 역사적인 의미에서도 한번 들러볼 만하다. 리우리창 골목에는 셀 수 없이 많은 화구 상점, 고서적 상점, 골동품 가게, 키치 혹은 기념품 상점들이 들어서 있다. 큰 골목보다 작은 골목 사이로 들어가면 더욱 전통적인 건물과 야릇한 분위기를 풍기는 상점들을 볼 수 있다. 이미 아는 상식이지만 가격 흥정은 부르는 값의 10~50퍼센트선에서 시작하면 적절하다(큰 상점들은 정찰제 시행).

리우리창 거리에서 가장 유서 깊고 유명한 롱바오자이. 거리 하나 전체가 롱바오자이 화랑, 옥션, 상점으로 가득 차 있다

1~2 | 리우리창 골동품 거리 3 | 유서 깊은 출판사 '상무인서관' 4 | 리우리창의 고서적상점 5 | '중국서점'에서는 정기적으로 고서적 옥션이 열린다. 관심 있는 사람들은 저렴한 가격에 참여해볼 수 있다. www.kongfz.com 참조 6 | 20세기 초에 유행하던 월분패 그림을 판매하는 리우리창 상점들

수도박물관

베이징에 위치한 최대 규모의 고대 미술 박물관이다. 1981년 베이징 공자(孔子) 사당에 처음 개관한 수도박물관은 2006년 현재의 위치에 새 건물을 지어 재개관했다. 고도(古都) 베이징의 역사와 관련된 소장품들이 매우 특색 있으며, 고대 청동기, 서예, 회화, 민속품 등과 관련된 5,600여 점의 소장품을 전시하고 있다. 현대적인 분위기와 시설로 편안하고 흥미로운 관람을 즐길 수 있다.

홈페이지	http://www.capitalmuseum.org.cn/		
주소	北京市西城区复兴门外大街16号		
위치	창안지에상에서 푸싱먼을 지나 서쪽으로 더 가면 대로변에 보인다		
전화	+86-10-6337-0491 혹은 6337-0492		
교통	버스	1, 4, 52번- 꽁회이따로우工会大楼역	
		37번- 싼리허동루난커우三里河东路南口 하차	
		650, 45, 26, 727, 717, 937번. 바이윈루백云节等 하차	
	전철	1호선 무시띠木樨地역 하차	
관람 시간	매일 오전 9시~오후 5시(오후 4시 매표 마감, 월요일 휴관)		
입장료	상설전은 관람 3일 전 인터넷과 전화를 통한 예약으로 무료 관람. 관람 시에는 반드시 신분증 지참 (인터넷 예약: http://www.capitalmuseum.org.cn/fw/pwfw.htm) (전화 예약: +86-10-6339-3339) 특별전은 예약 필요 없이 직접 박물관에서 입장권 구입 후 관람		

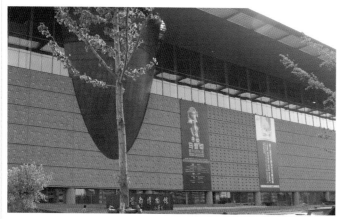

수도박물관 외관

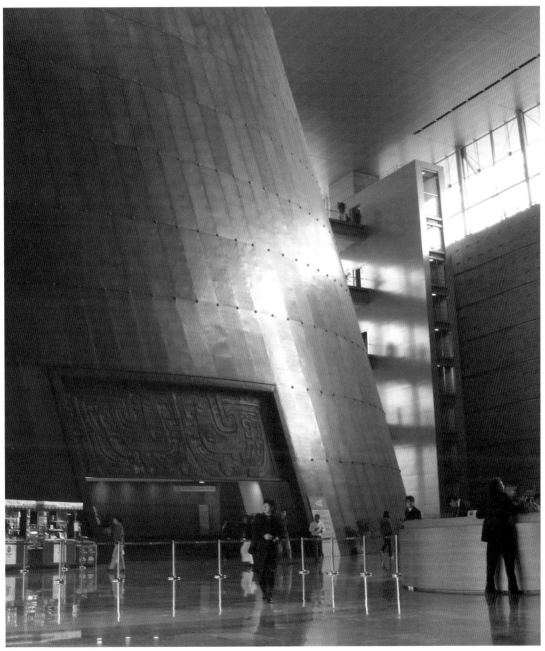

수도박물관 내부

찬란한 영혼의 절규

마오쉬휘 毛旭辉, 1956~

1956 | 쓰촨성 총칭 시 출생
1982 | 윈난예술학원 미술 학원 유화과 졸업

현 윈난예술학원 교수, 쿤밍 거주 및 작업

2007년 6월 11일

언젠가 버스를 타고 가다 너무나 맑은 빛을 쏟아내는 푸른 하늘과, 그 아래 물같이 투명하게 파도치는 연둣빛 논을 보고 눈물을 흘린 기억이 있다. 때로 대책 없는 순수함이나 진실함은 찬란한 슬픔을 동반한다.

어제 쿤밍에서 마오쉬휘와 함께 긴 시간 그의 삶과 예술에 대해 얘기를 나누고 돌아왔다. 여전히 그 느낌을 간직한 채 화집의 첫 페이지를 연다.

황량한 대지에 한바탕 쏟아지던 성난 비가 그쳤다. 과거 그의 그림들에서 권력의 상징 기호로 쓰이던 의자가 고인 빗물과 함께 적막하게 놓여 있다. 그의 생명을 위협하던 가위도 구석에 버려졌다. 찬란한 빛을 발하던 영광의 권좌는 이제 구름에 가려 그 빛을 뒤로한 채 수면 한가운데 아득히 떠 있다. 8년간 굳은 침묵 속에 갇혀 있던 그는 이제 흐르는 시간을 바라보게 되었다. 고요한 기억 속에 떠오르는 작열하는 과거에는 어떤 일이 있었던 것일까. 그 찬란한 영혼은 얼마나 긴 세월 동안 고독한 싸움을 지속했던 것일까. 내가 그와 만나 그의 예술을 공감하던 얼마 되지 않

1 | 마오쉬휘 | 〈빗속의 책꽂이와 등받이의자〉 | 2006년 | 캔버스에 유화 | 200×250cm 2 | 마오쉬휘 | 〈가장의 황혼―고독한 섬 5〉 | 2007년 | 캔버스에 유화 | 195×200cm 3 | 마오쉬휘 | 〈가장의 황혼―우기2〉 | 2007년 | 캔버스에 유화 | 180×140cm

1 | 마오쉬휘 | 〈가위와 너의 고독이 함께 있다〉 | 1996년 | 캔버스에 유화 | 120×145cm
2 | 마오쉬휘 | 〈가위와 너의 공포가 함께 있다〉 | 1996년 | 캔버스에 유화 | 120×145cm
3 | 마오쉬휘 | 〈가위와 소파〉 | 1995년 | 캔버스에 유화 | 109×108cm 4 | 마오쉬휘 | 〈가위와 계단〉 | 1995년 | 캔버스에 유화 | 150×100cm

는 시간 전에 그에게 존재했던 몇십 년의 세월을 그는 어떻게 견뎌 온 것일까.

다시 페이지를 뒤로 넘긴다. 호흡이 멎을 만큼 치열하고 섬뜩한 과거들이 나타난다. 누구보다 강렬하게 인간 존재의 의미를 주장하던 마오쉬휘는 진실한 존재가 견뎌내야 하는 세상의 고통, 억압, 분노, 공포 등을 직면하고 그 고통스런 경험에 자신을 내던졌다.

장샤오깡은 그를 가리켜 '비극적 죽음과 고통, 희생의 의미를 추구하는, 즉 그리스도의 죽음의 의미를 믿는 예술가'라고 했다. 그의 작품에서 가위는 살아 있는 사람보다 더욱 활개를 치며 강렬한 형상으로 등장하여 뾰족하고 예리한 날을 겨눈다. 가위는 시퍼렇게 선 날로 작가의 일상을 위협하고, 주변을 위협하며, 존재를 위협한다. 그 살벌함과 공포, 위기감에 몸이 움츠러들고 소름이 돋는다. 뭉크의 〈절규(Le cri)〉보다 더 강한 외침이 화면을 진동시킨다. 살기등등한 가위는 상대를 위협하는 듯, 조롱하는 듯, 분노하는 듯, 심판하는 듯 보인다.

그러나 어느 순간 가위는 마오쉬휘 자신으로 변해 있다. 가위의 사나운 욕망은 마오쉬휘에게 그대로 전이되어 치명적인 분노로 대상을 거부하고 자신을 시험한다. 가위는 처절하고 고독하게 저항하다 그 극한에서 긴 침묵에 잠겼다.

마오쉬휘 | 〈거꾸로 선 흑회색 가위〉 | 1998년 | 캔버스에 유화 | 180×130cm

마오쉬휘 | 〈반쪽 황색 가위와 그림자〉 | 2004년 | 캔버스에 유화 | 195×175 cm

다 빈치의 계란: 1956~1974년

그에게도 분명 섬뜩한 과거와 달리 천진난만하게 웃던 더 오래된 과거가 있었다. 그는 체제의 요구에 따라 중학교 2년을 마치고 대학에 진학하기 전까지 백화점 노동자로 일했다. 그와 함께 일하던 소년들은 매일 여덟 시간 노동 후에 두 시간의 정치 교육 그리고 저녁 회의로 이어지는 쳇바퀴 같은 생활을 했다. 그러나 그들에게는 여전히 사춘기 소년이 갖는 지적 욕구와 예술적 낭만이 존재하고 있었다. 어느 날 친구가 마오쉬휘에게 책을 선물했다. 『회화 초습자(初習者)에게 보내는 편지』라는 이 책은 연필 사용법, 구도법 같은 데생의 기초 기법들을 설명하고 있었다. 또한 데생이란 장기간의 엄격한 훈련이 필요한 것이며 레오나르도 다 빈치Leonardo da Vinci조차 3년간 계란을 그렸다는 일화를 곁들이고 있었다. 마오쉬휘는 처음으로 '아, 그림이란 알고 보니 이렇게 엄숙한 일이었구나······!' 라고 생각했다.

이후 '엄숙한' 그림에 빠져든 마오쉬휘는 틈나는 대로 데생을 연습했다. 실제로 계란이란 너무나 추상적이며 그리기 어려운 대상이었다. 혼자 진지하게 그림을 그리던 마오쉬휘는 쿤밍에 아마추어 화가들의 야외 스케치 모임이 있다는 소문을 들었다. 그는 야근을 해서 주말 시간을 충분히 확보하고는 경치 좋은 교외로 나가 그림을 그리며 그들과 마주치기를 기다렸다.

과연 거기서 마주친 그들은 붓이 아닌 나이프나 손가락으로도 그림을 그리고 길거리 선전화에서는 도무지 볼 수 없었던 섬세하고 풍부한 색채들을 쓸 줄 아는 멋진 화가들이었다. 그들은 신분상 마오쉬휘와 비슷한 노동자이자 아마추어 화가였지만 마오쉬휘에게는 그림을 그리며 낭만을 즐기는 그들이 영웅 같아 보였다. 그에게는 점차 주중의 의례적인 생활과 주말의 의미 있는 생활이 구분되어가기 시작했다.

마오쉬휘 | 〈쿤밍 풍경〉 | 1976년 | 종이에 수채 | 42×36cm

예술 동지들과의 조우: 1975~1977년

백화점 창고지기 생활은 한가로워서 틈틈이 그림을 그릴 수는 있었지만 야외 스케치를 자주 하려면 좀더 개방적인 환경이 필요했다. 그는 '농업학 대캠프(农业学大赛)'로 이직 신청을 했다. 간부의 신분으로 농촌에서 자유로이 그림도 그리고 또래 지식청년들과 교류하는 것은 매우 즐거운 일이었다. 마침 그곳에는 지식청년을 대상으로 미술학습반이 개설되었다. 지식청년 장샤오깡 역시 학습반의 일원이었다. 장샤오깡의 기억에 따르면 학습반에는 마오쉬휘가 출현하기도 전에 "쿤밍에서 온 마오쉬휘라는 화가가 있는데 풍경을 아주 끝내주게 그린다!"는 소문이 돌았다고 한다. 그러더니 어느 날 정말 마오쉬휘가 그들 앞에 나타났다. 그는 명성과 달리 소탈하게 방금 본 영화 스토리를 실감나게 얘기하더니 난데없이 시원하게 농구나 한판 하자고 했다. 과연 그의 농구 실력은 소문으로 듣던 그림 솜씨보다도 훨씬 놀라웠다. 며칠 후 장샤오깡은 마오쉬휘에게 그림을 가져와 지도를 부탁했고, 수줍음 많은 예용칭은 마오쉬휘가 그림을 그릴 때마다 몰래 와서 훔쳐보곤 했다. 예술과 낭만을 사랑하는 젊은 청춘들은 곧 절친한 친구가 되었다.

진지한 예술 탐구의 시작: 1978~1982년

문혁이 끝나고 이들은 다 함께 새로운 현실을 맞이할 준비를 했다. 그리고 몇 개월간의 준비 끝에 각자 원하던 대학에 입학했다. 마오쉬휘는 윈난사범대학(云南师范学院) 미술학과로, 장샤오깡은 충칭의 쓰촨미술학원(四川美术学院)으로 헤어졌다. 두 사람 간에 장기간 이어진 통신 교류는 바로 이때부터 시작된 것이다. 6년간의 노동자 생활을 청산하고 드디어 '화가'가 되는 꿈에 부푼 마오쉬휘는 막상 학교에 들어가자 큰 실망을 하고 말았다. 수업 내용이란 단순한 사실 기교 연습 아니면 쿤밍 지역의 평면적이고 장식적인 유화를 다룰 뿐이었기 때문이다. 이미 상당한 사실적 테크닉을 지닌 마오쉬휘로서는 무언가 부족하

다는 생각을 떨칠 수가 없었다. 자료실 역시 옛날 소련 화집 몇 권이 먼지 속을 뒹굴 뿐 도무지 참고할 만한 자료가 없었다. 그는 장샤오깡에게 고민을 담은 편지를 보냈다. 역시 고민에 빠져 있던 장샤오깡은 답장을 통해 쓰촨미술학원의 수업 내용을 실시간으로 전하면서, 방학 때 마오쉬휘의 그림을 가져가 쓰촨미술학원의 친구들에게 보여주고, 돌아올 땐 반대로 그들의 그림을 쿤밍으로 가져와 마오쉬휘에게 보여주곤 했다.

마오쉬휘 | 〈여체〉 | 1981년 대학 시절 습작 | 캔버스에 유화 | 60×85 cm

그들은 편지를 통해 (그들의 고향인) 쿤밍과 (장샤오깡이 다니는 학교가 있는) 총칭 두 지역의 회화에 대해 분명히 파악할 수 있었다. 쿤밍의 회화는 맑고 쾌청한 기후 덕에 색채가 강렬하고 시적이지만 공기원근법 구사에서는 공간감 표현이 부족했고, 반면 항상 구름이 끼는 총칭의 회화는 공간감은 매우 잘 표현했지만 소련 사실주의 회화의 테두리를 벗어나지 못했다. 당시 쿤밍에는 우관중 등 형식미를 강조하는 화가들이 내려와 젊은이들에게 큰 영향을 미치고 있었다. 마오쉬휘는 문혁 미술에서 벗어나 새로운 개념을 제시하는 그들에게 신선함을 느끼기도 했으나, 깊이 있는 내용이 결핍된 채 언어 유희만 즐기는 예술은 회의적이었다. 한편 장샤오깡이 있던 쓰촨미술학원에는 상흔 미술의 대가들이 배출되어 전국을 뒤흔들고 있었다. 마오쉬휘는 상흔 미술의 진지함, 비장함 등에 깊은 감명을 받았으나 여전히 마오쩌둥 시대의 유산을 벗어나지 못한 표현 형식은 너무 구태의연하다고 생각했다. 마오쉬휘는 이 두 가지 단점을 극복하고 장점을 성공적으로 결합해야만 자신이 바라는 예술이 탄생할 거라고 생각했다. 하지만 도무지 어떻게 시작해야 할지 알 수 없었다.

그는 적극적인 탐구에 나섰다. 마침 전국 각지의 미대로 흩어져 있던 친구들이 방학을 맞아 쿤밍에 돌아오자 마오쉬휘는 이들을 이끌고 꾸이산(圭山)으로 스케치 여행을 떠났다. 각기 다른 학교에서 온 친구들은 같은 풍경을 상이하게 표현하고 있었다. 마오쉬휘는 그 중 베이징에서 온 친구의 그림을 보는 순간 멍해지고 말았다. 친구는 세잔처럼 힘 있고 견고한 풍경을 그리고 있었다. 그는 이미 친구가 무언가 형이상학적인 것을 표현해내고 있다는 사실을 깨달았다. 이듬해는 친구

1980년 친구들과 전국 답사 중 베이징 만리장성에서

마오쉬휘 | 〈멍하이의 대나무집〉-시슈앙반나 스케치 | 1981년 대학 시절 습작 | 종이에 구아슈 | 31×44cm

들과 전국 미술 답사도 떠나고, 본격적인 이론 공부도 시작했다. 학교
수업에 만족할 수 없는 터라 《미술》《세계미술(世界美术)》《미술역총
(美术译丛)》《신미술(新美术)》 등 각종 잡지와 미술사 서적을 탐독했다.
특히 모더니즘에 관련된 글들은 몇 번이나 반복해서 읽기도 했다. 하
지만 책을 읽으면 읽을수록 혼란에 빠질 수밖에 없었다. 주변 현실과
책 속에서 말하는 이상은 너무도 동떨어졌기 때문이다. 그는 형식주
의 회화와 상흔 미술 사이에서 여전히 혼란을 느끼며, 추상화를 향한
어려운 걸음을 한 발자국씩 내딛고 있었다. 세잔에 관한 졸업 논문을
준비하면서 한편으로 평면화와 변형 같은 새로운 방법들을 실험했다.
하지만 그는 여전히 혼란스러웠고, 치열한 노력에도 불구하고 졸업
작품인 〈란창강(澜沧江)〉은 처참하게 실패하고 말았다.

졸업 그리고 번민: 1982년

혼란에 빠진 것은 그의 그림만이 아니었다. 당시는 졸업하면 국가에서 일방적으로 일자리를 배정하는 상황이었으나, 매년 출중한 한두 명은 학교에 남을 수 있었다. 마오쉬휘는 자타가 공인하는 예비 강사였다. 졸업 분배 결과가 발표되기 20분 전만 해도 마오쉬휘에게 이른 축하 인사를 건네는 선배들이 있었다. 그러나 막상 결과가 발표되고 보니 마오쉬휘의 이름은 명단에 없었다. 폐쇄된 자료실을 개방하라고 데모를 벌이고, 우수한 성적을 유지했지만 줄곧 개성이 강했던 그를 학교측에서 부담스러워할 수밖에 없었던 것이다. 비록 '대학에서는 예술을 이야기하지 않고, 실제로 그곳엔 예술도 없다'라고 생각하는 그였지만, 이 사건은 큰 충격과 상처였다. 같은 시기에 쓰촨미술학원을 졸업한 장샤오깡도 상황은 마찬가지였다. 그의 졸업 작품은 《미술》지에서 소개할 만큼 훌륭했지만 그 역시 학교에 남지 못하고 쿤밍으로 돌아와 아예 실업자가 되었다. 마오쉬휘는 원래 직장인 백화점으로 다시 돌아갔고, 장샤오깡은 얼마 후 운반공 신세가 되었다.

독일 표현주의 전시회: 1982년

어느 날 베이징에서 소식이 들려왔다. 당시는 모든 예술적 자원이 절대적으로 부족해 서양 회화의 원작은 고사하고 컬러판 화집조차 구하기 쉽지 않은 상황이었다. 그런데 중국미술관에서 어느 미국인 소장가의 유럽 회화 소장품 전시를 연다는 것이었다. 대학 4년을 졸업하기까지 단 한 번도 얻지 못한 기회였다. 직장에 어렵사리 휴가를 낸 마오쉬휘와 친구들은 기차를 타고 베이징으

1982년 베이징 민족궁에서 표현주의 전시를 보고 난 후의 마오쉬휘

로 향했다. 전시장에 도착한 그는 너무 긴장한 나머지 몸이 떨려왔지만 마음을 가라앉히고 작품마다 구도와 색채의 분배 등 여러 가지 요소를 분석해가며 노트에 적었다.

미술관을 나서는 그의 최종 소감은 이랬다.

> "대가들이 회화를 처리할 때 기법은 부차적인 것이고, 가장 중요한 것은 그 '질박한 느낌'이다."

그런데 미술관에서 나오니 또 다른 전시가 있었다. 그들은 다시 《독일 표현주의전》이 열리는 민족궁(民族宮)으로 향했다. 전시장에 들어가는 순간 마오쉬휘의 심장이 강하게 진동하기 시작했다. 전시는 베크만Max Beckmann, 키퍼Anselm Kiefer, 바젤리츠Georg Baselitz 등 중요한 독일 표현주의 작가들을 거의 다 포함하고 있었다.

그는 전시를 보고 나서 이렇게 외쳤다.

> "나는 바로 이 부류의 예술가야!"

독일 표현주의 회화는 그들이 마주한 삶과 그들의 내면 세계를 강렬하게 반영했고, 표현 수단 역시 단순한 사실적 묘사가 아닌 사람의 영혼을 깊이 울리는 진실하고 참신한 것이었다. 마오쉬휘는 드디어 지난 몇 년간 그를 괴롭혀오던 정신성과 형식이라는 문제의 해답을 찾을 수 있었다.

실존의 경험: 1982~1985년

그는 베이징에서 돌아오자마자 대학 동창인 여자 친구와 결혼했다. 출신 배경 때문에 졸업 후 산간벽지로 쫓겨난 고운 그녀를 구해내는 유일한 방법이었다. 하지만 그럼에도 불구하고 어린 청년 마오쉬휘는

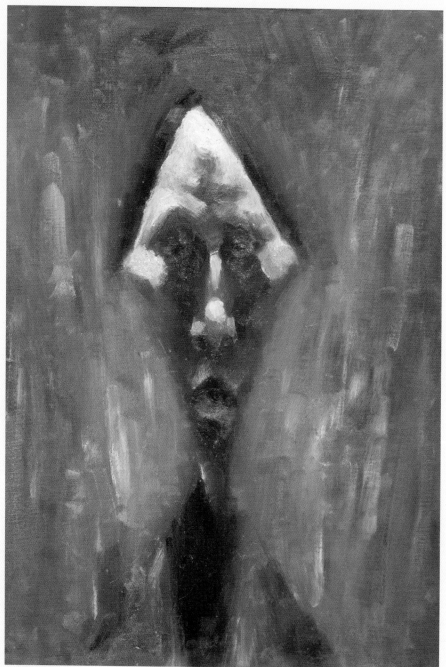

마오쉬휘 | 〈초상 2〉 | 1990년 | 가아제판에 유화 | 78×54cm

마오쉬휘가 근무하던 쿤밍백화점 앞. 그가 그린 영화 간판이 뒤에 보인다 | 1984년

아직 성숙한 남자로서 가정을 꾸릴 준비가 안 된 상태였다. 신혼 여행으로 받은 16일간의 휴가는 친구들과 스케치 여행을 가는 데 써버렸고, 매달 월급의 절반은 꼬박꼬박 책 사는 데 쏟아부었다.

　대학에서 꿈꾼 예술가의 인생은 허무하게 날아가버렸고, 그는 다시 예술과 전혀 상관없는 곳에서 매일 여덟 시간씩 쇼윈도 배치, 간판 쓰기 같은 허드렛일로 인생을 허비하는 신세가 되었다. 낮에는 자기 분수에 만족하는 사람처럼 조용히 부과된 일을 하고 지냈지만, 밤이 되면 장샤오깡, 판더하이潘德海 같은 예술 동지들과 함께 광기에 찬 시간을 이어나갔다. 그는 각종 현대 사조의 회화를 실험하며 아무도 이해 못 할 '마귀' 같은 그림을 그렸다. 또한 급하게 연이은 사발술을 들이키고는 가장 먼저 취해 쓰러졌으며, 앳된 신부를 외면한 채 쇼펜하우어, 니체, 프로이트, 베르그송, 사르트르, 융, 카프카에 집착했다. 이상과 현실 사이의 커다란 괴리는 분열된 삶을 가져왔다. 그는 처절한 절망, 고통, 허무, 고독 속에서 필사적인 몸부림을 치고 있었다. 하지만 그가 말했듯 '슬픔'의 상태에 있었던 게 아니라 '불면'의 상태에 있었다(니체는 슬픔은 병적인 것이지만, 불면증은 좋은 징조라 했다고 한다). 그와 친구

마오쉬휘 | 〈다비드와 비너스〉 | 1986년 | 종이 콜라주와 수채 | 27.5×19cm

1 | 마오쉬휘 | 〈붉은 입체〉 | 1984년 | 카드보드지에 유화 | 79×105cm
2 | 마오쉬휘 | 〈관계-1〉 | 1984년 | 카드보드지 위에 종이 상자, 콜라주 | 55×80cm

1
2

들은 미협과 긴장 관계에 놓일지언정 제도권의 전시에 끊임없이 대항했고, 진정한 예술가의 자존심을 저버리지 않았으며, 용속한 사회에서 이해받지 못할수록 자신의 예술을 포기하지 않았다.

마오쉬휘 | 〈밤하늘이 있는 여인 초상〉 | 1982년 | 종이에 유화 | 78×54cm

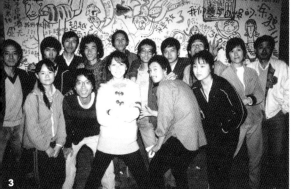

1 | 《제1회 신구상전》 난징 | 1985년 2 | 제3회 신구상 학술 전시회 | 발표문을 낭독하는 마오쉬휘 | 윈난성 도서관 | 1986년 3 | 《제3회 신구상전》이 끝난 후. 뒷면의 벽화는 신구상 멤버들의 캐리커처. 왼쪽 상단에 긴 팔로 높이 나는 이가 마오쉬휘. 바로 옆에 언제나 심각한 그의 철학적 사고를 빗대 "초월했다!"라고 쓰인 것이 보인다

세상을 향한 외침: 1985~1986년

각자의 작업실에는 그림이 더미로 쌓여갔다. 이 '현대 예술의 전사'들 중 누구도 약한 모습을 보이는 이는 없었다. 자신의 그림이 제도권의 전시장에 걸릴 일은 결코 없을 것이라는 사실을 잘 알았지만 그들의 태도는 여전히 완강했다. 마오쉬휘에게는 그 영혼의 또 다른 연소물인 10권 이상의 작가 노트, 스케치, 시 등이 쌓여 있었다. 하루는 상하이로 갔던 친구가 와서 이들의 그림을 보더니 전시회를 열어보자고 제의했다. 그저 달콤하기만 한 상하이의 그림에 비해 그들의 그림은 저돌적이고 강하며 쓴맛이 특별해 분명 의미 있는 전시가 되리라는 것이었다. 친구는 전시장을 알아보고 연락을 해왔다. 모든 경비는 스스로 마련해야 했다. 그들은 임시로 부업을 하고, 야근 수당을 챙기고, 열심히 끌어모아도 부족한 것은 빚을 냈다.

1985년 6월, 드디어 제1회 《신구상(新具像)》전이 열렸다. 전시장에 비해 턱없이 많았던 120여 점의 작품은 전시장 바깥까지 놓였다. 상하이 방송국, 라디오국, 난징南京 방송국 등에서 취재를 나왔고, 12일간 지속된 전시 기간 내에 5,000여 명의 관람객이 다녀갔다. 당시는 아직도 '반정신오염 운동(反精神汚染运动)'의 여파가 남아있어서 마오쉬휘는 혹시 전시가 갑자기 폐쇄되는 것은 아닐까 내심 걱정하고 있었다. 그러나 전시는 성황리에 마무리되었고 그 다음 달

난징에서 연장전까지 갖기에 이르렀다. 마오쉬휘는 이 전시에 1983년에서 85년 사이에 제작한 〈체적(体积)〉 시리즈, 〈사랑(爱)〉 시리즈, 〈꾸이산〉 시리즈 등 30여 점을 출품했다. 불붙기 시작한 이들의 활동은 이후 1986년 10월 《제3회 신구상 슬라이드전(第三届新具像幻灯展)》(윈난성 도서관), 11월 《제2회 신구상전(第二届新具像展)》(상하이미술관), 12월 《제4회 신구상전(第四届新具像展)》(쓰촨미술학원) 등으로 이어졌다.

《제4회 신구상전》 초청장 | 1986년 12월

1986년이 되자 신사조 미술 운동은 전국적으로 최고조에 다다랐다. 그간 현대 미술 단체들은 민간 형식으로 흩어져 각자 서로의 존재도 모른 채 활동했다. 그러나 1986년 이후 학술계에서 이 같은 움직임을 다루기 시작했고, 특히 왕광이가 소집한 주하이회의(珠海会议)에서는 처음으로 전국 현대 미술 단체 대표들을 소집하여 그들의 성과를 총집결했다. 신구상 전시는 '85 미술 운동 중 가장 초기의 중요한 전시중 하나였고, 마오쉬휘는 서남 지역 대표로 회의에 초청받았다. 회의를 통해 전국적인 현대 미술의 열기를 체험하고 온 마오쉬휘는 돌아오자마자 친구들을 모아 '서남예술연구단체(西南艺术研究团体)'를 결성했다.

〈사적인 공간〉 시리즈: 1987년

신사조 운동이 한창이던 때, 정부는 또다시 '자산 계급 자유화 반대(反资产阶级自由化)'를 내세우며 학자 및 문화예술인 탄압 정책을 펴나갔다. 활기를 띠던 현대 미술 단체들은 순식간에 자취를 감췄고, 1988

마오쉬휘 | 〈사적인 공간-주말〉 | 1987년 | 가아제판에 유화 | 76×88cm

년 '황산회의(黄山会议)'가 개최될 때까지 모든 현대 미술 운동은 침체기에 접어들었다. 그간 함께했던 예술 동지들도 각각 흩어졌다. 장샤오깡은 쓰촨미술학원에 조교로 임용되었고, 판더하이는 선전으로 돈을 벌러 갔다. 대부분 외지로 가거나 외국으로 떠나고, 그나마 남아 있는 이들은 사업을 시작했다. 엎친 데 덮친 격으로 마오쉬휘의 가정

에도 위기가 닥쳐왔다. 평범하고 안락한 가정을 원했던 아내는 비정상적으로 분열된 그의 생활에 강한 불만을 드러내며 세 살짜리 딸을 데리고 그의 곁을 떠나고 말았던 것이다.

달콤했던 부부의 사랑은 그의 그림 속에서도 아름답게 표현됐지만, 곧 그 둘 사이에는 보이지 않는 벽이 생기기 시작했다. 심지어 부부 간의 은밀한 사생활마저 의례적이고 실망스러운 일로 변해버리고 말았다. 서로의 정신 세계를 이해하지 못한 채 단지 의무적인 육체 관계만 남은 부부 생활은 마오쉬휘에게 인간 본성에 대한 혐오와 환멸마저 불러일으켰다. 〈사적인 공간〉 시리즈는 그가 가정 생활에서 느낀 괴로움, 번민, 고독, 난감, 가책 등을 담아낸 것이었다.

〈가장〉 시리즈: 1987~1993년

가족이 떠난 뒤 텅 빈 것은 그의 집이 아니라 그의 마음이었다. 특히 딸에 대한 깊은 가책은 퇴근 후 집에 돌아와 흑백 TV 앞에 몇 시간이고 멍하니 앉아 있는 생활로 이어졌다. 얼마 후 그의 그림에는 텅 빈 공간에 홀로 앉아 있는 인물이 등장하기 시작했다. 시간이 지나자 이 인물은 자애로움과는 거리가 먼 마름모 얼굴에 두 다리를 쫙 벌리고 앉아 화면 가득 권력과 패도를 발산하는 '가장'으로 변신했다.

1989년 6월, 톈안먼 사건이 발생하자 사람들은 다시 막막한 암흑을 직감하고 불안과 초조에 숨죽이고 있었다. 마오쉬휘 역시 몇 달간 그림을 그릴 수가 없었다. 그러나 얼마 후 그는 오히려 자신을 완전히 회화의 세계 속에 몰입시켰다. 다시 찾아온 암흑은 자신에 대한 반성에서 비롯된 권력에 대한 사고를 더 큰 맥락으로 확대시켰다. 이제 그의 그림에서 권력의 문제는 고대부터 면면이 이어졌고, 현재도 사람들의 삶을 장악하고 있는 역사적 사회적 일상적 문제로 확장되었다. 그는 무소부재한 권력의 존재에 대해 실상 사람들이 이를 얼마나 의

마오쉬휘 | 〈등받이의자의 가장〉 | 1989년 | 캔버스에 유화 | 90×80cm

1 | 마오쉬휘 | 〈권력의 어휘 시리즈〉(8폭) | 1993년 | 중국경험전 | 쓰촨미술관 2 | 마오쉬휘 | 〈권력의 어휘 중 부분 2〉 | 1993년 | 캔버스에 유화 | 180×130cm 3 | 마오쉬휘 | 〈황색 톤의 대가장〉 | 1989년 | 캔버스에 유화 | 140×140cm

1
2 3

마오쉬휘 | 〈권력의 어휘 중 부분 4〉 | 1993년 | 캔버스에 유화 | 180×130cm

식하고 자각하는지에 대해 반문했다. 권력의 욕망과 기호는 나 자신부터 시작하여 의식적이든 무의식적이든 이 세계 곳곳에 존재하며 사람들의 삶을 주재하고 있었다. 고대 능묘 건축의 궁륭, 열쇠, 휘장, 책꽂이, 손짓, 가위 등의 이미지는 모두 그가 권력을 상징하는 데 사용한 언어들이었다.

〈일상의 사시〉, 분노의 〈가위〉 시리즈: 1994~1997년

하지만 정부는 돌연 황당한 방향으로 선회하고 있었다. 권력의 문제는 해결하지 않은 채 이번에는 사람들에게 금전을 향해 달려갈 것을 명령했다. 예술 역시 예외가 아니었다. 베이징에서는 생소한 단어들이 들려오기 시작했다. '완세현실주의(玩世现实主义)'니 '정치팝(政治波普)'이니 '건달주의(泼皮主义)'니 '춘권(春卷)'이니 하는 것들이었다. 기존에 없던 큐레이터 제도라는 것도 생겨났다. 그리고는 홍콩에서 처음 터진 봇물을 시작으로 중국의 예술가들은 해외 이곳저곳에 'Made in China' 상품을 쏟아내기 시작했다. 선뜻 이해되지 않는 상황이었다. 그들은 자신의 역사를 타인에게 팔고 있는 듯했다. 물론 부끄러운 역사는 비판받아 마땅한 것이지만, 마오쉬휘가 생각하기에 잘못된 지도자는 이 중국이라는 토양이 산출해낸 커다란 역사의 결과물 중 하나이지 그 한 사람에 대한 비판으로 중국의 모든 현대사에 대한 비판이 마무리될 수 있는 것은 아니었다. 신중국의 역사와 문혁은 모든 중국인이 참여한 결과였다. 반성과 비판의 출발점은 바로 자기 자신이고, 중국인의 일상이어야 했다.

많은 본질적인 문제들을 뒤로한 채 어느 날 갑자기 상업화로만 치닫는 상황은 실존주의자인 마오쉬휘에게 이전보다도 더욱 고통스러운 현실이었다. 특히 가까운 동지들마저 새로운 변화에 영합하여 낯선 모습을 보이기 시작하자 그 황당함과 허무를 감당하기 어려웠다. 결국 10여 년간 지속된 저항과 분투의 세월은 그의 육체마저 소진시

1 | 마오쉬휘 | 〈가위와 알약 2〉 | 2005년 | 캔버스에 유화 | 70×90cm
2 | 마오쉬휘 | 〈붉은 가위와 등받이의자〉 | 1995년 | 캔버스에 유화 | 87×100cm

마오쉬휘 〈일상의 사시〉 | 1994년 | 캔버스에 유화 | 180×150cm

켰다. 그는 요양을 위해 집에 머물면서 술을 끊고 동시에 사람들과의
대화도 단절했다. 다른 예술가들이 거대한 정치적 기호를 가지고 해
외 무대로 옮겨가는 동안 그는 자신이 바라보아야 할 것은 세상이 아
니라 자기 자신이라고 생각했다.

그때부터 그는 굳은 침묵 속에 자신을 가두고 대신 엄청난 양의 글
속에 사회와 자신을 향한 격렬한 비판, 반성, 분노를 쏟아냈다. 동시

에 요셉 보이스 Joseph Beuys의 '사회 조각(Social Sculpture)' 개념을 떠올리며 정치나 경제만큼 자신의 삶에 영향을 미치는 주변의 평범하고 익숙한 사물들을 마주했다. 열쇠, 찻잔, 책, 알약, 재떨이, 의자, 맥주병 등 그의 일상을 둘러싸고 그를 구성하는 익숙하고 중요한 물건들에 주목했다. 폭발하는 듯한 분노의 에너지를 뿜어내는 그의 〈일상의 사시〉는 이러한 일상물에 대한 주목, 관심 그리고 그 힘에 대한 찬미였다. 물론 그 저변에는 여전히 '권력'에 대한 사고가 깔려 있었다. 예술은 분명 모든 사회적 자유에 대한 은유지만, 동시에 일상 속의 사회권력이 서로 다투는 전쟁터이고, 또 이 사회를 개조할 수 있는 실제적인 수단이기도 하다는 보이스의 논리가 마오쉬휘의 그림 안에서 공명을 일으키고 있었다. 시간이 지나면서 가위는 그 다양한 일상물 가운데 다른 것들을 누르고 대표적인 권력의 화신이 되어 그의 화면을 지배해나가기 시작했다. 폭력의 힘을 가진 가위는 마오쉬휘 자신의 의식을, 공포를, 세상의 권위와 또 다른 권력을 위협하고 거부했다. 그 고독한 저항마저 무의미한 시대가 될 때까지.

형이상학의 〈가위〉 시리즈: 1998~2005년

세상의 흐름에 대항하는 예술가의 외로운 몸부림은 너무도 미약했다. 그러한 저항은 아무런 소용도 효과도 없었다. 그는 더 깊은 자성과 방관, 즉 일종의 초연한 태도를 취하는 수밖에 없었다. 그러나 욕망과 권력의 포기는 결코 쉽게 이루어질 수 있는 것이 아니었다. 주변 사람들은 왜 당신의 것을 잃어버렸느냐고 질책하듯 물었고, 그는 심지어 스스로 "이제 내 인생은 퇴근했다!"라고까지 자조했다. 결국 그의 화면을 가득 채워온 거친 터치와 강렬한 선, 강력한 상징적 소재들은 어느 날 모두 자취를 감추고 말았다. 더 큰 인내심 없이는 스스로도 받아들이기 쉽지 않았던 이 고요한 화면에는 이제 묵상과도 같은 배경에 아직은 한쪽 날에 고요히 열정을 간직한 가위 한 자루만이 남게 되

마오쉬휘 | 〈거꾸로 선 반쪽 붉은 가위〉 | 2001년 | 캔버스에 유화 | 180×130cm

마오쉬휘 | 〈붉은 가위〉 | 2001년 | 캔버스에 유화 | 180×130cm

마오쉬휘 | 〈황혼 속의 가장－등받이의자〉 | 2006년 | 캔버스에 유화 | 180×200cm

마오쉬휘 | 〈가위가 있는 자화상〉 | 2006년 | 캔버스에 유화 | 130×100cm

었다. 그의 격렬했던 과거와 역사, 감정, 기억들은 이제 이 간단한 사물과 배경 속에 고스란히 농축되어 한편의 형이상학적인 시로 나타났다. 가위는 그것이 존재하는 방향, 펴고 접은 모양, 질감, 색상, 곡선과 직선, 선명함과 흐릿함, 선과 면, 빛과 그림자 같은 미묘한 언어로 침묵 속에 담은 그의 열정, 충동, 절제, 묵상, 기도 등을 그려내고 있었다. 침묵이 길어질수록 가위는 더욱 풍부한 선율을 담아냈다. 그것은 해탈이 아니라 여전히 수련의 과정이었음에도 불구하고 말이다.

2007년 초 부친의 사망은 침묵 속에 갇혀 있던 마오쉬휘를 일깨워 돌연 세월의 무상함을 느끼게 했다. 그 처량하고 보잘것없는 존재의 운명 앞에서 마오쉬휘는 자신의 과거를 회상하기 시작했다. 쓸쓸하고 외로우며 경건한 회상 속에 마침내 억눌렀던 울음과도 같은 빗줄기가 한바탕 쏟아졌다. 그 격렬함과 분노, 외로움은 살아있는 생명을 위한 것이었다. 시원한 비 내음 속에 용서를 얻은 그의 나지막한 숨결이 다시 느껴지는 듯했다.

개인전

1997 |《붉은 토양의 꿈 · 마오쉬휘 꾸이산 시리즈 작품》, 수빈아트갤러리, 싱가포르

1999 |《가위-마오쉬휘 회화 개인전》, 한아트갤러리, 홍콩

2004 |《마오쉬휘-가위》 한아트갤러리, 홍콩

2005 |《가위》, 쿤밍 추앙쿠 노디카갤러리, 쿤밍, 중국

2005 |《권력의 어휘!-마오쉬휘 20년 작품 회고전》, 청신동 국제당대예술공간, 베이징, 중국

2007 |《가장의 황혼-마오쉬휘 30년 작품 회고전》, 홍콩예술센터, 홍콩

2008 |《길-마오쉬휘 회화 역정 1973~2007》, 레드브리지갤러리, 상하이, 중국

단체전

2005 |《신시기 중국 유화 회고전》, 중국미술관, 베이징, 중국

2005 |《'85에 바치다》, 뚜어룬현대미술관, 상하이, 중국

2006 |《함께 누리는 토양-2006윈난 당대 예술 초청전》, 사방당대미술관, 난징, 중국

2006 |《역사 창조-중국 20세기 80년대 현대 예술 기념전》, 허샹닝미술관 OCT당대예술센터, 선쩐, 중국

2006 |《학술 상태-중국 당대 예술가 초청전》, 난징미술관, 난징, 중국

2007 |《멀리 보다-윈난 당대 예술전》, 왕동이지화랑, 상하이, 중국

2007 |《신 서남 예술전》, K화랑, 청두, 중국

2007 |《신구상에서 신회화까지》, 탕런화랑, 베이징, 중국

2007 |《꾸이산으로 돌아가다》, 수빈아트갤러리, 싱가포르

2007 |《흑백회-주동적인 문화 선택》, 금일미술관, 베이징, 중국

2007 |《오늘의 '85-UCCA 개관전》, UCCA, 베이징, 중국

2007 |《10년의 잠》, 허징위엔미술관, 베이징, 중국

중국의 대표 컬렉터

골동품 수집 마스터 마웨이뚜와 관푸박물관

중국에서도 예술품 소장에 대한 관심이 증가하고 있다. TV에서 관련 분야 전문가들을 초청해 일반인들의 예술품 소장에 대한 상식과 이해를 넓히고, 또 업계 내에서 쟁점이 되는 문제들을 토론하는 프로그램도 심심치 않게 방송된다. 중국 당대 미술 시장이 활황인 것은 국내외에 잘 알려진 사실이지만 사실 중국의 예술 시장 전체를 놓고 보면 아직도 고대 예술품 시장은 당대 미술 시장을 몇 배 웃도는 규모를 갖고 있다. 고대 미술품 최대 소장가로 방송이나 강연 현장에 가장 빈번히 등장하는 인물이 바로 마웨이뚜 马末都다. 그는 1980년대 초부터 고대 문물을 소장하기 시작했고, 현재는 자신의 소장품들로 중국 최초의 사립 박물관인 관푸박물관을 설립해 관장

관푸박물관의 가구관

1~2 | 관푸박물관의 공예관 **3** | 관푸박물관의 가구관 **4** | 관푸박물관의 도자관

을 맡고 있다.

마웨이뚜는 원래 소설가이자 문학 잡지 편집인으로 소설, 보고 문학 등 다수의 작품을 발표했다. 그런데 개혁 개방 시기를 맞아 아무도 전통 문화에 관심을 기울이지 않던 1980년대 초 홀로 고대 문물에 관심을 갖기 시작했다. 평소 문화적 소양에서 우러나온 옛 문물에 대한 관심과 애착이 그가 소장을 시작한 이유의 전부였다. 하지만 그의 애정은 남달랐다. 월급에서 생활비를 줄여가며 좋은 물건이 있다는 소문을 들으면 어디든 찾아다니곤 했다. 처음에는 사기를 당하거나 헛다리를 짚는 경우도 있었지만, 결국 골동품에 대한 깊은 애착과 뛰어난 안목은 그의 소장 사업을 평범한 차원 이상으로 발전시켰다. 1980년대는 주로 고대 기물을 중심으로 소장 사업을 시작

1 | 마웨이뚜의 강연회 2 | 마웨이뚜의 금일미술관 강연 장면

했고, 1990년대에 들어서는 도자, 가구, 옥기, 완물 등으로 범위를 확대했다. 소장을 시작한 지 10년이 흐르자 그는 박물관 설립을 준비하기 시작했다. 1996년 10월 베이징 리우리창에 개관한 그의 첫 박물관은 '관푸고전예술박물관(观复古典艺术博物馆)'이었다. 이 박물관은 400평방미터 규모에 주로 명청대 문물 중심의 소장품을 선보였다. 그는 상설전 외에도 정기적으로 주제전을 기획했으며, 각종 강좌와 행사도 마련했다. 그는 소장에 관련된 서적 출판에도 적극적이었다. 1992년 그가 펴낸 『마씨가 말하는 도자(马说陶瓷)』는 중국인

들에게 일종의 전통 문화 계몽서였다. 그 외 『명청필통(明淸筆筒)』 등 문물 감상 및 연구 저작을 출판했고, 《소장가(收藏家)》《문물보(文物報)》 등의 잡지에 100편 이상의 글을 발표했으며 2002년에는 『중국고대문창(中国古代门窗)』을 출판했다. 2000년 관지를 한번 이전한 박물관은 2004년 지금의 따샨즈 지역으로 옮겨와 '관푸박물관'이라는 이름으로 재개관했다. 관푸박물관은 5,500평방미터 대지 규모에 전시실만 2,800평방미터로 사립 박물관으로서는 대규모다. 고대 문물이나 골동품에 관심이 있는 사람이라면 한번 볼 만하다. 훌륭한 소장품들에 비해 박물관의 외관은 상당히 의아스럽지만, 이것이 바로 중국의 독특한 묘미다. 관푸박물관은 항조우와 씨아먼厦门에도 분관이 있다. 최근 강연, 문화 비판 등 사회 참여에도 활발한 그는 개성 강한 독설가이자 문화계의 명사로 이름을 날리고 있다. 근래에는 사진이나 영상 관련 소장에도 관심을 두고 있다.

홈페이지	http://www.guanfumuseum.org.cn	이메일 office@guanfumuseum.org.cn	
주소	北京市朝阳区大山子张万坟金南路18号 观复博物馆 (zip. 100015)		
위치	공항고속도로를 가다 베이가오 인터체인지에서 나가 공항고속도로 부도로를 달리다 녹색 지붕이 보이는 삼거리에서 좌회전하고 계속 직진하면 왼편에 박물관이 보임(홈페이지에 상세 지도가 있으니 참고 바람)		
전화	+86 -10-6433-8887-0		
교통	버스	동즐먼东直门에서 418, 688, 909번 타고 장완관张万坟站역 하차	
관람 시간	매일 오전 9시~오후 5시(오후 4시 매표 마감, 설날 앞뒤로 4일 휴관)		
입장료	일반: 50위엔	학생, 교사, 노인, 장애인: 25위엔	

관이와 관이당대예술문헌관

고대 부문 소장에 마웨이뚜가 있다면, 당대 미술 컬렉션에는 관이管艺가 있다. 본명인지 확실치 않지만 이름마저 '예술을 관리한다'는 뜻이니 정말 명(名)대로 사는 셈이다. 마흔을 조금 넘긴 그는 아르마니와 폴 스미스를 애용하는 전형적인 중국의 젊은 사업가다. 그가 당대 예술 컬렉션과 인연을 맺은 지는 이제 7,8년에 불과하지만, 그

1 | 관이당대예술문헌관 마당에 있는 **황용핑**의 〈박쥐 계획 3–오른쪽 날개〉 2 | 관이

의 컬렉션은 이미 울리 시크Uli sigg, 율렌스 부부Guy&Myrian Ulllens, 홍콩
한아트의 장쑹런張松仁과 어깨를 나란히 한다.

청다오 석탄 공장의 젊은 사장이 어느 날 갑자기 예술계에 발을
들여놓은 것은 그의 과거와 관련이 있다. 그는 소년 시절부터 규정
된것 이상의 바깥 세계에 관심이 있었고, 그 암울한 시절 홀로 카메
라를 들고 이곳저곳을 다니며 사진가의 꿈을 키웠다. 그는 비록 전
문예술가는 아니었지만 1980년대의 문화열대로 추상 예술과 철학
에 깊은 관심을 가졌다. 하지만 아버지와 형들은 모두 화공 분야에
종사하고 있었고, 개혁 개방이라는 절호의 기회를 적시에 포착하고
있었다. 아버지의 뜻에 따라 화공과에 진학한 관이는 공부와 상관없
이 여전히 사진가의 꿈을 키워 나갔다. 그는 1980년대 중반 '85 미
술 운동에 상당한 관심을 갖고 있었고, 1989년《중국 현대 예술전》
이 열릴 때는 청두에서 베이징까지 기차를 타고 와서 관람할 만큼의
열정을 갖고 있었다. 그러나 전시는 며칠 만에 폐쇄되었고, 연이어
터진 톈안먼 사건은 그의 순수한 꿈과 낭만에 찬물을 끼얹었다. 이
상주의의 환상 속에 어두운 현실을 외면하고 살던 청년은 냉정한 현
실을 직시하기 시작했다. 그리고 형들과 함께 사업에 전념한 그는

칭다오 석탄 공장의 젊은 사장이 되었다. 그러나 일을 시작한 지 10년이 흐른 후 형에게 사업을 넘겨주고 다시 중국 전위 예술의 열렬한 지지자로 돌아왔다. 그는 처음 소장을 시작하던 때를 이렇게 떠올렸다.

"당시(2001년) 저는 예술품 소장에 마음이 급했습니다. 하지만 도무지 어떻게 시작해야 할지 알 수가 없었습니다. 관련 서적을 몇 권 독파한 후에 나름대로 방향이 섰습니다. 저는 루트가 어디든 상관하지 않고 작품을 구입하기로 했습니다. 화랑, 옥션을 통하기도 하고 작가들에게 직접 구입하기도 했습니다. 당시 옥션에 참가하면 통상적으로 제가 시작한 가격이 최종가가 되곤 했습니다. 제가 장내의 유일한 입찰자였기 때문이죠.

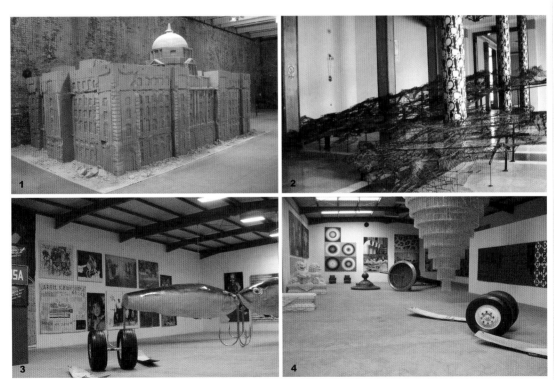

1 | 관이의 소장품, 황용핑의 〈모래의 은행, 은행의 모래〉 **2** | 관이의 소장품, 황용핑의 〈세계 공장〉 **3~4** | 관이당대예술문헌관 전시장

당시에는 차이궈치앙蔡国强이나 구원다谷文达 같은 이들의 작품을 사려는 사람이 없었습니다."

그는 현재 송주앙宋庄에 '관이당대예술문헌관'이라는 1,500평방미터짜리 대형 소장관을 갖고 있다. 팡리쥔方力钧, 장샤오깡, 구더신顾德新, 왕광이王广义, 장페이리张培力, 옌레이颜磊, 조우티에하이周铁海, 우산주안吴山专, 아이웨이웨이艾未未, 왕싱웨이王兴伟, 쩡궈구郑国谷, 쉬쩐徐震 등 현재 활발하게 활동하는 중국 전위 예술가라면 이곳에서 적어도 한 작품씩은 꼭 찾아볼 수 있다. 관이의 소장품은 회화, 사진 등 평면 작품 이외에 대형 설치 작품, 심지어 계획 예술까지도 총망라하고 있다. 송주앙에서 1킬로미터 떨어진 곳에 있는 또 다른 소장관에는 2003년 제50회 베니스 비엔날레 《광동 특급 열차(广东快车)》전 출품작이 전부 모여 있고, 고향 칭다오 소장관에는 1979년부터 현재까지의 실험 예술 작품들이 소장되어 있다.

관이는 요 몇 년간 해외를 자주 드나들며 해외의 유명 현대 미술관들을 자세히 답사하고 있다. 앞으로 큰 계획이 있기 때문이다.

"앞으로 국제적 시야의 미술관과 예술 재단을 건립하고 싶습니다. 세계 유명 미술관 리스트 안에 그 미술관이 포함될 수 있기를 희망합니다. 얼마 전 뉴욕 외곽의 디아비컨Dia: Beacon을 보고 왔습니다. 오래된 공장을 개조한 것인데 그 거대한 공간이 작품을 더욱 빛내주는 것을 보고, 그 분위기와 규모가 제가 설립하는 미술관의 모델이 될 수 있으리란 걸 직감했습니다."

그는 1980년대의 중국 예술가들처럼 철학과 예술 분야에 대한 방대한 독서량을 갖고 있고, 전에 회사를 경영할 때도 베이징으로 출장 올 때면 호텔로 학자들을 불러 진지한 대화를 나누곤 했다. 2006년에는 바젤아트페어조직위원회로부터 VIP로 초청받아 중국 당대 미술에 대한 강연을 하기도 했다. 현재는 중국 당대 미술사 서

적을 집필하는 중이다. 그가 해외에 자주 드나들면서 절실히 필요하다고 느낀, 서양인을 대상으로 하는 중국 당대 미술사라고 한다. 또한 그는 국제당대예술문헌관과 연구 센터 설립을 추진 중이다.

> "가능하다면 국제 예술 재단을 설립하고 저의 소장품을 기증할 생각입니다. 소장품을 일반인들과 공유함으로써 예술의 대중화를 실현하고 싶습니다. 재단의 이름은 제 이름을 사용하지 않을 것이지만, 국제적인 평론가와 큐레이터들이 회원이 되길 희망합니다."

중국의 당대 예술을 아끼는 사람으로서 관이는 최근 시장의 과도한 열기에 대해 적잖은 우려를 표한다. 시장의 번영은 좋은 일이지만, 전 세계에서 자금을 들고 중국으로 달려오는 현상은 중국 예술가들에게 절대 좋은 일만은 아니라는 생각이다. 경력이 길지 않은 컬렉터지만 관이의 확고한 신념과 방향, 야심찬 열정 때문에 중국 당대 예술은 든든한 후원자를 하나 얻은 것 같다. 관이당대예술문헌관은 아직 일반인에게 공개할 준비를 갖추지는 못했지만, 사전 신청을 통해 개별적인 관람은 가능하다. 주로 예술 기구 종사자, 학자, 학생들의 단체 관람을 제한적으로 허용하고 있다.

홈페이지	http://www.guanyi.org/
이메일	guanyiart@gmail.com, guanyiart@yahoo.com.cn
전화	+86-10-6598-1715, +86-10-138-1180-6038
팩스	+86-10-6598-1715

새가 된 예술가

예용칭叶永青, 1958~

1958 | 윈난성 쿤밍 시 출생
1982 | 쓰촨미술학원 회화과 유화 전공 졸업

현 쓰촨미술학원 교수. 주로 베이징 거주 및 작업

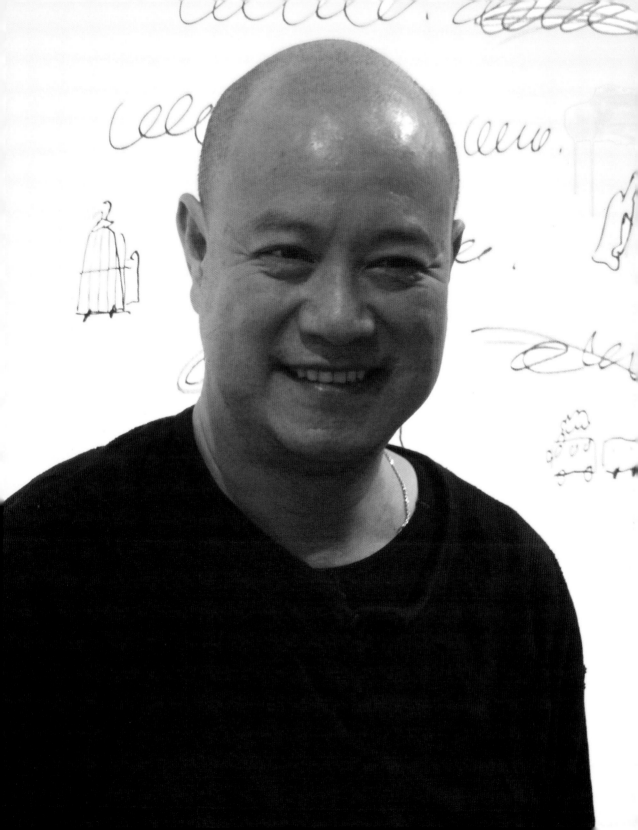

공산당과 친구하기

공산당, 사회주의, 마오쩌둥, 문화대혁명, 톈안먼 사건……. 386 세대
도 학생 운동의 잔영이 남은 90년대 초 학번도 아닌 나는 대학을 다니
는 동안 이런 것들에 관심이 없었다. 동양 고전 예술의 신비와 매력에
푹 빠져 수차례 중국 여행을 하면서도 중국의 정치나 사회, 이념 문제
로는 시선을 돌리지 않았다. 반쪽짜리 중국을 바라보며 내게 낯선 부
분들은 21세기 이 넓은 대륙에서 곧 자취를 감춰버릴 거라 치부하고
있었다. 이제 돌아보면 그 단순함은 차마 입 밖에 내기 민망할 만큼의
무지함이었다.

그 무지함을 깨뜨리기 시작한 것은 어학 연수를 마치던 즈음이었
다. 당시 나는 유럽 친구들과 중국에 관한 대화를 나누면서 이중의 문
화 쇼크를 경험하고 있었다. 그리고 점차 환상이 아닌 현실 속의 중국
을 바라보기 시작했다. 가깝다고 생각했지만 먼 나라, 익숙하다고 생
각했지만 낯선 나라. 체류 기간이 길어지면서 생활의 불편함보다 더
큰 장애로 다가온 것은 이념과 체제의 차이였다. 그 후 나는 잠시 중

2007년 여름 작업실에서 예용칭

2008년 유니세프 자선 전시에서 예용칭

국을 떠났다. 또 다른 나라에서 북미인, 북미 화교, 동남아 화교 그리고 일본인까지 다양한 친구들을 사귀었다. 그들 역시 중국에 대해 나름대로의 인식을 갖고 있었다.

어학 연수를 처음 시작한 후로 따지면 벌써 5년의 세월이 흘렀다. 흥미로운 것은 그 사이 한국인에게 일어난 중국 인식 변화다. 2002년 월드컵을 개최하던 즈음 한국의 방송과 신문에서는 특집 다큐멘터리와 기사를 연달아 보도하며 일명 '차이나 드림'을 한껏 부풀렸다. 14억 인구의 시장성, 국제 기업이 몰려드는 세계의 공장, 미래 정치, 과학, 외교, 문화 대국을 꿈꾸는 중국의 이미지는 중국 내에서보다도 더욱 자극적이고 과장된 단어로 한국에 소개되었다. 하지만 심도 있는 현지 조사 없이 성급히 도전한 기업, 한류 그리고 수많은 개인 사업가와 유학생들. 많은 노력을 기울인 만큼 성과도 있었지만, 다른 나라로

잠시 도망갈 수밖에 없었던 나처럼 그들도 수없는 시행 착오를 겪어야 했다. 수많은 중소기업이 도주하고 중국산 수입 식품으로 인해 공개적인 갈등이 빚어지며 한류와 역사 문제로 험한 정서가 팽창해가는 지금, 5년 전의 다큐멘터리를 다시 방송한다면 어떤 반응이 나올지.

사실 이러한 문제들은 50년간 교류가 단절된 채 상이한 길을 걸어온 양국의 역사와 관련이 있다. 북한과 대립 관계에 있던 남한은 사회주의 국가의 사상과 문화를 이해할 만한 조건을 갖추지 못한 채 계몽주의 입장에서 중국이 곧 선진적 자본주의 제도와 사상으로 선회할 것이란 섣부른 기대를 품었다. 물론 미래의 일은 알 수 없다. 하지만 중국에서 살아가는 사람의 느낌으로는 그다지 가까운 미래에 일어날 일 같진 않다.

몇 년의 시행 착오를 거쳐 결국 공산당을 이해하고 그들의 친구가 되려고 노력해보는 것은 중국과 관계된 일을 하는 사람이 피할 수 없는 과제가 되었다. 그것은 비위를 울컥 건드리는 '씨앙차이(香菜)'를 먹는 것만큼 결코 쉬운 일이 아니지만 한국인에게는 역겨운 이 '씨앙차이'가 중국인에게는 입맛을 돋우는 맛깔스런 음식이라는 '사실'을

예용칭과 아내 푸리야, 1990년대 초 베이징 집에서

인정하지 않고서 그들을 이해하기는 불가능하다.

　예용칭의 삶과 예술은 바로 이런 상황에서 흥미로운 예가 된다. 예용칭은 내가 이제껏 만난 중국의 전위 작가들 가운데 정서적으로 가장 정상적, 더 적절한 표현으로 우리의 가치관에 가장 부합하는 사람이다. 하지만 그는 이 책에 나오는 작가들 중 유일하게 양친이 모두 당 간부로 주류 사회와 가까운 환경에서 성장한 사람이기도 하다. 그 결과 그는 밝고 건강하며 사회로부터 고립되고 대립하기보다 각종 사회 사업과 공익을 실천하는 예술가가 되었다. 그는 간부의 자제이면서 생뚱맞게 친구 장샤오깡, 마오쉬휘와 어울려 중국 사회의 부조리에 대항하는 '85 미술 운동에 가담했다. 하지만 그에게는 여전히 두 친구에게 존재하는 어두운 면이 존재하지 않았다. 그는 활발하면서도 여리고 예민한 감수성으로 세상을 바라보고 사람들을 대했다. 한때 한국 교과서에 빨간 얼굴에 꼬리까지 달린 악마로 그려지던 공산당은 마음 약한 녹색 슈렉의 모습을 보여주기도 했다. 친구들은 그에게 '띵즈후釘子戶'(낡은 집을 모두 철거하고 새 건축물을 짓는 도시 개발 과정에서 홀로 철거되지 않고 못처럼 박혀 있는 오래된 집)라는 농담을 건네곤 한다. 적어도 한 번 이상은 재혼하거나 복잡한 여성 편력을 보여주는 이 바닥에서 거의 유일하게 조강지처와 긴 세월을 함께하는 것을 놀리듯 건네는 농이다.

어린 시절: 위험과 보호
예용칭과 장샤오깡은 모두 문혁 기간에 부모님이 곁에 없는 몇 년의 시간을 보냈다. 장샤오깡이 형들과 함께 집에 버려지다시피 한 채 가끔 이웃들의 보살핌을 받으며 지낸 것과 달리, 예용칭은 시설 좋은 탁아소에서 필요한 교육을 받으며 살았다. 하지만 수줍음이 많아서 아이들과 어울려 놀기보다 혼자 흙바닥에 그림 그리는 것을 좋아했다.

부모님은 탁아소에 올 때마다 스케치북과 색연필을 사다 주셨다. 다섯 살 어린이날엔 그의 그림이 유명한 어린이 잡지 《꼬마친구(小朋友)》에 실렸고, 그는 잡지사에서 보내준 푸짐한 상품까지 받았다. 세상은 그가 어릴 때부터 따뜻한 환영의 손길을 뻗어오고 있었다.

그가 소학교에 입학한 이듬해 바로 문혁이 시작되었다. 전 사회를 뒤흔드는 혼란 속에는 부모님도 더 이상 완전한 방패막이 될 수 없었다. 부모님은 그나마 언제 어떻게 발생할지 모를 무력 투쟁에서 자식들을 보호하기 위해 예용칭과 여동생들을 청두의 친척집으로 보냈다. 하지만 예용칭은 그 시절의 여느 아이들처럼 청두로 가는 길에 트럭 위에 피 흥건히 놓인 이웃의 시체, 철사에 묶여 곧 처형을 기다리는 사람의 절망적인 눈빛을 보고 말았다. 중고등학교 시절에도 학교는 파행 중이었다. 마오쩌둥 선집을 외우는 것 외에 별다른 수업이 없었던 예용칭은 홀로 독서하고 그림을 그리기 시작했다. 하지만 어렵사리 찾은 선생님은 열일곱 살이나 돼서 그림을 시작하겠다는 생각은 말도 안 된다며 그를 거절했다. 그는 직접 만든 이젤과 스케치북을 들고 바깥으로 나가 여기저기서 어깨 너머로 보고 귀동냥을 하거나 초보자용 참고서를 보고 그림을 그렸다.

소년 시절: 예술과 낭만

고등학교를 졸업한 예용칭은 다른 또래들처럼 지식청년을 지원하지 않았다. 아들이 척박한 환경에서 고생할 것을 두려워한 부모님은 '취업 대기 청년'의 신분으로 집에 있으라고 했다. 하지만 그는 나름대로 공사 노동, 가축 사료원, 임시 교사, 농장 보초 등 각종 임시직 소일을 하며 주변의 또래 지식청년들과 어울려 지냈다. 묶인 곳 없이 비교적 자유롭게 생활하던 그는 일이 끝난 저녁 친구들과 모여앉아 레코드 음악을 듣기도 하고, 마오쉬휘 같은 고수들한테 훔쳐 배운 그림을 연습하기도 하며 술과 낭만에 흠뻑 취하기도 했다. '잠음 속에 간신히

1 | 대학 시절 친구와 함께 2 | 1977년 대학 입시 후 기념 촬영. 대학에 합격한 마오쉬휘(뒷줄 우측2)는 더 없이 밝은 표정이고, 그림 때문에 항상 아버지와 긴장 관계에 있던 장샤오깡(앞줄 우측1)은 사춘기 청소년 의 반항적인 눈빛이 느껴진다. 홀로 대학에 떨어져 낙심한 예용칭(뒷줄 좌측2)도 보인다

들리는, 그러나 어떤 음악보다 마음을 자극하는 멜로디' '말 안 듣는 미운 늙은 거위' '오래된 새둥지 속 따뜻하고 윤기 나는 똥' '푸른 여름날 저녁, 잔디를 밟으며 오솔길을 걸어가면 보리가시가 찌르던 느낌'……. 감수성 예민한 시절의 세세한 기억들은 그의 심리 세계를 구성하며 훗날 풍부한 창작의 원천이 되었다. 첫사랑도 시작되었다. 여자 친구의 집에서 처음으로 『세계 미술 전집』을 본 예용칭은 그 귀한 화집에서 르네상스부터 바르비종 화파(École de Barbizon), 인상주의를 모두 알았다. 그 무렵 막역지우가 된 마오쉬휘, 장샤오깡과 함께 도서관과 예술관에서 우관중, 위엔윈성 같은 당시 유미주의 대가들의 강좌를 듣기도 했다. 한가하고 낭만적인 날들은 그렇게 흘러갔다.

1977년 대학 입시가 부활하자 그와 친구들은 몹시 흥분했다. 드디어 본격적인 인생을 시작할 때가 온 것이다. 그는 여전히 열일곱 살 콤플렉스를 걱정하면서도 쓰촨미술학원에 원서를 넣었다. 그런데 모든 시험을 잘 넘기고 마지막 신체 검사에서 알 수 없는 이유로 낙방하고 말았다. 반년 후 다시 온 기회에서는 오히려 시험을 완전히 망쳤지만 어찌된 영문인지 이번에는 빛나는 합격증이 날아왔다.

대학 시절: 쿤밍 양괴

예용칭이 대학에 들어간 뒤 얼마 후, 쓰촨미술학원에는 상흔 미술이 영향력을 발휘하기 시작했다. 그들은 소련식 순회화파(巡回画派) 스타일을 추종했다. 순회화파는 견고한 조형과 문학적 구도 그리고 문혁 시기 원색 그림과는 다른 우아한 파스텔 톤을 특징으로 했다. 상흔 미술 화가들에게 순회화파의 대가들은 영웅과도 같았다. 하지만 예용칭은 이미 쿤밍에서부터 바르비종 화파를 알고 있었고 그들에게 더 큰 매력을 느꼈다. 후기 인상파와 모더니즘에도 관심이 있었다. 예용칭은 학교에서 색채 사용에 문제가 있다고 평가받은 조우춘야의 단순한 색채를 부러워했다. 당시 학교에서는 『세계 미술 전집』 한 질을 구입

예용칭 | 〈과일과 나뭇잎〉 | 1982년 | 캔버스에 유화

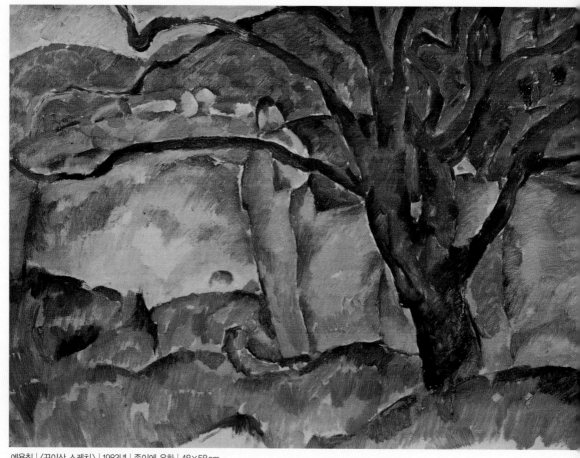

예용칭 | 〈꾸이산 스케치〉 | 1983년 | 종이에 유화 | 48×58cm

해 도서관 유리 진열장에 넣어놓고 매일 한 장씩 넘겨 학생들에게 보여줬다. 예용칭과 장샤오깡, 조우춘야는 다른 학생들이 관심 갖지 않는 인상파 화집 앞에 나란히 앉아 화집 안의 작품들을 정성껏 모사했다. 학교에서 주류를 이루던 비판적 사실주의 그림에 비해 이들이 추구한 그림은 평면적이고 시적이며 때로 현실도피적인 성향마저 보였다. 특히 고갱Paul Gauguin을 좋아한 예용칭은 원시적인 풍경을 그리기 위해 쿤밍보다 훨씬 남쪽에 있는 열대 지역 시슈앙반나西双版纳를 한 해 동안 여덟 차례나 찾기도 했다. 그의 이러한 성향은 유미주의 화가들

의 활동이 활발했던 쿤밍의 지역 화풍과 밀접한 관련이 있었다. 결국 예용칭과 장샤오깡은 쿤밍에서 온 두 기괴한 화가라는 뜻으로 '쿤밍 양괴(昆明兩怪)'라는 별명을 얻었다.

예용칭은 당시 문화열을 따라 그림 그리는 것 외에 엄청난 독서를 했다. 동서양 철학, 문학, 미술사 분야를 포함하여 많은 예술인들의 전기와 수필집을 읽었다. 그는 책에서 만난 고갱을 그리워하는 한편, 중국 전통 문인들처럼 어지러운 속세를 벗어나 이상적인 자연 속에서 현실을 비판하고자 했다. 그림의 표현 기법 역시 두꺼운 유화보다는 묽게 그린 수묵화에 가까웠다. 그는 테레빈유통 하나만 달랑 들고 나타나 친구들의 팔레트에서 물감을 살짝 동냥한 후 테레빈유로 묽게 희석시켜 흥건하게 그리곤 했다.

무난하고 고독한 사회 생활

그보다 먼저 학교를 떠난 마오쉬휘나 장샤오깡이 현실에 대한 분노로 몸부림칠 때, 예용칭은 번듯하게 학교에 남아 교직 생활을 할 수 있었다. 같은 비사실주의 그림이지만 불안하고 반항적인 정서가 두드러진 장샤오깡의 그림에 비해, 시적이고 사랑스러운 느낌인 예용칭의 그림은 각종 대회에서 상을 받고 전국 곳곳의 초보 팬들에게 팬레터까지 받았다. 게다가 졸업도 하기 전에 이미 미협 회원으로 가입되었다. 미대를 졸업한 사람이라면 누구나 바라는 이상적인 상황이었지만 짝 잃은 쿤밍 양괴는 오히려 고독했다.

그와 함께 학교에 남은 세 명의 동기는 상흔, 향토 미술의 대가들로 전국에 유명세를 떨치고 있었다. 그들은 얼마 안 가 베이징의 중앙미술학원으로 옮겨가거나 유학을 떠났다. 사실상 젊은 교원으로 홀로 학교에 남은 그는 매일 다른 교수들의 도록과 슬라이드를 전국 기관에 발송하고, 액자를 만드는 허드렛일을 해야 했다. 저녁마다 술로 우울함을 달래는 것은 그 역시 쿤밍에 있는 다른 두 친구와 마찬가지였

1 | 예용칭 | 〈가을 소리〉 | 1983년 | 아크릴 | 58×40cm
2 | 예용칭 | 〈굿모닝〉 | 1984년 | 캔버스에 유화 | 58×48cm 시슈앙반나의 모습. 고갱의 〈굿모닝, 미스터 고갱〉을 생각하며 그린 작품 1 2

다. 학교 생활에 염증을 느낀 예용칭은 기회를 보아 쿤밍이나 시슈앙
반나로 도망가곤 했다. 유난히 아름다운 자연과 시적인 분위기를 갈
망하는 그에게 매연 가득하고 삭막한 공업 도시 충칭(쓰촨미술학원이
위치한 도시)은 숨막히는 곳일 뿐이었다.

> '내 생각에는 현실이야말로 사람들이 주목할 필요가 없는 대상이다. 사
> 람은 현실 속에서 결코 영원히 만족을 얻을 수 없다. 현실은 우연일 뿐
> 이고 생명의 쓰레기이기 때문에 우리는 이 가련한 현실을 부정하는 것

예용칭 | 〈시인의 산책〉 | 1983년 | 캔버스에 유화 | 54×42cm

외에 별다른 선택이 없다."

그는 후기 인상주의, 표현주의, 초현실주의 등을 지속적으로 연구하며 특히 고갱, 루소Henri Rousseau, 샤갈Marc Chagall 등의 그림에 나타나는 초현실적인 분위기를 즐겨 표현했다.

과격한 '85 속의 낭만주의자

1985년 쿤밍에 있는 마오쉬휘, 장샤오깡, 판더하이가 《신구상》전을 개최한다는 편지를 받았다. 친구들이 부럽기도 하고 외로웠다. 전국적으로 '85 미술 붐이 일고 분위기가 고조되자 그는 상황을 파악하기 위해 베이징으로 향했다. 과연 수많은 전시가 열리고 있었다. 연거푸 몇 개의 전시를 관람하던 그는 중국미술관에서 열린 라우션버그Robert Rauschenberg의 전시를 보고 순간 당대 예술이 어떤 방식으로 현실을 반영할 수 있는지 깨달았다. 그리고 충칭에 돌아와서 환상 속에 머무르던 단순한 목가식 전원 풍경을 버렸다. 대신 자신이 사는 충칭의 공장, 굴뚝 연기, 괴상한 짐승, 검은 비행기 등 공업 문명의 이미지를 삽입하기 시작했다. 전원 풍경과 공업 지대가 한 화면에 어색하고 부적절하게 공존하는 비현실적 상황은 바로 이 두 세계 사이에서 괴로워하는 그의 처지와도 같았다.

낭만을 그리워하는 쿤밍 양괴의 마음 깊은 곳에는 '85 세대의 현실 부정적인 고민이 깔려 있었다. 동시에 여느 '85 세대들처럼 부정적인 현실에 대비되는 서양 예술과 사상에 열망과 기대를 품었다. 〈집 밖의 말이 보는 그녀와 그녀가 응시하는 우리(屋外的马窥视的她和被她端视的我们)〉에서처럼 그의 그림에서 '말(马)'은 종종 서양을 의미했다. 그는 당시 사회와 문화의 모순을 표현하고 있었다. 그러나 비슷한 고민을 하면서도 전혀 다른 성향을 지닌 북방이나 연해 지구의 예술가들과 완전히 다른 표현 방식을 취했다. 그는 문화에 대한 인식이 사상에 눌

1985년 중국미술관에서 열린 라우센버그 전시회. 이 전시는 예용칭 외에도 중국 청년 전위 작가들에게 큰 영향을 미쳤다. 리샤오빈 제공

려 감수성이 억압되는 방식으로 표현되는 걸 원치 않았다. 여전히 시적인 비유와 은유로 자신의 생각을 표현할 수 있다고 믿었다. 그는 마오쉬휘, 장샤오깡, 판더하이와 함께 조직한 서남예술단체의 학술전에서 자신의 견해를 발표했다.

> "예술적 상상이 언급하는 현실은 이성적 예술이 언급하는 것만큼 중요하다. 이것은 모더니즘의 중요한 논점이자 현대 예술이 천방백계로 설명하려는 진리다. 상상과 직관은 인류에게 부여된 놀라운 양 날개다. 상상은 주체의 지성, 감정, 의지를 화해시키고 자유로이 비상시킨다. 대상을 총체적으로 파악하는 직관이라는 예감과 통찰력은 우리를 주체가 원하는 영혼의 숨결인 자유 창조를 향해 날려보낸다."

그러나 각 지역의 상이한 예술 이념은 예술가와 평론가들 사이에 끊이지 않는 논쟁을 일으켰다. 너무나 복잡한 문화 충돌 그리고 격렬한 논쟁에 부하가 걸린 예용칭은 오히려 한발 물러섰다. 당시 갈수록 과격해지는 양상에 회의를 느낀 이는 사실 예용칭뿐만이 아니었다.

예용칭 | 〈최후의 풀밭에 남는 두 사람〉 | 1985년 | 종이에 아크릴 | 58×48cm

예용칭 | 〈집 밖의 말이 보는 그녀와 그녀가 응시하는 우리〉 | 1985년 | 종이에 아크릴 | 54×40cm

《제2회 신구상》전 초청장

〈도망자(奔逃者)〉는 그의 배회하는 심리를 나타냈다. 도처에 범람하는 사상과 같은 신문 기사, 공장 굴뚝의 암울한 연기, 현실의 무게에 억눌려 홀로 생각에 잠긴 이, 머나먼 이상 속의 새, 두 눈을 감고 상상 속에 빠지는 자신, 낭만적인 큐피트의 화살……. 하지만 그는 여전히 성실한 자세와 의무감으로 1988년 황산회의(黄山会议), 1989년《중국 현대 예술전(中国現代艺术展)》등에 서남예술단체의 주요 작가로 충실히 임했다. 격정과 이상의 1980년대가《현대 예술전》의 총격 소동과 함께 역사의 뒤안길로 조용히 사라질 때까지.

새로운 시대, '85 콤플렉스

그러나 지식인의 의무감을 견지해온 예용칭은 새로운 전환을 맞이한 1990년대에 적응하는 게 더 힘들었다. 1980년대를 반성하면서도 그 시대에서 완전히 벗어날 수가 없었다. 톈안먼 사건 이후 한동안 모두가 갈 길을 잃고 망연자실할 때, 그 역시 사람들의 발길이 뚝 끊긴 리씨엔팅의 집에서 하루종일 담배를 피우며 시간을 보냈다. 그는 결코

예용칭 〈도망자〉 | 1987년 | 실크에 아크릴 | 108×30cm

1980년대의 '분노의 청년'(憤青: 1980년대 중반 현실에 대한 불만으로 사회반항적인 태도를 취한 청년들을 지칭하는 용어)으로 돌아갈 수는 없었다. 또한 당시 팡리쥔이나 리우웨이炜 같은 세대들과 자주 어울려 지내면서도 정작 시장의 도약을 바탕으로 그들 사이에서 벌어지는 허무주의 사조나 전략적 작업에 선뜻 동참할 수가 없었다.

하지만 시간이 지나면서 근본적 입장 변화는 없더라도 적절한 자제와 평정 속에 새로운 공기를 호흡할 수는 있었다. 그는 유화과 출신이지만 평소에 더 즐겨 쓰던 수묵과 아크릴 같은 수용성 재료 그리고 캔버스 대신 수용성 안료에 적합한 비단 재료를 본격적으로 실험했다. 그리고 당시 미술계의 새 유행인 팝아트의 영향을 흡수했다. 1990년대 초 경제가 활성화된 중국은 대중 문화의 활성화가 필요한 시점이 되었지만, 특별한 정치적 상황으로 인해 그에 상응하는 자연스런 대중 문화가 발달하지 않았다. 결국 대중 스타와 광고 선전의 자리를 정치 영웅, 정치 선전 도구가 대신해 대중 문화의 소비품으로 등장하는 기현상이 일어났다. 예용칭은 문화대혁명 시절의 대자보와 당시의 어설픈 상업 광고가 혼합된 것 같은 형식의 〈대벽보(大招貼)〉 시리즈를 제작하기 시작했다. 인쇄물의 이미지가 더욱 강조된 왕광이를 비롯한 다른 팝아트 작품에 비해 예용칭의 팝아트는 드로잉과 회화성을 강조한 방식이었다. 리씨엔팅은 예용칭

1 | 예융칭 | 〈대벽보〉 | 1991년 | 천 위에 종합 재료 | 2,000×180cm
2 | 예융칭 | 〈대벽보〉 | 1992년 | 천 위에 종합 재료 | 2,000×180cm

의 이러한 작품을 '시적인 팝아트'라고 불렀다. 예용칭의 〈대벽보〉 안에는 정치, 역사, 동서양의 대중 향락 문화, 잡다한 일상과 관련된 문자와 형상이 어지럽게 그려져 있다.

> "중국에서 유행하는 예술과 문화는 줄곧 관방의 필요와 연계되어왔다. 우리가 살아가는 현실에서 가장 큰 대중 문화는 정치다. 설령 현재 '시장 움직임'이 기세등등하다 해도 정치는 여전히 각종 형태로 그 안에 침투되어 있다. 사람들이 금전에 대해 갖는 집착은 지난날 그들이 정치를 대하던 열정과 똑같은 것이다. 그것은 교체된 권력과 군중 심리에 대한 맹목적 추구 내지 복종일 뿐이다."

그의 〈대벽보〉 중에는 대중 사회에 대한 반영 외에 일기 형식의 작품들도 있었다. 일상을 구성하는 작은 일화들, 소소한 사물들이 모여 삶의 다양한 순간을 떠올려냈다. 예용칭은 사람은 불완전하고 편견으로 가득한 존재이기에 인간이 가질 수 있는 의미란 결국 매 순간의 단편적인 일상과 기억, 느낌, 추억일 뿐이며, 이것이 바로 인류의 역사라고 생각했다.

유리되는 현실

1993년 예용칭은 서남 지역 예술가 마오쉬휘, 장샤오깡, 조우춘야, 왕추안王川과 함께 비평가 왕린王林이 기획한 《중국 경험전(中国经验展)》에 참가했다. 이 전시는 예술가들이 지식인으로서 겪은 1990년대 중국의 역사적 예술적 경험을 다룬 전시였다. 이즈음 회화 외에 다양한 방식을 시도하던 그가 보여준 작품은 마왕퇴(马王堆: 한나라 시대 분묘)의 형상을 본따서 제작한 설치 작품이었다. 그런데 1990년대에 접어든 시점에도 여전히 보수적이었던 미술관은 사망을 상징하는 무덤 위에 마오쩌둥의 이미지와 '마오毛'라는 글자를 사용한 것을 문제 삼았다. 예

예융칭 | 《중국경험전》 현장. 대벽보와 마왕퇴 | 1993년 | 설치 | 청두 쓰촨성미술관

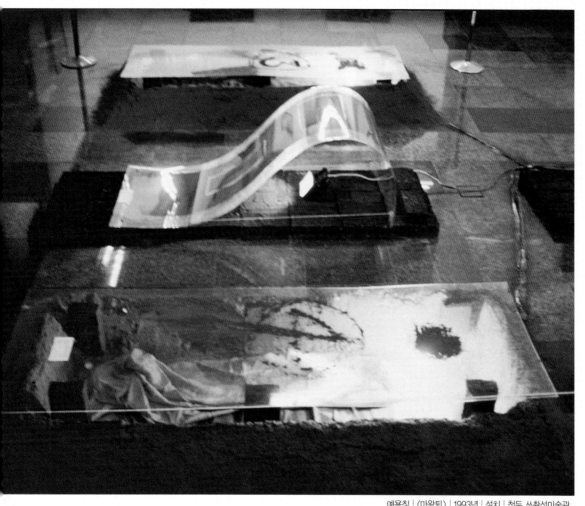

예용칭 | 〈마왕퇴〉 | 1993년 | 설치 | 청두 쓰촨성미술관

용칭은 질책을 당한 뒤 문제가 되는 부분을 가리라는 시정 명령을 받았다. 그런데 그가 비판을 받은 것은 보수적인 관방뿐만이 아니었다. 대부분의 당대 미술평론가들조차 이 전시를 1980년대식 발상에서 비롯된 시대에 뒤처진 전시라고 혹평했다. 당시 그들이 말하는 시대의 흐름이란 국제 사회에서 통용될 수 있는 전략적 부호로 무장하여 현실을 조소하는 그림들을 의미했다. 선명한 중국식 아이콘을 제시하지 않은 그는 곧 이어진 베니스 비엔날레 초청에서도 제외되었다.

의무감의 다원화

예용칭은 비록 '중국적 전략'의 선두에 있지 않았지만, 중국 미술계 전반에 불어온 국제화 바람을 타고 해외 출입이 잦아졌다. 1995년부터 유럽 각국과 북미의 도시를 돌며 국제 미술의 흐름을 파악한 그는 미술계를 둘러싼 각종 기구와 활동에 대한 총체적인 시야를 확보했고, 1996년에는 부동산 업자인 천

1 | 1999년 팡리쥔과 함께 상허회관에서 2 | 쿤밍 추앙쿠 수리 현장

지아강陳家剛, 조우춘야 등과 협의하여 청두成都에 예술 건축 대학과 당대 미술 전문 미술관인 상허미술관(上河美术馆) 건립을 추진했다. 쿤밍을 묵수하고 있던 마오쉬휘와는 대조적으로 예용칭은 이때부터 더욱 활발한, 그의 말에 따르면 '철새 같은 이동 생활'을 시작했다. 친구들

1 | 쿤밍 추앙쿠 상허차칸에 앉아 있는 예용칭 2 | 꾸이양 비엔날레 개막식을 이끄는 예용칭

은 예용칭이 가장 좋아하는 음악은 비행기 이륙 전 '딩동, 승객 여러분 안녕하십니까?'로 시작되는 승무원의 안내 방송이고, 일주일에 한 번 비행기를 타지 않으면 정서 불안에 걸릴 거라고 우스갯소리를 했다. 그는 매해 출국하여 이 나라 저 나라를 돌고, 그것도 부족해 국내에서도 베이징, 청두, 쿤밍, 따리大理 등지를 옮겨가며 생활했다. 1998년에는 쿤밍에 예술가의 자영 공간인 '쿤밍 상허회관(昆明上河会馆)'을 설립했다. 레스토랑, 카페, 화랑이 연계된 이 공간은 예술가들과 평론가, 컬렉터, 예술 애호가들이 와서 자유롭게 즐기고, 대화하고, 그림을 감상하는 곳이다. 이곳은 쿤밍시 정재계 인사들에게 당대 예술이 훌륭한 사업이 될 수 있다는 점을 일깨웠고, 해외에서는 중국 스타 작가들이 자주 모이는 관광 명소로 이름을 날리게 되었다. 중국 내 열악한 당대 예술 환경 개선을 위한 그의 사업은 2000년 쿤밍 추앙쿠昆明创库의 설립으로까지 이어졌다. 쿤밍에는 좋은 예술가가 많지만, 일반인들의 인식이 부족하고 아직 베이징이나 상하이 같은 집단 스튜디오촌이 없었다. 그는 친구인 탕즐깡唐志剛과 함께 휴지기에 들어간 공장을 찾아가 담판 끝에 예술 구역으로 전환하는 데 합의했다. 이후 이곳에는 쿤밍을 비롯한 각국의 예술가들이 입주해 들어왔고, 예용칭 자신은

인추안 허란산방을 설계하는 예용칭

'상허차칸(上河车间)'을 열어 다양한 예술 행사를 개최했다.

　　그는 젊은 예술가들을 위한 전시 기획에도 활발히 참여하고 있다. 1998년 이후 매년 최소 5, 6회 이상의 전시를 조직하는 그는 전국을 돌며 재능 있는 젊은 예술가들을 발굴하고 그들을 격려, 지원한다. 그의 사업은 최근 미술계를 벗어나 중국 사회 전체의 환경 문제, 도시 조경 문제까지 확대되고 있다.

자유를 위한 비상

해외 출입을 시작한 이후로 예용칭은 무거운 관념에서 벗어나 가볍고 일상적인 삶을 기록하기 시작했다. 그는 매일 겪는 새로운 상황과 사건, 주변 사람에 대한 느낌을 기록하는 그림을 그렸다. 1999년에는 런던에서 채식주의자며 동성애자인 여성 예술가의 집에 6개월간 머물며 작업을 했다. 완전히 다른 문화권 출신에 전혀 다른 성향의 두 사람이 한집에 머무는 것은 쉬운 일이 아니었다. 사사건건 충돌이 일어나면서 예용칭은 인종적 열등감까지 더해졌다. 심지어 예용칭은 자신

예용칭 | 〈뮌헨 맥주 축제〉 | 1996년 | 복합 재료 | 200×180cm

1 | 예용칭 | 〈원고 1〉 | 1999년 | 수제 종이에 아크릴 | 58×28cm
2 | 예용칭 | 〈원고 2〉 | 1999년 | 수제 종이에 아크릴 | 58×28cm
3 | 예용칭 | 〈원고 3〉 | 1999년 | 수제 종이에 아크릴 | 58×28cm

예용칭 | 〈새장〉 | 2000년 | 천에 아크릴 | 190×150cm

예용칭 | 〈실패한 시〉 | 2002년 | 천에 아크릴 | 220×200cm

1 | 예용칭 | 〈작은 새〉 | 2001년 | 천에 아크릴 | 216×196cm
2 | 예용칭 | 〈두 마리 새〉 | 2007년 | 천에 아크릴 | 300×200cm

의 소변이 그녀의 소변보다 냄새가 심하다고 느낄 정도였다. 결국 비교적 말이 통하는 영국 친구에게 속내를 털어놓자, 그 친구는 영국 문화의 특징은 가장 전통적이면서 가장 히피적인 것이라고 했다. 완전히 상반된 두 요소가 결합되면서 지극히 이성적이고 지극히 황당하며, 지극히 보수적이고 지극히 파격적인 예술과 사람이 생겨난다는 것이었다. 친구의 해석은 단순한 생활상의 충고를 넘어 그가 자신의 작업을 돌이켜보는 계기가 됐다. 그는 '동양도 서양도 아니고, 옛것도 현재도 아닌' 자신의 작업을 반성하고, 자신의 기질에 부합하는 가장 자연스러운 방식을 찾기로 했다. 또한 전략적이고 인위적으로 만들어내는 그림도, 예술가라는 스트레스에 시달려 스스로 함정에 빠지는 생활도 뛰어넘기로 했다.

그는 젊어서부터 항상 더 큰 친밀감과 만족감을 주는 수묵으로 환원했다. 그리고 전통적으로 다양한 맥락에서 해석해온 새를 그리기 시작했다. 본인의 생활 자체가 철새처럼 이곳저곳으로 옮겨다니는 것이기도 하고, 전통 문인 화조화처럼 세상을 비판적으로 바라보는 뉘앙스도 있었다. 하지만 그 고졸한 낙서 같은 새는 무엇보다 해방감이었다. 크레용으로 어설프게 낙서한 듯한 스케치는 프로젝터를 통해 확대되어

작업하는 예용칭, 2007년

한점 한점 화폭에 옮겨진다. 이제 그림은 그에게 하루종일 각종 사업
으로 돌아다니다 밤늦게 돌아와 하루의 잡념을 가라앉히며 침착하게
잠기는 명상이다.

　　자유로운 새가 되어 초연히 날아오른 그는 그 단순하고 천진한 그
림 속에 진정 소중한 것들을 간직할 수 있었다. 평생 그의 곁을 따스
하게 지키는 '띵즈후' 아내와 진심으로 아버지를 존경하는 딸, 전 세
계 곳곳의 친구들, 밝고 건강한 사회 그리고 자신의 여린 마음까지.

개인전

1989 | 《예용칭 개인전》, 주중 프랑스 문화원, 베이징, 중국

1990 | 《예용칭》, 슈앙허쉬엔 Shuang Hexuan 갤러리, 시애틀, 미국

1995 | 《역사 속의 생활》, 차이나아트스튜디오, 아우크스부르크 Augsburg, 독일

1999 | 《문인이 바라본 중국》, 수빈아트갤러리, 싱가포르

1999 | 《예용칭》, 카일린 삭 Kailin Sax 갤러리, 뮌헨, 독일

2000 | 《예용칭》, 중국 현대갤러리, 런던, 영국

2001 | 《예용칭 개인전》, 샹아트갤러리, 상하이, 중국

2005 | 《너의 새를 그려라》, 창지앙예술관, 상하이, 중국

2006 | 《홀로 날다》, 블루스페이스, 청두, 중국

2007 | 《새를 그려라!》, 팡인공간, 베이징, 중국

2007 | 《예용칭-상처 입은 새》, 아트싸이드, 서울, 한국

2008 | 《길 잃는 병-예용칭 예술 여행 1983~2008》, 홍콩예술센터, 홍콩

2008 | 《새를 그려라!》, 차이나스퀘어 아트스페이스, 뉴욕, 미국

단체전

2007 | 《서남에서 출발하여》, 광둥미술관, 광조우, 중국

2007 | 《신구상에서 신회화까지》, 탕런화랑, 베이징, 중국

2006 | 《5×7 사진 비엔날레 국제 사진 축제》, 핑야오, 중국

2006 | 《시의 현실-강남의 재해석》, 남시각미술관, 난징, 중국

2006 | 《허허실실》, 헤이리예술마을, 파주, 한국

2006 | 《영원한 움직임》, 상하이당대미술관, 상하이, 중국

상하이의 예술 명소 1

100년 전 중국 국제 무역 항구와 서양 조계지로서 국제 문화를 꽃피운 경험이 있는 도시, 상하이. 한 세기 전의 번화한 문화 흔적과 함께 아시아를 대표하는 첨단 도시의 면모를 갖춘 상하이는 시공을 넘나드는 신비로운 매력을 선사한다. 상하이에는 다양한 규모와 특색을 지닌 미술관이 여러 곳 있다. 중국 최고의 경제 도시답게 능률적인 시스템이 발달한 상하이의 미술을 둘러보는 것은 단시간에 중국 미술을 둘러보는 매우 효과적인 방법이다.

상하이미술관

높은 시계탑이 시선을 끄는 아름다운 건축미가 돋보이는 상하이미술관은 원래 1933년에 준공한 영국 경마 클럽 건물이었다. 해방 후 상하이 박물관, 도서관 등으로 사용되다가 2000년 미술관의 기능에 맞도록 리모델링한 후 지금의 용도로 사용하기 시작했다. 건물은 건립 당시 1930년대 영국 아르데코 스타일을 그대로 보존하고 있다. 입구에서 바로 보이는 1930년대 샹들리에와 계단 난간의 말머리 장식들도 눈여겨볼 만하다.

 상하이미술관은 권위 있는 근현대 전문 미술관이며, 격년으로 9월에 상하이 비엔날레(上海双年展)가 개최되는 곳이기도 하다. 올림픽이 끝난 직후 개최되는 2008년 비엔날레는 이미 7회째를 맞이하고 있다. 비엔날레 외에도 매년 40여 차례의 중대형 전시들이 마련된다. 강당, 회의실, 도서관, 멀티미디어실, 아트 스튜디오, 서점, 아트숍, 카페, 화랑 등의 부대 시설이 있다.

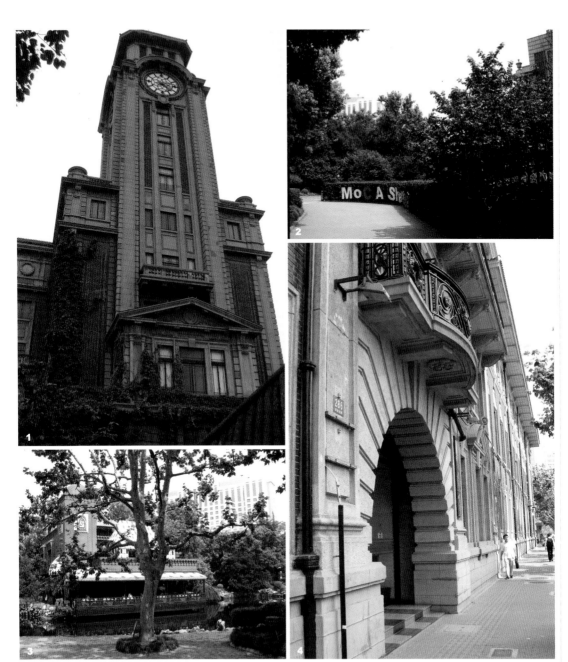

1 | 상하이미술관 2 | 상하이미술관 옆 상하이당대예술관으로 향하는 길 3 | 상하이미술관 옆 런민공원의 경치 좋은 레스토랑 4 | 상하이미술관 옆길

홈페이지	http://www.sh-artmuseum.org.cn/	
주소	上海市 南京西路325号 上海美术馆(zip.200003)	
위치	런민공원 서남쪽 코너	
전화	+86-21-6327-2829	
교통	버스	23, 49, 46, 17, 48, 71, 20, 37, 108, 109, 112, 123, 505, 506, 隧道三线, 隧道四线, 隧道五线, 隧道六线
	전철	1호선 런민광장人民广场역 4번 출구
		2호선 런민공원人民公园역 11번 출구 (더 가까움)
관람 시간	매일 오전 9시 ~ 오후 5시(오후 4시 입장 마감)	
입장료	일반: 20위엔 \| 학생: 5위엔	
	단체: 16위엔(20인 이상은 추천서 요망)	
	(단체 예약: +86-21-6327-2829*200)	
	70세 이상 노인, 군인, 장애인 무료	
	특별전 입장료는 별도	

상하이당대예술관(MOCA Shanghai)

2005년 공밍광龚明光 재단에서 건립한 비영리 독립 예술 기구인 상하이당대예술관은 국제적으로 매우 개방적이며, 순수 예술, 디자인, 쇼 등을 모두 아우르는 폭넓은 교류의 장이다. 상하이미술관 입구에서 왼쪽으로 이어지는 런민공원 안쪽 길로 들어가면 연꽃이 만발한 넓은 연못 뒤로 현대식 건물이 눈에 들어온다. 전시장은 1,2층으로 나뉘고 회의실, 멀티미디어실, VIP 룸, 자료 및 정보 센터 등의 부대시설이 있다. 3층에는 사람이 많지 않지만 전망이 매우 훌륭한 레스토랑과 카페가 있다.

1 | 런민공원에서 바라본 연꽃 위의 상하이당대예술관 2 | 상하이당대예술관 내부

1 | 상하이당대예술관 외관 **2 |** 상하이당대예술관 내부

홈페이지	http://www.mocashanghai.org/	
이메일	info@mocashanghai.org	
주소	上海市 南京西路321号 上海当代艺术馆 (zip.200003)	
위치	런민공원 서남쪽 코너 상하이미술관 입구에서부터 공원 안쪽으로 안내판을 따라 들어가면 됨	
전화	+86-21-6327-9900	
교통	버스	18, 20, 37, 123, 201, 46, 49, 531, 574, 921번 런민광장역 혹은 씨짱쭝루西藏中路역 하차
	전철	1호선 런민광장역 4번 출구 2호선 런민공원역 9번 출구
관람 시간	매일 오전 10시 ~ 오후 6시(매주 수요일은 밤 10까지 개방)	
입장료	일반: 20위엔 ｜ 학생: 10위엔 신장 110센티미터 이하 아동: 무료 관람 시간 및 입장료 문의: +86-21-6327-9900, 내선 124 혹은 125	

상하이박물관

중국 최대 규모의 고대 예술 박물관인 이곳은 12만 점의 진귀한 소장품과 현대적인 하이 테크놀러지 시설을 자랑한다. 중국의 고대 사상인 '천원지방(天圓地方: 하늘은 둥글고 땅은 네모지다)'을 상징하는 형태로 1996년 완공된 박물관은 11개의 전문관과 3개의 전시실을 갖추고 있다. 1층은 고대 청동관과 조소관, 2층은 고대 도자관, 3층은 역대 서예, 옥쇄 및 회화관, 4층은 소수 민족 공예관, 화폐관, 명청대 가구관, 고대 옥기관이다.

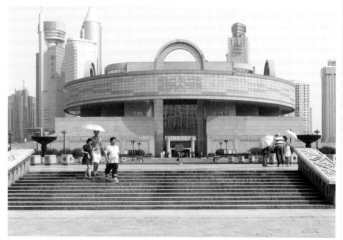

상하이박물관

홈페이지	http://www.shanghaimuseum.net/		
주소	上海市 人民大道 201号 上海博物馆(zip.200003)		
위치	런민광장 한복판에 있음		
전화	+86-21-6372-3500 혹은 +86-21-9696-8686		
교통	버스	46, 71, 112, 123, 145, 574, 934 隧道六线	
	전철	1호선 런민광장역 1번 출구	
관람 시간	매일 오전 9시 ~ 오후 5시(오후 4시 입장 마감)		
입장료	일반: 20위엔 \| 학생: 5위엔 신장 110센티미터 이하 아동: 무료 관람 시간 및 입장료 문의: +86-21-6372-3500, 내선 132		

뚜어룬현대미술관

상하이 북쪽의 문화 거리 '뚜어룬루多倫路에 위치한 7층짜리 당대 미술관이다. 상하이 홍커우구虹口区 문화국에서 지원하여, 2003년 중국 당대 예술의 발전과 국제 교류를 위해 건립한 비영리 문화 예

뚜어룬현대미술관

술 기구다. 매년 20여 차례 풍부한 기획으로 다채로운 전시를 선보이며, 학술과 교육 분야에 힘쓰는 점이 특색이다. 레지던시 프로그램도 제공하니 참고하기 바란다.

홈페이지	http://www.duolunart.com/	
이메일	shengsheng1115006@hotmail.com	
주소	上海市 多伦路 27号 上海多伦现代美术馆	
위치	뚜어룬루 동쪽 입구 바로 앞에 위치(쓰촨베이루와 만나는 곳)	
전화	+86-21-6587-2530 혹은 +86-21-5671-9068	
교통	버스	비교적 교통이 불편한 편. 홈페이지에 접속하면 상하이 시내 각 지점으로부터 연결되는 자세한 루트 안내가 있음 123번: 리양루潭陽路 에서 하차, 쓰촨베이루四川北路 뚜어룬루까지 도보 939번: 헝방챠오橫浜橋 하차 후 대각선 건너편이 뚜어룬루 18번: 헝방챠오 하차 후 대각선 건너편이 뚜어룬루
관람 시간	화요일~일요일 오전 10시~오후 6시(오후 5시 30분 입장 마감, 월요일 휴관)	
입장료	일반: 10위엔 \| 학생: 5위엔 신장 110센티미터 이하 아동: 무료	

리우하이쑤미술관

20세기 전반 상하이의 유명한 화가 리우하이쑤가 설립한 미술관. 전위적인 예술 이념으로 평생 예술 교육 사업에 힘쓴 리우하이쑤의 뜻에 따라 그의 개인 소장전 외에 젊은 예술가들을 적극적으로 지원하는 미술관이다.

홈페이지	http://www.lhs-arts.org/	
이메일	lhs-arts@vip.citiz.net	
주소	上海市 虹桥路1660号 刘海粟美术馆(zip. 200336)	
위치	상하이 시 서남쪽에 위치한 홍챠오 공항(虹桥机场) 가는 길에 있다	
전화	+86-21-6270-1018	
교통	버스	48, 57, 69, 806, 911, 925, 936, 938, 941, 945, 748, 757
관람 시간	화요일~일요일 오전 9시~오후 4시(월요일 휴관)	
입장료	일반: 10위엔 \| 학생: 5위엔 \| 특별 전시: 20~50위엔 단체(20인 이상): 8위엔	

쩡따현대미술관

상하이 푸동 쩡따 따무즐 광장(上海浦东证大大拇指广场)에 위치한 현대 미술관. 상업용 건물과 붙어 있지만 내부 규모는 작지 않다. 상하이 쩡따기업(证大集团)이 출자해 건립했으며 개방적인 분위기다.

쩡따현대미술관 외관

쩡따현대미술관이 있는 따무즐 광장

홈페이지	http://www.zendaiart.com/	
이메일	work@zendaiart.com	
주소	上海市 浦东新区 芳甸路 199弄 28号 证大现代美术馆(zip. 200135)	
위치	푸동 쩡따 따무즐 광장 안에 위치. 바로 옆에 까르푸가 있음	
전화	+86-21-5033-9801-내선 8005 혹은 내선 8003	
교통	버스	1. 런민광장 출발: 지하철 2호선 상하이 과학기술관역(上海科技馆) 하차, 버스 815번 타고 양징강챠오 洋泾港桥 하차 2. 씨장중루 西藏中路 출발: 버스 936번 타고 양가오루 杨高路 양징강 챠오 하차, 隧道四线 788, 772, 775, 794번 타고 리엔샹셔취 联洋 社区 하차
관람 시간	화요일~일요일 오전 10시~오후 6시(오후 5시 입장 마감, 월요일 휴관)	
입장료	일반: 20위엔 \| 학생: 5위엔 신장 110센티미터 이하 아동: 무료	

선악과를 따먹은 예술가

왕광이 王广义, 1956~

1957 | 하얼빈 출생
1984 | 저지앙미술학원 유화과 졸업

현 베이징 거주 및 작업

선악과의 비밀

실제로 과실은 탐스러워 보였다. 숨을 꿀꺽 삼킨 채 손을 뻗어 하나를 움켜쥐었다. 아찔한 맛에 사르르 감긴 눈이 다시 뜨이자, 그의 두 눈은 '밝아'졌다. 그는 자신의 그림을 보며 사무치도록 감탄했다.

"그려놓으니 생각했던 것보다 낫고, 전시해놓으니 더 볼 만하고, 인쇄해서 중국어랑 영어로 같이 소개해놓으니 가장 그럴듯하구나!"

그는 먹다 남은 선악과를 한손에 들고는 다시 수많은 아담들에게 이 은밀한 비밀을 공개적으로 퍼뜨렸다.

"예술가들은 공통적인 환상 속에 다 마찬가지인 사실들을 가지고 신화를 구축한다. 그러나 이러한 신화는 사실 과장과 뻥튀기의 인문학적인 처리를 거친 것이다. 이러한 상태에 완전히 빠져버린 예술가는 의심 없이 이 신화를 믿어버린다. 신화의 환상은 르네상스부터 지금까지 줄곧 예술가들이 신과 대화하고 있다고 착각하게 만들었다. 서양의 일부 예술가들이 20세기 말에서야 이러한 신화에 대해 의심하기 시작했지만, 그들 역시 이 사실을 망각하곤 한다. 보이스 같은 전위적인 인물도 걸핏하면 이러한 신화의 안개 속에 발을 헛딛지 않았는가.
사실적인 성공이야말로 진실한 것이다. 그게 아니면 우리가 그들과 무엇을 말하든 모두가 문화인의 허망한 환상을 만족시키는 데 기여하는 것일 뿐!
중요한 것은 이 일이 정말 일어났다는 것을 사람들이 직접 감지하고, 그 때문에 곤혹을 느끼게 해야 한다는 것이다!"

그는 말을 마치는 즉시 에덴 동산을 뛰쳐나갔다.

1 | 잡지 《예술·시장》 1991년 1호 〈예술과 금전〉 기사 **2** | 2002년 1월 《베이징 주말 화보》 표지를 장식한 왕광이

카인의 표시

에덴 동산이 도대체 어땠기에 그는 뛰쳐나가지 않으면 안 됐던 것일까. 그가 머물던 작은 에덴 동산에는 숭고하고 깊이 있는 철학과 사상의 강이 종횡으로 흐르고 나름 각종 예술의 과실들이 향기를 내뿜고 있었다. 게다가 그는 그 모든 것을 즐기고 누릴 수 있도록 허락받았다. 왠지 모든 것이 너무 완벽했다. 선악과를 먹을 수 없다는 것만 빼놓고는.

그가 흙으로 빚어지던 순간으로 더 돌아가야 하나? 그는 확실히 태어날 때부터 이마에 카인의 표적을 달고 있었던 것일까? 소박한 무신론자였던 아버지는 언제나 손에서 신문을 놓지 않고 사회 규범을 엄격히 준수하는 사람이었다. 그러나 아버지의 눈에 비친 아들은 사

회의 제도나 관습이란 아랑곳하지 않고, 어쩌면 이 사회에 해악을 끼칠지도 모르는 위험한 아이였다. 바로 이 아이가 장차 크게 성공하리라는 사실을 직감하면서도.

소학교 5학년이 되었을 때, 왕광이는 주변 사람들이 빙 둘러싼 한가운데서 그림 그리는 것을 즐기곤 했다. 나는 뭔가 없어선 안 될 존재라는 그 기분은 작은 짜릿함이었다. 홍위병으로 문화대혁명에 참가해서도 대비판 포스터를 직접 그리곤 했다. 동시에 하얼빈 시 소년궁 미술학습반(哈尔滨市少年宫美术学习班)에서 정식으로 소묘와 채색화를 배우기 시작했다. 그러나 몇 년 후 그 역시 지식청년으로 지방의 재교육 현장에 투입되었다. 매일같이 체력의 한계를 시험하는 고된 노동은 그를 강인하고 냉철한 성격으로 만들어갔다. 동시에 그는 노동 후 매일 밤 소설책이나 예술가들의 위인전을 읽으며 그 위대한 신화의 환상에 깊이 빠져들었다. 그 중 몇 단락을 외울 만큼 감동 깊었던 『베토벤 위인전』 『마틴 이든 Martin Eden』 같은 책들은 힘든 하루하루를 버텨나가는 희망이었다. 그는 그 위대한 신화를 자신의 인생에서 실현시킬 날만을 손꼽아 기다리고 있었다.

고전의 숭고함

위인전에 따르면 위대한 성공 앞에는 언제나 초기 장애가 찾아오는 법. 재교육에서 돌아온 후 3년간 시도한 대학 입시 도전은 모두 실패로 끝났다. 만일 여자 친구와 어머니의 격려가 없었다면 그는 다시 시작할 용기조차 못 냈을지도 모른다. 1980학년도 입시는 이미 스물다섯 살이 된 왕광이가 도전할 수 있는 마지막 기회였다. 최후의 순간, 그는 9회말 말루 홈런을 날리듯 이제껏 낙방했던 학교들과는 비할 수 없는 일류 미술학부인 저지앙미술학원(浙江美术学院)의 입학통지서를 받아냈다.

왕광이 | 〈노인 초상〉 | 대학 시절 습작 | 1983년 | 캔버스에 유화 | 100cm×70cm

저지앙미술학원은 일찍이 20세기 전반 중국 모더니즘 미술 운동의 첨단 진영이었다. 비록 그 업적은 신중국의 역사를 지나는 동안 거듭된 핍박 속에 퇴색될 수밖에 없었지만, 그곳에는 여전히 개혁 개방과 함께 다시 나래를 펼칠 진보적인 노교수들이 포진해 있었다. 하지만 왕광이는 그들의 인상주의 화풍이 시각적인 형식만을 강조할 뿐 숭고한 이념은 결핍되었다고 여겼다. 같은 반에는 훗날 '85 신사조 미술의 대표 예술가가 된 장페이리, 겅지엔이耿建翌 같은 전위적인 성향의 친구들도 있었다. 하지만 왕광이의 관심은 그들과도 달랐다. 친구들이 실존주의 같은 현대 철학과 미학에 탐닉하고 있을 때, 그는 실존주의도 접하기는 했으나, 엥겔스Engels, 마르크스Marx, 헤겔Hegel, 칸트Kant를 거쳐 심지어는 토머스 아퀴나스Thomas Aquinas 같은 중세 신학에 빠져들었다. 그는 신비롭고 고전적인 중세 철학과 사상을 흠모했다.

그림에서도 고전주의 미술은 그 숭고함과 거룩함, 완전함으로 왕광이의 영혼을 깊이 유혹했다. 2학년 수업 중 고전주의 회화 모사 수업은 고전주의 미술의 기법을 익히기 위한 것이었다. 그러나 왕광이는 고전주의 도식 시스템 자체에 큰 흥미를 가졌고, 이후 그는 걸핏하면 수업 시간 중에 그 방법대로 교실 풍경을 그리곤 했다. 또 고전적이고 기념비적인 작품을 완성하겠다는 생각에 현실에 존재하지 않는 사물들을 화면 속에 집어넣기도 했다. 이러한 그림들은 교수들의 반감을 샀다. 그러나 그의 진지한 추구는 계속되었다. 방과후에도 실기실에 남아 밤늦게까지 수업 시간에 모사한 고전주의 그림을 '수정'했다. 그는 끈질기게 화면의 완벽성을 추구했지만, 그가 집착하면 할수록 화면은 오히려 엉망진창으로 변해갔다. 그 남다른 노력에 교수들도 깊은 인상을 받았으나, 그의 그림은 낙제를 겨우 면할 정도였다.

고전주의에 대한 1년여의 고집스런 집착 끝에 그는 드디어 고전주의 스타일에서 벗어난 졸업 작품 〈눈(雪)〉을 선보일 수 있었다. 소재는 몽고의 오르존족(鄂伦春族)이 사냥에서 돌아오는 장면이었는데, 넓

은 하늘과 눈 내린 대지를 푸른 단색조로 처리한 신비스런 분위기의 전형적인 북방 풍경이었다. 지도 교수는 그림을 그리던 왕광이에게 와서 "정말 자네와 장페이리는 안 되겠군. 자네들은 옆에 다른 친구들의 그림을 좀 보고 배우게"라고 했다. 그러자 왕광이는 건들거리며 "만약 우리 학번 중에 다음 제6회 전국 미전 입상작이 나온다면, 그건 저 아니면 장페이리일걸요. 내기하실래요?"라고 받아쳤다. 농담 같은 예언은 얼마 후 사실이 되었다.

'북방 문화'의 인류 구원

학교에 남아 연구를 계속하고 싶은 본인의 희망과 달리 왕광이는 졸업 후 고향인 하얼빈공업대학 건축학과의 벽화 전공 강사가 되었다. 그는 이미 중국 미술계의 중심에서 배제된 셈이었다. 오랜만에 돌아온 고향은 낯설고 실망스러웠지만, 그는 곧 슈췬舒群, 런지엔任戬, 리우옌劉彦 같은 옛 친구들을 다시 만날 수 있었다. 문학과 미술 전공자인 이들은 '북방청년예술단체(北方靑年艺术群体)'를 조직하고 매우 현묘하고 추상적이지만 증명해낼 수 없는 토론을 펼쳐나갔다. '북방 문화'

왕광이 | 〈눈〉, 졸업 작품 | 1984년 | 캔버스에 유화 | 120cm×150cm

라는 개념을 스스로 설정한 그들은 그 위대함을 숭배하며 전파해나갔다. 그들은 '북방 문화'를 이렇게 설명했다.

> "'북방 문화' 혹은 '한대 일후 문화(寒帶一后文化)'란 사실 '이성 문화(理性文化)'를 형상화한 단어다. …… 그러나 여기서 말하는 '이성'은 일반 이성과 달리 항구불변한 정신 원칙이다."

그들은 북방 문화의 정신이 부패한 세상의 문명, 말하자면 퇴폐한 서양 자본주의 문명과 이성 정신을 결핍한 중국 전통 문명이라는 절망적 상황에서 인류를 구원하여 건강하고 완벽한 정신의 경지로 승화시킬 수 있다고 주장했다. 그들은 단순한 예술가의 사명을 넘어 인류의 정신 구원에 대한 구세주 같은 책임감을 갖고 있었다.

왕광이는 〈우리는 이 시대에 어떤 그림이 필요한가(我们这个时代需要什么样的绘画)〉라는 글에서 언제나 그 난해한 말투로 이렇게 말했다.

> "회화는 변태적인 것이나 자극적인 것이 아니라 숭고한 이념을 정확히 전달해낼 수 있어야 한다. 바로 이런 예술은 사람의 힘 있는 정신과 미의 합목적성이 건강한 장력을 구성해 인류 사회에 작용하게 할 것이다."

그리고는 자신의 작품 〈응고된 북방 극지(凝固的北方极地)〉에 대해 "이것은 단순한 회화가 아니라 인본 사상을 고양시키는 물화 상태다"라고 했다.

이러한 그의 '극지(极地)' 시리즈 작품들은 그가 말하는 '북방 문화'의 이념들을 차가운 색채와 응고된 덩어리 형상으로 그려내고 있었다. 졸업 작품 〈눈〉보다 한층 추상화가 진행되었고, 남색과 검은색, 흰색 등 매우 절제된 색상으로 중세 문화적인 '경건함' '진지함' '선량함' '정결함' 같은 이미지를 표현하고 있었다.

1 | 《지앙쑤화간》 1986년 제4기 p.33에 실린 왕광이의 〈우리는 이 시대에 어떤 그림이 필요한가〉
2 | 왕광이 | 〈응고된 북방 극지 1〉 | 1985년 | 캔버스에 유화 | 150×100cm 1 2

왕광이와 북방청년예술단체의 이 같은 활동은 후베이 지역의 미술 잡지인《미술사조(美术思潮)》를 통해 처음 소개되었다. 또한 이 단체는 1986년 열린 전국 학술 대회에서 가오밍루高名潞의 보고서를 통해 '85 신사조 미술 운동의 최초 단체로 소개되었다. 왕광이와 그의 친구들이 연이어 발표하는 경건하면서도 황당하고 때로 반감을 일으키는 견해들은 여러 미술 잡지, 신문 등에 게재되면서 다양한 논쟁거리를 형성하고 있었다.

숭고의 후주곡: 〈후고전〉 시리즈

1986년 왕광이는 광동성(广东省)의 주하이화원(珠海画院)으로 직장을 재배치받아 다시 남방 생활을 시작했다. 친구들과 헤어져 새로운 환경으로 옮겨온 그는 곧 북방 문화 정신을 표현하는 '극지' 스타일의 작업에 회의를 느끼기 시작했다. 북방 문화 역시 공허하게 느껴졌다. 그는 무엇을 그려야 할지, 어떻게 그려야 할지 알 수 없었다. 이런저런 화집을 뒤적일 뿐이었다. 그리고는 끊임없이 그를 따라다니는, 혹

은 그가 자처한 논쟁 중 〈세 가지 질문에 대한 답변(对三个问题的回答)〉이라는 글에서 다음과 같은 매우 비관적인 견해를 내놓았다.

"현재를 살아가는 예술가들은 매우 불행하다. 우리가 캔버스 앞에 앉는 동시에 캔버스는 하나의 '문화 필름'으로 변하고 그 순수성은 사라진다. 화가는 자신과 다른 사람들이 그의 도식은 결단코 독창적이라는 사실을 믿게 하기 위해 창작하는 동안 자신이 '새 필름' 상태라고 굳게 믿지만, 사실 그것은 영원히 불가능한 도전이다."

《미술》 1988년 제3기 p.7에 실린 왕광이의 〈세 가지 질문에 대한 답변〉

하지만 얼마 후 그는 오랜만에 화집 속에서 다 빈치, 앵그르Ingres, 푸생Poussin 같은 고전주의 화가들의 그림들을 다시 주목했다. 동시에 곰브리치의 책에서 '도식과 수정(schema and correction)'에 관한 개념도 이해했다. 왕광이는 고전 도식에 대한 '수정'이야말로 진정 이 시대의 예술가가 해야 할 일이라는 생각을 했다. 그는 앵그르의 〈마라의 죽음(Death of Marat)〉에 대한 수정을 시작으로 〈후고전〉 시리즈를 제작하기 시작했다. 초기 '수정' 작업에는 여전히 '극지' 스타일의 남회색 톤, 한랭한 분위기, 응고된 형태 등이 등장했다. 그러나 그는 확실히 '진지한' 북방 문화와는 전혀 다른 '불손한' 남쪽 상업 도시 주하이로 옮겨온 것이 분명했다. 그는 이곳에서 뒤샹Duchamp, 클랭Klein 같은 반예술 영웅들에 더 큰 관심을 가졌다. 북방 문화의 정신을 기리기 위한 중세식 〈후고전〉 시리즈는 점차 다다이즘Dadaism식 〈후고전〉으로 선회했다.

왕광이 | 〈후고전－성모자〉 | 1987년 | 캔버스에 유화 | 150×120cm

왕광이 | 〈대비판-왕광이〉 | 2005년 | 캔버스에 유화 | 400×300cm

숭고의 배신: 〈이성(理性)〉 시리즈

다다식의 반예술 사상에 대한 흥미는 왕광이의 작업에 근본적인 전환
을 가져왔다. 즉 그는 자신의 작업을 '예술사적 문맥'에서 생각했고,
스스로 집착했던 '고전주의 콤플렉스'의 허위성을 깨닫기 시작했다.
하지만 일단 의심이 시작되자 그는 이러한 '수정' 작업마저 또 하나의
함정일 수 있다는 것을 깨달았다. 왕광이는 예술가들이 품는 환상에
대해 직접적인 파괴와 거부를 시작했다. 자신을 포함한 많은 화가들
이 품어온 예술의 창조성, 숭고함 등의 이상과 열정은 현대 예술에서
더 이상 불필요한 '군더더기'의 열정들이었다. 그는 고전적이고 인문
학적인 가치와 사고를 거부하는 의미로 그림에 검은색 혹은 붉은색

격자를 그려넣기 시작했다. 자를 대고 단호하게 그려넣은 직각 분할선 그리고 간간이 등장하는 의미 없는 알파벳들은 그 밑에 존재하는 숭고한 이미지들의 허구성을 비판하는 것이었다.

1988년 이듬해 있을 《중국 현대 예술전》을 위한 사전 회의 격인 황산회의에서 왕광이는 또다시 구설수에 오를 발언을 했다.

"올해부터 나의 작업은 예술계에 존재하는 인문적 열정의 비논리성이 야기한 곤혹을 해소시키는 것이다!"

이 '의미가 범람하는' 예술계에 대한 '인문학적 열정의 청산(清理人文热情)'이라는 왕광이의 모호하고 현학적이며 복잡한 발언은 언제

1 | 지앙쑤화간 1990년 제10기, 왕광이의 〈인문 열정의 청산에 관하여〉 2 | 1987년 제39기 《중국미술보》 제1판, 신사조 미술가 왕광이 특집

나 그랬듯 학자들의 다양한 해석과 오해, 비판을 불러일으켰다. 그리
고 당시 미술계 사람이라면 누구나 아는 화두가 되었다.

숭고의 심판: 〈마오쩌둥-AO〉

그는 더욱 본격적인 문화 비판의 노선을 걷기 시작했다. 마침 1980년
대 말 무렵 중국 사회에는 '마오열'이라는 특이한 현상이 나타났다.
당시 중국 사회는 그 기조를 흔드는 자본주의 개혁으로 인해 사회 곳
곳에 심각한 부패와 부작용들이 일어나기 시작했다. 이러한 혼란 속에
사람들은 그들의 마음속 깊이 시대와 문화를 초월한 절대적 존재로 각
인된 마오쩌둥을 다시 떠올렸고, 그를 향한 신비주의적이고 미신숭배
적인 정서가 거대한 유행을 형성했다. 마오쩌둥의 초상화, 도장, 전기
문, 어록, 티셔츠, 유행가 등이 전국 도시와 농촌을 불문하고 사방에 넘
쳐났다. 이러한 비이성적인 신화 재현 현상은 수많은 사회, 경제, 정치

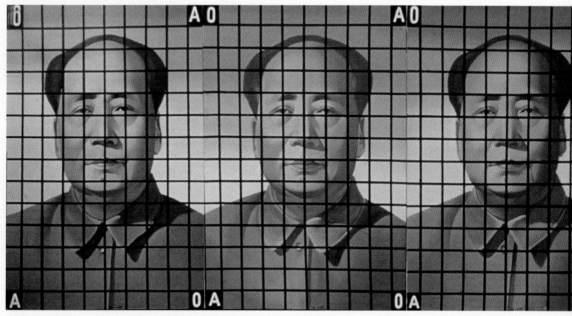

왕광이 | 〈마오쩌둥 1호〉 | 1988년 | 캔버스에 유화 | 120×150cm×3장

학자들에게 연구거리를 제공했고, 왕광이에게는 때마침 적절한 '군더더기 인문 열정'에 대한 적절한 비판의 대상이 되었다.

수많은 사건을 일으킨 1989년《중국 현대 예술전》전시장 1층 정중앙에는 왕광이의 〈마오쩌둥-AO〉가 버젓이 걸려 있었다. 그는 마오쩌둥의 초상화에 과감히 격자 무늬를 그려넣고 의미를 알 수 없는 알파벳 A, O를 적어넣었다. 인문적 열정의 청산을 겨냥한 이 그림은 너무나도 쉽게 '주류 정치 이념에 대한 비판'이라는 오해를 불러일으켰다. 당연히《중국 현대 예술전》의 다른 관련 인사들처럼 왕광이 역시 주하이화원에서 면직 처분을 받고 우한武汉의 후베이공업전문대(湖北工学院)로 이직 당했다. 그러나 이러한 오해는 국내로 그치지 않았다. 그의 작품은《중국 현대 예술전》과 함께 미국과 유럽, 일본 등의 언론에 적극 소개되었고 그는 이때부터 해외에서 전시 초청을 받기 시작했다. 예술사적 문제 의식에서 출발한 그의 작업이 이데올로기의 문제로 확장, 오도되기 시작하는 순간이었다.

숭고의 계략 : 〈대비판〉과 1992년 광조우 비엔날레

《중국 현대 예술전》의 실패와 톈안먼 사건은 중국 현대 미술계에 큰 타격을 안겼고, 많은 사람들은 쉽게 벗어나지 못할 실의에 빠져 있었다. 그러나 처참한 정치 상황과 상관없이 중국 정부가 선택한 급진적인 경제 강화 노선으로 전위 예술계 역시 급격히 새로운 국면으로 치달았다. 국내 전시, 출판 같은 모든 현대 예술 활동이 억압된 상황에서, 이들은 좀더 치밀하고 획기적인 새 활로를 모색해야만 했다. 바로 이 암흑 같은 상황에서 영리한 예술가, 비평가, 큐레이터들은 예민한 발상의 전환을 일으키고 있었다.

"국내에서 정치적 제도적인 권력을 얻을 수 없다면, 우리의 활동을 지속시키기 위해 합법적인 신분을 얻고 새로운 발판으로 삼을 수 있는 힘

은 어떤 것일까? 그러한 힘은 전에는 존재하지 않았던 새로운 곳에서 오는 것은 아닐까? 예를 들면 시장 같은……?"

이 기묘한 발상의 선두에 있던 평론가 뤼펑呂澎은 우한으로 날아가 왕광이와 긴 대화를 나눴다. 해외 무대에서 주목을 끌기 시작한 예술가 왕광이와, 현실적 안목에 사업적 조작 능력까지 지닌 평론가 뤼펑, 두 사람의 만남은《제1회 광조우 비엔날레(유화 부문)》의 개최로 이어졌다. 시장 기제에 일종의 이상주의적 환상마저 품었던 뤼펑은 다음과 같이 말했다.

"우리는 이 시대의 예술이 다른 시대와는 다른 상황을 대면하고 있다는 사실을 안다. 즉 현대 예술의 가치는 가격을 통해 체현될 수밖에 없다. 비록 예술의 가치가 결코 단순히 경제적 의미의 가격에 있지 않더라도."

왕광이는 이렇게 화답했다.

1 | 1990년 비평가 뤼펑과 우한 산한궁에서 2 | 잡지 《예술 시장》 1991년 제1기. 왕광이의 그림이 표지를 장식했고, 그 위에는 뤼펑이 쓴 창간사가 적혀 있다

我的唯一身份是艺术家，在我看来，艺术家无论在对文化史的态度上，还是在对文化情境的把握问题上，仅仅是一个意见的发表者，而这种意见的真实性是通过艺术作品这一形式实现的。

我想，艺术和金钱都是好东西，人类干了几千年才发现只有艺术和金钱才能带来欣喜和瞑想。

《화단의 우상》 | 1999년 | 주하이출판사 p.97

"내 생각에 돈이나 예술은 모두 좋은 것이다. 인류는 몇천 년간 일한 끝에야 비로소 이 세상에 예술과 돈만이 기쁨과 명상을 가져다줄 수 있다는 사실을 발견했다. 단지 차이가 있다면, 보통 사람은 돈으로 호화로운 생활을 하고 예술가는 돈으로 신화를 유지한다는 것이다. 한 예술가의 신화적 매력이 크면 클수록 그의 작품은 돈이 된다. 여기에는 형이상학적인 예술 신화의 세속적 전환이라는 규칙이 작용하는 것이다. 바로 이 두 가지 상호 작용이 있어야만 예술은 앞으로 나아갈 수 있다."

그는 한술 더 떠서 신과 같은 두 번째 예언도 서슴지 않았다.

"나는 몇 년 후에 나의 조국이 거액을 주고 외국에서 내 작품을 다시 사오는 비극을 보고 싶지 않다!"

천성적으로 상대방의 정신 세계를 직감 내지 공감할 수 있었던 이 두 사람은 함께 일을 터뜨렸다. 뤼펑은 비평가로서 국내 평론계의 부정적인 시각을 겨냥하여 왕광이의 작품을 적극 해설, 지지해나갔고, 왕광이는 뤼펑을 실망시키지 않을 '물건'을 내놓았다. 강렬한 시각 효과를 지닌 문화대혁명 시대의 포스터와 중국에까지 쳐들어와 위세를 떨치는 서구 자본주의 유명 상표의 결합. 너무나도 엉뚱한 조화지만 어딘가 모르게 유사한 속성이 느껴지기도 하는 두 문화의 절묘한 공존. 그리고 둘 중 누구를 겨냥하는지, 혹은 모두를 겨냥하는지, 아니면 아무 의미도 없는 것인지 도무지 알 수 없는 제목 '대비판.' 그것은 항상 큰 이슈를 불러일으키면서도 언제나 해결하기는 어려운 왕광이

1993년 베니스 비엔날레 〈동방의 길〉 앞에서

예술 언어의 결정판이었다.

　그러나 이 같은 멋진 작전에도 불구하고 선진국의 미술 시장 제도를 국내에 들여와 국내 기업 자본에 의한, 국내 평론가에 의한 시장 기제를 형성하겠다는 뤼펑의 야심은 그것을 감당할 만한 현실적 조건의 미비로 인해 처절한 실패로 끝나고 말았다.

계략의 성공

비엔날레의 실패로 몇 년간 미술계를 떠나야 했던 뤼펑과 달리 왕광이는 확실히 탄력을 받았다. 〈대비판〉 시리즈가 출현한 지 2년이 되도록 관망 자세를 유지하던 리씨엔팅은 1993년 《창세기(創世紀)》 창간호에 다음과 같은 글을 실었다.

　"1989년 이후 '85 신사조 예술가들은 엄숙한 형이상학적 태도를 버리고, 해체주의의 기치를 높이 든 채 잇달아 정치화된 팝 스타일로 전향

왕광이 | 〈대비판—OMEGA〉 | 1998년 | 캔버스에 유화 | 150×150cm

해나갔다. 그들이 조롱과 유머의 방식을 빌어 마오쩌둥과 기타 정치 소재를 표현한 이 흐름을 가리켜 나는 '정치팝'이라고 하겠다. 그것은 1990년대 초 우리 사회의 '마오열'과 일맥상통하는데, 모두 복잡한 사회 심리를 반영하고 있다. 즉 중국인이 벗어버리기 힘든 '마오 시대 콤플렉스'의 표현이기도 하고, 과거의 신을 가지고 현실의 의미를 비웃는 것이기도 하다. …… 그러나 유행과 조롱의 방식으로 과거의 신을 받들었을 때, 그 장엄함과 신성함은 소실되어 마치 유행가의 톤으로 '붉은 태양'을 흥얼거리는 것처럼 가수나 청중이나 아무도 더 이상 옛날의 성결한 분위기로 돌아갈 수는 없다."

'군더더기의 인문학 열정'을 가지고 '대영혼(大靈魂)'을 피력했던 평론가 리씨엔팅으로서는 왕광이의 〈대비판〉을 단번에 받아들이기 힘들었다. 그러나 결국 그는 왕광이 작품에 확실히 존재하는 선명한 정치 이미지와 당시의 정치 상황을 빌어 나름 설득력 있어 보이는 해석을 내놓았다.

하지만 좀더 가까운 관계에 있었던 뤼펑에게 쓴 왕광이의 편지는 뭔가 다른 뉘앙스를 풍기고 있었다.

"내가 요즘 상품 경제의 문제를 해결할 후기 팝 스타일의 스케치를 진행 중인데, 자네가 12월에 우한에 오면 볼 수 있을 거야! 못 오면 내가 연말에 슬라이드를 보내줄게! 자네가 이걸 보면 정말 기뻐할걸! 나의 〈대비판〉은 아마 배경 소재와 '개인적 언어' 사이에 오독과 오해의 함정을 제공하게 될 거야. 사실 예술가에게 '개인적 언어'의 형성이란 곧 부단히 함정을 만드는 과정 중에 실현되는 것이니까. 그러니까 함정을 파는 것이 '개인적 언어'에 선행하는 것인데, 말하자면 일단 해놓고 나중에 생각하는 것이고, 데리다Derrida의 말을 빌린다면 '글쓰는 것이 생각하는 것보다 선행한다'는 것이지."

1992년 1월호 〈Flash Art〉의 표지를 장식한 왕광이의 〈대비판〉

말하자면 〈대비판〉은 우선 상품화 사회를 염두에 둔 것이고, 그 구체적 이미지는 우연에서 나왔거나, 오히려 의도적으로 사람들의 '혼란'과 '오해'를 겨냥한 것이지 절대 처음부터 순수하게 정치 비판을 노린 것은 아니었다. 하지만 그와 같이 강렬한 시각 효과를 지닌 문화대혁명 포스터가 사람들에게 가벼운 유행거리로만 여겨지기는 결코 쉽지 않았다. 결국 〈대비판〉은 리씨엔팅에 의해 '정치팝'이라는 이름을 달고 홍콩의 갤러리스트 장쏭런에게 소개되었고, 장쏭런은 그의 탁월한 조직 능력과 치밀한 조작 계획을 통해 1993년《후'89 중국 신예술(后'89中国新艺术)》전시를 성공리에 개최했다. 국제 예술 시장과 전시 체제의 연결끈을 모두 가진 장쏭런을 통해 홍콩이라는 독특한 관문에 소개된 예술가들은 이후 제45회 베니스 비엔날레, 제22회 상파울루 비엔날레 등의 대형 국제 무대로 곧장 뻗어나가기 시작했다. 특히 제45회 베니스 비엔날레 감독을 맡았던 올리바 Achille Bonito Oliva는 당시 비엔날레의 중국측 참여자였던 리씨엔팅과의 마찰을 불사하고서도 정치팝과 완세현실주의를 중국 당대 예술의 대표로 소개했다. 서방 세계에서 세심한 주의 없이 '중국 주류 정치 이념을 재치 있게 풍자한' 그림으로 이해한 〈대비판〉은 인기리에 미술 시장과 국제 전시장을 점령해나갔다. 물론 이 모든 수순은 특별한 목적을 가진 예술가, 평론가 그리고 큐레이터들이 감수한 암묵적인 규율에 의해 진행된 것이었다.

'정치팝'은 이름 그대로 '정치를 하는 팝'이 되었다. 인터뷰 때마다 즉석에서 입장을 '조절'하는 것은 그다지 큰일이 아니었다. 어쨌든 왕

1991년 3월 22일 《베이징 청년보》 제6판 기사 〈사회가 예술가를 선택한다-왕광이 현상〉에 대한 의문. 왕광이의 현실적 효과에 대한 발언은 수많은 논란을 일으켰다

광이는 〈대비판〉을 통해 예술의 역사와 환상도, 정치 이념도, 상품 시대도, 또 이 두 가지가 황당하게 공존하는 현실도 모두 비판할 수 있었다. 그는 일찍이 이 모든 것은 짜고 치는 '게임판'이라는 것을 알고 있었다.

"전에 내 작품이 신앙, 숭고, 우상 등의 문제를 언급할 때, 사람들은 나를 숭고한 정신적 이상주의자라고 했다. 후에 내가 다른 것을 시도하자 사람들은 나를 신앙심이 결여된 허무주의자라고 의심했다. 사실 예술가 개인은 예술이 사회 구조 속에서 효력을 낳는 규칙에 대해서만 책임지면 되는 것이다. 마치 운동선수가 경기장 안에서만 규칙을 지키면 되는 것처럼. 다른 문제는 그저 사회학적인 의미의 외부 묘사에 불과할 뿐이다. 예술가는 오히려 '실제로 존재하는 것'을 대면해야 한다. 안 그러면 자신이 경쟁하기 가장 좋은 컨디션을 유지하기 어려우니까. 이런 점에서 평론가들은 책임이 있다. 그런 보편적이고 추상적인 완벽한 인성과 구체적인 필드의 규칙을 헷갈려서 한꺼번에 논하는 것은 아주 해로운 일이다. 그것은 장차 인류의 평균 아이큐를 저하시키는 결과를 가져올 테니까."

후 대비판

1990년대 중반을 거치면서 〈대비판〉은 확실한 하나의 유행 아이콘으로 자리 잡았다. 전 세계를 돌아다니게 된 왕광이는 다양한 매체의 예술들을 접하면서 새로운 방식의 작품들을 실험했다. 그는 지속적으로

전쟁, 정치, 권력과 연관된 냉전 후 시대의 국제 문제, 글로벌 시대의 개인 신분 문제 등을 다루었다. 그가 걸어오는 길 중에 얼마나 다양한 해석과 오해와 해프닝이 연출되는가와 상관없이 그의 예술은 여전히 그의 길을 가고 있었다. 결국 왕광이는 그의 작품과 거기에 이어지는 해프닝 같은 현상 모두를 통해 하나의 관념 예술을 시도하고 있었다. 그것은 예술가 자신의 정신 세계마저 메마르고 지치게 할 만큼 괴로운 행위였지만, 그의 예술이 존재할 수 있고 존재해야만 하는 이유였다.

"내 본성으로는 당대 예술에 별로 관심이 없어. 나는 쉴 때 당대 화집을 보기가 아주 싫어. 정말 질려. 그런데 고전 화집은 아주 좋아하지. 푸생, 앵그르, 코로Corot 같은 작품을 보면 몹시 흥분이 돼. 예술가가 되기 전에는 일상이 즐거웠어. 어렸을 땐 사과 하나를 진짜처럼 그려놓고 매우 행복해 했지. 강가에서 풍경을 그리면 정말 유쾌했는데, 예술가가

1 | 왕광이 | 〈VISA〉 | 1994년 | 복합 재료, 설치 | 120×80×60cm×38개 | 상파울루 비엔날레 전시 장면
2 | 왕광이 | 〈바이러스 보균자〉 | 1996년 | 캔버스에 유화 | 120×150cm　1 2

1 | 왕광이 | 〈유물주의자〉 | 2001~2002년 | 경질 유리와 쌀 | 설치 **2** | 왕광이 | 〈유물주의자〉 | 2007년 | 송주앙미술관 전시 장면 **3** | 왕광이 | 〈인민 전쟁 방법론 1〉 | 2004년 | 캔버스에 유화 | 140×130cm

〈영원한 광채〉 | 2003년 | 캔버스에 유화 | 1,300×200cm

된 후로는 이런 기쁨이나 행복을 잃어버렸어. 아마 이런 게 예술의 본
질이었을 테지만, 예술이 발전하고 나서는 이런 원래 것들을 떠나버렸
어. 나는 하고 싶지 않은 일을 할 수밖에 없어진 거야. 정말 지긋지긋
해. 그런데 이상한 건 내가 이런 상태에 있을수록 무언가를 만들어낼
수 있다는 거야. 내가 그것을 완성하면 그것은 나한테 아무런 의미가
없어져. 비록 그것이 이전의 문화와는 관련 있을지 모르지만."

하지만 역사는 그가 어떤 형태의 비판을 가하든 어떤 의심을 던지
든 그런 것들마저 뒤로하고 면면히 이어져나갔다. 최근 〈유물주의자
(唯物主义者)〉〈영원한 광채(永放光芒)〉〈냉전 미학(冷战美学)〉〈인민 전
쟁 방법론(人民战争方法论)〉 같은 작품에서는 여전히 '인문 열정' 같은
감정 표현이 여전히 냉철하게 통제되고 있지만, 과거와는 분명 달라
진 그의 복잡미묘한 심리를 느끼게 된다. 지나간 역사는 그와 뗄 수

없는 기억이 되었고, 그의 일부가 되었다. 그는 유물주의자를, 연환화 속의 지식청년을, 노동 현장의 노동자를, 농민을 잊을 수가 없었다. 그 강박증 같은 냉철함에 여전히 자신의 감정과 괴로움을 직접 그려 넣진 못하더라도 최소한 자신에게 의미 있는 그림을 그리고 싶어진 것 같았다. 이상 속의 예술에 대비되는 현실 속의 예술을 직접 대면하려 했던 왕광이는 어쩌면 누구보다 그 순수성에 대한 집착이 강했던 사람인지 모른다.

이미 신화가 돼버린 그의 과거에, 그는 농담 같은 진지한 한마디로 자신의 책을 마무리 지었다. 복잡한 그의 마음을 표현할 수 있는 유일한 한 마디였을지 모른다.

"주여, 이 죄 많은 영혼을 용서하소서."

왕광이 | 〈신의 손〉 | 2005년 | 경질 유리 | 500×300×260cm

개인전

1994 |《왕광이 개인전》, 한아트갤러리, 홍콩, 중국

1997 |《왕광이 개인전》, 로트만 쿨투프로젝트Lottmann Kulturprojekte화랑, 바젤, 스위스

2003 |《왕광이 개인전》, 엔리코 나바라Enrico Navarra 화랑, 파리, 프랑스

2004 |《왕광이 개인전》, 워스 마일르Urs Meile화랑, 루체른, 스위스

2006 |《왕광이 개인전》, 아라리오화랑, 서울, 한국

2007 |《왕광이 개인전》, 타다에우스 로팍THADDAEUS ROPAC화랑, 파리, 프랑스

단체전

2001 |《신형상-중국 당대 회화 20년》, 중국미술관, 베이징, 중국

2001 |《다원적 도시》, 함부르크예술궁, 독일

2001 |《아카데미와 비아카데미》, 이보갤러리, 상하이, 중국

2001 |《다음 세대-아시아 당대 예술》, 파사주 드 레츠Passage de Retz, 파리, 프랑스

2001 |《차이나 아방가르드 예술가 5인전》, 아트싸이드, 서울, 한국

2001 |《이식》, 허샹닝미술관, 션쩐, 중국

2002 |《중국의 현대성》, 펀다카오 아만도 알바레 펜테아도Fundacao Armando Alvares Penteado, 상파울루, 브라질

2002 |《파리-베이징》, 이스페이스 가르뎅Espace Cardin, 파리, 프랑스

2002 |《웰컴 차이나》, 갤러리 소아르디Galerie Soardi, 파리, 프랑스

2002 |《참여 2》, 워스 마일르Urs Meile화랑, 루체른, 스위스

2002 |《미디어와 아트》, 국제전시센터, 베이징, 중국

2002 |《제1회 광조우 트리엔날레》, 광둥미술관, 중국

2002 |《도상의 힘》, 허샹닝미술관, 션쩐, 중국

2003 |《중국, 안녕?》, 퐁피두센터, 파리, 프랑스

2004 |《신체-중국》, 마르세유현대미술관, 프랑스

2005 |《아름다운 야유》, 아라리오 베이징, 중국

2006 |《OCAT 개막 초청전》, OCAT, 션쩐, 중국

2006 |《플라톤과 7정신》, OCAT, 베이징, 중국

2006 |《강호》, 틸튼화랑, 뉴욕, 미국

2007 |《오늘의 '85-UCCA 개관전》, UCCA, 베이징, 중국

2007 |《10년의 잠》, 허징위엔미술관, 베이징, 중국

상하이의 예술 명소 2

상하이에는 미술관과 박물관 외에도 더욱 자유분방한 예술 명소가 많다. 20세기 초 서양 조계지 시절에 형성된 뚜어룬루를 제외하면 베이징에 비해 다소 늦게 형성되었지만 상업 도시답게 깔끔하게 잘 규획된 모습을 보여준다. 뚜어룬루, 타이캉루泰康路, 모간산루 50호莫干山路50号, 화이하이시루淮海西路, 웨이하이루 696호威海路696号, 우쟈오창 800호五角场800号 등등 그 숫자도 만만치 않다. 한 곳씩 떠나보자.

타이캉루

상하이의 현대식 예술 명소로는 가장 일찍 형성된 타이캉루는 원래 상하이 시내 변두리의 작은 골목에 불과했다. 지금도 우체국 오른쪽 뒤로 골목 입구까지 가지 않으면 대로변에서는 잘 보이지 않는다. 1998년 문화발전공사가 들어온 후, 천이페이陈逸飞, 얼동치앙尔冬强, 왕지에인王劼音, 지에지엔링解建陵 등의 예술가와 공예품점이 입주하면서 예술 거리의 구색을 갖추기 시작했다. 지금은 각종 공예품점, 골동품점, 스튜디오, 디자인 사무실, 부티크, 화랑, 레스토랑, 카페 등이 밀집한 복합 예술 상업 단지가 되었다. 복잡하게 얼기설기 얽힌 골목 안에 다닥다닥 붙은 상점과 공방들은 아기자기하고 독특한 분위기를 형성한다.

타이캉루 210번지 얼동치앙예술센터(尔东强艺术中心)에서는 매달 공연이 열리고, 역시 얼동치앙이 운영하는 서점 한위엔슈우(汉源书屋)는 흥미로운 민속 예술품과 사진들을 상설 전시한다. 타이캉루 13-17번지 슌치예술문화센터(顺其艺术文化中心)는 예술품 옥션을 다루고, 골목 입구에 있는 지에지엔링 조소 스튜디오(解建陵雕塑工作室)

에서는 복제 인물상을 만들어준다. 전체적으로 순수 예술과는 좀 거리가 있는 곳이다. 하지만 작고 특이한 공예품을 파는 상점이 많으므로 기념품을 쇼핑하기에 안성맞춤이다.

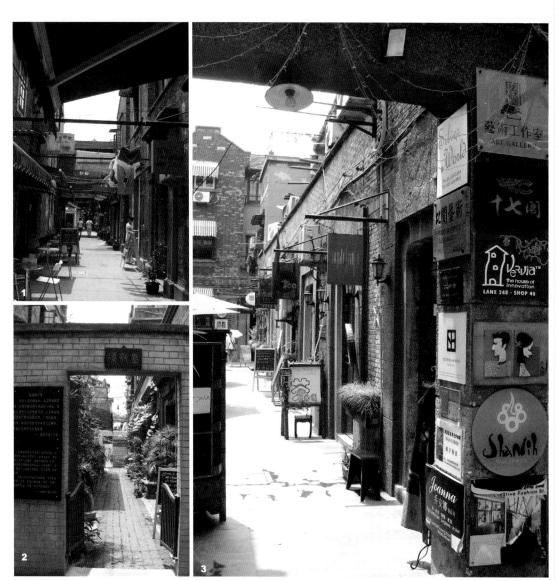

1~4 | 타이캉루

위치	버스 17, 24, 36, 43, 96, 146, 218, 253, 806, 869, 932, 933, 955, 984, 985 번 타고 루이진얼루 瑞金二路站역 혹은 다푸차오 打浦橋역 하차

뚜어룬루

다른 예술 명소들이 현대식 문화 거리라면, 뚜어룬루는 100년 전 상하이의 문화 거리다. 특히 1920, 30년대 번화한 상하이 문화는 여러 가지 면에서 1980년대 이후의 문화와 많은 공통점이 있기 때문에 중국 역사에 관심 있는 사람에게는 상당히 흥미로운 명소다. 뚜어룬루는 일종의 노천 박물관이나 마찬가지다. 뚜어룬루 8번지에는 1920, 30년대 중국 문학계의 거장인 루쉰鲁迅, 마오뚠茅盾, 귀모뤄郭沫若, 예성타오叶圣陶 등과 딩링丁玲, 로우슬柔石 등 좌파 문학 작가들이

1 | 20세기 초 누드 모델 투쟁이 전개된 상하이. 아직도 뚜어룬루 거리에는 누드 크로키를 하는 화실들이 많다
2~3 | 20세기 초 서양 스타일을 본따서 지은 저택들

1 | 올드무비 카페. 20세기 전반에 촬영된 상하이의 뮤직 비디오 2 | 올드무비 카페. 1920년대의 저택 시설을 그대로 유지하고 있다 3 | 올드무비 카페. 차를 시키면 1층에서 영화를 감상할 수 있다 4 | 올드무비 카페의 외관

자주 드나들던 살롱인 공페이 카페(公啡咖啡館)가 있고, 59번지에는 미국 장로회에서 1928년에 지은 예배당 홍더탕鴻德堂이 있다. 예배당은 당시 국제 문화의 범람과 함께 고조된 민족주의의 영향으로 중서 융합의 스타일로 지었다. 아직도 주말 저녁이면 조용한 거리에 은은히 울려퍼지는 아름다운 성가를 들을 수 있다. 1930, 40년대 국

민당 관리들의 호화 저택도 그대로 남아 있다. 콩 공관孔祥熙公馆, 바이 공관白崇禧公馆, 탕 공관湯恩伯公馆 등은 유럽 건축 양식을 본떠 지은 20세기 초 상하이 건축의 소중한 유산들이다. 그 외에도 20세기 전반 상하이 출판, 영화, 연극, 교육 방면의 핵심 기구였던 유적지들이 거리 곳곳에 흩어져 있다. 생활 소품들을 모아둔 소형 개인 박물관 역시 쏠쏠한 볼거리들이다. 젓가락박물관(뚜어룬루 191번지), 고대화폐전시관(쓰촨베이루 203번지 35호), 난징종박물관(뚜어룬루 193번지) 등. 도보 관광으로 피로해진 다리를 잠시 쉴 겸 20세기 전반의 영화를 관람할 수 있는 곳으로는 올드무비 카페(老电影咖啡馆, 뚜어룬루 123번지)가 있다. 1920년대의 3층 저택을 그대로 사용하는 이 카페의 소품들은 과거에 사용하던 물품 그대로다. 차와 함께 영화 메뉴판에서 영화를 고르면 1층 대형 스크린으로 영화를 볼 수 있다. 영화 감상은 무료다.

위치		지하철 3호선 밍주선(明珠线) 동바오싱루东宝兴路 역 하차→1번 출구→하이룬시루海伦西路로 100미터→동헝시루东横西路로 좌회전→두 번째 갈림길에서 오른쪽이 뚜어룬루의 시작
교통	버스	18, 939, 123번 타고 리양루 澜阳路 혹은 헝방치아오 横浜桥 역 하차
	전철	쓰촨베이루 쪽 뚜어룬루로 가자고 할 것

모간산루 50호

상하이의 798에 해당하는 이곳은 1930년대 이래 각 시대의 공업 건축물이 모여 있는 쑤조우허苏州河 남쪽 강변 옛 방직 공장 터에 위치하고 있다. 이 공장은 원래 중국 근대 시기 안휘성安徽省의 대표 상인이었던 조씨(周氏)의 가정식 방사 공장이었는데 해방 후 국영 기업으로 운영되었다. 2004년 상하이 시위원회에서 예술 산업 지구로 선정한 후 2005년 모간샨루 50호라는 정식 명칭을 얻었다. 영국, 프랑스, 이스라엘, 캐나다, 노르웨이, 홍콩, 한국 등 17개국에서 약 150여 명의 예술가, 화랑, 공예, 디자인, 건축 사무소 등이 입주했

1 | 모간샨루 50호 입구 2 | 모간샨루 입구에 들어서기 전에 보이는 구원다의 스튜디오 3 | 베이징 798에 있는 타임존 8 서점의 상하이 분점 4~5 | 모간샨루의 작업실과 화랑들

다. 화랑으로는 스위스 갤러리 상아트(香格纳画廊, ShanghART Gallery)와 이탈리아 갤러리 비즈아트(Biz-Art, 比翼艺术中心) 등이 대표적이다. 798에 있는 타임존 8 서점의 분점도 들어와 있다. 모간샨루 입구에 들어서기 전에 국제적으로 유명한 중국 작가인 구원다(谷文达)의 스튜디오가 보인다. 모간샨루 내부는 798에 비해 훨씬 안정되고 정갈한 이미지를 주지만, 상업적인 스타일의 그림을 작가가 직접 파는 스튜디오도 적지 않다.

홈페이지	http://www.m50.com.cn/	
전화	+86-21-6266-3639 혹은 6266-7125 혹은 6266-0963	
위치	버스 76, 105번 타고 창화루昌化路 역 하차 버스 13, 19, 63, 68, 112, 166, 922, 941번 타고 창쇼우루长寿路 역 혹은 지앙닝루宁路 역 하차	
교통	버스	802, 64, 41, 95, 104, 506, 955, 隧道三线, 机场五线 타고 씬커新客 역 하차
	전철	1호선 상하이 기차역(上海火车站) 하차. 단 거리가 있음

화이하이시루

화랑 전문 지구인 화이하이시루 568, 570, 578번지에는 넓은 조각 공원과 함께 거대한 규모의 홍팡국제문화예술구(红坊国际文化艺术社区), 레드브리지갤러리(红桥画廊), 그 외 각종 디자인 사무소, 레스토랑, 카페, 클럽 등이 모여 있다. 대형 전시 공간과 기획력 있는 전시, 대형 주차장과 잘 닦인 포장도로, 세련된 분위기의 레스토랑과 카페 등 사람을 끌어들일 만한 좋은 조건을 고루 갖추고 있다. 향후 발전이 기대되는 곳이다. 홍팡국제문화예술구는 총 A구에서 H구까지 있는데, 현재 A, B, C구까지만 완공된 상태다. A구인 상하이도시조소센터 안에는 쇼와 프로모션을 위한 거대한 공간이 마련되어 있고, B구 안에는 A구와 연결된 작은 상점들과 전시 공간이 줄지어 있다. 참고로 레스토랑 겸 카페인 BECA는 중국에서 맛보기 힘든 꽤 괜찮은 이탈리아식 메뉴들을 선보이고 있다.

1 | 홍팡국제문화예술구 야외 조각 공원 2 | 홍팡국제문화예술구 A구역 3 | 화이하이시루 입구 4 | 홍팡국제문화예술구 야외 조각 공원

위치	지하철 2호선 난징시루역 4번 출구→나온 방향대로 약 100미터 직진 →마오밍베이루茂名北路로 우회전→약 400미터 직진→사거리에서 웨 이하이루로 우회전→200미터
교통	버스 20, 37, 48, 49, 921, 925, 936번 타고 샨시베이루 山西北路 하차

웨이하이루 696호

해방 전 아편을 팔고 피우던 연관(烟馆)으로 쓰이다 후에 기계 부속 공장으로 사용하던 건물에 젊은 작가들이 모여든 스튜디오촌이다. 베이징의 새로 지은 스튜디오촌과는 대조되는, 진정 으스스한 분위기의 전위 미술 지구를 보여준다. 첫 세입자였던 공쩐위龔振宇는 이곳에 처음 입주한 며칠간이 인생에서 가장 힘든 나날이었다고 기억한다.

> "막 왔을 때 이곳저곳을 수리하느라 늦게까지 일하다가 결국 이 건물 안에서 며칠 밤을 보내야 했어요. 이 큰 건물 안에 사람이라곤 저 하나밖에 없었죠. 대신 온 건물이 모기로 가득했고요. 모기향을 피워도 아무 소용 없고, 복도에는 불도 없었죠. 칠흑 같은 어둠 속에 간간이 작은 소리라도 들려오면 등골이 오싹하곤 했답니다. 온몸이 땀범벅이 돼서 쉰내가 나도 씻을 곳 하나 없고……."

하지만 그는 주변의 친구들을 불러모으는 데 성공했고, 지금은 40여 명 정도의 예술가들이 모여 작업을 진행하고 있다. 시멘트가

1~3 | 스산한 웨이하이루 696호의 건물 외관과 웨이하이루 거주 작가들의 작업실. 웨이하이루 696호 작업실의 복도

그대로 드러난 벽면, 예고 없는 정전, 겨우 한 사람이 다닐 만큼 비좁지만 우아하게 생긴 계단, 예술적인 느낌의 창문, 아직도 어슴푸레 남은 혁명 시대의 구호들. 확실히 독특하고 묘한 미학적 가치를 지닌 건물이다. 하지만 으스스한 건물의 외관과 달리 내부로 들어서면 복도에서부터 젊은 예술가들의 열정이 느껴진다. 각 방마다 칸칸이 들어찬 이들은 독특한 분위기로 자신만의 공간을 꾸미고 정열적인 작업을 진행한다. 전체적으로 회화 작업보다는 사진이나 영상 작업을 하는 이들이 더 많은 듯 보인다. 하지만 이들 역시 과거 798의 예술가들처럼 철거 계획 통지에 불안감을 느끼고 있다. 함께 단결하여 힘을 행사해보려고 하지만 아직 확실한 미래를 예측할 수는 없다.

위치	지하철 2호선 난징시루南京西路 역 4번 출구→나온 방향대로 약 100미터 직진→마오밍베이루茂名北路로 우회전→약 400미터 직진→사거리에서 웨이하이루威海路로 우회전→200미터	
교통	버스	20, 37, 48, 49, 921, 925, 936번 타고 샨시베이루陝西北路 하차

우쟈오창 800호

푸동에 위치한 새로 지은 5층 대형 건물에 화랑, 각종 상가, 골동 가구, 레스토랑, 카페, 뮤직 스튜디오, 디자인 및 건축 스튜디오 등이 함께 입주한 형식이다. 화랑은 2,3층에 집중되어 있다. 철저한 상업 목적하에 쇼핑몰 개념으로 운영되는 시설이다. 황싱공원(黄兴公园) 서쪽 100미터 거리에 있다.

홈페이지	http://www.wujiaochang800.com/	
주소	上海市杨浦区国顺东路800号东楼(双阳北路路口)	
전화	86-21-5506-8555	
교통	버스	버스 8, 28, 60, 90, 118, 147, 934번 타고 슈앙양베이루 하차

1~3 | 상하이의 멋진 야경이 펼쳐지는 와이탄에 위치한 후선화랑의 내부 4 | 후선화랑 외관

역사와 삶과 기억의 향수

장샤오깡 张晓刚, 1958~

1958 | 윈난성 쿤밍 시 출생
1982 | 쓰촨미술학원 유화과 졸업

현재 베이징 거주 및 작업

스타의 기본

2006년은 장샤오깡에게 매우 특별한 해였다. 그는 수많은 인터뷰와 구설수 때문에 작업실마저 맘대로 드나들기 힘들었다. 자칫 잘못해서 기자들에게 잡히는 순간이면 미리 준비한 대답을 똑같이 되풀이했다. 한국에서도 마찬가지였다. 모 일간지 기자가 물었다.

> 기자: "지난번 베이징에 가서 한번 뵈려고 여러 차례 연락을 드렸는데 베이징에 안 계셨다고요?"

속으로 짐짓 웃으면서 통역을 하자, 그는 마치 대답을 하는 듯 목소리 톤을 바꾸지 않은 채 은근슬쩍 묻는다.

> 장샤오깡: "사실대로 얘기해야 하나요?"
> 통역: "편하신 대로 하세요."

션쩐시 지하철 벽화 시공식에서 - 왼쪽부터 장샤오깡, 왕광이, 팡리쥔

동그란 안경 너머로 눈썹을 올리며 대답한다.

장샤오깡: "네……."

그는 다음 질문을 알고 있었다.

기자: "이번 소더비 춘계 시즌에서 선생님의 작품이 98만 달러라는 신기록을 세웠는데요, 그 소감이 어떻습니까?"
장샤오깡: "옥션 시장은 사실 중고 시장이나 마찬가지입니다. 거기서 작품이 얼마에 거래되었건 작가하고는 직접적인 관련이 없습니다."

다른 자리에서 같은 내용을 이미 수차례나 들은 나도 지겨워지는 대답이었다.

그 후로 1년 반. 신기록은 세 배 이상으로 뛰어올랐지만, 그는 여전히 같은 대답만 되풀이하고 있다. 많은 사람들이 중국 미술 시장의 붐에 대해, 그 중에서도 장샤오깡이 이어가는 현격한 독주에 대해 이유를 묻는다. 그의 대답에 따르면 모든 시대는 스타를 필요로 하는 법일 뿐 개인과는 특별한 관계가 없단다. 얼핏 그럴듯하다. 하지만 하필이면 왜 그인가. 간단히 답할 수 있는 질문은 아니지만 그는 알면 알수록 '스타의 기본'을 두루 갖추었다. 탄탄한 실력, 엄격한 자기 관리, 대중적 재치.

그림도 그림이지만 이론가 못지않은 철학적 지식과 논리적 분석력을 지닌 장샤오깡. 웬만한 미술 전문 기자, 심지어 큐레이터나 평론가들조차 장샤오깡과의 인터뷰에서는 자주 '우문현답(愚问贤答)'의 희생양이 되고 만다. 이러한 실력은 그냥 나오지 않는다. 조금 과하다 싶지만 그는 스스로 X축(현대 예술가가 이 시대에 대면하고 있는 예술 사

조들)과 Y축(과거 예술사 중 자신의 기질에 가장 부합하는 사조들) 그래프를 그린 후 그 중에 자신의 좌표를 표시해가면서 작업 상태를 점검한다. 30대 중반부터 자기 작업의 시기 분류와 회고 정리를 시작한 그는 이론가들이 그의 작품 해설에 끼어들 틈을 주지 않는다. 하지만 이것으로는 2퍼센트 부족하다. 그는 머리에 쥐가 나는 철학책을 들고 내일이면 세상이 끝날 것 같은 고민을 하다가도, 갑자기 벌떡 일어나 액션 영화 비디오를 틀곤 했다. 자고로 스타는 소셜라이징에 능한 법이다. 대중 음악, 영화, 심지어 한류 스타 개개인에 대한 견해까지 두루 갖춘 그는 빠지는 대화가 없다. 여성에게는 따뜻한 매너와 위트 넘치는 대화를, 남성에게는 짓궂은 농담과 영웅적인 카리스마를 선사하는 그는 액션 영화의 주인공 못지않은 매력으로 사람들을 끌어당긴다.

문제의 화제작

고집과 재능. 이것은 스타의 젊은 시절을 이루는 두 가지 핵이었다. 매번 지독한 고집과 고지식함으로 생긴 어려움에서 마지막 순간에 그를 구해낸 것은 송곳 같은 재능이었다. 세상은 일찌감치 그의 재능에 반응을 보였다. 1982년 졸업반이던 장샤오깡이 당시로서는 파격적인 비사실주의 화풍을 선보였을 때, 그의 작품은 리씨엔팅의 찬사를 받으며 권위 있는 잡지 《미술》의 주요 면에 실렸다. 사회주의의 낡은 유산으로부터 벗어나 새로운 감각을 표현하는 그림을 찾던 리씨엔팅은 〈폭우강림〉의 강렬한 선과 거친 터치, 그 불안하고 위협적인 분위기를 보았을 때 통쾌함을 느꼈다. 장샤오깡은 학부 내내 아카데미즘이나 상흔, 향토 미술을 무시하고 새로운 예술을 찾는다는 명목 아래 모더니즘에 대한 탐구를 고집했다. 오만한 태도로 학교와 시대의 흐름을 거스른 대가는 학교측의 캔버스와 안료 지급 중단(중국 미대에서는 매

장샤오깡의 〈폭우강림〉이 수록된 《미술》
1982년 1월호 표지

장샤오깡 | 〈초원 시리즈〉 중 〈폭우강림〉 | 1981년 | 종이판에 유화 | 113×200cm

학기 학생들이 쓸 재료를 지급해주었다)이었다. 하지만 그는 졸업 작품을 크래프트지(두꺼운 소포지)에 제작할망정 타협은 없었다. 졸업 작품 심사 탈락자는 《미술》지의 극적인 구원에 힘입어 가까스로 졸업장을 받아냈다.

이 유명한 졸업 작품 〈초원 시리즈(草原组画)〉는 쓰촨 지역의 소수 민족을 그린 것이었다. 소수 민족을 찾아가 그들의 삶을 따뜻한 눈길로 바라보고 그에 대한 존중을 표현하는 것은 바로 향토 미술이 추구하는 목표였다. 장샤오깡 역시 그들의 삶으로부터 진실, 경건, 순수 같은 것들을 표현하고 있었다. 그러나 그의 표현 양식은 사회주의 사실주의 전통으로부터 멀리 벗어나 있었다. 그의 그림은 밀레의 영혼을 고흐의 터치로 표현하는 듯했다. 그는 상흔, 향토 미술 작가들이 지닌 허구적이고 가식적인 사회적 책임감도 훌떡 벗어던졌다. 그에게 '예술은 생활 속의 요소들을 표현하는 것이 아니라, 마음과 영혼의 느낌을 반영하는 것'이어야 했다. 중요한 것은 내 마음의 소리와 욕구에

귀를 기울이는 것이었다. 마음에 느껴지는 영혼의 울림과 자연에 흐르는 감동적인 색채, 선, 리듬을 표현해내는 것이야말로 진실하고 새로운 예술이었다.

분투의 싹: 대학 4년

학교와의 갈등은 얼핏 그가 핍박 중에도 곧은 자세를 유지하다 결국 승리를 거둔 것 같아 보인다. 그러나 혁명 중의 영웅이 항상 폼나는 것은 아니다. 친구들이 미대 입시를 준비한다는 소식을 듣고 본인도 참가하기로 결심한 것은 입시를 겨우 한 달여 앞둔 시점이었다. 학과 성적이 우수했던 그는 그림에 자신이 없었지만 도박하는 심정으로 도전장을 내밀었다. 쿤밍에 단 한 명의 정원을 할애한 쓰촨미술학원 입시에서 장샤오깡은 절친한 친구 예용칭과 한 자리를 놓고 다퉈야 했다. 결국 자신의 예상마저 뒤엎고 쓰촨미술학원 77학번 신입생의 영광을 따낸 이는 장샤오깡. 그러나 행운은 곧바로 그를 다음 시험대에 올려놓았다. 서남 지역 최고의 미술학부인 쓰촨미술학원에서 요구하는 사회주의 사실주의 스타일 그리고 입학하자마자 상흔, 향토 미술의 스타가 돼버린 동기들 사이에서 장샤오깡은 자신이 설 자리를 찾지 못했다.

기본적인 사실 테크닉조차 부족했던 그는 수업을 따라가기도 힘들었다. 입학 후 1년이 지나자 자퇴까지 고려했다. 하지만 마오쉬휘와의 끊임없는 편지 왕래 그리고 이듬해 입시에 성공해 쓰촨미대 동문이 된 예용칭과의 교류는 이들이 서로 의지하고 버텨갈 힘을 조금씩 마련해주었다. 권위적인 학교와 성공한 동기들에게 눌려 지내던 그는 시간이 지나면서 점차 학교가 있는 충칭 지역의 회화와 자신의 고향인 쿤밍 지역의 회화 사이에서 차이점을 발견했다. 그리고 때마침 정부의 개혁 개방 정책에 따라 학교에 들어온 새 서적들을 바탕으로 모더니즘을 진지하게 연구하기 시작했다. 장샤오깡은 쿤밍 회화 특유의

1 | 1978년 대학교 1학년 친구들과 함께 리장 스케치 여행(맨 좌측이 장샤오깡, 맨 우측이 마오쉬휘)
2 | 1981년 쓰촨미술학원에서 졸업 작품 〈천상의 구름〉을 제작하던 시기의 장샤오깡

시적이고 평면적인 특성을 바탕으로 자신의 내면 세계를 자유로이 표현해낼 새로운 언어를 찾아내는 데 몰두했다. 사실주의를 내버린 그에게 고흐에서 청기사(Der blaue Reiter)로 이어지는 표현주의 전통은 새로운 참고 체계가 되었다. 4학년이 된 장샤오깡은 이미 고집스럽고 주관이 뚜렷한 '현대 예술가'가 되어 있었다.

마귀 시대 1: 혹독한 현실

비록 그의 작품이 졸업 심사를 통과했을지라도, 그가 곧 사회에 호락호락 받아들여진 것은 아니었다. 그는 직장에 배치받지 못한 채 사회 한복판으로 끌려났다. 비슷한 처지에 있던 마오쉬휘는 직접 장샤오깡의 졸업 작품을 들고 모교를 찾아가 대신 일자리를 알아봤으나 싸늘한 냉대만 받을 뿐이었다. 직장 배치소에 이름을 올려둔 장샤오깡은 애타는 마음으로 소식을 기다렸다. 그러나 어디에서도 연락이 없었다. 그림을 시작한 후로 언제나 가혹하리만큼 냉정했던 아버지는 실직자로 돌아온 아들을 따뜻하게 맞지 않았다. 아버지는 인맥을 통해 아들을 도울 수도 있었지만 뒷짐만 진 채 오히려 "(학교에서 가지고 온) 짐을 풀지 마라. 그대로 있다가 어디로 배치받거든 거기 가서 풀어라"

라고 했다. 미술 대학, 문화국 같은 곳은 특별한 인맥 없이는 불가능했다. 기껏해야 중고등학교 내지 공장 같은 곳이었지만, 그마저도 소식이 없었다. 화가 난 장샤오깡은 배치소에 찾아가 항의하며 분통을 터뜨리기도 했다. 집에서 지내는 하루하루는 바늘방석이었다. 결국 형수님의 '빽'으로 하루 2위엔(약 250원)을 받는 유리 공장의 운반공이 되었다. 그러던 어느 날 우연히 만난 두커우 시渡口市(쓰촨과 윈난 사이의 새 공업 도시) 화원 원장이 좋은 조건에 장샤오깡을 초청했다. 그러나 나무 한 그루 없이 온 하늘에 파리만 가득한 곳에 도착한 장샤오깡은 놀라서 도망치고 말았다. 남자가 경제적으로 무능력할 때 가장 불안한 것은 여자의 마음. 결국 여자 친구마저 이별을 통보해 왔다. 그야말로 사면초가였다. 직장 배치소에 등록한 후 3개월 안에 배치를 받지 못하면 아예 배치 자격마저 취소돼버렸다. 숨통을 조이는 그날이 다가올 때쯤 그는 가까스로 쿤밍 시 가무 극단의 미공(美工)으로 취직되었다.

마귀 시대 2: 분노의 청년

동기들은 이미 유학길에 올랐거나, 대학에 남아 전국적으로 유명세를 떨치고 있었다. 반면 장샤오깡의 현실은 너무도 대조적이었다. 비슷한 처지의 마오쉬휘, 판더하이 혹은 대학에 남았지만 적응하지 못하고 자주 고향으로 돌아오던 예용칭 같은 친구들만이 위로가 되고 의지가 되었다. 이들은 낮에는 화가도 아니고 노동자도 아닌 '미공'의 신분으로 싸구려 그림을 그리다가 밤이나 주말이 되면 자신의 본색을 드러내는 이중 생활을 이어나갔다. 이들은 점점 중국 미술계의 언더그라운드를 형성했다. '미친 듯이 책을 읽고, 각종 모더니즘을 실험했으며, 미협의 전시에 대항하고, 각양각색의 예술 동지들과 교류했다. 머리를 길게 기르고 자신이 현대 예술을 하는 예술가라는 사실에 자만해서 제도권 예술과 그 허위성을 우습게 보고, 경박함과 보수성을 조

1 | 판더하이 작업실에서. (좌측부터) 판더하이, 장샤오깡, 마오쉬휘
2 | 마오쉬휘와 함께. 책이 수북이 쌓인 이들의 작업실

롱했으며, 행동의 의미를 추구하고, 감정의 가치를 존중했다. 미친 듯술을 마시고, 모임을 열고, 그 터질 듯한 격정을 그림 속에 쏟아냈다.'

　　섬뜩할 만큼 혼란스럽고 복잡한 독서와 창작 실험은 확실히 정상적인 상황이 아니었다. 그들은 하루에 다섯 종류라도 서로 다른 모더니즘을 실험할 수 있었다. 작업실은 무슨 실험 기지같이 어수선했다.

현대 철학, 현대 건축, 현대 음악, 현대 희극, 현대 소설, 영화, 문예 이론……. '현대'라는 단어가 들어간 제목이면 분야를 막론하고 그들의 먹잇감이 되었다. 방황 속에 헤매던 것은 그들의 작업뿐만이 아니었다. 꿈은 사라졌고, 현실은 그들이 상상하던 것과 거리가 멀었다. 기존의 생활 규범, 규칙은 무의미해졌다. 연달아 들이키는 사발술, 중간에 울컥 올라오는 구토는 다음 사발술을 잇는 간주곡에 불과했다.

마귀 시대 3: 〈유령〉 시리즈

눈앞이 하얘졌다.

　　　　'아, 이것이 죽음의 고통이구나!'

　　위출혈, 두 달간 장기 입원. 2년여간 지속된 무질서한 생활에 대한 병원측의 판결문이었다. 생사의 갈림길을 오간 후 그는 오히려 심리적 안정을 되찾았다. 그는 병상에서 생명과 죽음의 문제에 대해 본격적으로 생각하기 시작했다. 의사에게 부탁하여 사람이 죽는 순간을 직접 목격하고, 영안실에 가서 막 사망한 시체들도 보았다. 직감적인 공포가 스몄다. 모든 것이 실제로 다가왔다. 몇 년간 난잡하게 진행했던 각종 실험들이 병상 스케치에서 정리되고 있었다.

　　칠흑 같은 배경에 유령의 옷자락처럼 변한 침대. 뒤엉킨 주름에 이빨과 손톱마저 자라난 침대 커버. 수많은 죽음의 정령들에게 둘러싸여 이미 그들과 같은 모습으로 변해버린 병자. 반추상적인 공포는 장 샤오깡의 죽음에 대한 소름 돋는 묵상이었다. 그는 연약한 인간이 생과 사의 경계에서 겪는 공포와 그 비장한 순간을 그려냈다. 그것은 인간의 가련한 운명에게 바치는 일종의 진혼곡이었다. 그의 그림에는 점차 표현주의 외에 초현실주의적인 요소가 가미되기 시작했다.

　　병상에서 그는 다시 철학책을 집어들었다. 실존주의자들은 그처

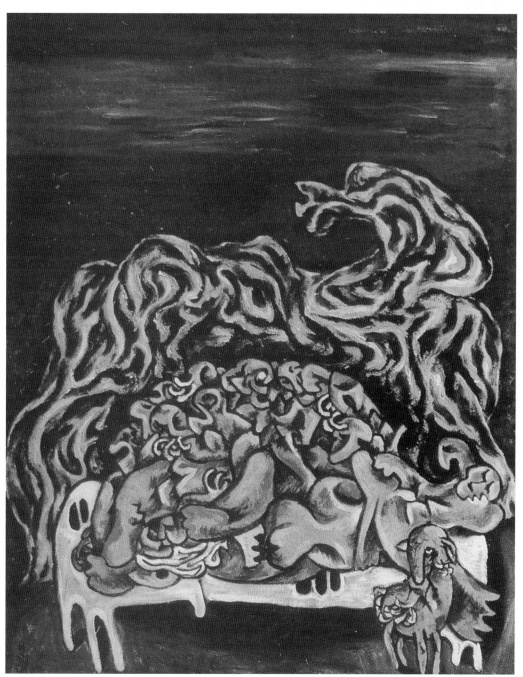

장샤오깡 | 〈흰 침대-색채가 충만한 유령 시리즈 2〉 | 1984년 | 캔버스에 유화 | 110×79cm

장샤오깡 | 〈흰 물결-유령 시리즈 2〉 | 1984년 | 목판에 유화 | 90×70cm

럼 허무와 고독을 느끼는 외로운 영혼의 동반자들이었다. 특히 키에
르케고르Kierkegaard는 가장 가까운 벗이었다.

> "내 생각에 그의 체험은 매우 개인적이다. 문학의 카프카처럼. 이들에게
> 는 일종의 신비적인 요소와 개인 체험적인 요소가 있다. 허무하고 황당
> 하며, 더 중요한 것은 절망이 있다는 것이다. 키에르케고르는 개인
> 의 체험을 통해 존재의 의미를 이해했다. 그는 죽음을 앞에 두고 존재의
> 의미를 논했고, 존재의 의미를 긍정한 후 또 다시 죽음을 초월했다. 이것
> 은 내가 그린 죽음과 관련된 그림들의 이론적 배경과 관련이 있다."

피안 시기

그러나 존재에 대한 끝없는 의심과 고민으로 실존의 문제가 해결되지
는 않았다. 그러한 회의와 자학에 가까운 몸부림은 그에게 점점 더 뱃
속 깊은 피폐와 고독, 절망만을 안겨줄 뿐이었다.

"당시 나의 사고나 작품은 막다른 골목에 다다랐다. 내가 이해한 실존
주의의 절망은 이미 개인주의의 마지막 한계선에 있었다. 하지만 내가
생각하는 예술은 단순히 개인의 감정을 쏟아내는 것이 아니라 여전히
건설적인 것이어야 했다. 이때부터 나는 개인주의에 대한 의심이 생겼
다. 사고의 전환이 시작된 것이다."

마오쉬휘와 친구들은 가장 어려운 시기에 서로 의지하며 생사를 함
께해온 동지들이었다. 그러나 이 시기 장샤오깡에게는 무엇보다 휴식
이 필요했다. 1986년 쓰촨미술학원에 재직할 기회가 생기자 장샤오깡

1 | 제3회 《신구상》 전시회에서
2 | 장샤오깡 | 〈피어나는 사랑〉 | 1988년 | 캔버스에 유화 | 130×300cm

장샤오깡 | 〈불면의 순도자〉 | 1989년 | 종이에 유화 | 71×55cm

장샤오깡 | 〈흑색이부곡 No.2〉 | 1989 | 캔버스에 유화 | 179×114cm

은 친구들을 떠나 충칭에 은둔했다. 학교의 고요한 생활은 장샤오깡에게 심령의 피로를 풀고 쉬는 시간을 마련해주었다. 그는 여전히 마오쉬휘의 최고 동지로서, 마오쉬휘가 조직하는 '85 미술과 관련된 전시나 단체 활동에 주요 멤버로 참가했지만, 마음 한구석에는 이미 '85 미술에 대한 미묘한 회의가 자리 잡고 있었다. 그는 동양의 신비주의 사상을 접하면서 원시 예술이나 종교 예술에 대한 흥미를 갖기 시작했다. 그리고 실존의 문제는 종교에서 강조하는 '사랑' '순도(殉道) 정신'을 통해서만 극복되고 초월될 수 있다는 새로운 깨달음을 얻었다.

> "이왕 모순이 이 세계의 실제적인 존재가 되었다면, 그 황당함은 곧 모종의 진리가 될 것이다. 의심할 것이 아니라 '사랑' 해야 하는."

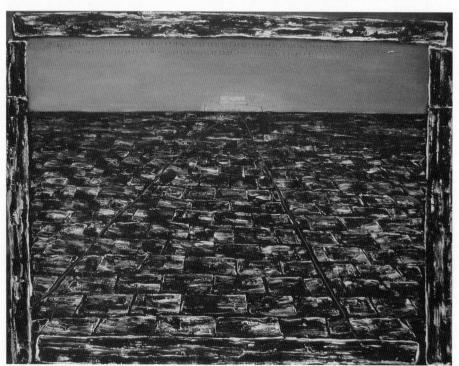

장샤오깡 | 〈톈안먼〉 | 1993년 | 캔버스에 유화 | 100×130cm

휴식과 애정, 결혼이 가져다준 안정은 확실히 근본적인 변화였다. 그렇다고 장샤오깡이 하루아침에 삶의 기쁨이 넘치는 크리스천이 된 것은 아니었다. 그는 여전히 허무와 종교 사이를 잠잠히 배회하고 있었다. 그가 보기에 사르트르 역시 자신처럼 모순된 심리 상태, 즉 허무와 책임감 사이에서 갈등한 것 같았다. 그 와중에 사르트르가 지녔던 삶에 대한 자신과 용기는 장샤오깡에게 깊은 감명을 주었다. 순교자의 잘린 머리는 작가 본인의 절망을 비유했고 펼쳐진 책은 현실 앞에 무능력한 사상을 비유했다. 함께 등장한 침대 커버, 잘린 팔, 시체, 양 머리, 꽃송이 등은 초현실적인 분위기로 그의 몽환을 그려내고 있었다.

세상에 대한 경직된 태도를 조금씩 허물기 시작한 장샤오깡은 개인과 사회의 문제도 다시 고려했다. 대학 시절부터 항상 사회보다 개인을 우선에 두던 그는 이제 더 이상 개인과 사회를 대립 관계로 파악하지 않았다. 그는 여전히 카프카를 추종하며 '개인의 은밀한 사물'과 같은 소재에 집착했지만, 이제 그의 작품에서 개인과 사회는 서로 조화될 수 있었다.

"나는 모든 개인이 전체의 일부분이라는 것을 믿는다. 나 자신을 심도 있게 캐낼 수 있다면, 전체라는 개념을 표현하게 될 것이다. 나는 한번도 전체에서 출발해본 적이 없다. 나와 왕광이는 정반대다. 그는 전체에서 이러한 문제들을 사고하지만, 나는 음성적인 배면, 즉 개인의 각도에서 문제를 추적해간다. 내가 왕광이에게 농담하기를 그는 이데올로기를 책임지고, 나는 마음을 책임진다고 했다. 하나는 양이고 하나는 음이다."

전환점: 독일행

1992년 장샤오깡은 꿈속에서나 그리던 서구 모더니즘의 본향을 방문하는 기회를 얻었다. 독일과 프랑스에 머문 3개월간 매일 빵과 생수

1 | 1993년 《지양쑤화간》 9월호-독일에 머물던 장샤오깡이 《카셀도쿠멘타전》을 관람하고 작성한 리포트
2 | 1998년 벨기에 워프 현대 예술관에서 장샤오깡이 참가한 르네 마그리트와 당대 예술 전시 도록 커버

한 병을 들고 미술관 내지 박물관에 들어가 하루종일 나오지 않았다.

"그 3개월은 내게 너무 중요합니다. 그 3개월이 나의 모든 것을 변화시켰다고 할 수 있죠. 만약 이 3개월이 없었다면 지금의 나의 그림은 존재하지 않았을 겁니다.…… (미술관과 박물관, 화랑들의 작품을) 대략 한번 본 후에 표현주의를 버리기로 결심했습니다. 근본적인 이유는 표현주의가 나의 본성이나 기질에 그다지 맞지 않았기 때문이죠.…… 모든 예술가는 자신의 기질에 맞추어 작업을 결정합니다. 예를 들어 내가 전에 고흐를 좋아하고 그에게 감동받았지만, 그것이 내가 고흐 같은 예술가가 될 수 있다는 뜻은 아닙니다.…… 내가 더욱 굳게 믿은 것은 내가 중국의 예술가라는 사실이었습니다. 나는 반드시 나만의 예술 체계를 구축해야 한다고 결심했어요.…… 당시 나 자신에게 단 한 가지 요구 사항이 있었습니다. 그것은 중국인에게 속하면서 나의 마음에도 부합하고, 또 현재에 맞는 새로운 양식을 찾아내야 한다는 것이었습니다."

그는 초현실주의 화가 마그리트René Magritte로부터 이 문제에 대한 강력한 힌트를 얻을 수 있었다.

"그는 색채, 형태부터 그려내는 기법까지 모두 '그림 그릴 줄 모르는' 것 같은 수준으로 끌어내렸습니다. 다시 말해 그는 동시대의 어느 화가보다 전통 예술을 멀리 뛰어넘었지요. 터치 없는 화면, 간결하면서도 함축적인 언어는 현실 속의 각종 정경과 사물을 새로 조합하여 하나의 가설적인 공간에 놓았습니다. 사람들의 심리에 독특한 착란과 환상을 불러일으켰지요. 사람들은 그림을 통해 꿈같은 사유 공간을 들락거리면서 시각 예술의 다중적인 의미를 느낍니다.

냉정하면서도 비이성적이고, 환상적이면서도 있어야 할 절제를 유지하며, 진실한 공포가 낯선 느낌을 줍니다. 보이는 사물을 이용해 사람들의 사유가 눈에 보이지 않는 은유의 터널로 들어가게 합니다. 신비로운 철학적 이치와 회색 유머를 선사하지요. 마그리트의 이러한 매력에 나는 오랫동안 끌렸습니다. 동시에 이것은 장기간 나 자신의 예술에 대한 판단 기준과 목표로 자리했고요. 마그리트의 한마디가 내 무의식 속에 생각지 못한 작용을 일으키고 있었습니다. '만약 감상자가 내 그림이 일상적인 감각에 대한 도전임을 발견한다면, 그는 어떤 특수한 것을 의식한 것입니다. 하지만 내가 설명하려는 것은, 내가 보기에, 이 세계 자체가 바로 일상적인 감각에 대한 도전이라는 것입니다.'"

그는 서양의 무대에 올려진 중국의 예술을 보며 나머지 문제들에 대한 생각을 이어나갔다.

"중국 예술과 세계 예술과의 관계에 있어 현재 중국 예술은 외부로 나아가 국제 문제에 참여할 단계가 아니다. 중국인 스스로 깨어나고 스스로 서야만 비로소 탈출구가 생긴다. 중국 예술은 오래된 신화에서 점점 '특수한' 모습으로 오늘의 세계에 출현하려 하고 있다. 결코 수묵화 같은 전통 형식이 아니라 현재 중국인의 정신으로 세계 문화에 참여하여

1 | 1950년대 장샤오깡의 부모님 사진 **2** | 1958년 장샤오깡의 백일 사진 **3** | 1976~1978년 지식청년 시절의 장샤오깡

주목을 끌어내야만 하는 것이다. 결국 관건은 현재의 사람들이다. 중국
예술가가 외국에서 성공하려면 중국 현재의 현실이라는 이 큰 배경과
떨어질 수 없다."

중국적 정체성에 대한 이러한 전략적 사고는 그가 귀국 후 새로운
작업 방향을 결정하는 데 큰 이정표 역할을 했다.

〈대가족〉 시리즈

귀국길에 부모님을 뵈러 고향에 들른 장샤오깡은 집 안의 물건들을
뒤적이다 독특한 매력이 담긴 물건을 발견했다. 문혁 시기 부모님의
사진 그리고 당시 가족 사진들이었다. 사진 속 인물들은 모두 자신의
감정과 개성을 삭제한 채 무슨 의식이라도 치르듯 엄숙한 표정과 자
세를 취하고 있었다. 마치 '나는 이렇게 기록되어야 한다'는 의무감마
저 갖고 있는 듯했다. 사실 당시는 온 나라가 뒤집어지는 대혼란 속에
있었다. 그러나 사진 속 인물들의 표정은 오히려 차분하다 못해 멍한

듯 보였다. 그것은 온갖 희로애락이 다한 끝의 몽롱함이었을까. 그리고 미묘해서 정확히 알 수 없지만 그 고요함 속에는 각양각색의 심리적 콤플렉스가 숨어 있었다. 그들의 표정, 옷, 머리 스타일 등은 모두 획일적인 집단주의의 산물이었다. 특히 눈길을 끌었던 것은 매 사진마다 사진사에 의해 가해진 '수정 작업'이었다. 포토샵이 없던 시절 사진사는 붓으로 머리는 더 까맣게, 얼굴은 뽀얗게 외곽선을 흐려 수정하고는 다른 결점들을 보완했다. 결과는 한층 더 획일적인 인물들을 만들어내는 것이었다. 하지만 독특함은 바로 여기에서 묻어나고 있었다.

1993년 당시 장샤오깡의 작업실에 있던 작은 사진 모음

"그 표준화된 가족 사진이 나를 자극시킨 것은 역사적인 배경 외에 바로 그 도식화된 '수식적 느낌'이었다. 그 속에는 중국 세속 문화가 장기간 갖고 있던 심미 의식을 포함하고 있었다. 예를 들면 개성을 모호하게 하는 '시의가 충만한' 중성적인 미감 등.

이것을 발견하고 나는 상당히 흥분됐다. 내가 줄곧 고민해오던 사적인 은밀함 그리고 공통적 표준화 간의 관계가 나타났기 때문이다. 이러한 관계는 매우 미묘한 것이다. 우리는 집단주의의 세례를 받은 세대다. 그러한 미묘함이 어디에 있는지를 안다. 우리 세대와 전통과의 관계, 사회와의 관계, 직장 동료와의 관계, 사적인 관계는 모두 가족식이었다. 가족 사진이라는 시각적 방식으로 이것을 처리하는 것보다 더 적합한 방법은 없었다."

한국인의 입장에서 이것을 어떻게 이해해야 할까. 획일적이고 의례적인 느낌은 한국의

1 | 1940년대 레닌 모자를 쓴 어머니 사진 2 | 장샤오깡 〈혈연-모자(부분)〉 | 1993년 | 캔버스에 유화 | 149×179cm-어머니와 본인의 모습 1 2

1960,70년대 사진에서도 쉽게 보이는 특징일 테지만 한국은 이미 개인주의적인 도시 문화로 진입하고 있었다. 대신 중국의 한 인기 드라마를 예로 들어보자. 《금혼(金婚)》은 1956년에서 2005년까지 한 부부가 결혼한 후 중국 현대사의 격변기를 겪으며 살아온 스토리를 50부작으로 엮어낸 드라마다. 부부의 청춘, 신혼, 이웃, 직장 동료, 아이들, 친척, 중년, 노년…… 그들 인생의 모든 이야기가 담겨 있다. 문제는 이 책에서 줄곧 '직장'으로 표현해온 개념이 사실 이들의 삶을 정확히 그려내는 단어가 아니라는 점이다. 중국에서는 '단위(單位)'라는 말을 사용해왔다. 직장과 가족이 하나로 통합된 개념인 이 '단위'는 중국 사회의 특수한 생활 환경을 만들어냈다. 한 직장에, 한 학교에 다니는 이들은 바로 그들의 이웃사촌이다. 사이즈도 시설도 모두 같은 한 건물에 다닥다닥 붙어사는 이들은 공용 위생 시설을 이용한다. 거주 공간이 비좁은 탓에 일부 살림은 바깥으로 나올 수밖에 없다.

이들의 사생활은 서로 간에 적나라하게 노출된다. 한국처럼 '우리 옆집 양반은 참 예의도 바르고 인상도 좋은데 무슨 일을 하는지는 도무지 모르겠다'는 일은 일어나지 않는다. 직장에서 일어난 일은 그대

로 이웃 간의 일로 이어지고, 이웃 간에 벌어진 일은 그대로 직장에 영향을 미친다. 같은 조건 안에서 벌어질 수 있는 미묘한 차이들은 이들이 더욱 예민하게 집착하는 부분이 되곤 한다. 가족 같은 이웃이 모인 직장은 당연히 가족적인 분위기를 형성한다. 하지만 사적인 원한으로 직장에 나를 고발한 동료는 원한에도 불구하고 계속 얼굴을 마주해야 하는 가까운 이웃이다. 이들 간에 오고가는 언행, 행동, 사랑, 우정, 미움, 원한 등 이 모든 것은 가까운 듯 멀고, 깊은 듯 얕고, 사무친 듯 툭툭 터는 애매모호한 것일 수밖에 없었다.

분명히 존재하지만 모든 것이 애매모호, 알쏭달쏭한 이들의 특징을 예민하고 미묘한 언어로 정확히 담아낸 〈대가족〉 시리즈는 미학적으로 이야기하자면 초현실주의적인 분위기를 띠었다. 잠재적이고 암시적이며 간접적인 그들의 현실은 말 그대로 초현실적일 수밖에 없었다. 그러나 혈연을 연상시키는 붉은 선, 과거에 묻혔지만 결코 쉽게 지워버리기 힘든 상처와 콤플렉스 같은 '빛 조각'은 최소한의 형태로 남은 표현주의식 서술이었다.

계획대로 중국적이고 개인적이며 당대적인 작품을 완성한 그는

정샤오롱 감독, 장궈리, 지앙원리 주연, 드라마 〈금혼〉

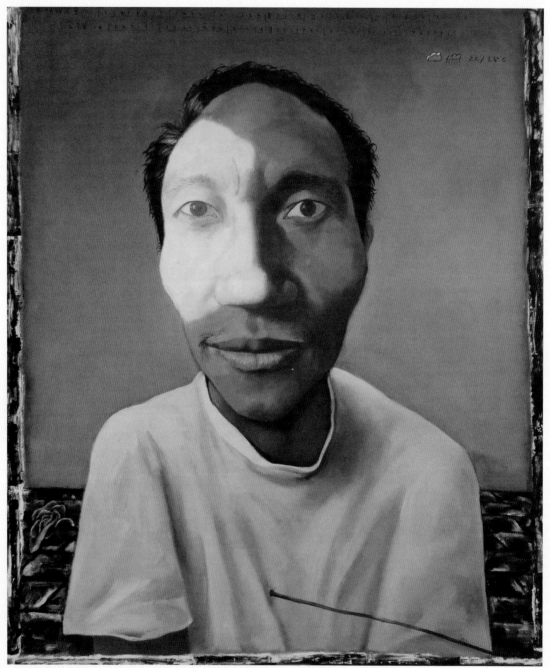

장샤오깡 | 〈홍색 초상〉 | 캔버스에 유화 | 103×83cm | 1993−장샤오깡이 그린 마오쉬휘 초상

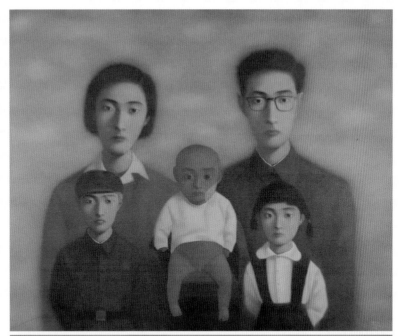

1 | 장샤오깡 | 〈혈연-대가족〉 | 1998년 | 캔버스에 유화 | 199×249cm
2 | 장샤오깡 | 〈혈연-대가족〉 | 1999년 | 캔버스에 유화 | 150×190cm

1 | 1994년 제22회 상파울루 국제 비엔날레 포스터에 사용된 장샤오깡 작품의 이미지 2 | 1995년 상파울루 비엔날레 디렉터 젠스 올슨Jens Olsen이 청두의 장샤오깡을 방문하여 동상을 수여하는 장면 3 | 2002년 〈파리-베이징〉전, 파리 Espace Cardin, 프랑스

화가로서 개인적인 목표를 성취했을 뿐 아니라, 홍콩, 유럽, 미국 등 서방의 예술 무대에서도 성공을 거두었다. 날이 갈수록 작품의 깊이는 더해졌고, 전시 요청은 계속 이어졌다.

〈망각과 기억〉〈안과 밖〉〈서술〉

하지만 모든 것이 완벽하게 진행되지는 않았다. 그는 1999년에 이혼하면서 충칭을 떠나 베이징으로 옮겨왔다. 주변 사람들을 피해 베이징에 와서는 한동안 다시 술로 이어지는 나날을 보냈다. 하지만 그의

1 | 장샤오깡 | 〈실억과 기억〉 | 2006년 | 캔버스에 유화 | 120×150cm
2 | 장샤오깡 | 〈망각과 기억-노트〉 | 2003년 | 캔버스에 유화 | 120×150cm

그림은 지속적인 발전과 성공을 거둬나갔다.

2002년 말 그는 기억에 대한 포커스를 좀더 확장시키기 시작했다. 기억 속의 역사와 개인적인 사연을 간직한 사물들이 아련한 모습으로 화면에 등장했다. 과거의 상처는 현재의 행복을 더욱 값지고 빛나게 한다. 하지만 동시에 겹겹이 쌓인 기억들은 급속히 돌아가는 이 시대를 살아가는 데 무거운 짐이 되기도 한다. 때로 '망각'은 사람들이 미래로 나아가는 모종의 생존 본능이 된다. 추억하듯 잊은 듯 수많은 사물과 이야기들이 떠올랐다.

쉰 살을 넘긴 장샤오깡은 이제 그림을 대하는 시각도 달라졌다. 그는 더 이상 반란과 저항의 전위 작가를 하려 들지 않았다. 할 수도 없을 뿐 아니라 이제 그것은 젊은이들의 몫이다.

"(《대가족》 시리즈를 시작했던) 1994년 나는 내가 화가라는 사실을 뛰어넘고 싶었습니다. 관념 예술가가 되고 싶었죠. 표현하려는 것 역시 일종의 관념이었습니다.…… 지금은 그림에 대해 스스로 관념을 요구하지 않습니다. 오히려 서술을 요구하지요. 감상자가 그림을 보는 동안 그것이 진행하는 서술로부터 직관적인 느낌과 깨달음을 얻기 바랍니다. 관념으로 감동시키는 것이 아니고요."

마음을 직접 건드리는 서술이 시작되었다. 마을 전체에 마오쩌둥 사상을 전파하던 확성기, 환상이었을지언정 이상 사회를 건설할 수 있으리라 나라 전체가 들떠 움직이던 시절, 희망이 꺼져버린 전구, 설레는 이상과 현실 앞의 무능력을 함께 선사했던 철학책, 제 기능을 다하지 못하는 코드 빠진 TV, 여전히 고통스런 세상을 견디지 못하는 여린 생명, 그 와중에도 자식에게 희망과 꿈을 심고 살아가는 부모와 천진난만하게 자라나는 아이……. 때로는 붓을 들고, 때로는 펜을 잡

1 | 장샤오깡 | 〈노트〉 | 2003년 | 캔버스에 유화 | 120×150cm
2 | 장샤오깡 | 〈소년과 나무〉 | 2006년 | 캔버스에 유화 | 120×150cm
3 | 장샤오깡 | 〈풍경 2007 No.2-트랙터〉 | 2007년 | 캔버스에 유화 | 200×260cm

| 1 | 2 |
| 3 | |

장샤오깡 | 〈전구와 책〉 | 2006년 | 캔버스에 유화 | 120×150cm

장샤오깡 | 〈망각과 기억−일주일 No.3〉 | 2004년 | 캔버스에 유화 | 110×130cm

장샤오깡 | 〈마을 회관〉 | 2006년 | 캔버스에 유화 | 260×200cm

고 그는 끊이지 않는 서술을 계속하고 있다. 서술은 조용한 위로와 회
복이 된다. 아프고 답답하지만 나름대로 즐거웠던 그 과거의 시간처럼.

개인전

2000 | 《장샤오깡 2000》, 막스 프로테치 Max Protetch화랑, 뉴욕, 미국

2003 | 《망각과 기억》, 프랑스 화랑, 파리, 프랑스

2004 | 《시대의 탯줄-장샤오깡 회화》, 홍콩예술센터, 홍콩

2005 | 《장샤오깡 2005》, 막스 프로테치화랑, 뉴욕, 미국

2006 | 《Home-장샤오깡》, 베이징코뮨, 베이징, 중국

2006 | 《장샤오깡 전》, 도쿄예술센터, 도쿄, 일본

2006 | 《망각과 기억》, 아트싸이드, 서울, 한국

단체전

2006 | 《중국 당대 예술의 서적 재창조》, 차이나인스티튜트갤러리, 뉴욕, 미국

2006 | 《강호》, 틸튼화랑, 뉴욕, 미국

2006 | 《플라톤과 7정신-OCAT 개막 초청전》, OCAT, 션쩐, 중국

2006 | 《오늘 중국》, 에쓸 컬렉션 SAMMLUNG ESSL미술관, 비엔나, 오스트리아

2006 | 《식욕전》, 차마고도, 베이징, 중국

2007 | 《중국 당대 사회전》, 국립미술관, 모스코바, 러시아

2007 | 《서남에서 출발하여》, 광둥미술관, 광조우, 중국

2007 | 《흑백회-주동적인 문화 선택》, 금일미술관, 베이징, 중국

2007 | 《신구상에서 신회화까지》, 탕런화랑, 베이징, 중국

2007 | 《오늘의 '85-UCCA 개관전》, UCCA, 베이징, 중국

2007 | 《10년의 잠》, 허징위엔미술관, 베이징, 중국

영화 속의 20세기 중국 미술

　　20세기 중국 영화와 미술은 친구처럼 가깝게 발전해왔다. 그들은 각 시대마다 동일한 사상이나 이념을 표현하기도 했고, 영화인과 미술가들 사이의 인적 교류도 활발했다. 왕샤오슈아이王小帅, 우원꽝吳文光, 지아장커賈樟柯, 장양张杨, 장위엔张元 감독 모두 전위 미술계의 아주 가까운 친구들이다. 영화에서는 직접적으로 예술가의 인생을 스토리로 삼기도 했고, 일부 화가들 역시 감독이나 배우로 직접 영화 제작에 참여했다. 20세기 중국 미술과 관련된 영화 몇 편을 감상해보자.

영화제목	화혼(画魂)
감　　독	페이슈친黄蜀芹
주연배우	공리巩俐, 얼동성尔东升

20세기 전반의 여류 화가 판위량潘玉良의 스토리. 어린 시절 기방에서 하녀로 일하던 판위량은 자신이 모시던 기녀가 처참한 죽음을 맞이하는 것을 보고 기방 탈출을 결심한다. 얼마 후 영구 불임약을 마시고 기녀가 되는 예식을 치른 그녀는 필사적인 노력 끝에 해관 총감독의 둘째부인이 된다. 하지만 이미 여성의 능력을 상실한 그녀. 결국 예술을 통해 새로운 인생을 열어가기로 결심한다. 중국 최초의 근대식 미술 학교인 상하이미전에 들어가 그림 공부를 시작한 후 파리 유학을 거쳐 귀국 후 중국 미술 대학 역사상 최초의 여교수로 활동한다. 하지만 보수적인 시대, 여성의 사회적 성공은 여전히 그녀에게 행복을 가져다주지 못한다. 파란만장한 일생을 살아간 그녀의 영화 같은 인생이 펼쳐진다.

영화제목	동과 춘의 날들(冬春的日子)
감 독	왕샤오슈아이
주연배우	위홍俞虹, 리우샤오동刘晓东

젊은 화가 부부의 이야기. 중앙미술학원 부속 중학교 출신 왕샤오슈아이 감독이 그의 동창생이자 화가 부부인 리우샤오동과 위홍에게 주연을 요청해 제작한 영화다. 이 영화는 1993년 제작 당시 중국 내 상영 금지 처분을 받았지만, 후에 뉴욕현대미술관에 소장되고 영국 라디오 선정 '세계 영화사의 중요 영화 100편'에 선정되었다. 스토리 일부는 주연 부부의 실제 상황에 기반을 두었다. 중학교 시절부터 연인이었던 '동冬'과 '춘春'은 미대를 졸업하고 젊은 작가로 활동하면서 동시에 모교에 재직하여 생활을 이어나간다. 하지만 연애 시절부터 결혼까지 이어온 긴 동거 생활은 점차 활력을 잃고 피동적이며 식상한 것이 되어간다. 어느 날 남편 몰래 전 애인과 미국으로 출국할 계획을 꾸미는 춘. 그녀의 계획은 진작 동에게 발각되지만 동은 애써 모르는 척한다. 동은 위기 속의 관계를 회복해보고자 춘과 함께 고향으로 향하지만, 춘은 도중에 집으로 돌아가 출국할 짐을 싸버린다. 한 사람은 떠나고 한 사람은 남았다. 몇 달 후 정신 이상에 걸린 동은 병원으로 실려가는데……

영화제목	삼협호인(三峽好人)
감 독	지아장커
주연배우	짜오타오赵涛, 한싼밍韩三

제63회 베니스영화제 황금사자상 수상작이다. 중국 내 인기 화가 리우샤오동이 기획에 참여했다. 영화 속 정경을 그린 그의 유화 〈삼협신이민(三峽新移民)〉은 2006년 옥션에서 30억 원이 넘는 고가에 거래되기도 했다.
영화는 세계 최대 규모의 댐 건설과 그로 인해 파생되는 각종 문제로 큰 이슈를 불러일으킨 삼협댐을 배경으로 던지는 철학적 문제를 담고 있다. 광부인 한싼밍韩三明은 16년간 만나지 못한 아내를 만나기 위해 철거 공사가 한창인 펑지에奉节로 온다. 두 사람은 양쯔 강변에서 다시 만나고, 서로 바라보다가 재결합을 결정한다. 한편 간호사인 션홍沈红은 2년간 집에 돌아오지 않는 남편을 만나기 위해 펑지에로 온다. 그들은 삼협댐 앞에서 서로 끌어안는다. 끌어안은 채 함께 춘 춤이 끝나자 둘은 마주 잡은 손을 놓는다. 이혼을 결정한 것이다. 옛 시가지는 이미 수몰되었고, 새 시가지는 아직 건설되지 않았다. 선택해야 할 것은 선택하고 포기해야 할 것은 포기해야 한다는 이 세상의 평범하고도 애잔한 진리를 이야기한다.

영화제목	해바라기 (向日葵)
감 독	장양
주연배우	쑨하이잉孫海英, 천충陈冲

장샤오깡의 작품이 극중 장면과 영화 포스터에 사용되었다. 영화의 내용 역
시 〈대가족〉 시리즈와 마찬가지로 중국 현대사 속의 독특한 가족 관계를 다
룬다. 기본 내용은 장양 감독의 자전 스토리다. 과거 역사 상황과 신체 장애
로 인해 예술가의 꿈을 포기할 수밖에 없었던 아버지. 그는 아들에게 훌륭한
화가가 될 것을 강요하며 왜곡된 사랑을 보여준다. 권위적이고 일방적인 아
버지와 사랑을 느끼면서도 끊임없이 반항하는 아들. 이들의 갈등은 30여 년
간 지속되다 화해를 이룬다. 1가족 1자녀 정책을 시행한 후 중국 사회에서
부모와 자식 간의 갈등은 보편적인 사회 문제가 되었다. 단 하나밖에 없는
자식에게 자신의 이상을 실현시키고자 하는 부모, 급속한 사회 변화로 인해
전 세대와 완전히 다른 가치관을 가진 자식 세대. 우리에게도 낯설지 않은
모습이다.

영화제목	이발사 (理发师)
감 독	천이페이陈逸飞
주연배우	천쿤陈坤, 쩡리曾黎

2006년 서거한 중국의 유명 화가 천이페이가 감독을 맡은 작품. 평소 손재주
가 좋고 친절하여 손님들에게 인기가 좋은 젊은 이발사 루핑陆平은 우연한 사
건으로 일본군을 살해한 후 상하이에서 사부님이 계시는 시골 마을로 도망친
다. 루핑은 그곳에서 사부님의 질녀 송지아이宋嘉仪와 사랑에 빠지지만, 일본
군은 시골까지 진격해 들어오고 송지아이는 그만 국민당의 장군 예지앙추
안叶江川에게 시집가고 만다. 루핑은 혼란한 시국 속에 한 평범한 이발사에
서 장군이 되었지만, 온갖 풍파 끝에 결국에는 다시 평범한 일개 병사로 돌
아간다. 항일 전쟁과 해방 전쟁의 10년 세월 동안 거친 운명 속에 휘말린 두
사람. 그들이 다시 재회했을 때는 이미 너무 많은 것들이 변해버렸다.

영화제목	녹차
감 독	장위엔
주연배우	지앙원, 자오웨이, 팡리쥔

팡리쥔이 조연으로 출현하고, 그의 스튜디오와 레스토랑이 배경으로 등장한 영화. 팡리쥔의 능청스러운 연기를 볼 수 있다.

미스터리한 도시 속 사랑 이야기. 끊임없이 선을 보는 여자 대학원생 우팡吳芳은 선을 볼 때마다 녹차를 주문한다. 그녀는 '녹차로 점을 칠 수 있다'는 친구 랑랑朗朗의 말을 믿는다. 하지만 맞선 상대인 천밍량陳明亮은 그 말이 거짓이라고 생각한다. 그는 녹차에 대해서는 모르지만 여자는 잘 알기 때문이다. 우팡과 천밍량은 각자의 애정관을 가지고 서로 과거를 숨긴 채 새로운 사랑의 승부수를 벌인다. 하지만 천밍량은 곧 이 게임의 뒷면에 승부를 결정지을 또 다른 사람이 있다는 것을 발견한다. 그녀는 바로 미스터리의 랑랑. 두 사람의 세계가 찻잔이고 우팡과 천밍량이 찻잔 속 녹차잎이라면, 랑랑은 차를 우려내는 찻물과 같은 존재다. 그녀는 찻잎이 도는 속도와 방향, 서로 엉키는 방식과 리듬을 결정해나간다.

건달의 물음

팡리쥔方力钧, 1963~

1963년 | 허베이성 한단 시 출생
1989년 | 중앙미술학원 관화과 졸업
2004년 | 지린예술학원 미술 학원 객좌 교수
2006년 | 쓰촨미술학원 객좌 교수

현 베이징 거주 및 작업

가장 큰 성공, 가장 큰 콤플렉스

중국 미술이 국제적인 붐을 일으키자 그 주인공들은 전대미문의 명예와 경제적인 성공을 얻었다. 하지만 폭발하듯 급격히 일어난 일에 대해 사람들의 구설수는 끊이지 않았다. 그 핵심에 팡리쥔이 있었다. 한쪽에서는 그를 '중국 최고의 당대 예술가'로 추켜세웠고, 한쪽에서는 '미국의 반화(反华) 정책'에 영합하여 '100여 년 전 서양인들이 그리던 요괴 같은 중국인의 얼굴을 중국인 스스로 대신 그리는 것'이라고 비판했다. 사실 중국에서는 2,3년 전까지 팡리쥔 외에도 위에민쥔岳敏君, 왕광이, 장샤오깡에 대한 비판이 끊이지 않았다. 민족주의자들이 보기에 이들은 단순히 상업적 성공을 위해 서양인의 구미에 맞는 추하고 무능력한 중국인의 이미지를 양산해내는, 민족적 양심과 자각이 심각하게 결여된 자들이었다. "그들은 중국인을 모두 '아 Q(阿Q)'로 만들어 내다판 매국노"였다. 실제로 《뉴욕 타임스》에서 팡리쥔의 그림 속 건달들의 표정을 '하품'이 아니라 중국을 구해낼 '성난 고함'으로 해독한 것은 중국인들의 자존심에 적잖은 상처를 입혔다.

사실 그것은 리씨엔팅과 팡리쥔의 진술 속에 다음과 같은 충격적인 일화가 소개되었기 때문이다. 요약하면 이렇다. 팡리쥔은 다섯 살에서 열다섯 살까지 문화대혁명 시기를 지냈다. 대지주였던 할아버지는 문혁이 시작되자마자 곧 인민의 적으로 몰려 비판의 대상이 되었다. 동네 아이들은 팡리쥔네 집 담벽에 '팡 지주'라고 써놓고는 때마다 몰려와 '팡 지주 타도!'를 외치곤 했다. 어른들이 하는 것을 그대로 보고 자라는 아이들은 당시 도처에서 볼 수 있는 무력 투쟁처럼 걸핏하면 편을 갈라 패싸움 놀이를 하곤 했다. 아이들의 놀이는 그저 놀이일 뿐이지만, 출신 성분이 '불량한' 팡리쥔은 매번 약자로 몰려야 했다. 부패한 지주 계급은 광대한 인민 군중의 파렴치한 적이고 이 세상에서 몰아내야 할 사악한 존재들이었다. 이러한 사실은 아이들의

게임 법칙에도 적용될 만큼 당시 너무나 당연하고 보편적인 가치 기준이었다. 아이들은 물론이고 어른들도 이데올로기화된 선악의 가치 체계에 대해 비판적으로 사고할 능력이 없었다.

어느 날 또다시 비판 대회가 열렸다. 꼬마 팡리쥔도 사람들 틈에 끼어 몇 차례나 신나게 "지주놈을 매달아라!"라고 외쳤다(사실 그는 지주가 무엇인지도 모를 만큼 어린 나이였다). 그러나 그 함성에 이어 긴 모자에 커다란 나무 팻말을 목에 걸고 비판대로 올라온 사람은 다름 아닌 그를 가장 아끼는 할아버지였다. 사람들은 "팡 지주를 타도하라!"고 계속 외쳐댔다. 한동안 멍해진 팡리쥔은 바짓가랑이 속으로 머리를 파묻고는 다시는 고개를 들지 않았다. 그는 방금 겪은 일이 도대체 무슨 일인지조차 판단할 수 없었다. 다만 그 혼란과 충격, 의심은 쉽게 잊을 수 없는 것이었다. 그에게 이다지도 큰 자극과 상처를 주는

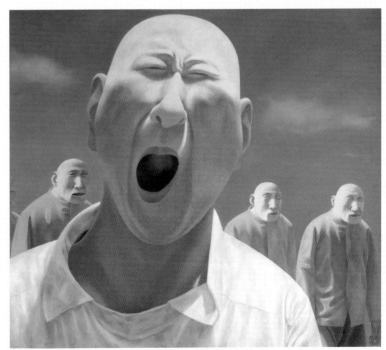

팡리쥔 | 〈유화 시리즈 2 No.2〉 | 1991~1992년 | 캔버스에 유화 | 200×230cm-〈뉴욕 타임스〉에 실린 작품

1998년 개인전에서 리씨엔팅과 함께

일이 그가 속한 세상에서는 무엇보다 선하고 가치 있는 일로 여겨지고 있었다. 그러나 그의 수많은 의문과 혼란은 표현할 수 없는 것이었다. 투쟁과 원한의 현실은 여전히 계속되었다. 팡리쥔은 점점 억울함을 참는 법과 가식적인 모범을 보이는 일에 익숙해졌다.

1976년 마오쩌둥과 저우언라이가 사망한 후 애도하는 군중들이 모여들었다. 아버지는 팡리쥔에게 눈짓했다. 그는 무슨 뜻인지 알고 있었지만 울음은 나오지 않았다. 하는 수 없이 억지로 우는 척하기 시작했다. 일단 울기 시작하자 그간 자신이 겪은 모든 수모와 억울한 일들이 떠올랐다. 결국 걷잡을 수 없을 만큼 누구보다 심하게 울었다. 가장 크고 오랫동안. 얼마 후 선생님과 친구들은 그를 둘러싸고 위로하며 사람들 앞에서 칭찬까지 했다.

포기할 수 없는 삶

부친이 심한 핍박을 받고 본인도 하루아침에 간부에서 기차 운전사가 돼버린 팡리쥔의 아버지는 어떻게든 아들에게만은 안전한 삶을 마련

해주어야 했다. 그는 아들이 친구들의 모욕과 구타에 시달리는 것을 막기 위해 가능한 한 집 밖에 나가지 말라고 했다. 대신 각종 신기한 화집과 화구들을 사다주고 선생님을 모셔다가 그림 공부를 시켰다. 팡리쥔은 진심으로 그림을 좋아한 것은 아니지만, 어쩔 수 없는 상황과 아버지의 정성을 알고 있었다. 비록 잘 그리지는 못했어도 그림은 하루하루 습관이 돼버렸다. 아버지는 출신 성분 때문에 아들이 학교에서 낙오되지 않도록 작문 숙제도 대신해주었다. 누구보다 맹렬하고 감동적으로 지주 계급을 비판한 팡리쥔의 작문은 언제나 장원으로 뽑히곤 했다. 그의 〈공씨네 집 둘째는 바보 돼지(孔老二十个大笨猪)〉(공씨는 공자를 의미하는 것으로 문혁 당시 비판의 대상이었다)라는 극본은 학교 연극부 고정 극본으로 지정되었다. 팡리쥔은 기차역에 달려가 여행객들 앞에서 스스로 그 극본을 연기하기도 했다. 하지만 그런 와중에도 수모는 끊이지 않았다. 팡리쥔이 신문에 실린 외국 수상의 사진을 보고 "아, 마오 주석님 하고 닮았네"라며 무심결에 흘린 한마디에 반 친구들은 그를 둘러싸더니 욕설과 함께 얼굴에 침을 뱉었다.

1978년 중학교 미술반에서

수많은 굴욕과 괴롭힘 앞에서 당당하게 지내기는 어려웠지만, 그래도 팡리쥔은 남들에게 지는 것이 싫었다. 어차피 그의 곁에서 떠나지 않을 그림이라면 남들보다 잘 그려야겠다고 생각했다. 그나마 연줄을 이용해 들어간 미술반에서 그의 실력은 거의 꼴찌였다. 하지만 그는 친구들과 경쟁하며 점차 실력을 쌓아나갔다.

장래에 대자보, 간판 글씨, 선전

화 같은 것을 그리는 고되지 않은 직장 하나만 꿰차면 그만이라는 생각을 가졌던 팡리쥔은 중학교 졸업 후 허베이경공업학교(河北河北轻工业学校)에 진학했다. 그나마 엄청난 경쟁을 뚫고 얻어낸 결과였다. 본격적으로 미술 공부를 시작한 그는 학교 생활을 열심히 해나갔다. 도자, 수묵화, 유화, 조소, 판화 등의 기법을 두루 익혔고, 밤낮으로 잠을 줄여가며 책을 읽었다. 리씨엔팅과도 이때 처음 알게 되었다. 팡리쥔과 같은 고향 출신인 리씨엔팅은 고향에 들렀다가 우연히 팡리쥔의 판화를 보았다. 느낌이 좋다고 생각한 그는 팡리쥔에게 자신이 일하던 《미술》지로 작품 사진을 보내라고 했다. 하지만 팡리쥔이 사진을 채 부치기도 전에 리씨엔팅은 정직 처분을 당하고 말았다. 그들의 본격적인 인연은 후일을 기다려야 했다.

첫 사회 경험

경공업학교를 졸업한 팡리쥔은 광고 회사에 배치되어 꼬박 1년간 일했다. 회사에서 광고를 수주 받아 기업의 사업 분야를 의논하고 도안을 확정한 뒤, 대형 철판에 광고를 그려 도로변에 설치하는 작업이었다. 이러한 작업은 나중에 팡리쥔이 대형 화폭을 작업하는 데 큰 경험이 되기도 했다. 하지만 사회에 첫발을 내디딘 새내기는 곧 사내 인간 관계의 희생양이 되었다. 결국 1년 후 그는 회사를 뛰쳐나오고 말았다.

회사에서 나온 그는 무엇을 해야 할지 몰랐다. 친구들과 광고 회사를 세울까도 해봤고, 실제로 작은 구멍가게나 옷가게를 열어보기도 했다. 일단 돈을 모은 후 예술을 해보고 싶다는 것이 그의 꿈이었다. 하지만 그보다 훨씬 일찍 학교를 떠나 노련한 시장 경험으로 맞서는 또래 경쟁자들을 어떻게 해도 따라잡을 수가 없었다. 이도저도 여의치 않자 아예 대학을 가기로 했다. 1년 동안 학원에 다니면서 진지하

게 입시 준비를 한 그는 네 곳의 명문 미대에 원서를 넣었고 그 중 세 군데에서 합격 통지를 받았다. 그는 베이징의 최고 명문인 중앙미술학원으로 향했다.

대학 생활: 폭풍 전야의 낭만

그가 대학에 들어간 것은 '85 신사조 미술 운동이 일어나던 1985년이었다. 미술계뿐만 아니라 사회 전체 분위기가 그랬듯 그 역시 각종 철학 서적을 들고 다녔다. 하지만 그는 이미 고지식한 '85 세대 선배들과는 다른 세대였다. 비록 선배들처럼 수많은 책을 사모으긴 했지만, 몇 페이지를 뒤적이다 말 뿐이었다. 그는 오히려 인본주의 사상이 유입됨에 따라 중국 사회에 신속하게 퍼진 자유롭고 개방적인 분위기에서 생활했다. '85 선배들이 심각한 철학책을 들고 절체절명의 실존을 고민하는 동안, 몇 학번 후배인 팡리쥔 세대는 통기타를 들고 노래하고, 디스코를 추고, 연애를 하고, 수업을 거부하고, 술을 마시며 낭만

1 | 1989년 〈중국 현대 예술전〉 본인의 작품 앞에서 2 | 1988년 대학 시절 위엔밍위엔 스케치 수업 장면

을 즐겼다. 마치 '인생을 놀고, 미래를 놀자(玩人生, 玩前途)'라는 유행가 가사처럼. 하지만 이것은 폭풍 전 유난히 온화하고 고요한 하룻저녁에 불과했다. 그가 대학 졸업반이던 1989년 2월, 몇 장의 소묘 작품으로 《중국 현대 미술전》에 참가한 후 그 뒤숭숭한 뒤끝을 보고 석연치 않았음을 느꼈을 때, 이미 하늘 저쪽에선 계시와도 같은 천둥이 한번 내리친 셈이었다. 그가 운 좋게 조폐공사로 배치를 받고 학교를 떠날 준비를 하던 시점, 기어이 사건은 터지고 말았다. 그는 톈안먼에서 무차별 발포가 이루어진다는 소식을 듣고 그대로 톈안먼을 향해 질주했다. 무슨 영웅 심리도, 나라를 구해야겠다는 의무감도 아니었다. 단지 한동안 잊었던 폭력과 모순의 극렬한 현장을 다시 두 눈으로 확인해야만 했다. 선과 악, 정의와 불의, 진리와 거짓이 다시 한 번 무참히 전복되는 그 현장을.

위엔밍위엔 시대: 위기와 기회

중국 전역을 뒤흔든 그 피비린내 나는 사건은 팡리쥔의 모든 것을 바꾸어놓았다. 편안한 직장, 안락한 주거 공간, 좋은 보수 따위는 자신과는 상관없는 것이었다. 그는 국가에서 배정해준 직장도 흐지부지 날려버리고, 졸업도 하기 전에 짐을 꾸려 위엔밍위엔으로 향했다. 인간과 세상에 대한 근본적인 신뢰의 상실은 모든 것을 진공 상태로 변화시켰다. 돈 없는 대학생이 학교를 나와 처음 위엔밍위엔 주변을 전전하던 3년의

위엔밍위엔에서 예술가 친구들과 장기를 두는 팡리쥔

팡리쥔 | 〈소묘 3〉 | 1988년 | 종이에 연필 | 54.8×79.1cm

시간. 그는 밥을 굶기도 하고, 베이징의 추운 겨울날 연탄 한장 땔 수
도 없었다. 집세를 감당하기도 힘들어 자주 이사를 다녔다. 처음에는
삼륜차로 세 번씩은 날라야 했던 짐이 나중에는 한 번이면 간단히 끝
나곤 했다. 대신 아끼던 작품들을 버려야 했지만.

생활은 어려웠어도 시간이 지나면서 점차 마음에 확신이 생겼다.
비록 정부는 무수히 황당한 일들을 저질렀지만 아직도 적지 않은 양
심적 학자들, 문학, 음악, 미술, 연극, 영화 등 각 분야의 수많은 예술
인들이 깨인 정신으로 굽히지 않는 열정을 분출하고 있었다.

그는 노트에 이렇게 적었다.

"바보 멍청이나 백번을 속고도 다시 속지, 차라리 모든 걸 상실했고, 실
없고, 위기에 처했고, 건달 같고, 막막하다는 소리를 듣더라도 다시 속
을 수는 없어. 우리를 옛날 방법대로 교육시킬 생각은 절대 다시 하지

팡리쥔 | 〈시리즈 1 No.1〉 | 1990~1991년 | 캔버스에 유화 | 99.2×99.2cm

마! 그 어떤 교조도 만 개의 물음표가 달려 부정된 다음 쓰레기 더미 속으로 던져질걸!"

졸업할 즈음 슬럼프에 빠져버린 작업은 막혔던 물꼬가 트이듯 작품들을 쏟아냈다. 그는 무조건 사람을 그려야 했다. 몇 번이나 인간성의 생체 실험대에 오른 중국인들 그리고 실험대에서 그들이 보인 갖가지 폭력과 상처, 가식과 무지, 반항과 포기, 회의와 자조들……. 그 황당하고 터무니없는 상처는 자신과 사회에 대한 풍자로서 대머리 건달의 실없는 웃음과 하품으로 표현되었다. 경

송주앙에서 작업하는 팡리쥔

공업학교 시절 학교의 두발 규제에 반항하여 친구들과 함께 삭발을 단행했던 팡리쥔은 삭발 머리의 무개성, 비주류, 반항의 의미를 충분히 체득하고 있었다.

처음에 등장한 대머리들은 황량한 배경에 무리지어 있는 단순한 무뢰한이었다. 하지만 시간이 지나면서 이들은 점차 기존의 부조리한 사회도, 또 섣부른 발상으로 사회를 개혁하려 했던 '85 세대들의 천진함도 비웃는 완연한 '건달'의 모습이 되었다. 그들에게는 황당한 폭력도 천진한 반항도 모두 조롱과 회의의 대상이었다. 인간성의 근본을 의심한 건달들은 차라리 하품을 하거나, 희희덕거리거나, 실없는 표정으로 멍해지는 것을 택했다.

판화과 출신이었던 팡리쥔은 이때부터 본격적으로 유화를 시도했

1~2 | 위엔밍위엔에서 작업하는 팡리쥔. 1993년. 쉬즐웨이 제공 **3 |** 송주앙으로 옮겨온 팡리쥔. 여전히 대형 작업을 하고 있다. 1995년. 쉬즐웨이 제공

다. 치밀한 성격 그대로 기법 숙련을 위해 처음엔 흑백으로만 그리다가 점차 색채를 사용하기 시작했다. 하지만 그가 사용하는 색채들은 매우 조심스럽고 각별한 주의 끝에 선별된 것들이었다. 심각함이 없는 건달들은 그 한심한 현실에도 불구하고 화사한 색채들로 묘사되었다. 그의 말대로 '모든 걸 상실했고, 실없고, 위기에 처했고, 건달 같고, 막막해' 보이는 이 개운치 않은 인물들은 마치 아무런 문제가 없는 것처럼 맑고 쾌청한 하늘 아래 등장했다. 그들이 짓는 알 수 없는 능글맞은 표정 역시 부드러운 파스텔 톤 속에 흉물스러움을 적당히 감추고 있었다. 마치 깊은 상처와 모순을 억지로 무마한 채 아무 일 없는 듯 앞으로 나아가려는 그 사회의 가식적인 모습처럼.

1992년으로 접어들면서 위엔밍위엔은 점차 각계의 조명을 받는 곳이 되었다. 그곳은 베이징 안에 붕 떠 있는 섬 같은 존재로 국내 언론뿐 아니라 외국 관광객, 중국 체류 외교관, 외신 기자들의 시선을 받는 곳이 되었다. 사람들은 중국 전역의 시스템과는 전혀 별개로 돌아가는 그곳에 흥미를 느꼈다. 그 중에서도 가장 많은 작업량에 흥미로운 주제를 다루는 화가 팡리쥔에게 집중적으로 관심이 쏠렸다. 대지주의 손자 팡리쥔은 과연 다가오는 기회를 어떻게 이용해야 하는지 처음부터 알고 있었다. 그는 가장 힘든 순간에도 절대 그림을 팔지 않았다. 더 큰 기회를 기다리고 있었다. 1992년 리우웨이와 함께 2인전으로 이미 성숙한 완세현실주의 스타일을 선보인 그는 점차 해외 전시에도 초청받기 시작했다. 점점 더 많은 작품이 필요해진 그는 열정적으로 작업했다. 팡리쥔은 위엔밍위엔 화가들 중에 가장 큰 사이즈로 작업하는 화가였다. 게다가 그 큰 그림들은 서로 이어지는 시리즈 작품들이었다. 그의 작품이 다른 예술가들의 작품과 함께 바다 건너 해외 전시장에 선보이게 되었을 때 전시는 항상 그의 작품을 중심으로 디스플레이될 수밖에 없었다.

〈물〉 시리즈

팡리쥔은 어린 시절 연못에 빠져 익사할 뻔한 경험이 있었다. 물에 대한 공포를 극복하기 위해 매년 수영을 배웠지만, 스물여섯 살이 되어서야 겨우 그 콤플렉스를 극복할 수 있었다. 그에게 물은 신비감과 위기감으로 가득 찬 공간이었다. 팡리쥔은 장기간의 치밀한 계획 없이는 결코 중요한 일을 진행하지 않는 주도면밀한 성격이다. 그런 그에게 당시 연속해서 큰 도전들을 감행해야 하는 생활은 물에 몸을 누인 뒤 평형을 이룰 때까지 기다리는 아슬아슬한 순간과도 같았다. 팡리쥔은 진작 물이라는 소재가 자신의 상태를 표현하기에 매우 적절한 소재라는 생각을 하고 있었다. 하지만 여전히 유화의 테크닉, 특히 물결의 미묘한 표현을 그려낼 기술이 부족하다고 판단한 그는 우선 〈대

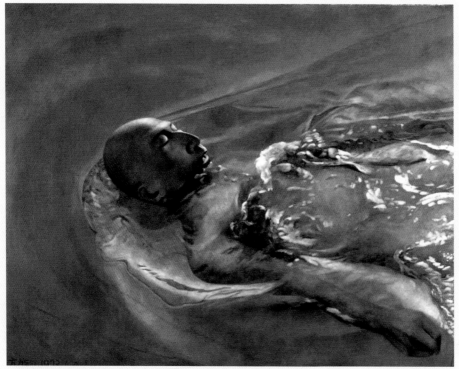

팡리쥔 | 〈1993년 11월〉 | 1993년 | 캔버스에 유화 | 180×230cm

머리〉 시리즈를 그리며 테크닉을 쌓아갔다. 그리고 어느 정도 자신이 생겼을 때 모노 톤의 〈물〉 시리즈를 시작했다. 광활한 하늘이나 넓은 물은 모두 인간의 거대한 생존 공간을 의미했다. 그 거대한 힘을 가진 공간에 위태로움을 느끼지만 어찌하지 못하고 자신의 몸이 적정한 균형을 이루기만 바랄 수밖에 없는 상황, 그것은 팡리쥔이 느끼는 인간의 실제 생존 상태와 매우 가까웠다.

〈염속〉 시리즈
한편 그는 세상의 또 다른 모습을 바라보았다. 사실 일반 사람들 역시 건달들의 뻔뻔한 웃음만큼이나 자신의 실제 현실, 능력, 처지는 고려하지 않은 채 가소로운 희망과 꿈속에 빠져 착각 같은 삶을 살고 있었

팡리쥔 | 〈1993년 6월〉 | 1993년 | 캔버스에 아크릴 | 180×230cm

다. 여러 가지 근본 문제들을 은폐하고 표면적인 안정과 발전을 선택한 사회. 그 속의 사람들은 얄팍하고 덧없는 화려한 꿈을 품고 거기에 행복을 느끼고 있었다.

> "(이 작품들은) 개인의 능력과 소망 사이의 모순을 그린 것입니다. 희망이나 미래는 매우 원대하지만…… 사실 아무도 그에 비해 우리의 능력이 매우 한계가 있다는 사실에 대해서는 생각하려 하지 않습니다.…… 그리고는 스스로 대단한 줄 착각하지요. 하지만 결국 이러한 오해가 사람에게 끼치는 상처는 매우 큰 것입니다."

배경의 울긋불긋한 꽃, 마냥 행복하기만 한 인물들의 표정, '한때'의 인상을 주는 광선 등은 모두 편안하고 안정된 기쁨보다 무언가 섣부르거나 덧없는 인상을 남기고 있었다.

1994년 팡리쥔의 생일날 위엔밍위엔에서

송주앙 시대: 고난과 성공

팡리쥔의 계산대로 그는 성공을 향한 발걸음을 착착 내딛고 있었다. 평소의 경험 탓에 정치에 대한 직접적인 언급을 회피하는 팡리쥔 대신, 그의 과거 배경과 상황을 상세하게 설명한 리씨엔팅의 평론은 팡리쥔에게 날개를 달아주었다. 1992년에서 1994년까지 9차례의 해외 전시를 치른 그는 각지에서 몰려드는 전시 요청을 소화해내기 위해 작업에 집중할 시간과 공간이 필요했다. 그러나 당시 위엔밍위엔의 분위기는 이미 너무 많은 언론의 집중과 내부적 문제로 인해 더 이상 그에게 안락한 작업 공간을 제공해주지 못했다. 생활의 문제를 공동체 방식으로 해결하던 그곳에서는 개인의 독립 공간이라는 개념을 상상할 수가 없었다. 1994년 겨울, 그와 마찬가지로 독립된 작업 공간이 필요해진 친구들 위에민쥔, 리우웨이 등과 함께 위엔밍위엔을 떠나 송주앙으로 향했다. 얼마 후 위엔밍위엔을 내 집처럼 드나들던 리씨엔팅 부부까지 송주앙으로 옮겨옴으로써 송주앙예술촌의 초기 멤버들이 형성되었다.

팡리쥔은 성공에 박차를 가하고 있었지만, 반대로 그에 대한 정부의 직접적인 탄압도 시작되었다. 그의 작업실 공사가 느닷없이 도중에 저지당하기도 했고, 때로 신변의 안전을 위해서 해외에서 오는 손님의 작업실 방문도 사절해야 했다. 그의 그림에 대한 논의가 심도 있게 진행될수록 그의 건달식 유머에 대한 학술적 비판도 진행되었다. 민족주의자들에 이어 진보 지식인들까지 그가 그려내는 건달식 유머는 사회 비판 의식이 결여된 방관자의 형상이며, 이것이야말로 전제 정권이 기대하는 이상적인 신민(臣民)의 자세라고 비판했다.

그러나 이것은 때늦은 비판이었다. 어린 시절부터 누적된 상처가 비극적인 사건을 통해 환기되었고, 열혈 청년이 한때 그에 대해 방관자적인 비난과 조소를 표현하는 것은 있을 법한 일이었다. 물론 오래

팡리쥔 | 〈1998년 10월 10일〉 | 1998년 | 캔버스에 유화 | 360×250cm

팡리쥔 | 〈2000년 1월 10일〉 | 2000년 | 캔버스에 유화 | 360×250cm

1 | 팡리쥔 | 〈1998년 11월 15일〉 | 1998년 | 목판화 | 488×610 cm 2 | 팡리쥔 | 〈1999년 2월 1일〉 | 1999년 | 목판화 | 488×732 cm

지속될 수 있는 것은 아니었다. 팡리쥔 자신도 그럴 생각은 없었다. 실제로 그의 그림은 이미 〈물〉 시리즈에서부터 다른 방향을 지향하고 있었다. 〈염속〉 시리즈에서 덧없는 행복을 느끼던 인물들은 점차 변화를 나타내고 있었다. 인물들은 근시안적인 공간에서 광활한 배경으로 옮겨왔다. 그리고 하나같이 고개를 들어 거대한 하늘을 향한 채 자신의 욕망과 실제로 자신에게 부여된 운명에 대한 강한 열망과 의구심을 동시에 나타냈다.

"그것은 일종의 의문이었습니다. 사람의 진정한 욕망과 미래 등에 대한. 그것들에 대한 의문이 너무나 커서 스스로 그것을 명확히 할 수가 없었습니다. 사실 그냥 문제를 제기한 것에 지나지 않죠. 이렇게 문제를 제기하는 것은 좀 단순하지만 개인적으로는 이것이 바로 하나의 생활 경험, 체험이라고 생각합니다. 생활의 변화와 그에 따른 체득이지요."

선명한 색상의 수많은 꽃송이, 붉게 달아오른 얼굴로 한 곳을 열렬히 향하는 인물들은 그들이 끊임없이 무언가를 열망하는 존재라는 것

을 암시한다. 그러나 그들은 결코 자신의 욕망과 꿈을 스스로 주재하고 실현시킬 능력이 없다. 거대한 세계 속에 놓인 그들은 자신의 미미함과 피동적인 입장을 그대로 드러내고 있었다.

유화가 안정적인 궤도로 접어들자 팡리쥔은 1995년 즈음부터 다시금 판화라는 매체를 꺼내들었다. 몇 번이고 다시 고칠 수 있는 유화는 진정한 예술가가 되기에는 너무 제약이 많은 방식이라 생각했다. 그는 좀더 즉흥적이고 우연적인 매체를 통해 발산하고 실험하기를 원했다. 대형 화면을 즐기던 그는 대형 목판화를 제작하기 위해 조각도 대신 전기톱을 들었다. 공업용 공구로 작업한 그의 판화는 수제 판화에 비해 훨씬 강하고 단호하며 때론 폭력적인 미감까지 나타냈다. 그의 판화 속 언어는 터치가 제거된 그의 유화에 비해 훨씬 활달하고 리드미컬했지만, 그 안에 나타난 인물의 운명은 위기에 처한 소극적인 상태로 표현되고 있었다.

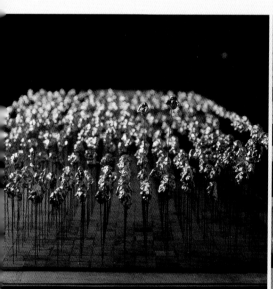

1 | 팡리쥔 | 〈무제〉 | 2006년 | 동, 금박, 철 | 840×560×32cm **2** | 팡리쥔 | 〈무제〉 | 2006년 | 동, 철판에 금박 | 실물 크기 **1** **2**

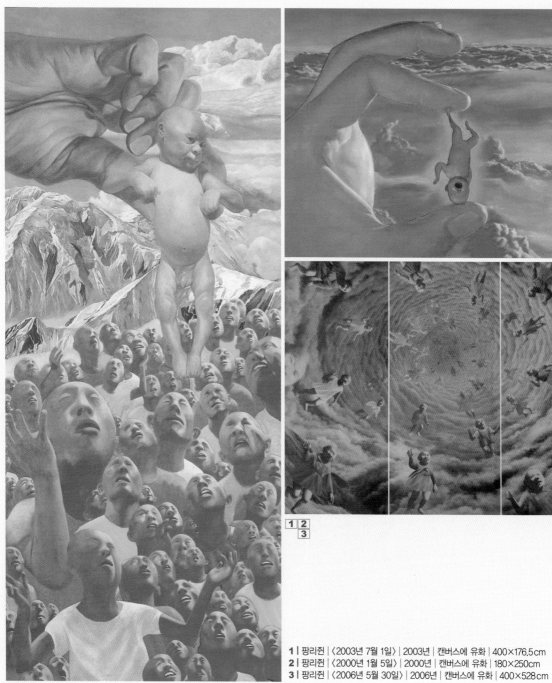

1 | 팡리쥔 | 〈2003년 7월 1일〉| 2003년 | 캔버스에 유화 | 400×176.5cm
2 | 팡리쥔 | 〈2000년 1월 5일〉| 2000년 | 캔버스에 유화 | 180×250cm
3 | 팡리쥔 | 〈2006년 5월 30일〉| 2006년 | 캔버스에 유화 | 400×528cm

팡리쥔 | 〈2004년 9월 30일〉 | 2004년 | 캔버스에 유화 | 250×180cm

1 | 팡리쥔 | 〈2005년 10월 1일〉 부분 | 2005년 | 캔버스에 유화 | 400×880cm
2 | 팡리쥔 | 〈2005년 12월 31일〉 | 2005년 | 캔버스에 유화 | 85×180cm

조화와 섭리 그리고 구원

그 후로 긴 시간이 지났다. 하지만 그의 그림은 여전히 사람과 그들의 운명 사이를 맴돌고 있었다.

> "내가 관심 있는 것은 사람과 사람의 상태입니다. 만약 나더러 완전히 유미주의적인 미술을 하라 한다거나, 혹은 미술사적인 각도에서 어떤 미술을 하라고 한다면, 그러니까 사람의 상상력이 얼마나 풍부한지를 보여달라고 한다면, 나는 그런 예술은 전혀 흥미가 없습니다. 내가 얻은 기쁨과 상처는 모두 사람에게서 온 것이기 때문이죠."

팡리쥔은 유화, 중국화, 판화, 조소, 설치에 이르는 다양한 분야에 모두 도전하지만, 유독 그 주제만은 일관성을 유지하고 있다. 그는 오히려 긴 시간이 지난 후에 지속적으로 쌓아간 자신의 작품 전체를 통해 무엇인가를 완성하기 바란다고 한다.

하지만 확실히 그의 경험과 깨달음은 또 다른 단계로 승화한 것 같았다. 결혼과 2세의 출생을 경험한 그는 인간의 탄생과 그 운명에 대해 더욱 깊은 신비감과 의구심을 표현하기에 이르렀다. 동등한 인격을 가지고 태어난 인간이 각기 다른 환경에서 성장한 끝에 급기야는 완전히 다른 길로 들어서는 과정 중에 인간이 끼어들 수 있는 틈은 극히 제한되었다. 나이가 들면서 중국의 전통 사상, 특히 선가(禪家)와 도가(道家)에 공감한 그는 이제 그러한 조화와 섭리를 그대로 받아들였다. 때로는 영광스러운 듯도 하고 때로는 불행한 듯도 하지만, 인간을 초월하는 거대한 섭리 안에 그것은 거부할 수 없는 하나의 운명이자 조화일 뿐이었다. 화면은 더욱 확장되었다. 광활한 구름, 드넓은 바다, 광대한 대지 위에서 사람은 작은 나뭇잎 하나에 불과했다.

그는 그러한 화면 효과를 극대화하기 위해 새로운 표현법을 도입하기 시작했다.

"(그림 속) 구름에는 이런 법칙이 있습니다. 저는 습관적인 방법(선원근법)을 이용해서 각 부분이 습관대로 돌아가게 합니다. 하지만 결국 감상자는 '보는' 방식을 멈춰야 하는 순간에 다다르게 돼 있습니다. 감상자는 '생각'하는 순간으로 돌아가야 합니다. 그것은 더 이상 습관대로 돌아가지 않으니까요. 습관이 일정한 정도에 다다른 후에는 그것이 한 번 꼬입니다. 습관적인 원근법이 아닌 거죠.

저는 구름을 꼬아서 터널을 만들었습니다. 뻥 뚫린 큰 구멍을 만들었죠. 감상자가 어느 방향에서 보든 모두 사실적입니다. 한층 한층 쌓은 구름은 어디서 보든 마찬가지입니다. 그림은 사면 어느 곳에서 보든, 어느 방향으로 걸든 상관없습니다. 그런데 바로 이때 그림 속에 공간과 시간이 모두 나타납니다. 간단히 말하자면 물터널이 있는데, 그 안에는 감상자로부터 가까운 곳도 있고 먼 곳도 있습니다. 이것은 곧 그림에 시간의 의미를 부여합니다. 단순히 시각적인 공간의 개념이 아니고요. 이때 사람은 생각하는 수밖에 없어집니다. 방식을 바꿔야 하지요."

팡리쥔은 타이산(泰山)에 올라서 구름을 내려다보듯, 혹은 강가에서 석양을 바라보듯 그의 화면을 바라볼 수 없다고 한다. 물론 각 부분을 보면 모두 극히 사실적이지만, 그것들이 하나로 모였을 때는 전혀 다른 효과를 나타낸다. 어떤 부분은 지상에서 하늘을 올려다본 것이고, 어떤 부분은 하늘에서 지상을 내려다본 것이다. 하늘과 바다는 하나로 뒤엉키기도 한다. 이렇게 되면 그림을 감상하는 사람 역시 큰 화폭 속에 휩싸인 그 중의 한 존재가 되고 만다. 감상자는 그림을 '바라보려고' 하지만, 그의 의지는 곧 큰 구름과 바다의 역량에 의해 통제당하고, 그 역시 그 거대한 힘에 휩쓸리는 피동적인 존재가 되는 것

1 | 팡리쥔 | 〈2005년 5월 5일〉 | 2005년 | 캔버스에 유화 | 400×880cm 1
2 | 팡리쥔 | 〈2007년 8월 15일〉 | 2007년 | 캔버스에 유화 | 360×250cm×3pcs 2

이다. 이것은 단순한 표현 기법을 넘어 팡리쥔이 표현하려는 주제, 즉 인간이 이 세계에 처한 생존 방식이자 운명을 나타내고 있었다.

그의 그림은 아직 윤회의 업과 초월 사이를 왔다 갔다 하고 있다. 하지만 분명 그는 승화된 해탈의 세계를 엿보는 듯하다. 하늘을 날지만 딱딱하고 무미건조한 비행기는 유연한 몸으로 자유로이 나는 새가 된다. 구름 밑의 애벌레들은 껍질을 벗고 나비가 되어 구름 위 하늘로 날아오른다. 작년 늦가을, 물속에서 울긋불긋 각양각색으로 헤엄치던 물고기들은 점차 오색찬란한 깃털의 새들로 환생하더니 드디어 톈안 먼의 하늘 한가득 날아올랐다. 힘찬 양 날개를 얻은 새들은 그 모습이 아득해질 때까지 멀고 먼 하늘로 날아갔다. 건달은 그 가뿐하고 찬란한 비행에서 해방을 얻는다.

개인전

2006 | 《오늘 팡리쥔》, 금일미술관, 베이징, 중국

2006 | 《생명은 바로 현재-팡리쥔 개인전》, 인도네시아국립미술관, 자카르타, 인도네시아

2006 | 《내 손에서-팡리쥔 조소와 판화》, 미셀 버거Micheal Berger 갤러리, 미국

2006 | 《팡리쥔-판화와 소묘》, 쿠프스티시 카비넷Kupferstichkabinett 미술관, 베를린, 독일

2007 | 《팡리쥔-PLACES TO PLACES TO PLACES》, 알렉산더 어그스ALEXANDER OCHS갤러리 베를린|베이징, 독일

2007 | 《두상-팡리쥔 개인전》, 벨마Belmar 예술과 사상 실험실, 덴버, 미국

2007 | 《팡리쥔 개인전》, 상하이미술관, 상하이, 중국

단체전

2007 | 《우리가 미래를 주도한다-제2회 모스크바 비엔날레 특별 기획》, 에단 코헨 파인아트Ethan Cohen Fine Arts, 모스크바, 러시아

2007 | 《후해엄과 후'89-양안 당대 예술 대조》, 국립타이완미술관, 타이중, 타이완

2007 | 《중국 당대 사회전》, 러시아국립미술관, 모스크바, 러시아

2007 | 《레드 핫》, 예술박물관, 휴스턴, 미국

2007 | 《지옥과 천당-알렉산더 어그스갤러리 베를린|베이징 10주년 기념전》, 베를린, 독일

2007 | 《흑백회-주동적인 문화 선택》, 금일미술관, 베이징, 중국

2007 | 《10년의 잠》, 허징위엔미술관, 베이징, 중국

션쩐, 광조우, 홍콩의 예술 명소 1

　　션쩐, 광조우, 홍콩香港은 중국 경제의 핵심을 이루는 남부의 대표적인 상업 도시다. 북부의 정치 중심과 지리적으로 거리를 둔 이 도시들은 상대적으로 자유로운 분위기 속에 자본주의의 원리에 따라 움직이는 중국의 또 다른 모습을 보여준다. 경제 특구인 션쩐에 도착하면 공항에서 시가지로 들어가는 버스 안에서부터 검문이 시작된다. 션쩐 시민증 혹은 션쩐에서 일할 수 있는 허가증 내지 외국인 신분증 등을 소지하지 않으면 모두 차에서 내려야 한다. 그럼에도 이곳에선 온갖 방법을 통해 '월경'을 시도하다 결국 실패하는 이들을 적잖이 목격할 수 있다. 이처럼 중국인들에게 남부의 경제 도시는 '기회의 땅'이다. 중국 당대 미술이 정치적 압박을 피해 자본의 힘을 빌려 첫 도약을 시도할 때 선택한 곳 역시 이 도시들이었다.

션쩐

션쩐은 홍콩과 육로로 이어지는 관문 같은 도시로 홍콩을 통해 세계 무대로 나아간 중국 당대 미술이 다시 되돌아올 때 가장 손쉽게 상륙할 수 있는 교두보였다. 션쩐은 광조우와 함께 당대 미술 활동이 가장 활발한 지방 도시이고, 현재 준비 중인 국립당대미술관도 션쩐에 세워질 계획이다. 션쩐 시내 예술 관련 기구에는 션쩐 시 아트맵이 비치되어 있어 무료로 가져갈 수 있다. 션쩐 시 예술 홈페이지(http://www.szarts.cn/)도 운영하고 있다.

허샹닝미술관

1997년 중국 역사상 개인 이름으로 세워진 첫 국가급 미술관이다. 이 미술관의 건립은 장기적으로 봤을 때 훗날 선전 시의 당대 미술 지원 사업을 위한 기반 마련인 셈이었다. 항일 전쟁 시절 여성 화가로서 애국 활동에 헌신한 허샹닝何香嶷을 기념하는 미술관인 허샹닝미술관은 설립 초기에 근현대 미술 전시를 주로 다루어왔으나, 21세기에 접어들면서 본격적으로 당대 미술에 관심을 기울이기 시작했다. 당대 미술에 관한 수차례의 학술 토론회를 통해 당대 미술 연구와 자료를 집적한 후 2003년 허샹닝미술관 당대예술센터를 설립했다. 최근 몇 년간은 허샹닝미술관에서도 당대 미술 관련 전시를 선보이고 있다.

허샹닝미술관

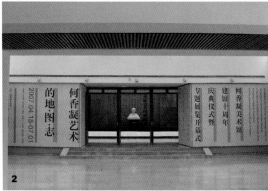

1~2 | 허샹닝미술관

홈페이지	http://www.hxnart.com/	
이메일	webmaster@hxnart.com	
주소	深圳市南山区深南大道西侧 何香凝美术馆(zip.518053)	
위치	선쩐 시 서쪽 선쩐 공항에서 327번 타고 50분 정도 가면 곧장 도착. 숲이 울창한 동방화위엔东方花园에서 내린 후 앞으로 500미터 도보. 선난따다오深南大道 변에 있음	
전화	+86-755-2691-8118	
교통	버스	21, 26, 27, 54, 59, 101, 105, 109, 113, 204, 210, 222, 223, 234, 245, 309, 319, 323, 324, 327, 350, 365, 423, 485, 519, 538번.
	지하철	화쨔오청华侨城역 하차→서쪽으로 300미터
관람 시간	매일 오전 9시~저녁 7시 30분	
입장료	일반: 20위엔	학생:10위엔(매주 금요일 무료 입장, 휴일 제외)

OCT 당대예술센터,

OCT-컨템포러리 아트터미널Contemporary Art Terminal(OCAT)

허샹닝미술관의 당대예술센터로 현재까지 세워진 유일한 국가급 비영리 당대 예술 전문 기구다. 건물은 2003년에 완공했지만 준비 기간을 거쳐 2005년 초에 정식 오픈했다. 국가에서 재정 지원을 받는 만큼 순수한 대륙 내 기구로서는 가장 굵직굵직한 프로젝트를 진행하고 있다. 주로 시각 예술을 다루지만 그 외 실험극, 음악, 영상, 멀

티미디어 등의 분야도 지원하고 있다. 2006년 션쩐 시 공공 미술 환경 개선과 당대 미술의 대중화를 위해 션쩐 시 지하철 화챠오청동華僑陳东, 화챠오청華僑城, 슬지에즐추앙世界之窗역 내부에 왕광이, 장샤오깡, 팡리쥔의 벽화를 설치했다. 그러나 설치 완공 후 한 달여 만에 보안과 보존에 관한 문제로 벽화는 철수했다. 션쩐의 본관 외에 상하이와 베이징에도 분관이 있다(베이징관: 北京朝阳区东四环小武基北路 北京华侨城, 상하이관: 上海浦星路800号新浦江城中意文化广场).

OCAT는 2006년 9월부터 국제 작가 체류 프로그램도 지원해오고 있다. 매년 5인의 예술가, 큐레이터, 연구자 등을 초청하여 3개월간의 창작, 연구 활동을 위한 숙소 및 경비를 지원한다(자세한 내용은 홈페이지 참조).

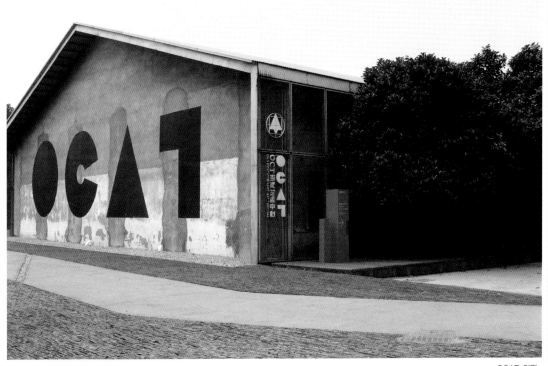

OCAT 외관

1 | 2007년 션쩐 지하철 화챠오청역에 설치된 장샤오깡의 작품 2 | 2007년 션쩐 지하철 화챠오청역에 설치된 왕광이의 작품 3~4 | OCAT 왕루옌 개인전. 〈도끼로 찍힌 도끼〉. 리롱웨이 촬영 5 | 화챠오청 문화창의구역 입구. OCAT 등 다양한 기구와 화랑들이 자리하고 있다 6 | OCAT 야외 공원에 설치된 황용핑의 작품 〈박쥐 계획〉 7 | 《OCAT 덴마크 계획전》. 씨에안위 촬영

홈페이지	http://www.ocat.com.cn/	
이메일	wj_j.2008@yahoo.com.cn	
주소	中国深圳华侨城恩平路(康佳北300米)(zip.518053)	
위치	허샹닝미술관 맞은편 화챠오청 문화창의구역 안에 위치. 공항에서 선난따다오를 가다 오른편에 허샹닝미술관이 나오면 다시 1킬로미터 직진→U턴→캉지아 집단(康佳集团) 옆길 은핑루恩平路로 들어감→막다른 길까지 가면 도착	
전화	+86-755-2691-5100	
교통	버스	101, 105, 113, 21, 319, 32, 338, 427, 453, 209번 타고 캉지아둥康佳东 하차
	지하철	챠오청둥侨城东역 하차→A 출구→서쪽으로 150미터→우회전 후 직진→도착
관람 시간	매일 오전 10시~오후 5시 30분	
입장료	무료	

선쩐미술관

션쩐 시 동쪽 끝 동물원 안에 자리 잡고 있어 공항에서 비교적 가까운 다른 미술관이나 추앙쿠와는 상당히 거리가 멀다. 전시장의 규모와 시설은 훌륭한 편이지만 허샹닝미술관이나 OCAT에 비해 최근 당대 미술과 관련된 흥미로운 전시는 그다지 많지 않다.

션쩐미술관 전시실

홈페이지	http://www.szam.org/	
이메일	szartmuseum@163.com, shenzhenart@126.com	
주소	深圳爱国路东湖一街32号 深圳美术馆(zip.518021)	
위치	아이구어루爱国路에 있는 동후공위엔东湖公园 앞에서 차를 내려 숲 길을 따라 동물원 안을 10여 분간 도보	
전화	+86-755-2542-6069	
교통	버스	3, 17, 360번 타고 슈이쿠水库 하차. 공원 안으로 10여 분간 도보
관람 시간	화요일~일요일 오전 9시~오후 5시(월요일 휴관)	
입장료		

션쩐미술관

션쩐땅다이이슈추앙쿠

션전에도 젊은 작가들이 모인 스튜디오촌이 있다. 약칭 션전 추앙쿠 深圳创库라고 부르는 이곳 역시 허름한 공장 건물을 빌려쓰고 있다. 도로변에서 건물을 바라보면 오른쪽 상단에 검은 페인트로 '예술(艺 术)'이라고 쓰인 것이 보인다. 건물 앞쪽에는 입구가 없고 건물 뒤쪽으로 돌아가면 다소 삭막해 보이는 입구 앞에 엘리베이터가 있다. 대낮에도 건물 안은 어두컴컴하고 스산한 분위기인데 엉뚱하게도 엘리베이터를 타면 '엘리베이터 보이'가 친절한 서비스를 제공한다. 7층으로 올라가면 작가들의 스튜디오가 나온다. 길게 이어진 복도 양옆으로 칸칸이 작업실이 있는데, 각 작업실 입구에는 시멘트 벽돌로 가벽을 쳐놓고 그 위에 작업실 주인의 작품을 걸어둔다. 그림은 매월 1일마다 바뀐다.

션전 추앙쿠의 대표인 두잉훙杜应红은 화가이자 큐레이터로서 추앙쿠에서 생활하는 예술가들의 활동을 지원한다. 그의 작업실은 추앙쿠 맨 안쪽에 자리하고 있다. 그에게 베이징도 상하이도 아닌 션전에 와서 작업하는 이유를 물었다.

"션전은 대륙 안에서 정치로부터 가장 독립된 도시입니다. 게다가 경제적으로 활기를 띤 이 도시는 한 사람이 경제적으로든 예술적으로든 완전한 독립 생활을 할 수 있는 곳입니다."

그는 션전 시민답게 매우 현실적으로 사고한다. 작업실 앞에 가벽을 쳐서 방문객들이 스튜디오 안의 작품을 쉽게 볼 수 있도록 공간을 꾸민 것도 그의 아이디어다. 이렇게 함으로써 전시와 창작, 시장과 창작이 일원화된 공간을 조성한다는 것이다. 어느 스튜디오촌이나 마찬가지지만 이곳에서 작업하는 작가들의 수준이나 성향도 다양하다. 베이징에서 어느 정도의 인지도를 획득하여 자신감에 찬 젊은 화가, 자유로운 삶을 지향하는 만년 시간강사, 과거의 어지러운 생활을 청산하고 새로운 인생을 찾고자 끼어든 참회의 젊은이까지.

1 | 션쩐 추양쿠의 복도. 양쪽으로 늘어선 작업실마다 가벽을 쳐서 작품을 전시하고 있다
2 | 션쩐 추양쿠에서 열심히 작업하는 젊은 예술가들

이메일		szartscn@yahoo.com.cn
주소		深圳市南山区前海荔湾路 二号 艺术创库楼 七楼(zip.518000)
위치		치엔하이루前海路와 동빈루东滨路가 만나는 인터체인지 근처. 난샨 당씨아오南山党校 옆
전화		+86-755-2629-1352(두잉훙 씨를 찾을 것)
교통	버스	350번 상행선, 51번 하행선, 42번 하행선, 210번 하행선 →씬누어꽁쓰信诺公司 하차 369번 하행선→난샨당씨아오 하차 373번 하행선→꽁예춘工业村 하차

1│ 션쩐 추앙쿠로 들어가려면 건물 뒤로 돌아가 이 음침해 보이는 엘리베이터를 타야 한다 2│ 션쩐 추앙쿠의 두잉훙 3│ 션쩐 추앙쿠의 작업실 4│ 션쩐 추앙쿠 건물의 전면. 건물 오른쪽 상단에 '예술'이라고 쓰여 있다

션쩐 22 예술구

2007년 1월에 개장한 베이징의 관음당과 비슷한 곳이다. 거펑예술기구(格沣艺术机构), 션쩐1001화랑(深圳1001画廊), 2030따오화랑(2030道画廊), 중국당대예술연합인터넷(中国当代艺术网联)이 공동 설립했다. 화랑, 예술 재단, 옥션, 스튜디오, 카페, 서점, 레스토랑 등 복합문화 단지를 목표로 한다. 위치는 深圳市宝安区公园路深圳 22艺术区이며, 아직 입주 중이다.

웃음 속에 숨겨진 칼

위에민쥔 岳敏君, 1962~

1962년 | 헤이룽지앙성 따칭 시 출생
1989년 | 허베이사범대학 미술학과 졸업

현 베이징 거주 및 작업

노세 노세

노세 노세 젊어서 놀아

늙어지면 못 노나니

화무는 십일홍이요 달도 차면 기우나니라

얼시구절시구 차차차

지화자 좋구나 차차차

화란춘성 만화방창 아니 노지는 못하리라

차차차 차차차

한국인의 술자리에서 자주 등장하는 이 노래는 1950년대 김영일이 작사하고 황정자가 부른 〈노랫가락 차차차〉의 1절이다. 한창 일해야 할 젊은이더러 신나게 놀라고 하는 것이 상식적으로 황당무계하지만, 이 노래는 한때 금지곡이었음에도 불구하고 21세기의 한국 어린이들마저 낯설지 않다. 마냥 즐겁고 개념 없어 보이는 노래가 금지곡이라는 과분한 팻말까지 달게 된 이유는 무엇일까. 이 허랑방탕하고 무책임한 가사 속에는 당시 한국 현실에 대한 날카로운 풍자와 조소가 들어 있기 때문이다. 이 노래는 1950년대 정당한 노력이 아니라 돈이나 인맥으로 사람의 인생이 좌우되는 현실에 대해 자포자기 내지는 비아냥대는 태도를 표현한 것인데 1970년대 새마을 운동이 시작된 후 정부의 시책에 역행하거나 허무를 조장하는 소극적인 노래들이 모두 금지되면서 함께 금지되었던 것이다. 결국 노래는 '가세 가세 일터로 가세, 늙기 전에 일하러 가세, 일 안 하면은 후회하나니 새마을에 앞장서 가세'로 개사되었다.

중국에도 중국판 '노세 노세' 문화가 일어났다. 격정의 시대가 끝난 중국의 1990년대는 바로 이렇게 시작되었다. 그것은 건전하고 성

실하며 진지한 태도와는 거리가 멀었다. 지식인의 의무감, 상호 신뢰할 수 있는 인간성, 정의가 구현되는 사회, 용기 있고 의리 있는 자아. 이 모든 것을 포기하고 절망한 사람에게서 나오는 것은 세상과 자신에 대한 비웃음, 희롱, 자조였다. 그것은 비록 현재 보이지 않더라도 아득한 미래를 떠올리며 심령을 위로할 수 있는 이상(理想)마저도 제공하지 않았다. 이렇게 철저히 '비이상적(非理想的)인' 현실을 그대로 직시하는 사람은 아직 '순수'하고자 하는 사람에게 당황스럽고 불안하며 황당하거나 불쾌한 감정을 선사한다. 하지만 이러한 방식은 바로 자신이 순수한 줄 착각하는 사람들이 만들어내는 '비이상적인' 현실에 대한 매우 직접적이고 충격적인 극약 처방이 될 수 있다.

　사람은 무언가를 포기할수록 가벼워지고 대범해지는 경우가 있다. 냉정하게 현실을 직시한 상황에서 지금보다 더 나빠질 것은 없다는 판단은 이 삐딱한 문제아에게 당돌함과 거침없음의 에너지를 제공한다. 그리고 아직 무언가를 아끼고 보호하고 싶은 사람들에게 그는 두려운 상대가 된다. 위에민쥔을 대하는 많은 사람들이 느끼는 감정, 그의 그림들이 뱉어내는 황당하고도 칼 같은 날카로움은 바로 이것이다.

말썽꾸러기 길들이기

불손한 태도로 세상을 바라보는 위에민쥔은 뜻밖에도 출신 성분이 '양호한' 군인 가정에서 태어났다. 어렸을 적 그의 부모님은 정부의 유전(油田) 발굴 정책에 따라 따칭大庆, 우한 등으로 옮겨다니며 일했다. 위에민쥔은 부모님을 따라다니기도 하고 조부모님과 샨둥山东에서도 살다가 부모님이 베이징석유개발연구원에 배치된 이후로는 줄곧 베이징에서 성장했다. 소학교 때 문혁 시기를 보낸 그에게 가장 인상 깊었던 일은 '황슈아이黄帅 사건'이었다. 당시 소학교 5학년 홍위병이었던 황슈아이는 일기장에 선생님의 잘못을 지적한 후로 선생님의 미움을 샀다. 황슈아이는 《베이징일보(北京日报)》에 이 일을 고발했고

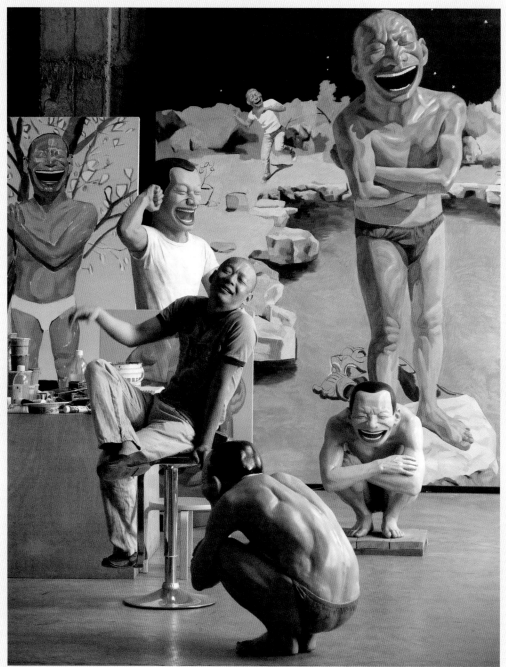

작업실에 앉아 있는 위에민쥔

담배를 태우는 위에민쥔

마침 '건수'를 찾던 지앙칭江青(마오쩌둥의 부인이자 문혁을 주도한 여성 정치인)은 공개 서한을 통해 '이것은 너와 선생님 간의 문제가 아니라 두 계급, 두 노선 간의 중대한 일'이라고 답했다. 황슈아이의 일기가 언론에 공개된 후 선생님은 치명적인 비판과 수모를 겪은 대신 황슈아이는 계급 투쟁의 영웅이 되어 순회 연설까지 했다. 이 사건은 중국 전역의 교실에 큰 파란을 일으켰다. 위에민쥔의 급우들 역시 이 사건에 고무되어 선생님의 얼굴을 향해 책을 던지거나 새총을 쏘는 등 모욕적이고 폭력적인 행동을 서슴지 않았다. 그 어느 시대에서도 다시 볼 수 없는 독특한 광경이었다. 당시 학생들은 아무런 개념 없이 분위기에 휩쓸렸지만 그러한 경험은 바로 황슈아이가 그랬던 것처럼 결국 피해자나 가해자 모두에게 평생 잊기 어려운 상처를 남겼다.

　대부분의 학교는 사실상 수업 정지 상태였다. 수많은 청소년기 학생들은 새로운 지식을 배울 기회를 장기간 놓치고 있었다. 그런 상황이 걱정스러웠던 부모님은 나이 지긋한 선생님을 모셔와 위에민쥔에게 전통 채색화를 공부시켰다. 하지만 가만히 앉아 같은 동작만 되풀이하는 수업이 마음에 들지 않았던 위에민쥔은 3개월 동안이나 학교

를 빼고 도망다녔다. 하지만 부모님은 포기하지 않고 다시 중앙미술학원을 졸업한 젊은 선생님을 모셔왔다. 새로 온 선생님은 크로키, 소묘, 색채 등 흥미로운 내용을 가르쳤다. 말썽꾸러기 위에민쥔도 점차 그림에 빠져들기 시작했다. 그는 홀로 화판을 들고 밖으로 나가 풍경화를 그리곤 했다.

꿈꾸는 석유노동자

위에민쥔이 고등학교를 졸업하자 부모님은 그가 지식청년을 지원하지 않고 당신들과 같은 조직에서 일하기를 바랐고, 그는 베이징을 떠나 톈진天津 석유 공장의 전기공이 되었다. 비록 외부와 고립된 채 20일씩 선박 위에서 교대 근무를 해야 했지만 빈곤한 농촌에서 고된 노동에 시달리며 재교육을 받는 것보다는 훨씬 편안한 생활이었다. 오히려 일터는 반 생산 정지 상태였다. 하지만 갑판 생활은 정신적으로 매우 피폐했다. 그가 위안을 삼을 수 있는 것이라곤 배 안에서 잡식성 독서를 하다 육지로 풀려나오면 그림과 관계된 취미 생활을 하는 것이었다.

하루는 위엔밍위엔에 스케치를 하러 갔다가 마침 싱싱화회의 멤버와 마주쳤다. 화가는 멀쩡한 하늘을 시뻘겋게 칠하고, 나뭇가지는 녹색이나 노란색으로 칠했다. 얼빠진 시선으로 그림을 바라보는 위에민쥔에게 화가는 짐짓 폼을 잡으며 한마디 했다. "이건 내 마음을 표현해낸 색이야……." 그리고는 야수파니, 표현이니, 색채니 하는 이야기를 쏟아냈다. 위에민쥔은 무슨 말인지 통 이해되지 않았지만 나름대로 깊은 인상을 받았다. 이듬해에는 민족궁에서 열린 독일 표현주의 전시도 보러 갔다. 역시 무슨 그림들인지 알 수 없었다. 하지만 그는 이번에도 '도사'를 마주쳤다. 남방에서 올라온 것 같은 그 사람은 그림에 대해 상당한 지식을 갖고 있는데다 전시를 보고 감격한 나머지 누군가를 붙잡고 이야기를 해야만 했다. 마침 아무것도 모르는 위

에민쥔은 그의 좋은 이야기 상대가 되었다.

모호하고 확실치 않은 것들이었다. 하지만 이 묘한 신선함은 오히려 그를 강력하게 유혹했다. 다른 사람의 지시와 감독을 받으며 타율적인 생활을 하는 것은 더 이상 참을 수 없었다. 그는 대학에 가기로 마음먹었다. 그런데 오히려 직접 석유를 캐는 노동 현장으로 재배치되고 말았다. 열악한 환경 속에 몸까지 혹사당한 위에민쥔은 이제 정말 때가 되었다고 생각했다. 그는 인사과 사람을 설득해 1년 휴가를 얻은 후 베이징에서 입시 준비를 시작했다. 그리고 바로 이듬해 허베이사범대학 유화과에 입학했다.

꿈의 실현과 돌아온 배신감

그가 대학에 입학한 것은 1985년 신사조 미술 운동이 폭발하던 해였다. 허베이사범대학은 신사조 미술 운동의 중심과는 거리가 먼데다 교수들은 세상의 발 빠른 변화에 둔감했다. 하지만 이미 남들이 학교를 졸업할 나이에 학부 1학년이 된, 게다가 입학 전에 여기저기서 보고 들은 것이 많은 위에민쥔은 남다른 행동을 보였다. 그는 자유롭게 다양한 형식의 회화들을 실험하며 당시 '85 예술가들처럼 각종 미학, 철학, 역사책을 읽었다. 《중국미술보(中国美术报)》역시 그가 빠뜨리지 않고 구독하는 신문이었다. 그는 황용핑黃永砅의 씨아먼다다厦门大大, 우샨주안, 구원다, 쉬빙徐冰, 왕광이 같은 이들의 작품을 보면서 그들의 관념이 고전 예술보다 훨씬 가치 있다고 생각했다. 그의 머릿속에는 온갖 환상과 방황, 혼돈이 가득 차 있었다. 2학년이 되자 위에민쥔도 친구들과 함께 '85 신사조 운동에 동참했다. 다섯 명의 친구들과 함께 허베이성 전시장에서 개최한 《S조형 예술전(S造型艺术展)》에 모더니즘, 민간 미술 등 각종 양식의 실험적 작품들을 출품했다. 특히 그는 다다이즘을 시도하는 선배들과 그들의 생각을 좋아했다. 하지만 아직 모든 개념들을 확실히 하기는 어려웠다.

1987년 허베이성 전시장에서 개최한 《S조형 예술전》 기념 사진. 상단 우측2 위에민쥔

시간은 빠르게 흘렀다. 그는 학교 숙제는 대충대충 넘겨버리고 자신의 실험을 계속했다. 4학년 졸업반, 위에민쥔 역시 '85 미술의 총결산이었던 《중국 현대 예술전》에 출품했다. 그리고 전시를 보기 위해 베이징으로 향했지만 그가 도착했을 때는 이미 전시가 폐쇄된 뒤였다. 허무하게 발길을 돌려야 했다. 그러나 얼마 후 베이징에서는 더욱 잔혹하고 절망적인 소식이 전해졌다. 다른 사람들처럼 그 역시 한동안 충격으로 혼란에 빠졌다. 하지만 시간이 지나자 오히려 모든 것이 분명해졌다. 그는 언제나 집, 직장, 학교 그 어느 곳에서도 말썽꾸러기, 문제아, 골칫거리로 주변에 엉뚱한 불협화음을 내곤 했다. 부모님께 받은 애국 교육과 실제 자신이 보고 겪는 현실에 대해 적잖은 혼란을 느꼈기 때문이다. 하지만 이 비참한 사건은 그에게 분명한 현실을 보여주었다.

"나는 매우 엄한 군인 가정에서 자라났습니다. 애국 교육을 확실히 받았지요. 하지만 그 사건 이후로는 그 누가 되었든 속았다는 느낌을 받을 수밖에 없었습니다. 내가 믿고 싶었던 사실들이 완전히 변해버린 것

위에민쥔 | 대학 시절 습작

이죠. 그 전에는 내가 돌아갈 곳이 있고, 다른 사람들을 믿을 수 있다고 생각했습니다. 하지만 그 후로는 그저 나 자신만 믿을 수 있을 뿐이라는 걸 깨달았지요."

재도전

대학 졸업 후 위에민쥔은 다시 석유교육학원의 미술 강사로 배치되었다. 그러나 자신의 인생은 철저히 자신이 주도해나가야 한다는 신념에는 조금의 흔들림도 없었다. 더욱이 세상에 대한 온갖 의심과 반항으로 가득한 그가 자신을 배신한 사상과 이념을 가르치는 것은 절대 불가능했다. 그의 마음속에는 이미 '전업 예술가'라는 확고부동한 목표가 자리하고 있었다. 방법을 고민하던 끝에 그는 결국 꾀병을 부려 한 달간 위장 입원을 했다. 그리고 이렇게 저렇게 진단서를 떼어 학교

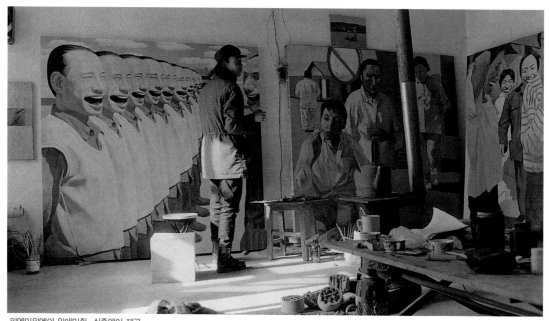

위엔밍위엔의 위에민쥔. 쉬즐웨이 제공

에 병가를 내놓고는 몰래 병원을 빠져나와 베이징으로 향했다. 그는 친구들과 함께 임시 작업실을 빌려 작업하면서 어딘가 확실히 정착할 곳을 물색했다. 1991년 초 때마침 아는 선생님의 문병을 갔다가 위엔밍위엔예술촌을 발견했다. 바로 이곳이었다.

그는 곧 팡리쥔, 리우웨이, 양샤오빈杨少斌 같은 예술가들과 어울리기 시작했다. 그리고 얼마 후 양샤오빈과 함께 작업실을 얻어 본격적인 직업 화가의 생활을 시작했다. 병가 중인 직장에서 받는 260위엔의 월급은 기본적인 생계 유지비였다. 하지만 재료비와 작업실 대여료가 부족했다. 그 역시 대작을 좋아해서 매달 캔버스와 물감 값으로 400위엔 정도를 투자했으니 절대적인 과외 수입이 필요했다. 위에민쥔은 근처 베이징대학 캠퍼스에서 계절에 따라 지엔삥煎饼(부침개 비슷한 음식)과 수박 장사를 했다. 공부만 하느라 세상물정 모르고 대충

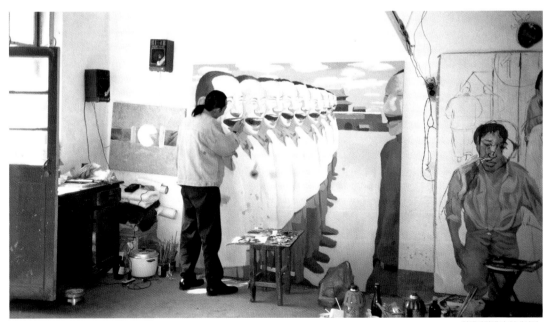

위엔밍위엔의 위에민쥔

돈을 쓰는 베이징대학 학생들이 그는 너무도 고마울 뿐이었다. 그 와 중에도 가족들이 학교로 돌아가라고 끊임없이 설득하자 그는 결국 날을 잡고 결판을 냈다.

> "차라리 가난해서 굶어죽더라도 내가 원하는 것을 하다 죽는 것이 세상에 속지 않고 내 인생을 살다 가는 방법입니다!"

가족들도 더 이상 방법이 없었다. 그는 자신의 상황이 얼마나 끔찍한지 잘 알고 있었다. 하지만 그만큼 더 이상 무서울 것이 없기에 당차게 목표를 향해 질주했다.

사회를 웃어대는 그림

인생의 방향은 섰지만 예술은 아직 정확한 갈피를 잡을 수 없었다. 마음속의 감정들을 어떻게 정리해서 끄집어내야 할지 알 수 없었다. 하지만 반드시 중국 사회, 정치와 관련 있는 것이어야 했다. 그때 마침 친구들의 전시를 보았다.

> "그때 리우샤오둥의 개인전을 봤어요. 팡리쥔과 리우웨이의 작품도 봤죠. 아주 큰 자극이 되더군요. 그들은 모든 것을 포기했죠. 소위 이상과 인생의 목표라는 것 일체를 포기했어요. 그것은 내가 느끼는 감정과 매우 유사했습니다."

위에민쥔은 곰곰이 생각하고 관찰하면서 자신의 언어를 찾기 시작했다. 그는 우선 자신과 주변 친구들의 모습을 그렸다. 세상에 대한 조롱과 비판을 공유한 그들은 워낙 하나같이 '불손한' 모습이었다. 그들은 어떤 일에 대해서도 진지함 없이 농담과 조소로 일관했다. 위에민쥔은 점점 더 과장된 제스처와 색상으로 그들을 그렸다. 그리고 한

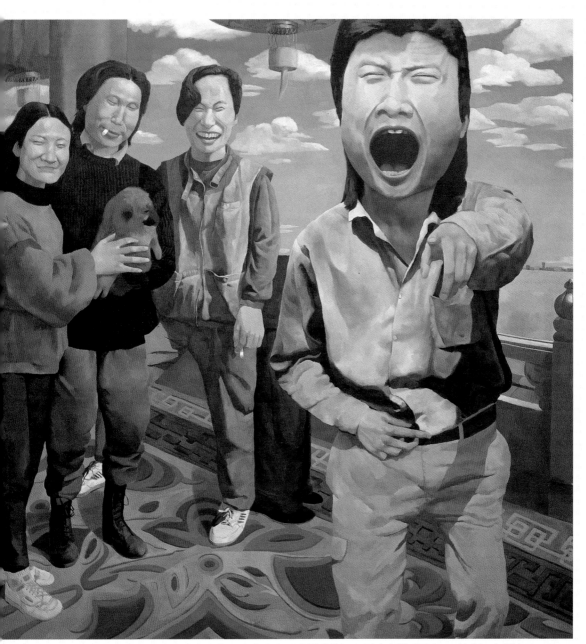

위에민쥔 | 〈X 누각에서 발생한 희극〉 | 1991년 | 캔버스에 유화 | 190×200cm

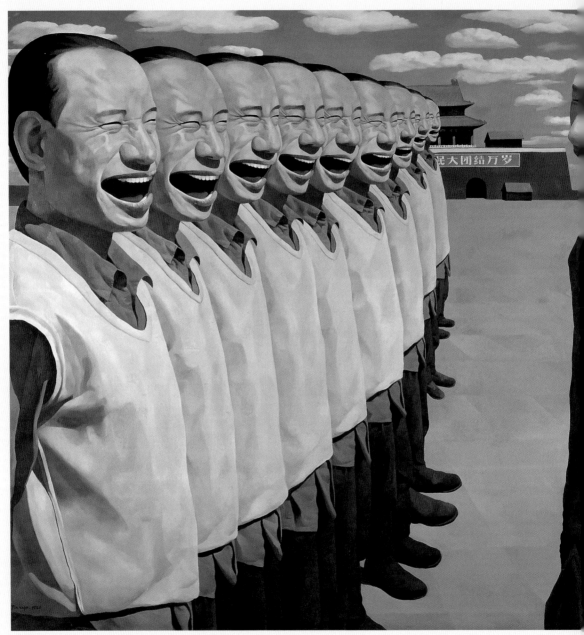

위에민쥔 | 〈대단결〉 | 1992년 | 캔버스에 유화 | 190×200cm

명으로는 부족해 같은 표정의 인물을 바로 옆에 수없이 반복해서 그렸다. 그리고 또 그리고 계속 그려 눈이 어지러워질 정도가 되자 여러 명으로 불어난 그들의 웃음은 거대한 힘이 되었다. 그제야 위에민쥔의 마음도 후련해졌다.

작업이 진행되면서 그의 생각과 목표는 점차 분명해졌다. 그림 속의 인물은 완전히 자기 자신으로 대체되었다. 수많은 '그'는 입을 크게 벌리고 하얀 이를 드러낸 채 이마에 핏줄이 설 만큼 과격하게 웃어대고 있었다. 화면 전체가 웃음소리로 진동하지만 그들의 웃음은 어딘가 모르게 차갑고 공허했다.

"만약 진정으로 천편일률적인 바보 웃음만을 짓고 있다면, 이 사람의 머리와 마음에는 분명 어떤 문제가 생긴 것이죠. 이것은 곤혹스러운 상황에 처했을 때 나타나는 일종의 '정지' 상태입니다. 바보 같은 웃음이란 바로 사고를 거절하는 것이라고 생각했습니다. 아니면 더 이상 생각하기 어려워서 그것을 벗어나는 게 필요한 상태거나."

"나는 그때 아주 단순하게 생각했어요. 이 사회의 황당함을 표현하는 데 다른 누구의 이미지를 사용하는 것은 좋지 않다고 생각했지요. 하지만 자신을 비웃는 것은 언제든 가능하잖아요? 나 스스로 나는 바보이고 가장 멍청한 사람이라고 하는 것은 어쨌든 문제가 없죠. 그럴 권리도 있고요. 이것은 자아의 가장 낮은 한계선이었습니다. 하지만 이런 선택 외에는 다른 방법이 없었어요. 이렇게라도 나 자신을 표현하도록 몰아세웠습니다. 한편으로 이것은 당시의 어떤 압력들을 피해가는 방법이기도 했어요. 아마 그런 계산까지 그 속에 있었던 거 같아요."

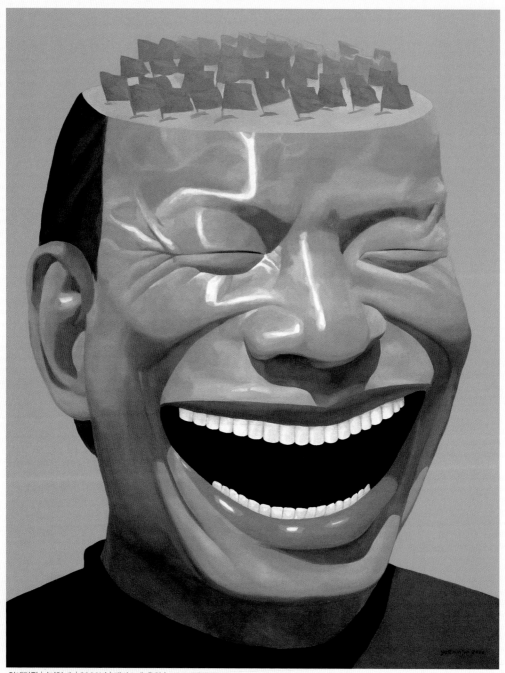

위에민쥔 | 〈기억 1〉 | 2000년 | 캔버스에 유화 | 140×108cm

위에민쥔 | 〈세상 보기〉 | 1996년 | 캔버스에 유화 | 100×81cm

사회를 냉정하게 바라보는 자아를 표현하고 싶었던 위에민쥔은 광적인 웃음을 통해 사고를 거부하는 바보건달을 그렸다. 박장대소하는 그의 머리는 텅 비고, 감아버린 두 눈은 눈앞의 상황을 대면하지 않으며, 사방에 울리는 웃음소리는 현실의 각종 소리들을 묻어버렸다. 위험과 슬픔, 공허와 분노가 극에 달한 상태에서 나온 행위이자 순간적인 자기 구원이었다.

사람들은 바로 이렇게 황당한 상황에 처해 있었다. 중국의 현대사를 겪는 동안 사람들은 자연스러운 행복이 무엇인지도 모른 채 국가로부터 행복을 교육받았다. 그들은 개인의 진심에서 우러나오는 참다운 웃음보다는 교육받은 웃음을 웃었고 심지어 행복하지 않아도 행복한 척 웃어야 했다. 이제는 바로 그 공허하고 가식적인 웃음을 터뜨린 자신과 사회를 비웃어야 할 차례였다.

위에민쥔 | 〈상호 사격〉 | 2001년 | 캔버스에 유화 | 300×220cm

웃음의 질주

중국의 정치를 상징하는 구체적인 배경에 등장하던 바보건달들이 어느 날 들라크루아Delacroix의 〈민중을 이끄는 자유의 여신(The 28th July: Liberty Leading the People)〉 〈키오스 섬의 학살(The Massacre at Chios)〉, 마네Manet의 〈막시밀리안 황제의 처형(The Execution of Emperor Maximilian)〉 같은 역사 속 혁명과 폭력의 현장에 등장했다.

위에민쥔 | 〈자유를 이끄는 여신〉 | 1995~1996년 | 캔버스에 유화 | 250×360cm

"미술사에 익숙한 사람이라면 어떤 느낌이 있을 거라고 믿습니다. 나는 마네의 〈막시밀리안 황제의 처형〉을 패러디했는데, 그러니까 혁명을 하던 무리들이 처형당하는 장면이죠....... 나는 '혁명'이라는 단어에 나름대로의 특별한 이해와 느낌을 갖고 있습니다. 거기에는 짙은 잔혹함이 있습니다. 그게 도의적이든 아니든 인성이라는 각도에서 보았을 때는 모두 잘못된 것이지요. 하지만 인류는 이러한 인과 관계에서 벗어날 다른 방법이 없습니다. 그래서 이런 문제를 제기하면 결국 애매해질 수밖에 없습니다. 구체적이고 명확한 방향이 없고요."

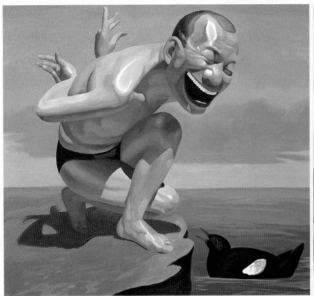
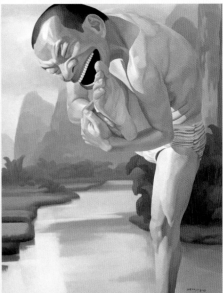
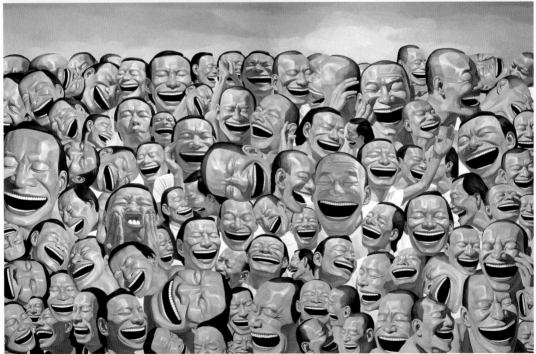

1 | 위에민쥔 | 〈한가로운 구름과 야생 거위〉 | 2003년 | 캔버스에 유화 | 140×140cm **2** | 위에민쥔 | 〈새〉 | 2003년 | 캔버스에 유화 | 105.5×139cm **3** | 위에민쥔 | 〈쓰레기장〉 | 2003년 | 캔버스에 아크릴 | 300×20cm×2pcs

그는 이렇게 황당함과 모순으로 가득한 사회를 에누리 없이 비웃었다. 조금의 엄숙함, 긴장감, 공포감도 없이 그들은 마치 게임을 하고 연기를 하듯 모든 상황을 웃어댔다. 이렇게 주변 상황과 괴리된 인물들은 설령 무리로 등장한다 해도 오히려 각자 고립된 것처럼 보였다.

바보건달은 점차 더 많은 곳에 나타났다. 정치나 역사 무대를 떠나 맨하늘과 맨땅까지 달려가고 날아갔다. 다만 그가 등장하는 곳에는 언제나 황당하고 터무니없는 각종 상황이 연출됐다. 사람이면서 동물 흉내를 내고, 남자이면서 여자 흉내를 내며, 각종 상식을 뒤집고, 독립된 인간이면서 기계의 부속품 같은 모습을 연기했다. 아무리 위험하고, 심각하고, 황당하고, 한심한 상황이라도 너무 재미나서 까무러칠 것 같은 모습이었다.

바보 캐릭터의 힘

위에민쥔이 처음 자신의 이미지를 사용할 때, 그는 가장 한심한 자아를 드러냄으로써 자신의 비판과 반항에 대한 일종의 방어막을 형성하려고 했다. 한심해 보이는 그는 사회의 주변인으로 보잘것없는 존재일 뿐이었다. 그러나 장기간 동일한 이미지가 반복 사용되고 그의 그림이 큰 성공을 거두자, 그의 이미지는 사람들의 시각과 심리를 지배하는 하나의 아이콘으로 자리 잡았다.

결국 끊임없이 배경을 달리하며 수많은 장소에 등장한 바보건달은 마치 애니메이션 캐릭터처럼 영원히 살아움직이는 생명력을 부여받았다. 위에민쥔은 여든 살이 되어도 늙지 않는 미키마우스처럼 그의 캐릭터가 사람들의 친구가 되어 그들이 원하는 것을 대신해주는 영웅이 될 수 있다는 사실을 주목했다. 이후 그는 그의 캐릭터를 가지고 더욱 폭 넓은 대상을 조준했다. 중국의 유구한 전통과 문화를 상징하는 괴석, 학, 정자 같은 사물들 앞에 나타나 우스꽝스런 몸짓과 표

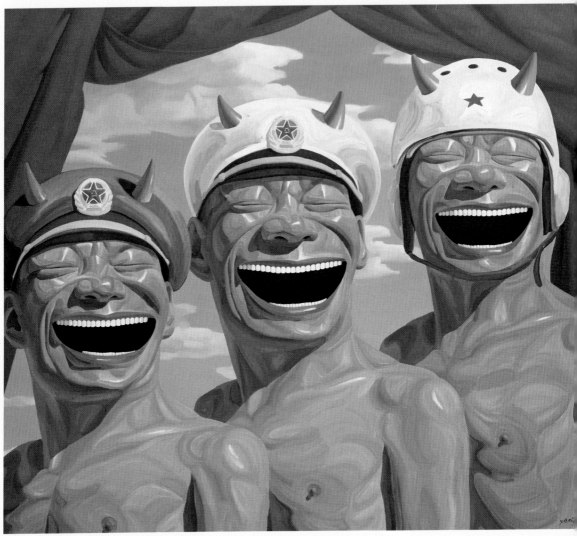

위에민쥔 | 〈육해공〉 | 2007년 | 캔버스에 유화 | 140×170cm

위에민쥔 | 〈누각〉 | 2003년 | 캔버스에 아크릴 | 100×80cm

정으로 그 경건함과 철학적 경지를 비웃었고, 각종 직업과 계급을 상징하는 모자를 쓰고 나타나 그에 걸맞지 않은 경망스러운 표정으로 그 존엄과 위엄을 희롱하기도 했다.

〈장면〉 시리즈

하나의 캐릭터로 굳어진 그의 이미지는 일종의 스타 같은 권력을 획득했다. 그것은 사람들에 의해 추종되고 숭배될 수 있는 우상이었다. 그러나 사회에 대해 냉정한 시각을 유지해온 위에민쥔은 자신의 그림도 의심하기 시작했다. 언제나 인물이 중심이 되는 자신의 그림이 혹시 문혁 시기 주요 인물을 부각시켜 표현하던 '주제성 회화'의 습관에서 유래한 것은 아닌지 의심했다.

위에민쥔 | 〈올랭피아〉 | 2004년 | 캔버스에 유화 | 220×334cm

〈개국대전(开国大典)〉〈페이두어루딩 다리(飞夺泸定桥)〉〈풀 밭 위의 점심〉〈호라티우스 형제의 맹세(Oath of the Horatii)〉등 위에민쥔이 패러디의 대상으로 삼은 작품들은 중국이나 서양에서 모두 한 시대를 풍미한 작품이었다. 그리고 감상의 초점은 모두 작품 속 인물에 집중돼 있었다. 하지만 위에민쥔은 바로 이들 작품에 등장하는 인물을 제거하고 나머지 빈 배경만 제시했다. 사람들의 기억 속에 깊이 박힌 이미지와 눈앞에 보이는 새로운 화면의 상호 대조에 의한 신선한 충격 효과를 노렸던 것이다. 그의 그림들은 시간이 지남에 따라 영웅은 역사의 뒤켠으로 사라지지만 영웅이나 우상을 둘러싼 배경은 좀더 오래 지속될 수 있음을 환기시켰다. 아울러 권위가 배제된 그림을 감상하는 데서 오는 여유와 해방감을 제시했다.

위에민쥔 | 〈징강산의 마오쩌둥〉 | 2006년 | 캔버스에 유화 | 257×376cm

새로운 게임

우상과 영웅을 부정하고 싶었던 위에민쥔은 인물이 아닌 다른 대상에 관심을 기울이려고 했다. 더 근본적으로는 〈웃음〉 시리즈부터 〈장면〉 시리즈로 이어온 정치, 역사, 문화 같은 '과거의 문제들'을 벗어나고 싶었다. 그는 현재와 미래를 바라보고 싶었다.

하지만 새로운 것을 찾는 그의 마음은 막막하기만 했다. 단순히 그림뿐만이 아니라 개혁 개방 이래 걸어온 중국의 현실도, 나날이 발전과 번영을 거듭해가는 미술계도, 성공을 획득한 자기 자신도 모두 방향성 없는 공간에서 출구를 찾지 못하는 것 같았다. 절대 탈출구를 찾을 수 없는 미궁에 갇힌 느낌이었다. 그는 〈찾기(寻找)〉 〈미궁(迷宮)〉 시리즈를 시작했다. 사람들은 언제나 특별한 애정, 철학, 예술, 정치, 신앙 같은 것을 찾아헤매지만 결국 미로 안에 갇혀서 평생을 헤맬 뿐 결코 그 상황에서 벗어나지 못한다. 위에민쥔은 이번에도 오락, 게임, 애니메이션 같은 팝적인 요소들을 끌어들여 재치 있는 표현을 시도했다. 그 미궁 안에서 세계의 정치와 테러리즘, 중국인의 신앙 결핍 문제, 예술에서 작가와 관객의 소통, 전통의 의미, 신중국 역사, 그 안에서 헤매는 개인의 일생 같은 다양한 스토리를 다루었다. 하지만 바로 이렇게 〈웃음〉 시리즈에서 벗어나려고 했던 주제들이 결국 위에민쥔의 화면을 재정복하고 말았다. 위에민쥔의 바람과 의도 역시 미궁에 갇혀버리고 말았다. 갑갑했다. 하지만 결국 또 다시 미궁 사이를 다시 헤매는 수밖에.

하지만 모든 사람은 저마다 타고난 사명이 있는 법이다. 매우 재밌고 흥미진진하면서 동시에 매우 날카롭고 긴장된 그 방법은 위에민쥔이 세상과 사람을 바라보는 독특한 방식이다. 우리는 바로 그 냉정하고 우스꽝스러운 시선으로부터 현실에 대한 명쾌한 지적과 깨달음을 얻는다. 게임을 즐기듯 그 미로 속을 헤매며 그의 다음 스토리를 기다린다.

1 | 위에민쥔 | 〈테러리스트를 찾아라〉 | 2006년 | 캔버스에 아크릴 | 200×400cm 　1
2 | 위에민쥔 | 〈미궁 시리즈─천국을 찾아라─헷갈리는 예술〉 | 2007년 | 캔버스에 아크릴 | 200×400cm 　2

위에민쥔 | 〈미궁 시리즈−천국을 찾아라−도덕경〉 | 2006년 | 캔버스에 아크릴 | 301×216cm

개인전

2006 | 《위에민쥔-처리 시리즈》, 엔리코 나바라Enrico Navarra화랑, 파리, 프랑스

2006 | 《복제된 우상-위에민쥔 작품 2004-2006》, 허샹닝미술관, 션쩐, 중국

2006 | 《테러리스트를 찾아라》, 베이징코뮨, 베이징, 중국

2005 | 《위에민쥔의 후 오라틱 자화상》, CP재단, 자카르타, 인도네시아

2004 | 《위에민쥔-조소 및 유화전》, 쇼니Schoeni화랑, 홍콩

2003 | 《위에민쥔 작품전》, 마일즈 갤러리Meile Gallery, 루체른, 스위스

2003 | 《위에민쥔-베이징 아이러니》, 푸르스 & 어그스갤러리Pruss & Ochs Gallery,
　　　 베를린, 독일

2002 | 《바보 웃음 속의 목욕》, 수빈화랑, 싱가포르

2002 | 《위에민쥔 작품전-처리》, 슬팡예술센터, 베이징, 중국

2000 | 《붉은 해양-위에민쥔 작품전》, 런던 중국 당대예술화랑, 영국

단체전

2007 | 《Red Hot》, 예술박물관, 휴스턴, 미국

2007 | 《후해엄과 후 89-양안 당대 미술 운동》, 국립대만미술관, 베이징 송주앙미
　　　 술관, 대만, 중국

2006 | 《레이더-비키 & 켄트 로건Vicky and Kent Logan 소장품전》, 덴버미술관, 미국

2006 | 《중국 당대 미술에서 재발명한 책》, 차이나인스티튜트갤러리, 뉴욕, 미국

2006 | 《중국 지금》, 에쓸 소장품박물관 (Sammlung Essl Privatstiftun Klosterneuburg),
　　　 오스트리아

2006 | 《마작-울리 시크 중국 당대 미술 컬렉션》, 함부르크미술관, 독일

2005 | 《아름다운 야유》, 아라리오 베이징, 중국

2005 | 《인연의 하늘-2005 중국 당대 회화(유화) 초청전》, 션쩐미술관, 중국

2005 | 《플라톤과 7정신》, 베이징 세기화교성, 션쩐 OCAT, 중국

2005 | 《개방 2005-국제 조소 설치전》, 리도, 베니스, 이탈리아

2005 | 《선봉-중국 아방가르드 조소》, 헤이그 | 슈헤버닝어 Museum Beelden Aan Zee,
　　　 Hague | Scheveningen, 네덜란드

2005 | 《마작-울리 시크 중국 현대 미술 컬렉션》, 베른, 스위스

2005 | 《화장-중국 희곡 주제 예술 대전》, 금일미술관, 베이징, 중국

2005 | 《내일, 뒤돌아보지 않는다-중국 당대 예술》, 국립타이베이예술대학 관두
　　　 미술관, 대만

션쩐, 광조우, 홍콩의 예술 명소 2

광조우

광동미술관

광동미술관은 광조우, 션쩐 내 위치한 미술관 중 가장 큰 규모이며, 근현대 미술 위주의 전시와 학술 활동을 지원한다. 정기적으로 광조우 트리엔날레(广州三年展)와 광조우 국제 사진 비엔날레(广州国际摄影双年展)가 열리고, 매년 50~60회의 중대형 전시가 마련된다. 광동미술관의 특징은 상당히 활발한 학술 대회가 개최되고 있다는 점이다. 미술관 홈페이지에서 토론회와 관련된 논문을 직접 다운로드 받을 수도 있다. 서점에서는 본 미술관에서 출판한 서적을 포함, 당대 미술과 관련된 다양한 서적들을 구비해놓고 있다.

홈페이지		http://www.gdmoa.org/			
이메일		webmaster@hxnart.com			
주소		广州市二沙岛烟雨路38号 广东美术馆(zip.510105)			
전화		+86-(0)20-8735-1468			
위치		광조우 시 한복판에 있는 섬 얼샤따오二沙岛에 위치			
교통	버스	12, 57, 89, 131A, 194, 248번. 旅游公交2线			
	전철	바오리따샤保利大厦역 혹은 찐화상우쫑신振华商务中心·역 하차. 단 버스나 택시로 갈아타야 함			
관람 시간		화요일~일요일 오전 9시~오후 5시(월요일 휴관. 공휴일과 명절 기간은 정상 개관)			
입장료		일반: 15위엔	학생: 7위엔(특별전 예외)	부모 동반 미성년 자녀 무료 단체: 20인 이상 추천서 소지시 30퍼센트 할인 성인 단체 10위엔	학생 단체 5위엔

1 | 광동미술관 내부 2 | 광동미술관 3 | 광동미술관 서점 4 | 광동미술관에서 개최되는 사진 비엔날레

웨이타밍예술공간

웨이타밍은 중국어로 비타민이라는 뜻이다. 2002년 설립된 공동체로 광조우미술학원(广州美术学院) 출신들이 주를 이루지만, 홍콩이나 싱가포르에서 건너온 젊은 작가들도 있다. 연령대도 20대에서 50대까지 다양하고, 회화, 사진, 영상, 설치, 행위 등 모든 장르를 아우르는 작가도 많다. 홈페이지에서 관련 정보를 얻을 수 있다.

1 | 광조우 웨이타밍예술공간 외관 2 | 웨이타밍예술공간 내부

홈페이지	http://www.vitamincreativespace.com/	
이메일	mail@vitamincreativespace.com	
주소	广州赤岗西路横一街29号301 (zip.510300)	
위치	광조우따다오난 도로와 씬강쫑루新港中路가 만나는 커춘客村 입체교차로 客村立交에서 약 800미터 거리	
전화	+86-20-8429-6760	
교통	지하철	커춘역에서 하차→길 건너 리잉상예 광장(丽影商业广场)→광장을 바라보고 섰을 때 오른쪽으로 300미터→씬강청新港城 골목으로 들어감→작은 시장을 지나 100미터쯤 들어감→오른쪽 둥근 쇼윈도가 보이는 건물 3층
	버스	226, 69, 130, 184, 190, 250번 타고 츨강동赤岗东역에서 하차→씬강청 골목으로 들어감→작은 시장을 지나 100미터쯤 들어감→오른쪽 둥근 쇼윈도가 보이는 건물 3층

로프트345

로프트345는 원래 2003년부터 파크19라는 이름으로 활동을 벌여왔
으나, 베이징의 쑤어지아춘과 비슷한 우여곡절 끝에 로프트345로 분
리되어 나왔다. 절반 이상이 광조우미술학원의 젊은 강사들로 이루
어진 이곳은 현재 48명의 작가들이 입주해 있고 다른 창작촌에 비해
자치적 성격이 강한 편이다. 스페인과 미국 중국 당대 미술 연구 스
튜디오도 이미 5년째 자리를 잡고 있다. 3층에는 뮤지션들이 이들과
함께 운영하는 카페가 있으며, 광조우 시내의 명소이기도 하다.

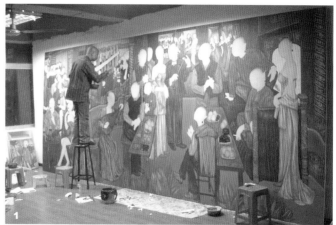

1 | 로프트345 작업실. 티엔리우샤씨의 작업 현장 **2** | 로프트345의 카페 한구석

홈페이지	http://www.myspace.com/loft345gz	
주소	海珠区江南东路晓巷花园19号四楼	
전화	+86-20-8423-8985	
관람 시간	월요일 휴관, 매일 오전 9시 30분 이후	
교통	버스	180, 203번→난춘南村 하차 29, 53번→지앙난시루江南西路 하차
	지하철	2호선 지앙난시江南西역 하차, 도보 200미터

홍콩

특별한 정치적 입지를 바탕으로 20세기 후반부터 자유로운 예술 활
동이 어려웠던 대륙의 예술가들을 다양한 방법으로 지원해온 홍콩.
현재는 대륙에 반환되었고 대륙의 상황도 예전과는 달라졌지만 여
전히 홍콩의 역할은 작지 않다. 갤러리의 중심은 베이징으로 옮겨갔
다 해도 금역 없는 자료와 기록의 발표 무대, 미술 시장의 중심 등은
여전히 이곳의 몫이다.

아시안아트아카이브 Asian Art Archive

중국 당대 미술을 중심으로 아시아 지역 현
대 미술에 대한 자료를 제공한다. 각 분야의
예술가, 학자, 평론가 등으로부터 자료를 제
공받아 비영리로 운영되는 기구다. 중국 당
대 미술 관련 단행본 서적, 잡지, 영상 자료,
전시 및 옥션 카탈로그, 예술가들의 생활이
나 활동과 관련된 기초 자료들을 제공하고
있다. 웹사이트나 자료실 등은 효율적인 시
스템을 갖추고 있지만 복사나 이용 규정이
매우 까다로워 관내 열람 외에 자료 반출이
쉽지 않다.

아시안아트아카이브

아시안아트아카이브 가는 길의 골동품 상점들

홈페이지	http://www.aaa.org.hk/	
이메일	info@aaa.org.hk	
주소	11/F Hollywood Centre, 233 Hollywood Rd, Sheung Wan, Hong Kong	
전화	+85-2-2815-1112	
위치	홍콩 섬 서북쪽 성완上環 지역, 퍼제션 스트리트 Possession Street와 할리우드 로드 Hollywood Road 교차로에 있음	
교통	지하철	파란선(Island Line, 港島线)을 타고 성완역 하차→A2 출구 →힐러 스트리트 Hiller st.를 따라 언덕길로 끝까지 직진→ (퀸스 로드 Queen's rd.가 나와도 더 직진)→할리우드 로드가 나오면 우회전→퍼제션 스트리트가 나올 때까지 계속 직진(총 10여 분 도보)
관람 시간	월요일~토요일 오전 10시~오후 6시(일요일 휴관, 공휴일과 12월 25일에서 1월 1일까지 휴무)	
입장료	자료 열람 무료, 복사비는 규정에 따라	

홍콩예술관

중국과 홍콩의 고대 미술부터 근현당대 미술까지 모두 전시한다. 실속 있는 전시들을 준비해놓았으므로 홍콩에 가면 꼭 한번 들러볼 만하다.

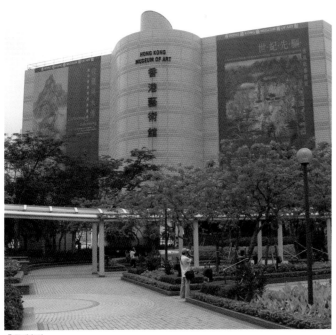

홍콩예술관

홈페이지	http://www.lcsd.gov.hk/		
주소	10 Salisbury Road, Tsim Sha Tsui, Kowloon, Hong Kong		
전화	+85-2-2721-0116		
위치	홍콩 섬 완차이Wan Chai 지역		
교통	지하철	빨간 선(Tsuen Wan Line)을 타고 침샤추이尖沙咀 역 하차 →J 출구	
		1, 2, 5, 6, 8, 230X, 237A, 5A, 13X 등	
관람 시간	평일 오전 10시~오후 6시(토요일은 저녁 8시까지 개방, 화요일 휴관)		
입장료	성인: 10홍콩달러	학생: 5홍콩달러(수요일 무료 입장)	

1~4 | 홍콩예술관 5~6 | 홍콩예술관에서 바라본 홍콩 시

홍콩아트센터

각종 비디오 아트, 공연, 회화와 관련된 전시가 마련되는 멀티 문화 공간이다. 홍콩국제영화제의 일부가 열리기도 한다. 미술 전시장은 1과 2층 사이 중간에 위치한 파오 전시관으로 가야 한다. 대륙의 유명 예술가들이 자주 전시를 갖는 곳이다.

홍콩아트센터

홈페이지	http://www.hkac.org.hk/	
주소	2 Harbour Road, Wanchai, Hong Kong	
전화	+85-2-2582-0200, 2824-5330(파오 전시관)	
위치	홍콩 섬 완차이Wan Chai 지역	
교통	지하철	파란 선을 타고 완차이역 하차→C 출구(홍콩아트센터 출구)→오브라이언 로드(O'Brien rd.)→인도교를 건너 이미그레이션 타워(Immigration Tower)로 감→곧장 하버 로드 Harbour Road까지 가로지른 후 좌회전하여 1분 도보
관람 시간	파오 전시관(중간 2층) 오전 10시~저녁 8시	
입장료	전시회는 무료, 공연 관람은 별도 문의	

크리스티옥션

홈페이지	http://www.christies.com/
사무실	22nd floor Alexandra House, 18 Chater Road Central (월요일~금요일 오전 9시~오후 6시 지하철 중앙역, 택시는 랜드마크 혹은 홍콩뱅크 건너편 하차)
전화/팩스	+85-2-2521-5396 Fax)+85-2-2845-2646
이메일	enquiryhk@christies.com
거래장	Hong Kong Convention and Exhibition Centre(New/Old Wing) Grand Hall, 1 Expo Drive, Wanchai, Hong Kong (지하철 완챠이역Wanchai Station, 택시는 하버 로드 입구 하차)
관람 시간	파오 전시관 오전 10시~저녁 8시
옥션 기간	중국 당대 미술 섹션은 매년 5월 말과 11월 말

크리스티옥션 현장

소더비옥션

홈페이지	http://www.sothebys.com/
사무실	Suites 3101-3106, 31/F, One Pacific Place, 88 Queensway (지하철 Admiralty Station)
전화/팩스	+85-2-2524-8121 Fax)+85-2-2810-6238
거래장	Hong Kong Convention and Exhibition Centre(New Wing) Grand Hall, 1 Expo Drive, Wanchai, Hong Kong (지하철 완챠이역, 택시는 하버로드 입구 하차)
옥션 기간	중국 당대 미술 섹션은 매년 4월 초와 10월 초

마음속 이야기

정판즐 曾梵志, 1964~

1964 | 후베이성 우한 시 출생
1991 | 후베이미술학원 유화과 졸업

현 베이징 거주 및 작업

화이트칼라 예술가

또렷하고 강렬한 눈매. 스타일리시한 패션 감각. 신사다운 매너. 게다가 폭넓은 호기심과 다양한 취미 생활까지. 한국인의 눈에는 고급스럽고 예민한 취향을 지닌 스타일 좋은 예술가일 뿐이다. 하지만 이곳은 중국. 유난히 옷이나 외모에서 소박함을 추구하는 중국 사람들에게 그는 매우 독특한 부류다. 보통 중국인이라면 그다지 좋아하지 않는 넥타이에 고급 액세서리까지 곁들인 노블한 패션 그리고 프레시한 던힐 향수 사이로 언뜻 풍기는 중후한 시가향. 중국인의 표현을 빌자면 그는 '화이트칼라' 예술가다. 흔히 예술가라면 텁수룩한 수염에 장발, 농민 내지 노동자 같은 소박털털한 이미지를 떠올리는 이곳에서 스위스 명품 시계 광고 모델 경력까지 있는 그는 분명 '화려하게' 겉도는 스타일 수밖에 없다. 그가 화이트칼라스러운 건 단순히 패션 취향만이 아니다. 보통 작업실에서 작업을 하다 저녁 늦게 어슬렁어슬렁 기어나와 다른 예술가들과 함께 새벽까지 요리, 술, 카드, 여자를 즐기는 이 세계의 대략적 일상이, 혹은 오후 2시 이전에 상대방에게 전화하면 실례가 되는 기본 에티켓이 그에게는 적용되지 않는다. 정판즐은 지극히 성실한 남편이자 자랑스러운 아버지이고, 진지하고 부지런하게 작업하는 예술가다.

예쁘장하게 겉도는 아이

1964년 우한에서 태어나 1993년 베이징으로 이주하기 전까지, 정판즐은 줄곧 우한의 평범한 거리에서 자라고 생활했다. 일찍이 인쇄 공업의 중심지였던 그곳에 정판즐의 할아버지는 인쇄 공장을 소유하고 있었다. 그리고 시대가 흘러 공장이 국가에 소속되자 부모님은 공장 노동자로 일했다. 함께 사는 이웃들은 같은 공장에서 일하는 노동자 가족들이었다. 그들은 모두 같은 평수의 집에, 비슷비슷한 월급으로, 공용 위생 시설을 이용하며 공동 생활을 영위했다. 누구네 집에서 무

1990년대 우한의 거리 풍경

슨 저녁 반찬을 먹었는지, 어느 집에서 라디오를 샀는지, 100미터 이내에서 벌어지는 사건과 생활은 모두 공유되었다. 동네 아이들 역시 그 거리에 위치한 같은 학교의 친구들이었다. 그들은 그야말로 직장부터 가족의 사생활, 각종 애경사까지 모든 것을 함께했다. 그러나 그 안에는 서로 간에 미묘한 차이가 존재했다. 비슷한 살림 안에서도 언제나 신경 써서 단장해주는 어머니 덕에 정판쥔은 항상 반에서 눈에 띄는 아이였다. 하지만 담임선생님은 이런 정판쥔을 유독 미워했다. 공부를 잘한 것은 아니지만 절대 문제를 일으키는 말썽꾸러기도 아니었다. 그가 미움을 산 이유는 단지 '너무 잘난 체한다'였다.

"참 이상했어요. 선생님은 언제나 저를 싫어했지요. 제가 무슨 일을 하든 잘못했다고 말씀하셨어요. 무슨 사무친 원한이라도 있는 사람처럼 저를 미워했죠. 그래서 저 스스로도 무슨 문제가 있는 건가 생각했어요. 선생님은 저에게 '너는 너무 건방지다'라고 매일같이 일깨워줬어요. 물론 이것은 상처가 될 수밖에 없었고요."

선생님의 미움은 단순히 수업 시간으로 끝나지 않았다. 중국에서 공산당원이 되는 것은 한 개인의 지극히 정상적이고 건강하며 적극적인 사회 참여를 의미했다. 일상 생활 중에 모범적인 태도를 실현하는 것에서부터 성장 후 사회적 성공에 이르기까지 한 인생을 좌우하는 매우 중요한 일이었다. 그 시작은 소학교의 소년선봉대원으로 얼마나 일찍 선발되느냐에 달려 있었다. 당연히 학교에 입학해서 처음 몇 년간은 선발을 놓고 경쟁이 치열하다. 하지만 5학년 정도가 되면 한 반에 서너 명의 명명백백한 부적격자를 제외하고는 선봉대원의 신분은 지극히 평범한 사실이 돼버린다. 그때까지도 선봉대에 가입하지 못한 학생은 오히려 이 사회가 규정하는 기준에 무언가 치명적인 결격 사유를 지녔다는 의미였다. 담임선생님의 의견에 따라 반에서는 정판쯰을 포함하여 단 세 명의 학생만 이 선봉대에 가입할 수 없었다. 이러한 사실은 벌써 어린 친구들 사이에도 보이지 않는 간극을 형성했다. 서로 간에 그렇게도 가까이 살아가지만 저 친구와 나 사이에, 저 집 아이와 우리 아이 사이에는 극복할 수 없는 차이가 생겨나고 말았다. 설령 다른 친구들이 못살게 굴거나 무시해도 대항하기 어려운 명백한 흠이 본인에게 존재한다는 증거였다.

그림, 억압의 발산

북적대며 모여살던 그 거리에는 종종 정판쯰의 호기심을 자극하는 일도 일어났다. 몇몇 동네 소년들이 거리에 나와 그림을 그리곤 했는데 그 중 정판쯰의 이웃집 형이 그리는 목판화식 초상화는 아주 신기했다. 정판쯰은 자원해서 그의 모델이 되기도 하고, 그의 그림을 자세히 보기도 하면서 그림에 매력을 느끼기 시작했다. 어머니 역시 아들이 그린 그림을 보고 "정말 똑같이 그렸구나!" 하면서 용기를 북돋아주었다.

그는 소학교에서 받은 냉대와 멸시 때문에 중학교에 진학해서도 도무지 학교에 적응하지 못했다. 결국 공부에 완전히 흥미를 잃은 채

2008년 전시 오픈식에 참가한 정판즐

수업 시간에도 '엉망진창 그림'에만 집중했다. 더 이상 참을 수 없었던 선생님은 어느 날 결심한 듯 한마디를 뱉었다.

"이제 더 이상 안 나와도 된다."

이 말은 정판즐에게 상처보다 해방감을 안겨주는 한마디였다. 그는 중학교 이후 더 이상 학업을 지속할 생각이 없었다. 낮에는 부모님이 다니는 공장에서 아르바이트를 하고 저녁에는 야학에서 그림을 배우기 시작했다. 이듬해에는 옌리우린燕柳林, 장중차오江中潮, 양지둥杨继东 등의 친구들과 함께 야외로 나가 수채화나 유화를 그리기도 했다. 친구들과의 교류는 더욱 풍부하고 깊은 회화의 세계를 일깨워주었다. 열아홉 살이 되자 인쇄 공장에서 나와 아버지의 도움으로 작은 인쇄 공방을 차려 일하는 한편 미술 대학 입시를 준비했다. 하지만 그의 생

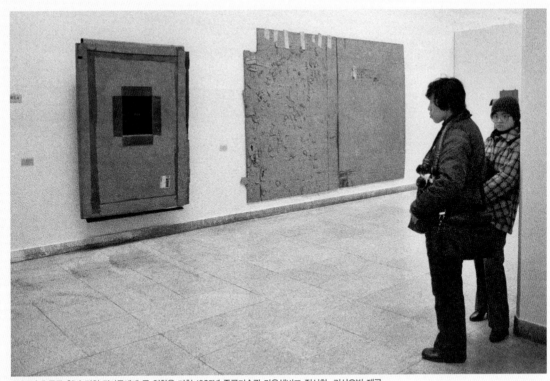

1980년대 중국 청년 전위 작가들에게 큰 영향을 미친 1985년 중국미술관 라우센버그 전시회. 리샤오빈 제공

활은 여전히 자유로웠다. 1983년부터 86년 사이 사진기를 들고 전국
의 명산과 베이징, 상하이, 난징, 후난湖南, 장시江西, 광조우 등 대도시
를 여행했다. 친구들과 함께 베이징에서 본 라우센버그Rauschenberg, 뭉크
Munch, 자오우지赵无极의 전시회는 회화란 단순히 사진기처럼 베껴내는
것이 아니라 글을 쓰는 것처럼 자신의 생각을 표현해내는 것이라는
사실을 알려주었다. 그는 해마다 입시에서 실패했지만 나름대로 적극
적인 예술 활동을 지속하고 있었다. 1985년 전국적으로 '85 미술 운동
이 일어나던 때 정판즐은 미대에 진학하지 못한 우한 아마추어 청년
화가들의 모임인 '우한예우화회(武汉艺友画会)' 제1회 전시에 작품을
출품했다. 시대는 점점 '85 미술의 전성기로 고조되고 있었다. 우한
지역의 '85 미술 운동이었던 《부루어 · 부루어(部落 · 部落)》 그룹전을

감상한 정판즐은 처음으로 모더니즘 미술에 대한 강한 충격을 경험했다. 표현주의, 초현실주의, 상징주의를 시도한 강렬한 작품들은 그에게 완전히 새로운 예술의 가능성을 보여주었다. 이미 네 번째 입시에 실패한 그는 좀더 확실한 결과를 위해 항조우 제4중학교를 다시 다니며 마지막 다섯 번째 입시를 준비했고, 학과 공부를 보충한 끝에 후베이미술학원의 합격자 명단에 당당히 이름을 올렸다.

프로 같은 대학 생활

오랜만에 다시 시작된 '학교 생활'은 새로운 긴장감을 부여했다. 처음 1년은 학교의 커리큘럼에 충실하게 고전주의 사실 기법을 익히는 데 몰두했다. 하지만 이미 입학 전에 다양한 창작과 전시 경험을 구비한 그는 곧 자신만의 방향을 지향해나갔다. 학교에서 가르치는 소련식 사실주의를 버리고 대신 '85 신사조 미술의 영향을 민감하게 흡수하며 표현주의 실험에 몰두했던 것이다.

1 | 〈지양쑤화간〉 1991년 제1호에 수록된 피다오지엔의 평론 기사 **2** | 〈지양쑤화간〉 1991년 제1호에 정판즐의 작품이 수록된 페이지

그는 학생답게 혼자 그림을 공부하는 것으로 만족할 수 없었다. 사회와 호흡하며 그들이 자신의 그림을 어떻게 생각하는지 알고 싶었다. 언제나 독특한 행동으로 사람들의 눈총을 사던 그였지만 그래도 정판즐은 자신의 생각을 그대로 관철시키는 데 주저함이 없었다. 1990년 대학교 3학년이던 그는 부모님이 주신 1,000위엔을 가지고(15년이 지난 현재 중국 노동자 평균 월급이 약 1,500위엔이다) 후베이미술학원 미술관에서 개인전을 열었다. 45점에 이르는 다량의 작품과 비평가 피다오지엔皮道堅에게 평론을 의뢰한 이 전시는 분명 일개 학부생으로서는 돌출된 행동이었다. 전시는 얼마 후 익명의 고발자에 의해 신고, 중단되었다.

4학년 졸업 전시는 모든 미대생들의 최대 관건이었다. 정판즐 역시 특별한 소재를 물색하기 위해 사방을 주의 깊게 둘러보았다. 당시 집에 화장실이 없어서 가까운 병원 화장실을 이용하던 그는 자연스레 병원의 독특한 정경과 마주했다. 비참한 운명에 놓인 인간의 생명과 본능, 그 연약함과 가련함이 적나라하게 노출되는 광경은 정판즐에게 깊은 자극을 주었다. 침대에 누워 있는 환자들은 인간의 기본 권리나

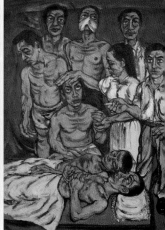

정판즐 | 〈씨에허 시리즈〉, 졸업 작품 | 1992년 | 캔버스에 유화 | 460×180cm

안락함을 박탈당한 채 무기력하고 고통스런 모습을 그대로 노출하고 있었다. 이것은 정판쯀이 살아오던 거리의 사람들을 연상시키는 것이기도 했다. 대다수 가정의 아이들은 충분한 의료 시설이나 위생 조건, 경제 여건 등이 구비되지 않아 걸핏하면 병을 앓기 십상이었다. 게다가 일단 병에 걸리면 적시적소의 치료가 어려워 결국 평생 남는 흔적을 갖게 되는 경우가 허다했다. 정신에 문제가 있거나 신체에 장애가 있는 아이들은 아무런 대책 없이 방치되었다. 그는 병원의 곳곳을 사진으로 찍어 작업에 들어갔다. 그리고 강렬한 인상을 표현하기 위해 대형 캔버스를 준비하고 그림을 세 시리즈로 나누어 제작했다. 그는 단숨에 〈씨에허(协和三联画) 시리즈〉(씨에허: 병원 이름)를 완성했다.

"당시 개인전을 하면서 익힌 기술과 기교, 관찰 방법 등을 모두 동원했어요. 그림을 그리는 동안 너무 흥분됐죠. 내가 이 시리즈를 완성했다고 느꼈을 때 굉장히 만족스러웠어요. 다음 날 물감이 채 마르기도 전에 학교에 가져가 선생님들에게 보여주고 싶더군요. 그림을 보는 선생님들의 표정을 관찰하니 분명 속으로 적잖이 놀란 것 같았어요. 하지만 선생님들은 아무 말도 하지 않았죠. 그냥 서로 작품을 보기만 하고 특별히 입장을 표시하진 않았어요. 그러나 나는 이 작품을 정말 좋아했답니다."

뒤피Dufy의 선, 드 쿠닝de Kooning의 터치를 중심으로 표현주의적 방식을 집중 연구한 정판쯀의 〈씨에허〉 시리즈는 병원의 광경을 사실적으로 묘사하기보다는 화면에 등장하는 이들의 심리를 표현하는 데 중점을 두었다.

"나는 사람, 개개인의 태도와 기분을 표현하는 데 관심이 있었어요. 그것을 직접 담아내려고 했죠. 사람의 표정, 느낌, 생각 그리고 내가 이

사람들에 대해 느끼는 감정까지 표현해내는 것이 목적이었어요. 몇 시간이면 캐치해서 표현해낼 수 있었죠. 학교에서 요구하듯 긴 시간 동안 고생스럽게 해나가는 것이 아니고요."

두드러진 윤곽선과 거친 터치, 커다란 눈동자와 손, 의도적으로 과장된 인체 비례 등 노골적이고 본색적인 인상을 주는 요소들은 그림 속 인물들의 참담한 상황과, 그들을 냉정하게 관찰하는 정판즐의 심리를 효과적으로 표현해내고 있었다.

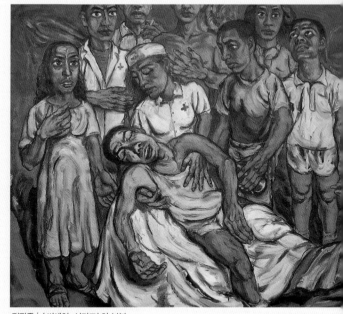

정판즐 | 〈씨에허 시리즈〉의 부분

성공의 가도

강한 스타일을 구축한 정판즐의 그림이 학교에서 어떤 평가를 받는지에 상관없이, 그는 벌써 프로 무대의 러브콜을 받고 있었다. 후베이미술학원 졸업 전시 기간에 우연히 우한에 들른 리씨엔팅은 정판즐의 그림을 보고 깊은 인상을 받아 당시 중요한 현대 미술 잡지인 《지앙쑤화간(江苏画刊)》에 작품과 평론을 수록했다. 정판즐을 더욱 흥분시킨 것은 그의 그림과 평론이 평소 그가 우러러보던 유명 작가들의 작품 사이에 소개되었다는 사실이었다. 리씨엔팅이 우한에 다시 왔을 때 그 옆에는 한아트갤러리(Hanart ZT Gallery)의 디렉터 장쏭런이 함께하고 있었고, 그의 작품은 즉석에서 상당한 가격에 구매되는 동시에 《후'89 중국 신예술전》참가작으로 선정되었다.

정판즐은 졸업 후 광고 회사로 배치되었지만 자신의 작업을 멈추지 않았다. 오히려 본격적인 프로 작가로서의 경력을 밟아가기 시작

했다. 행운의 여신은 그를 향해 지속적인 미소를 날리고 있었다. 그가 제작한 〈씨에허 시리즈 2〉는 《제1회 광조우 비엔날레(第一屆广州双年展)》(유화 부문)에서 우수상을 획득하고 상금으로 1만 위엔을 받았다. 평론가와 큐레이터들로부터 동시에 받는 관심과 주목은 보너스였다.

그는 〈씨에허 시리즈〉에서 한층 더 진전된 〈고기(肉)〉 시리즈를 제작했다. 정판즐이 살던 거리의 정육점에서는 폭염의 여름이 되면 인부들이 냉동고에서 꺼낸 고기 위에 천을 깔고 누워 낮잠을 자거나 그 위에서 더위를 식히는 광경을 쉽게 목격할 수 있었다. 사실 그 육중한 무게에도 불구하고 날카로운 쇠고리에 대롱대롱 매달려 있는 고깃덩어리들은 사람이 자신과 같은 단백질로 이루어진 육체에 가해진 잔혹한 처사에 본능적인 거부감을 갖게 만들었다. 하지만 그런 기본 감각조차 무뎌진 채 순간의 욕구를 충족시키려고 피비린내 나는 고깃덩어리 위에서 태연히 휴식을 취하는 사람들의 모습은 현실의 비참함과 잔혹함을 극적인 대비로 드러내고 있었다. 정판즐은 일부러 고깃덩어리의 색상과 사람의 피부색을 같은 붉은색으로 거친 터치와 함께 표현하고, 천 바깥으로 고기의 다리, 고깃덩어리의 단면 등을 노출시켜 사람과 고기가 서로 뒤섞여 쌓여 있는 듯한 느낌을 표현했다.

얼마 후 타이완의 예술 재단에서 기금을 받은 것은 또 한 번의 용기를 북돋는 일이었다. 그는 지금까지 이룬 성공에 대한 자신감을 바탕으로 베이징 생활이라는 큰 모험에 도전하기로 마음먹었다. 어린 시절의 복잡한 기억을 간직한 우한의 거리를 떠나 자유로운 생활과 창작의 열정이 꿈틀거리는 베이징으로 향하는 것은 그의 오랜 숙원이었다.

1992년 《후'89 중국 신예술전》의 도록. 정판즐 작품의 이미지가 보인다

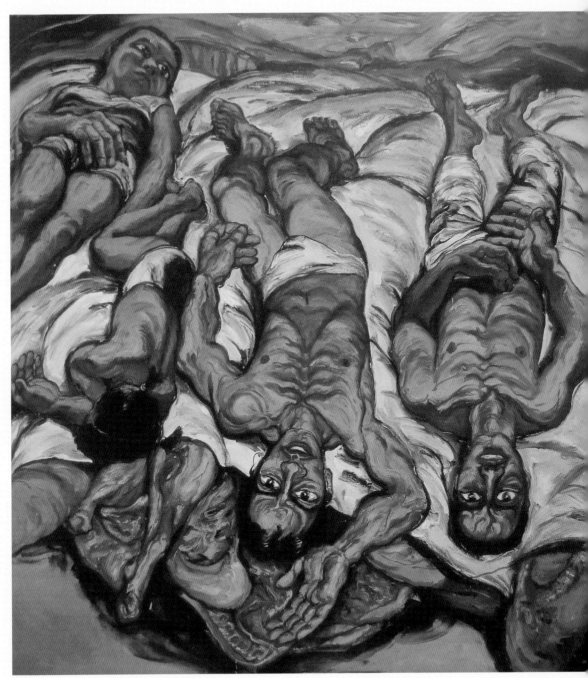

정판즐 | 〈고기-눕다〉 | 1992년 | 캔버스에 유화 | 167×179cm

정판즐 | 〈고기〉 | 1992년 | 캔버스에 유화 | 130×95cm

베이징 입성

1993년 정판즐은 드디어 광고 회사를 그만두고 굳은 각오와 함께 베이징으로 향했다. 처음 위엔밍위엔에 도착해서는 잔뜩 기대를 품고 소문으로만 듣던 예술가 집단촌의 자유와 낭만을 만끽하려고 했다. 하지만 깔끔한 노블리즘을 지향하는 그가 집단 창작촌이라기보다 난잡한 퇴폐 소굴쯤으로 보이는 위엔밍위엔의 분위기에 절대 적응할 리 없었다. 그는 발길을 돌려 당시 아직 조용했던 산리툰三里屯에 홀로 새 보금자리를 틀었다.

젊은 나이에 우한에서 남부럽지 않은 성공을 거둔 그였지만, 더 큰 무대의 새로운 규칙과 생리에 적응하는 것은 결코 간단한 일이 아니었다. 외부에 둔감하고 회색 연기 자욱한 공업 도시 우한과 대국의 수도인 베이징 사이에는 공간 차이뿐 아니라 시대 차이마저 존재하고 있었다. 새로운 현실이, 전혀 다른 가치가 종횡하는 환경에서 암울함과 잔혹함을 노골적으로 내비치던 우한 거리 같은 시뻘건 고깃덩어리

샌프란시스코 림화랑, 1999년, 좌측부터 리우웨이, 잔왕, 정판즐, 왕광이, 화랑 사장 덩 선생, 린샤오동, 조우춘야, 예용칭, 마오쉬휘

만 계속 그리고 있을 수는 없었다. 오히려 모순이 더 깊은 심층 지반으로 흡수된 베이징은 그 겉모습만은 아주 활력 있고 때깔 나게 변해가고 있었다. 수도인 이곳에서는 걸핏하면 정치를 논하지만 진지한 인문 정신이나 처절한 실존 경험의 의미는 이미 퇴색되거나 조롱의 대상이 돼버렸다. 모든 것은 낯선 풍경이었다. 그러나 이제껏 정치에 대해 민감하지 않았던, 아니 사실 민감할 자격조차 주어지지 않았던 정판즐이 갑자기 자신의 그림 속에 정치를 끌어들일 이유는 없었다.

〈가면〉 시리즈

정치팝은 과거의 준엄한 가치들을 상업 광고의 희극적인 언어로 희화화하고 있었고, 완세현실주의는 진지한 사고와 대항, 건설적인 삶에 차가운 웃음을 던지고 있었다. 사실 정치적 억압과 경제적 최면 속에 생생한 의식을 마비시키고 모순적 삶을 그대로 받아들이는 베이징 사람들이나 고기 위에서 낮잠을 청하는 우한 사람들의 모순적인 속성에는 본질적으로 큰 차이가 없었다. 그러나 베이징에서는 새로운 코드가 필요했다. 실제로 정치 도시 베이징의 대기권에 흡수된 정판즐은 사상의 정치는 회피할 수 있을지 몰라도 인간 관계의 정치까지 외면할 수는 없었다. 중국 미술계의 최대 강호에 발을 디딘 이상 수많은 평론가, 예술가, 언론, 그 외 미술 기구 관련자들과의 사교 활동은 성공을 위한 필수 관문이었다.

그러나 자그마한 고향을 등지고 새로운 곳에 와서 처음 보는 수많은 사람들과 관계를 형성하고 교류를 시작하는 것은 그에게 익숙한 일이 아니었다. 하지만 연극이 시작된 이상 무대를 떠날 수는 없었다. 그는 낯설음과 불안, 초조, 반감 같은 것은 감춰두고 자신이 속한 무대에서 자신의 위치와 역할에 맞게끔 스스로를 적응시켜야만 했다. 가식적이고 부자연스럽다는 생각이 들더라도 그것은 그를 포함한 그곳 사람들이 함부로 벗어날 수 있는 상황이 아니었다. 정판즐의 새로

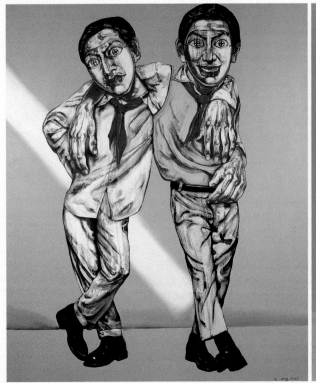
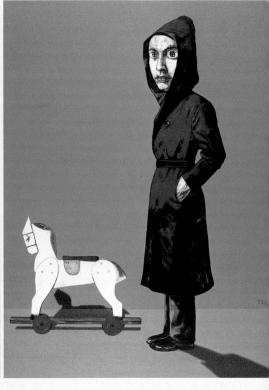

1 | 정판즐 | 〈가면〉 시리즈 No.6 | 1995년 | 캔버스에 유화 | 180×150cm
2 | 정판즐 | 〈초상〉 | 2004년 | 캔버스에 유화 | 199.5×150cm

2

운 생활과 심리 상태는 곧 그림에 반영되기 시작했다. 얼마 후 우연히 그리기 시작한 가면을 소재로 〈가면〉 시리즈의 모식이 완성되었다.

"(베이징 생활을) 막 시작했을 때는 진정으로 교류할 수 있는 친구들이 극히 적었어요. 서로 겉치레라는 느낌이 매우 강했죠. 하지만 많은 사람들과의 교류는 절실한 상황이고. 우한에 있을 때는 새로운 친구를 사귈 일이 거의 없었어요. 모두 자연스레 어려서부터 같이 자란 친구들이었죠. 새로운 환경에서 낯선 사람과 함께 있는 것을 배우려니 굉장한 자극이 되더라고요. 그러니 이 그림들은 나 자신의 내면을 그린 거라고

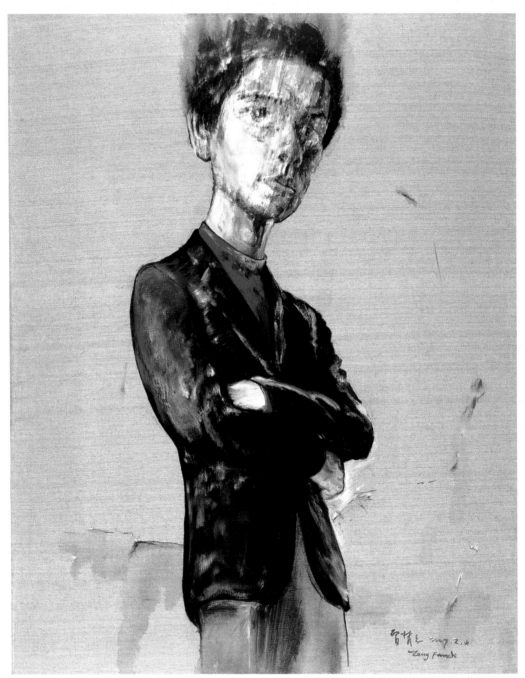

정판즐 | 〈초상〉 | 2007년 | 캔버스에 유화 | 100×80cm

봐야 할 거예요. 딱히 다른 사람들의 내면 심리라기보다 바로 내 마음 속 느낌이었죠."

욕망을 갖지 않은 자가 도시로 올 리 없다. 커다란 눈과 입, 손, 고 깃덩어리의 피비린내가 느껴지는 붉은 피부색 등은 이들이 무언가 강렬한 욕망을 품고 도시 속으로 파고들어왔다는 것을 말해준다. 그러나 남녀노소, 직위에 상관없이 이들은 솔직한 마음을 숨겨둔 채 각자에게 주어진 상황과 역할에 맞도록 멋진 옷과 폼나는 애견, 소년선봉대의 붉은 수건 같은 것으로 자신을 연출한다. 초조함과 어색함, 불안함을 애써 감춘 이들은 우러나오는 제스처가 아니라 요구되는 제스처를 취했다. 이들이 등장하는 배경 역시 마치 사진관이나 연극 무대의 배경 세트를 연상시키는 인위적인 느낌이었다.

1994년부터 시작해서 다양한 패턴으로 수년간 지속된 〈가면〉 시리즈는 2000년 즈음 새로운 변화를 보이기 시작했다. 그간 인물들의 얼굴에 완전히 밀착된 가면은 사실 인물들의 심리를 더욱 강조하는 장치였을 뿐, 그 가식적이고 공허하며 불안한 심리는 가면의 표정 속에 여과 없이 드러나고 있었다. 어느날 인물들은 결국 가면을 벗어버렸다. 그리고 진지하고 심각한 표정으로 갖가지 욕망과 콤플렉스, 허위허식이 가득한 자신을 직접 대면하기 시작했다. 화면 속에 과하게 구사된 표현적 요소들에 대한 이성적 수습과 정리도 이루어졌다. 그는 나이프로 아직 마르지 않은 안료를 밀어내 과도한 표현적 터치를 제거했다. 동시에 캔버스 조직 사이사이를 안료가 완전히 메우게되면서 시각적으로 한층 단단하고 충실한 느낌이 전달되었다. 이 간단한 기법은 인물이 가식을 위해 외부에 덧입히기만 하는 것이 아니라, 이제 그의 내면 심리 혹은 정신 상태가 내부로 침착하게 수렴되고자 한다는 것을 직감적으로 느껴지게 했다.

〈나 · 우리〉 시리즈

이처럼 감각적인 소재와 표현 방식은 두말할 필요 없이 정판즐을 더욱 성공한 작가로 만들었다. 그는 국내를 넘어 해외에서도 인기 많은 작가가 되었다. 하지만 어느 날 사람들이 그를 〈가면〉 시리즈 작가라고 소개하는 것을 듣는 순간 이 시리즈와 이별할 때가 되었음을 깨달았다.

그는 사실 1980년대부터 발표하지는 않았지만 추상화를 지속적으로 시도하고 있었다. 그에게 형태를 해체하고 자유로운 색채를 구사할 수 있는 추상 작업은 긴장의 연속인 구상 작업 중간중간의 휴식과도 같은 것이었다. 그는 일단 자신을 직시하기 시작한 인물을 해체하고 파괴시키는 방법을 시도했다. 단시간에 인물의 안면부를 완성하고, 물감이 채 마르지 않았을 때 솔을 이용해 곡선으로 화면을 문질러 인물의 형상을 해체해나갔다. 갈라지고 거친 인물의 피부는 보는 이에게 미묘한 애상을 전달했다.

〈선묘〉 시리즈

하지만 본격적인 혁신은 그 다음 단계에서 진행되었다. 그는 스프링 형태의 반복적인 선이 아니라 불규칙한 자유 곡선으로 형태를 해체하기 시작했다. 마르지 않은 다른 색상의 안료가 분방한 붓질을 통해 자유로이 혼합되면서 묘한 분위기와 색채를 형성했다. 한손에 붓 두 자루를 동시에 쥐고 그어댄 선들은 각 붓마다 서로 다른 느낌을 자아냈다. 엄지, 검지, 중지에 쥔 붓으로 그은 선은 강한 의지를 담은 단호한 선을 표현했고, 중지와 약지 사이에 쥔 붓은 상대적으로 불규칙과 우연, 비논리적인 선을 나타냈다.

자기 자신, 정치 영웅, 대중 스타 그리고 예술적 영웅의 초상에 그들을 해체하듯 파격적으로 그은 선들은 점차 잡초가 뒤엉킨 것 같은

1 | 정판즐 | 〈밤〉 | 2005년 | 캔버스에 유화 | 215×330cm
2 | 정판즐 | 〈무제 07-12〉 | 2007년 | 캔버스에 유화 | 215×330cm

정판즐 | 〈무제 07-5〉 | 2007년 | 캔버스에 유화 | 200×200cm

스산한 풍경으로 변화했다. 화면에는 그가 어릴 적 거닐던 숲의 오솔길도 등장하고, 당시 풀숲에서 바라보던 아득한 하늘도 등장했다. 그것은 지금까지도 그에게 영감을 주는, 어린 시절 갖가지 환상과 상상을 불러일으키던 묘한 공간에 대한 기억이었다. 그리고 무언가 아련하고 불길한 듯하면서도 강한 흡인력을 가진 이 풍경에 그가 거쳐온 인생의 기억 속에 존재하는 인물들이 간간이 등장했다.

지속적인 실험이 거듭되면서 〈선묘 시리즈〉는 더욱 성숙해졌다. 표현주의적인 방만한 선들은 2005년을 지나면서 점차 절제 있는 중국 전통화의 선묘법(线描法) 형태로 변화했다. 외향적으로 내질러대기만 하는 선은 젊은 시절 그가 너무도 열망하던 모더니즘으로부터 유래한 것이지만, 그것은 해체 이상의 의미를 담기 어려웠다. 진정 그의 진실한 내면에 더욱 가까이 와닿으면서 풍부한 서술적 의미를 지닐 수 있는 선은 중국 전통화의 필법(笔法)으로 그어진 입체적이고 탄력 있는 선들이었다. 단순히 노골적이고 외향적인 방식으로 표현되던 초기의 〈가면〉 시리즈가 시간이 지나면서 가면을 벗어던지고 자성과 내면의 방향으로 전개되었듯이, 〈선묘〉 시리즈도 의미의 구축을 위한 새로운 전환이 이루어지고 있었다.

사람들은 어린 시절 아웃사이더의 입장을 경험한 정판즐이 모순적이고 처참한 현실을 직시하면서도 그에 대해 냉정한 방관자의 태도를 유지해왔다고 했다. 현실 생활에서 정치에 일절 관여할 수 없던 그는 진정 그림에서도 정치를 외면했다. 대신 중국 현대사가 걸어온 가파른 변화 속에 처참한 모습을 내비칠 수밖에 없었던 자신과 사람들의 심리에 집중했다. 그리고 우리는 바로 여기서 그들의 솔직한 마음속 이야기를 들을 수 있었다. 화폭에서 전개되는 마음속 이야기들은 그 어떤 정치적 진술보다 진실한 감동을 선사해주었다.

개인전

2004 | 《정판즐 1990~2004》, 허샹닝미술관, 선쩐, 중국

2004 | 《얼굴》, 수빈아트갤러리, 싱가포르

2005 | 《하늘》, 미술문화예술센터, 우한, 중국

2005 | 《정판즐 작품전》, 한아트갤러리, 홍콩

2006 | 《정판즐의 회화》, 상아트갤러리, 상하이, 중국

2006 | 《정판즐의 회화》, 웨들 WEDEL갤러리, 런던, 영국

2007 | 《이상주의》, 싱가포르미술관, 싱가포르

2007 | 《정판즐 1989~2007》, 현대화랑, 서울, 한국

2007 | 《정판즐, 생테티어 메트로폴르 SAINT-ETIENNE METROPOLE》, 당대예술박물
 관, 프랑스

2008 | 《태평유상》, 상아트갤러리, 베이징, 중국

단체전

2008 | 《종이에 숨겨진 용》, F2화랑, 베이징, 중국

2008 | 《풍경으로 들어가다》, 에스포시지오니궁 Palazzo delle Esposizioni, 로마, 이탈리아

2007 | 《도상을 넘어서-중국 신회화 2007》, 상하이미술관, 상하이, 중국

2007 | 《도상을 넘어서-중국 당대 예술 in Miami》, 마이애미디자인구역, 마이애
 미, 미국

2007 | 《우한 제2회 미술 문헌전 주제전》, 우한, 중국

2007 | 《부유-중국 예술 신세대》, 국립현대미술관, 서울, 한국

2007 | 《예술의 변온층-새로운 아시아의 물결》, ZKM, 카를스루에 Karlsruhe, 독일

2007 | 《개인적 태도 1》, 상아트갤러리, 상하이, 중국

2007 | 《시간 차이》, 이니셜 엑세스 Initial Access, 울버햄프턴, 영국

위엔밍위엔과 쑹주앙예술촌

위엔밍위엔과 유랑예술가

시대 배경

개혁 개방이 시작된 지 10여 년, 도농 간 경제 수준 격차는 현격히 벌어졌다. 향촌의 궁핍한 삶에 지친 농민들은 자신의 호구(사람들이 쉽게 주거지를 옮기지 못하도록 일정한 지역에 묶어두는 중국의 호적 제도)를 포기하고서라도 새로운 돈벌이를 찾아 대도시로 모여들었다. 해당 지역의 호구가 없을 경우 합법적 신분을 보장받지 못하고 보험 혜택도 누릴 수 없다. 그럼에도 불구하고 집중적인 경제 개발이 이

1 | 햇볕 쪼이기, 1993년 2 | 나무숲 전시회, 1992년 3 | 베이징대학 전시, 1992년 4 | 양샤오빈, 1993년. 쉬즐웨이 제공

1 | 베이징대학 전시 후 단체 사진. 1992년 2 | 새해 전날 밤 파티, 1993년 3 | 예술은 인내, 1993년. 쉬즐웨이 제공 4 | 위에민쥔, 1993년. 쉬즐웨이 제공

루어지는 도시는 농민들에게 기회의 땅이었다. 당시 거대한 이동의 무리 중에는 지식인과 예술인도 끼어 있었다. 비록 생계 보장은 이루어지지 않으나 국가에 의해 강제 배치되는 직장을 거부하고 자신의 의사에 따른 삶을 선택한 것이다. 체제에서 벗어나 방황하는 이들은 사실상 유랑민이나 다름없었으므로 베이징 사람들이나 공안들에게 달가운 존재가 아니었다. 하지만 그들에게 이 같은 도전은 필사적인 생존의 몸부림이었다. 전국 각지에서 모여든 화가, 시인, 록밴드들은 베이징대학 근처 위엔밍위엔(청나라 때의 황실 정원)에 집단 거주지를 형성했다.

지리 환경

위엔밍위엔은 베이징 서북쪽 코너에 자리하여 아름다운 경치와 함께 베이징 사람들이 즐겨 찾는 휴양지였다. 1970년대 말 개혁 개방이 막 시작되었을 때, 수많은 민간 예술 동호회들이 야유회를 나오기도 했고, 예술에 관심이 많은 서양인들 역시 이곳에서 중국 예술

1 | 위엔밍위엔 예술가들의 야성, 1993년 **2** | 작업실의 식탁, 1992년. 쉬즐웨이 제공

가들과 교류하는 것을 즐겼다. 당시 위엔밍위엔은 지금과 달리 입장료를 받지 않는 열린 공간이었다. 경치 좋은 숲 속에 줄지은 허름한 빈집들, 그 앞의 아름다운 호수, 바로 근처 베이징대학과 칭화대학의 저렴한 학생 식당, 이 모든 것은 가난한 예술가들에게 이상적인 환경이었다.

예술촌의 성장

위엔밍위엔예술촌의 초기 멤버인 팡리쥔, 위에민쥔, 양샤오빈은 초반에 혹독한 생활고에 시달렸다. 생계비와 재료비를 마련하기 위해 각종 부업을 하기도 했다. 하지만 그들은 이렇게 체제 밖의 혁명적 삶을 실험하며 이곳에서 완세현실주의를 확립했다. 이후 점차 많은 예술가들이 모여들기 시작했다. 피차 간에 비슷한 상황이었던 그들은 생존의 문제를 함께 해결하며 공동체적인 삶을 꾸려나갔다. 그들은 서로 치열하게 작업하고, 같이 술 마시고, 싸우고, 여자들과 놀며, 자유롭고 정열적이며 퇴폐적인 예술가의 생활을 이어나갔다. 시간이 흐르자 이곳은 300~400명이 모인 대규모 종합 예술촌이 되었고, 규모가 커질수록 국내외 언론과 외부인의 시선을 끌게 되었다. 주 베이징 구미 일본 외교관과 주재원들은 보수적인 제도권 그림보다는 이곳의 새롭고 흥미로운 그림들을 좋아했다. 점차 화랑 관계자, 아트 딜러들도 이곳을 출입하기 시작했다. 외부인들의 출입으로 이곳은 명성은 점점 더해갔지만, 그것은 동시에 하나의 시험이기도

했다. 외부인들이 형성하는 들썩이는 분위기에 휩쓸린 이들은 점차 자신을 잃어버렸고, 외부인들의 힘을 이용해 실력과 세력을 키워나간 이들은 곧 성공의 가도를 달렸다.

쇠퇴기

1990년대 중반이 되자 이곳의 난잡함은 극에 다다랐다. 심지어는 이제 예술이 아니라 위엔밍위엔의 예술적 명성 내지 자유롭고 퇴폐적인 삶을 위해 이곳으로 모여든 이들도 있었다. 심지어 돈 많은 외국인 애인을 얻어 팔자를 고쳐보겠다는 심산을 가진 이도 있었다.

분위기가 점점 어지러워지자 진정 작업에 집중할 공간이 필요했던 예술가들은 새로운 보금자리를 물색하기 시작했다. 팡리쥔, 위에민쥔, 리우웨이 등은 친구를 통해 베이징 동쪽 교외에 농민들이 자체 형성한 마을 '송주앙'을 소개받았다. 1994년말 그들은 위엔밍위엔을 빠져나와 이곳에 새로운 보금자리를 틀었다.

그로부터 대략 1년 후 결국 주변 지역 공안과 마찰이 생긴 위엔밍위엔예술촌은 강제 해산되었다. 흩어진 이들 중 일부는 지금의 798단지 근처로 모여 동촌(東村)[위엔밍위엔은 서촌(西村)]을 형성했고, 대부분의 작가들은 송주앙으로 옮겨 먼저 정착한 이들과 합류했다.

송주앙예술촌

초기

송주앙예술촌은 베이징 시내에서 동쪽으로 20킬로미터 떨어진 통조우취通州区에 자리하고 있다. 처음 5,6명의 예술가들로 시작된 이곳은 1995년 위엔밍위엔 해체 때 합류한 예술가들 그리고 이곳이 완전히 정착된 후 전국 각지에서 모여든 예술가들까지 1,000여 명의 예술인들이 모여사는 곳이다. 1990년대 중반 예술가들이 위엔밍위엔에서 쫓겨 이곳으로 왔을 때 그들은 자신을 탄압하던 공안들까지 함께 데리고 왔다. 처음 2,3년간 정착하기까지는 수많은 장애가

송주앙예술촌 지도

1 | MOCA 베이징 2~3 | 송주앙예술촌 정경 4 | 상상미술관 5 | MOCA 베이징 내부 6~7 | 송주앙미술관

있었고 그들의 신변 역시 안전을 보장받기 어려웠다. 하지만 당대 예술의 급속한 성장과 함께 이곳은 점차 안정세로 접어들었고, 현재 예술가들은 주로 송주앙 시아오바오춘小鋪村과 인근 마을인 빈허샤오취濱河小区 두 곳에 집중 거주하고 있다. 송주앙의 생활은 서로 섞여 지내던 과거 위엔밍위엔 생활과 달리 저녁에는 여전히 친구들과 모여 식사와 술을 즐기지만, 낮에는 각자 띄엄띄엄 떨어진 작업실 겸 집에서 독립적인 생활과 작업을 영위하는 방식을 취하고 있다.

발전기

1990년대 중반 팡리쥔 등이 처음 이곳으로 올 때 평론가 리씨엔팅, 랴오원廖雯 부부도 이곳으로 함께 왔다. 하지만 서명 사건으로 인해 한동안 해외에서 떠돌던 이들은 2000년 이후에야 제대로 정착했다. 이후 공식 활동을 중단하고 재야 생활을 선언한 리씨엔팅은 이곳 예술가들의 정신적 지도자가 되었다.

송주앙은 당대 예술 붐에도 불구하고 시내에서 떨어진 일정한 거리 때문에 798처럼 급속한 상업화를 이루기에는 한계가 있었다. 하지만 이곳에도 전과는 다른 움직임이 일어났다. 2005년 지방 정부는 경제 창출의 기치 아래 '문화 창조 구역' 조성 방침을 내걸었다. 이미 안정된 기반을 마련한 대형 작가들에게는 별다른 의미가 없었지만, 그들보다 훨씬 다수를 차지하는 군소 집단의 예술가들은 이 변화를 환영했다. 도로, 안내판, 공공 시설, 환경 미화 등 점진적인 환경 개선이 이루어졌고, 송주앙미술관(宋庄美术馆)을 비롯하여 8개의 미술관이 건립되었으며 그 밖에 화랑 및 예술 관련 기구들도 생겨나기 시작했다. 예술가들 역시 자발적으로 2006년 1월 1일《송주앙 제조(宋庄制造, Made in Song Zhuang)》전을 개최했다. 하지만 지방 정부 재정에 의지해야 했던 이들은 정부측 예술심사위원회의 심의를 통과해야만 했고, 전시는 결국 쌍방 간의 각종 대립 사건으로 얼룩진 채 끝나고 말았다. 관방(官方)과 전위(前卫) 사이의 웃지 못할 공생은 이렇게 시작되었다.

1 | 예술가 스튜디오 2 | 송주앙미술관, 허징위엔미술관으로 향하는 길 3~4 | 송주앙미술관 전시 장면

2006년 개관한 송주앙미술관은 현재 송주앙예술촌의 정신적 상징이다. 지방 정부와 예술인들 사이의 성공적 합작물인 이 미술관은 빈약한 지방 정부의 예산 탓에 단 2억 5,000여 원의 저렴한 비용으로 건립되었고, 시 중심에서 먼 위치 때문에 입장권 수익마저 기대하기 힘든 어려움이 있다. 그러나 재야 선언을 한 리씨엔팅이 다시 관장으로 나섰고, 운영상의 어려움에도 불구하고 상업성과 결탁하지 않은 채 전위 정신과 학술성을 단호히 유지하는 곳이다. 개관전으로 사진전과 독립영화제가 개최된 후 토론회의 결과로 독립영화 기금회도 설립되었다. 송주앙미술관 외에도 베이징 TS1당대예술센터(宋庄1号美术馆), 샹샹미술관(上上美术馆), 베이징당대예술관(北京当代艺术馆), 동취예술센터(东区艺术中心), 허징위엔미술관(和静园美术馆), 종바허예술센터(中坝河艺术中心), 송주앙위엔추앙아트페어센터(宋庄原创艺术博展中心) 등 대형 미술관 및 전시 센터도 생겨났다. 매년 11월 송주앙 예술제가 열리고 있고 2007년에는 한국 예술가들과 교류전을 가졌다. 송주앙 관련 업무는 아래 기구에 문의할 수 있다.

베이징시 통조우취 송주앙예술촉진회

홈페이지	http://www.chinasongzhuang.cn/
주소	北京市通州区宋庄镇小堡村文化广场A座(zip.101118)
이메일	songcao@163.com
전화	+86-10-6959-6262-(803) 혹은 +86-10-6959-8282-(802)
팩스	+86-10-8957-9400

매혹적인 고통

평정지에 俸正杰, 1968~

1968 │ 쓰촨성 출생
1992 │ 쓰촨미술학원 미술교육학과 졸업
1995 │ 쓰촨미술학원 대학원 유화과 졸업
1995 │ 베이징 교육대학 재직

현 베이징 거주 및 작업

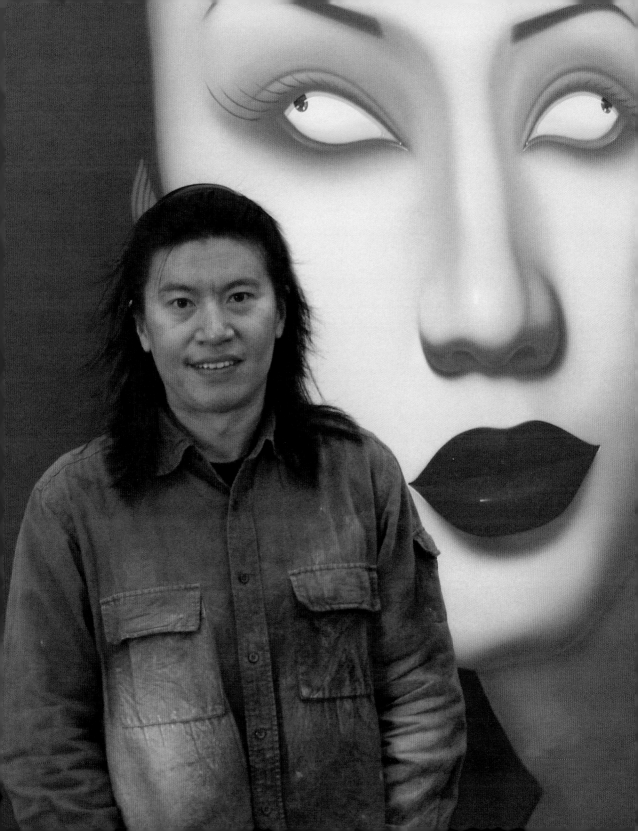

퇴폐와 건전의 농담

2004년 초겨울, 처음으로 펑정지에의 〈중국 초상(中国肖像)〉을 보았다. 사팔 눈동자에 산발 머리, 지금보다 훨씬 얄팍하고 붕 뜰 뿐인 색상. 그의 그림은 조명 시설조차 부실했던 아트 페어 한구석에 걸려 그러잖아도 스산한 장내 분위기를 한층 더 으스스하고 꺼림칙하게 만들고 있었다. 아무리 국제적으로 이슈가 되는 스타급 작가라 해도 내 주변 대다수 '보통' 한국 사람들은 자신의 솔직한 느낌을 밝히는 데 거침이 없었다. 장샤오깡의 그림은 '축 처져 우중충하니 뭔가 썩 개운치 않고' 위에민쥔의 캐릭터는 '웃고 있지만 오히려 우롱당하는 느낌이며' 왕광이의 포스터는 '내막은 잘 모르겠으나 왠지 짝퉁 같아 보인다' 는 것이 그들의 간단명료하고도 예리한 주견이었던 터.

남부럽지 않을 만큼 보통인 내 눈에도 그 붕 뜨는 핑크와 초록으로 얄팍하게 그려진 펑정지에의 '미녀' 들은 애써 외면하고 싶은, 혹은 일고할 가치조차 없는 병태적인 현실의 일면일 뿐이었다. 아직 중국 현대 미술의 역사적 문맥을 잘 모르던 나는 이들이 왜 이런 그림들을 그

2008년 아트 페어 《아트 베이징》 현장. 4년 만에 중국 아트 페어 현장은 이렇게 달라졌다. 이제는 더 이상 우중충하지도 않고, 펑정지에의 작품은 아트 페어에서 사람들의 시선을 끄는 간판 작품이 되었다

1 | 펑정지에의 작업실에서. 이렇게 웃는 표정을 찍는데 그만 손이 흔들리고 말았다 2 | 한국 팬과 함께 798에서. 2007년

리는지, 그것을 통해 원하는 것은 무엇인지, 그리고 꼭 그런 방법이 아니면 안 되는지 의문에 싸였다.

한발 더 나아가 나는 이 작가가 보나마나 그림 속의 괴미녀처럼 풀어진 눈동자에 통제력을 상실한 사람일 것이라는 과감한 치부도 서슴지 않았다. 그림은 영혼의 표현이라 하지 않던가. 하지만 몇 달 후 나는 완전히 뒤통수를 맞고 말았다. '저 사람이 펑정지에……?' 그는 너무나 '정상'이었다. 단순히 정상인 것을 넘어 그에게는 확실한 자신감과 당당함이 있었다. 그리고 그는 사진 촬영을 부탁하자 활짝 웃는 '포지티브'한 여유까지 보여주었다. 언제나 소수자의 입장에 있던 이곳 전위 작가들은 평소에 멀쩡하니 있다가도 카메라만 들이대면 '나는 전위 작가야!'라고 외치듯 분위기를 잡곤 한다. 아직은 불안한 젊은 작가일수록 더 그렇다. 하지만 사실 그것은 '거멀(哥们儿, 형님들)'들의 흔해빠진 '후까시'일 뿐이다. 젊은 세대 작가들이 지나온 과거에는 윗세대들만큼의 절대적인 절망과 암울은 존재하지 않았다. 단지 그것은 선배들의 유산에 의지할 것이냐, 아니면 홀로 당당하게 설 것이냐의 선택일 뿐이다. 조우춘야만큼은 아니지만 사람 헷갈리게 하는 묘한 캐릭터가 내심 궁금해졌다.

지능범의 모험

인터뷰 전엔 이것저것 바빠진다. 가능한 한 사전 정보를 확보하고 가는 것이 유리하기 때문이다. 젊은 작가일수록 쉽지 않다. 중견 작가에 비해 상대적으로 평론이나 분석 자료도 적고, 자전적인 회고성 자료도 적기 때문이다. 하지만 컴퓨터가 각종 바이러스에 찌들어 붕괴할 만큼 웹서핑을 한 끝에 용케 물건을 찾아냈다. 만족감과 호기심으로 출력을 해서는 음료수 한잔을 들고 침대에 기대앉았다. 역시 실망스럽지 않다. 얌전한 고양이가 부뚜막에 먼저 앉는다는 속담은 하나도 틀리지 않았다. 그는 중학교 전교 3등에 고등학교, 대학교 수석 졸업이라는 우관중 이래 최대 모범생이었다.

간단히 옮겨보자. 펑정지에는 쓰촨성의 가난한 농가에서 태어났다. 아버지는 외지에서 일하는 노동자였고, 어머니는 더 깊은 시골에서 데려온 민며느리였다. 아버지는 펑정지에가 태어나기 훨씬 전부터 외지에 나갔기 때문에 그는 언제나 아버지가 함께 사는 이웃집 친구

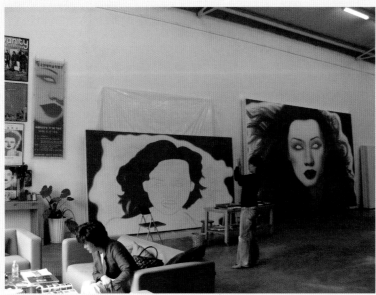

펑정지에의 작업실, 2007년 봄

들이 부러웠다. 하지만 아버지가 돌아오실 때는 양손에 맛있는 먹을 거리와 도시에서나 볼 수 있는 신기한 선물들이 들려 있었다. 어머니 역시 자신은 낫 놓고 기역자도 모르는 문맹이었지만 아들만큼은 학업에 전념할 수 있도록 안팎으로 바쁘게 일했다.

하지만 먼 거리에 있는 중학교를 다니느라 걸으면서 끼니를 때웠던 펑정지에는 몸에 이상이 생겼다. 위가 농구공만큼 부어올라 걷기조차 힘들었던 것이다. 아버지는 자신이 일하는 청두 시로 아들을 데려가 치료와 학업을 병행시켰다. 부자는 노동자 숙소에서 함께 생활했다. 폭 1미터짜리 침대에서 아버지와 아들이 끌어안고 자면서 힘들지만 포기할 수 없는 꿈을 키워나갔다. 아버지는 매일 새벽 5시가 되면 아들을 흔들어 깨워 간단한 운동을 시킨 후 숙소 앞 가로등 밑에서 책을 보게 했다. 힘들지만 신선한 환경에서 펑정지에 역시 즐거운 생활을 이어가고 있었다. 하지만 농촌에서 올라온 사춘기 소년이 도시의 번화함 속에 잠시 한눈을 파는 것은 너무도 자연스러운 일이었다. 새 친구들과 어울리게 된 펑정지에는 전에 도통 해본 적이 없는 일들을 했다. 무단 결석에 거짓말, 노점상 물건 훔치기, 패싸움 등등. 모범생이었던 그가 놀기 시작하자 수습이 어려웠다. 하지만 모범생의 외도는 길지 않았다. 그는 어지러운 생활을 청산하기로 결심했다. 하지만 하루아침에 어떻게 이 모든 것들을 떨쳐버린단 말인가. 가능한 방법은 하나. '무조건 고향으로 돌아가자!'

하지만 아버지를 설득할 방법이 없었다. 적지 않은 대가를 치르면서 뒷바라지해온 아버지는 아무리 힘들더라도 아들이 도시에서 학업을 지속하길 바랐다. 결국 기말고사가 끝난 후 펑정지에는 혼자 고향으로 도망쳤다. 얼마 후 아버지는 끔찍한 성적표를 손에 들고 쫓아왔다. 아버지의 분노는 이미 예상한 일이었다. 휴가가 끝나갈 무렵 아버지는 엄한 훈계와 함께 펑정지에에게 다시 짐을 싸라고 했다. 그러나 그는 이미 굳은 결심을 내린 후였다. 아버지가 공장에 복귀해야 하는

날 새벽까지도 아무런 내색을 않던 그는 아버지가 대문을 나서자 그제야 가방을 내려놓고는 자신은 돌아가지 않겠다고 말했다. 더 이상 실랑이를 벌이다가는 기차 시간을 놓쳐버릴 아버지, 결국 똑똑한 아들에게 지고 말았다.

아들이 고향에 남기로 한 이상 어머니는 주어진 상황에서 최선을 다하는 수밖에 없었다. 친척의 도움을 빌어 근처 가장 좋은 중학교로 전학을 간 펑정지에는 어떻게든 망가진 2년의 세월을 되돌리고 싶었다. 하지만 중3 2학기에 접어든 학교에서는 이미 교과서 진도를 마치고 문제풀이로 접어든 상황이었다. 펑정지에는 선생님이 하는 설명을 도저히 알아들을 수가 없었다. 친구들에게 모르는 것을 물어봐도 그 설명마저 알아들을 수 없었다. 그렇다고 포기할 수는 없었다. 그는 아예 수업 시간의 문제풀이를 무시하고, 혼자 중1 첫 학기 내용부터 자습을 시작했다. 자신을 극한까지 몰아간 몇 달 후 그는 졸업 시험에서 반 13등, 승학 시험(升学考试: 고교 입학 고사에 해당)에서는 전교 3등을 거머쥐었다.

평범한 꿈속에서 찾은 특별한 이상

한 학기 동안 모든 에너지를 다 쏟아부은 펑정지에가 바라는 꿈은 고작 고등학교에 해당하는 중등 사범 학교에 진학해 졸업 후 철밥통을 차는 것이었다. 아버지는 "이놈자식, 그래 놓고도 선생님을 하고 싶다네!" 하고 어머니와 농담을 했지만 흐뭇한 마음은 감출 수 없었다. 한국의 신입생들처럼 그 역시 혹독한 입시 전쟁 끝의 1년은 '반드시' 놀아야 했다. 그 1년이 지난 후 사범 학교의 모든 학생은 음악, 미술 같은 전공을 선택해야 했다. 음악에 흥미가 없던 그는 별 생각 없이 미술을 선택했다. 하지만 곧 자신의 특별한 재능과 흥미를 발견했다. 체계적으로 그림을 배우기 시작하면서 아예 사람까지 달라졌다. 본인의 말을 빌면 그는 정신을 차린 뒤로 더 이상 노는 데 시간을 보내지 않

았다. 그는 그림을 그리는 것이 직업이 될 수 있다는 사실조차 몰랐지만, 막연한 이상 같은 것이 싹트기 시작했다. 당시 학교는 군대식 체계로 엄격히 관리되었다. 매일 밤 야간 소등 검열이 끝나면 평정지에는 몰래 기숙사를 빠져나와 다시 강을 하나 건넌 후 석고상이 있는 강의실까지 비밀 침투 작전을 벌였다. 그리곤 가슴을 두근거리며 새벽 2,3시까지 그림을 그리다 돌아오곤 했다. 힘든 줄도 모르고 짜릿한 흥분 속에 2,3년의 시간이 흘렀다. 그는 학과나 그림이나 줄곧 우수한 성적을 유지했다. 졸업 때는 시(市) 전람회에서 1등상을 받고 학교에 남을 수 있는 조건을 제시 받았다.

하지만 그는 이제 자신의 길이 다른 곳에 있다는 걸 알았다. 당시 학칙으로는 중등 사범을 졸업한 지 2년을 기다려야만 미술 대학에 지원할 수 있었다. 긴 기다림 끝에 1988년 쓰촨미술학원에 지원했다. 하지만 원서 접수를 위해 갑자기 건너간 충칭의 습하고 무더운 날씨는 예상 밖의 태클이었다. 원서 접수를 위해 몇 시간을 줄 서서 기다리다 그만 만성 맹장염이 재발하고 말았다. 실기 시험을 보는 날까지 두유와 미음으로 연명하던 그는 혈변까지 보다가 시험 당일에는 들것에 실려 시험장에 도착했다. 그의 작품은 그가 가르치던 학생만도 못했다. 하지만 운 좋게 가까스로 학과 시험에 참가할 수 있는 수험표를 받았다. 그는 다음해 7월까지 학과 시험을 기다리면서 재수를 각오했지만, 7월에 참가한 학과 시험에서 무려 커트라인보다 100점 이상 높은 점수를 받았다. 물론 최종 합격증도 함께.

예술의 무대로

회화과가 아니라 여전히 미술사범학과에 지원한 그는 공부와 그림을 병행해야 했다. 하지만 별 문제는 없었다. 그는 시간을 30분 단위로 나눠쓰고 잠을 서너 시간으로 줄이면서 원 없이 공부하고 그림을 그렸다. 입학 전에 《신미술》《중국미술보》같은 최신 미술 잡지를 구독

청신동화랑 평정지에 개인전 《울굿불굿》 현장, 2006년

하면서도 여전히 쉬베이홍이나 치바이슬齊白石 같은 국민 화가가 되겠다는 단순한 꿈을 꾸고 있었다. 그러나 1980년대 말 쓰촨미술학원 도서관에는 이미 모더니즘에 관한 제법 다양한 자료들이 진열돼 있었다. 뿐만 아니라 상흔 미술, 향토 미술, '85 미술의 선배들이 젊은 교수진을 형성하고 있었다. 그는 고전주의부터 현대 미술까지 차곡차곡 학습을 진행해나갔다. 하지만 그 와중에 학교에서는 이미 빠르게 제도권 미술에 편입된 향토 미술의 전통에 따라 '생활을 반영하는 그림'을 강조했다. 학교에서 말하는 '생활'이란 획일적으로 편벽한 지역의 소수 민족이나 농민의 삶을 의미하는 것이었다. 하지만 펑정지에의 눈에는 무의미하고 심지어 가식적으로 보였다.

"어째서 나 자신이 살아가는 현실은 '생활'이 될 수 없는가?"

그는 곧장 자신이 사는 시대와 사회를 표현하기 시작했다. 운 좋게도 시대는 이미 변해 있었다. 그의 재기 넘치는 그림은 리우훙劉虹, 장샤오깡, 예용칭 같은 선생님들의 지지를 얻어냈다.

〈해부〉 시리즈

4학년에 되자 그는 더욱 확실하게 자신의 화풍을 구축해나갔다. 하지만 순수한 열정은 있어도 아직 세상을 어떻게 이해하고 분석해야 할지는 알 수 없었다. 그는 우선 자기 자신으로부터 시작하여 주변 인물들, 사회 현상, 고전 명작 회화 등 본질을 파헤치고 싶은 대상에 직접 해부도를 들이댔다. 수업 시간마다 자주 해부도를 다루던 학부생의 순수하고 재치 있는 발상이었다.

그러나 시간이 지나면서 그의 대상은 좀더 명확해졌다. 1990년대 초 중국 사회는 과거의 어두운 그림자를 뒤로하고 경제가 폭발적인 탄력을 받는 시기였다. 사회의 변화를 민감하게 포착한 펑정지에는

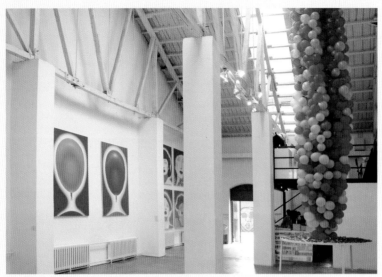

청신동화랑 펑정지에 개인전 《울긋불긋》 현장, 2006년

사회가 이미 문자 중심에서 이미지 위주의 시대로 변하고 있음을 감지
했다. 동아시아에 유행하던 홍콩 대중 문화의 붐도 대륙에까지 전달되
었다. 인쇄물과 방송에는 수많은 영화, 음악, 스포츠 스타, 애니메이션
캐릭터 등이 등장했고, 이것은 사회 전체에 거대한 파급력을 행사했
다. 펑정지에는 갑작스럽게 일어나는 대중 문화의 확산에 곤혹을 느꼈
다. 자신이 속한 엘리트 사회에서는 대중 문화를 천박하고 경박한 현
상으로 치부했지만, 대중 사회는 이미 엘리트들의 고루한 식견에 아랑
곳하지 않았다. 사람들은 스펀지가 물을 빨아들이듯 대중 문화에 흠뻑
젖어들고 있었다. 펑정지에 역시 대중 문화의 독특한 매력과 경박함
사이에 적잖은 혼란을 느끼고 있었다. 그는 곧장 대중 문화의 포장을
벗겨내고 그것이 무엇인지 파헤치고 싶은 의지를 드러냈다.

대학을 졸업할 때도 펑정지에는 학교에 남을 수 있는 자격이 주어
졌다. 하지만 그는 이미 유화 전공 대학원 과정에도 지원한 상태였다.
양쪽에서 모두 러브콜을 받은 그는 양자를 병행할 수도 있었지만 그
림에 전념하며 더욱 본격적인 예술의 길을 향하기로 했다.

펑정지에 | 〈중국 포장〉 | 1992년 | 캔버스에 유화 | 150×115cm

펑정지에 | 〈얼굴 악보〉 | 1993년 | 캔버스에 유화 | 99×149cm

〈피부의 서술〉 시리즈

3년간의 대학원 과정이 끝나갈 무렵 미리 베이징을 들락거리며 일자리를 확보해둔 펑정지에는 1995년 석사 학위를 받은 후 곧장 베이징교육대학(北京教育学院) 미대에 임용되었다. 그리고 이듬해 베이징에서 제1회 개인전을 열었다.

리씨엔팅은 전시 서문에서 루쉰의 표현을 빌려 다음과 같이 말했다.

"썩은 곳의 화려함이 복숭아꽃과 같구나!"

동결된 사회가 양지로 돌아서자 급격한 해빙기를 맞이했지만, 얼음이 녹은 후에는 안에 있던 곪은 상처에서 세균이 들끓기 시작했다. 자본주의와 그것을 바탕으로 한 대중 문화의 범람은 중국 사회에 각종 부작용을 낳고 있었다. 엘리트적 사고방식과 대중 문화 사이에 혼란을 느끼면서도 여전히 비판적 시각을 버릴 수 없었던 펑정지에는 〈피부의 서술〉 시리즈를 제작했다. 또한 그 무렵 도서관에서 전통 대중 문화의 형식인 '연화(年画: 연초에 축복의 의미로 집에 장식하던 민간

펑정지에 | 〈마들렌〉 | 1995년 | 캔버스에 유화 | 180×150cm

회화 양식)' 화집을 보았다.

다채로운 색상과 장식적인 요소들은 그에게 흥밋거리를 제공했다. 펑정지에는 전통 민간 회화에서 쓰이던 붉은색, 노란색, 초록색 등의 색채와 독특한 이미지들을 조합하여 하나의 새로운 스타일을 구축했다. 피부는 한 개인의 내면과 외부 사회를 잇는 접선이다. 그것은 사물의 외면을 덧입히는 겉포장에 불과한 것 같지만 사실은 내부의 건강, 심리 상태 같은 본질적인 것을 그대로 드러내는 창이기도 했다. 붉은 복숭아꽃 같은 색깔로 그려진 매혹적인 육체들의 피부에는 한가득 종기가 돋아나 있었다. 병든 피부는 대중 문화를 연상시키는 스타 브로마이드, 도시 야경, 꽃, 연화 같은 부수적 이미지들과 함께 등장했다.

펑정지에 | 〈붉은 쌍희〉 | 1995년 | 캔버스에 유화 | 265×150cm

〈낭만 여정〉 시리즈

〈피부의 서술〉 시리즈로 개인전을 치르고 난 펑정지에는 무언가 새로운 방식이 필요하다고 느꼈다. 신선한 공기가 필요했던 그는 한동안 그림을 그리지 않고 다양한 친구들을 사귀면서 이곳저곳 마실을 다녔다. 하루는 웨딩숍을 운영하던 친구의 가게에 놀러 갔다가 한창 유행하는 웨딩 앨범을 들춰보았다. 일종의 문화 쇼크였다. 급속하게 퍼진 상업화의 물결은 사람들의 감정 표현마저 표본화하고 표피적인 방식으로 변화시키고 있었다. 신혼 부부들은 단시간 안에 두 사람의 애정을 증명할 증거품을 만들어내려고 사진사가 이미 짜놓은 의상, 표정, 몸짓 등의 공식에 따라 획일적인 사진들을 찍었다. 바로 옆에 있으면서 무슨 잡기 놀이라도 하듯 갸우뚱한 자태에 인위적으로 과장된 시선, 결코 잘

어울리지 않는 어색한 예복들은 한편 충격적이면서도 매우 희극적이었다. 실제 촬영 현장에 따라가보니 더욱 리얼했다. 사실 커플들은 서로 사랑하고 있고, 평소에도 분명 나름대로의 자연스런 애정 표현 방식이 있다. 하지만 막상 누군가에 의해 주문된 제스처로 감정을 표현하도록 강요받았을 때, 신기하게도 그들의 감정은 공허하고 가식적으로 표현되었다. 하지만 사람들은 플래시가 터질 때마다 여전히 그 작위적인 요구에 충실히 임하고 있었다.

생각해보니 비슷한 현상은 여기저기서 벌어지고 있었다. 전체가 모조로 만들어진 베이징의 월드 파크에는 사실 가짜라는 것을 알면서도 마치 진짜인 듯 천진한 표정으로 마냥 분위기를 즐기는 사람들이 가득

펑정지에 | 〈낭만 여정 No.23〉 | 1998년 | 캔버스에 유화 | 110×110cm

1ㅣ펑정지에ㅣ〈행복 No. 2〉ㅣ1998년ㅣ캔버스에 유화ㅣ150×190cm
2ㅣ펑정지에ㅣ〈행복 No. 4〉ㅣ1998년ㅣ캔버스에 유화ㅣ110×150cm

했다. 상당히 흥미로운 현상이었다. 펑정지에는 이 순진하다 해야 할지 가소롭다 해야 할지 모를 사람들을 그리기로 했다. 그들은 별다른 깊은 생각 없이 획일적이고 허무한 유행을 필수적인 낭만으로 받아들이고 있었다. 울긋불긋한 꽃이나 풍선, 공기방울이 날아가는 화려하면서도 붕 뜬 배경 그리고 그 속에 알록달록 원색의 예복을 입은 신혼 부부들은 비정상적이고 부자연스런 방법으로 자신의 사랑을 기꺼이 표현하고 있었다.

〈쿨(Coolness)〉〈접련화〉 시리즈

〈낭만 여정〉 시리즈는 그야말로 각종 장식적인 도구들과 장치로 화면을 가득 매우고 있었다. 하지만 2000년대로 들어서자 그 화려한 디테일들은 더 이상 참을 수 없는 지긋지긋한 것이 되었다. 마침 사회에서는 '쿨하다(cool: 중국에서의 쿨은 냉정하다, 냉철하다는 의미가 있음)!' 는

펑정지에 | 〈쿨 2000 No.07〉 | 2000년 | 캔버스에 유화 | 150×190cm

펑정지에 | 〈쿨 No.12〉 | 2000년 | 캔버스에 유화 | 190×150cm

문화 개념이 유행하고 있었고 신세대들은 사이버, 카툰, 미래, 중성적인 이미지들에 열광했다. 일순간에 확정적인 방향을 찾을 수 없던 펑정지에는 과도기 작품으로 〈쿨〉 시리즈를 제작했다. 화면의 인물들은 외계인처럼 큰 머리에 선글라스로 눈을 가리면서도 여리고 섹시한 여성의 나신을 그대로 드러낸 모습이었다. 그들은 잔혹하고 아름다운 느낌을 동시에 선사했다. 펑정지에는 점차 소비 문화의 모순된 본질, 즉 '매혹적인 고통'을 주목하기 시작했다.

상업 시대가 점점 번성하자, 중국인들은 자연스레 과거의 번영기를 떠올렸다. 1930년대 국제 무역의 통상구였던 상하이는 당시 고도로 발달한 대중 문화를 갖고 있었다. 2000년대 초반 젊은이들 사이에서는 한 세기 전 상하이의 영화, 가요, 패션, 액세서리 등이 복고풍으로 유행했다. 상하이 사람들은 서양 각국 조계지를 통해 국제 문화를 직접 흡수하기도 했지만, 동시에 그것을 바탕으로 자신들의 전통 문화를 개발, 응용하고 있었다. 이때 전통 민간 회화였던 '연화' 역시 도시적이고 염색적인 특성을 가미하여 '월분패(月份牌: 달력 그림)'라는 형식으로 재탄생했다. 상하이의 상점들은 연말연시에 이 월분패 달력을 인쇄하여 고객들에게 무료로 증정했다. 당시 어느 정도 사는 집이라면 가장이 일하는 서재나 응접실에는 월분패 한두 장이 꼭 걸려 있었다. 초반에 다양한 소재를 표현하던 월분패는 점점 남성 고객을 주 타깃으로 하는 미녀 이미지로 고정되었다. 알싸한 표정과 몸매를 드러내는 이 한 세기 전의 미녀들은 독특한 매력을 발산하고 있었다. 유행에 관심을 둔 펑정지에는 곧 이러한 월분패의 표현 형식에 흥미를 느꼈다. 한 화면 속에 세기를 넘나드는 세속 문화의 공존은 묘한 매력을 지니고 있었다.

사랑 노래의 제목에서 이름을 따온 〈접련화〉 시리즈는 시대를 초월하여 대중들에게 존재해온 세속 문화의 모습을 그려낸 것이었다. 과거의 여인은 최신 의상과 액세서리로 치장하고 현대의 여인은 보드

펑정지에 〈접련화 No. 4〉 | 2002년 | 캔버스에 유화 | 190×190cm

랍고 유연한 유백색 알몸을 드러낸 채 마치 나비의 두 날개처럼 마주
서 있었다.

〈초상〉 시리즈

좀더 쿨하고 세련된 대중 문화의 트렌드에 맞춰 펑정지에의 그림도
한층 성숙된 스타일을 선보이게 되었다. 그림이 진행될수록 작가 자
신도 대중 문화의 상당 부분을 자연스러운 것으로 받아들이고 즐길
수 있었다. 하지만 그는 여전히 달콤하고 유혹적인 상업 문화가 갖는
이면의 고통, 허무를 잊지 않았다. 화면의 간략해진 요소들은 그가 전
달하고자 하는 메시지를 한층 효과적이고 매혹적으로 전달했다. 전통

민간 회화의 응용 역시 단순한 소재 도입을 벗어나 그 핵심적인 시각적 요소들, 즉 강렬한 원색, 매끄러운 화면, 과장된 형상 등으로 요약되었다. 이전에 울긋불긋하던 색상들은 중국 전통 민간 회화에서 가장 핵심적으로 사용해온 붉은색과 초록색 두 가지로 집약되었다. 고대부터 현대에 이르기까지 붉은색은 중국 사회에서 가장 대중적이고 길(吉)하며, 가장 권력적이고 낭만적인 의미를 지니고 있었다. 초록색은 그러한 붉은색과 가장 잘 조화시킬 수 있는 색상이었다.

〈초상〉시리즈의 미녀들은 날이 갈수록 아름답고 섹시해졌다. 화면의 중요한 위치에 선명한 라인으로 그려진 빨간 입술. 그 입술은 지극히 평면적이면서도 반짝하는 단 한 점의 하이라이트 때문에 오히려 무한한 볼륨과 촉감을 연상시켰다. '가장 얄팍하면서 가장 강렬한' 방식으로 다가오는 유혹은 너무도 달콤하고 자극적이다. 사람들의 시선은 입술 바로 옆 유리같이 매끈하고 창백한 매혹적인 피부로 이어진다. 사람들은 더 많은 상상을 키우고 더 많은 것을 기대한다. 하지만 시선은 그 다음 가야 할 어느 한 곳을 의식적으로 회피하고 대신 감각적인 헤어스타일과 액세서리, 귓불, 목덜미 주변을 전전한다. 무언가를 회피하려는 도피 심리와 불안감 속에 탐닉은 일종의 집착으로 변해간다.

하지만 그곳에는 결국 아무리 피하거나 외면하려 해도 부정할 수 없는 괴이한 눈동자가 기다리고 있다. 싸늘한 흰자에 비정상적으로 축소된 동공, 양쪽으로 벌어져 초점을 알 수 없는 시선 그리고 그 위에 가시같이 달린 가닥가닥의 속눈썹. 그것은 이제까지 한껏 부풀었던 모든 환상을 '패닉'과 '그로테스크'로 결론내고 만다. 이 매혹적인 고통은 향락적 대중 문화의 가감된 바 없는 정확한 모습이었다.

수년간 〈초상〉시리즈를 그리던 펑정지에는 2006년 빨간색과 초록색 풍선으로 환상적인 분위기를 연출하며 놀이를 연상시키는 설치

펑정지에 | 〈중국 No. 18〉 | 2003년 | 캔버스에 유화 | 210×210cm

1 | 펑정지에 | 〈중국 No.33〉 | 2003년 | 캔버스에 유화 | 210×210cm
2 | 펑정지에 | 〈중국 No.16〉 | 2001년 | 캔버스에 유화 | 150×150cm
3 | 펑정지에 | 〈중국 2000−2002〉 | 2002년 | 캔버스에 유화 | 210×450cm

| 1 | 2 |
| 3 | |

1 | 청신동화랑 개인전에서 청신동과 함께, 2006년 **2** | 청신동화랑 개인전 《울긋불긋》 화랑 외벽, 2006년
3 | 청신동화랑 개인전 《울긋불긋》 현장, 2006년

청신동화랑 개인전 〈울긋불긋〉 현장, 2006년

행위 예술을 시도했다. 그는 이미 국제적으로 성공한 예술가가 되었고, 어렸을 적 꿈처럼 부모님과 동생을 베이징으로 데려와 단란한 가정을 꾸리고 살았다. 하지만 인생은 마냥 행복할 수 없는 것일까. 그는 마흔이 되기도 전에 부모님을 모두 잃고 말았다. 덧없고 피상적인 유행 문화를 그려오던 그는 그 어떤 인위적인 향락 문화보다도 사람의 인생 자체가 덧없고 허무하다는 것을 느꼈다. 한동안 붓을 들 수 없었던 그는 〈생명은 꽃과 같다(生命如花)〉라는 작품으로 다시 돌아왔다. 공허하면서도 강렬한 에너지를 내뿜는 괴미녀의 양쪽에는 사람의 인생과 장미가 나란히 자리하고 있다.

1 | 2007년 탕런화랑 전시 장면. 〈생명은 꽃과 같다〉 2 | 2008년 싱가포르미술관 개인전. 펑정지에와 조우티에하이의 공연 〈부용이 물에서 나오다〉의 한 장면

　　지적이면서도 유행과 재치를 잃지 않는 펑정지에. 다시 돌아온 그
는 관객들에게 이전보다 더욱 화려하고 성대한 염속 예술의 향연을
선사했다. 한층 성숙해진 그가 그 속에서 풀어내는 이야기는 어떤 것
일지, 잠잠한 기대 속에 다음에 이어질 향연을 기다려본다.

개인전

2008 | 《원색-펑정지에 개인전》, 싱가포르 미술관, 싱가포르

2007 | 《펑정지에 작품전》, 틸튼화랑Tilton Gallery, 뉴욕, 미국

2006 | 《펑정지에 작품전》, 도쿄화랑, 도쿄, 일본

2006 | 《울긋불긋》, 청신동국제당대예술공간, 베이징, 중국

2006 | 《선명한 가상》, 성예술공간, 상하이, 중국

2005 | 《펑정지에 작품전》, 마렐라 아트 컨템포러리Marella Art Contemporary, 밀라노, 이탈리아

2005 | 《펑정지에 작품전》, 거더예술센터, 타이완

2005 | 《복숭아 꽃같이 선명한》, 110화랑, 베이징, 중국

2004 | 《'염속'은 중국 사회의 얼굴》, 바데사 아트하우스Vanessa Art House, 자카르타, 인도네시아

2004 | 《'염속'은 중국 사회의 얼굴》, 수빈아트갤러리, 싱가포르

2004 | 《아름다운 독약》, 수가화랑, 부산, 한국

단체전

2007 | 《예술 핫라인-아시안 뉴 웨이브》, ZKM박물관, 카를스루에, 독일

2007 | 《서남에서 출발하여》, 광동미술관, 광조우, 중국

2007 | 《중국 당대 사회 예술전》, 트레티아코프Tretyakov국립미술관, 러시아

2007 | 《전진 중의 중국》, 루이지애나현대미술관, 홈레박Humlebak, 덴마크

2006 | 《변이된 이미지》, 상하이미술관, 상하이, 중국

2006 | 《베이징으로 가는 비행기표》, 윌렘 컬스붐Willem Kerseboom현대미술관, 암스테르담, 네덜란드

2006 | 《예술 환절》, 탄구어빈당대예술박물관, 창샤, 중국

2006 | 《메이드인 차이나》, 오페라갤러리Opera Gallery, 런던, 영국

2006 | 《바젤 아트 페어》, 바젤, 스위스

2006 | 《강호》, 쿠스테라 틸튼Kustera Tilton화랑, 뉴욕, 로버트 & 틸튼Robert & Tilton 화랑, 로스앤젤레스, 미국

2006 | 《캔버스를 넘어》, 샤오리 화랑, 홍콩

2006 | 《제1회 중국 당대 예술 연감전》, 중화세기단예술관, 베이징, 중국

2006 | 《추한 아름다움》, 마렐라 아트 컨템포러리Marella Art Contemporary, 베이징, 이탈리아

쿤밍, 따리의 예술 명소

중국의 서남쪽 끝자락에 위치한 윈난성의 성도(省都) 쿤밍. 이곳에 가본 사람이라면 굳이 말하지 않아도 그곳만의 독특한 분위기를 잘 알 것이다. 사시사철이 봄과 같은 온화한 기후, 시적인 자연, 낭만적인 분위기, 낙천적이고 여유 있는 사람들. 이런 조건덕에 쿤밍은 훌륭한 관광지로 발돋움했지만 또 한편으로는 훌륭한 예술가들을 배출하기에 안성맞춤이었다. 장샤오깡, 마오쉬휘, 예용칭, 손국연孙国娟, 탕즐깡, 판더하이, 리우지엔화刘建华 등 중국 당대 미술계의 많은 스타들이 바로 이 쿤밍 출신이다.

한편 쿤밍에서 서북쪽으로 400킬로미터 떨어진 따리는 보통 여행객들이 쿤밍, 리장丽江 등과 함께 한 코스로 묶는 여행지다. 베이징의 격렬한 무대에서 활동을 벌이면서도 동시에 조용하고 낭만적인 휴식처와 윈난 음식을 좋아하는 것은 쿤밍 출신 작가들뿐 아니라 북방 출신 팡리쥔도 마찬가지다. 그는 쿤밍에 음식점을 낸 것을 시작으로 베이징 등 전국에 여섯 군데의 윈난 음식점을 경영하고 있으며, 따리에는 작업실과 여관을 지었다. 중국과 홍콩의 유명한 영화 감독들 역시 따리에 분위기 좋은 카페나 음식점을 경영하고 있다. 관광 명소인 쿤밍과 따리에 들러 아름다운 자연과 함께 예술적인 분위기를 음미해보는 것도 이색적인 여행일 것이다.

쿤밍

샹허회관

폐쇄적이고 자족적인 도시 쿤밍에는 번듯한 당대 미술관 하나 없지만, 그 어느 대도시 못지않게 훌륭한 예술가들을 다수 배출했다. 고

상허회관에 모여 앉은 예술가들

향을 떠나 다른 도시로 옮겨다니며 성공을 거둔 쿤밍 출신 예술가들은 어디서든 쿤밍 아이덴티티를 확실히 주장한다. 그들은 어디에 살든 쿤밍을 그리워하며 고향에 제2의 거처를 마련해놓고 두 집 살림을 하는 경우가 많다. 그 시작은 1999년 초 예용칭이 쿤밍에 상허회관을 열면서부터였다.

쿤밍시 허우신지에后新街에 있는 상허회관은 오래된 별장을 개조하여 음식점, 술집, 찻집, 화랑, 미술관 등의 공간을 하나로 합친 곳이다. 상당수의 스타급 예술가들이 작품을 기증 전시하고 당대 예술계의 작가, 화랑인, 큐레이터, 컬렉터, 기업인, 일반 애호가 등이 자주 모이는 명소다. 이곳 화랑에 전시된 작품들은 언제나 매진되었기 때문에 쿤밍 사람들에게 예술 산업의 새로운 가능성을 알려주었다. 그러나 현재는 전문 관리인에게 넘겨져 예술가들의 풋풋하고 참신한 분위기는 다소 흐려진 대신 화려한 음식점으로 변모했다. 그러나 여전히 작가들의 작품을 감상할 수 있고 일반 음식점과는 다른 분위기를 느낄 수 있다.

주소	昆明市后新街 7号 (1910 남기차역 옆)
전화	0871-310-6615, 400-716-1717

쿤밍 추앙쿠

2000년 예용칭은 탕즐깡, 리우지엔화와 대화를 나누던 중 쿤밍에도 로프트 형식의 '추앙쿠(创库艺术主题社区, 창작 창고)'를 설립해보자는 이야기를 했다. 그들은 얼마 후 쿤밍 시 시바루에 있는 기계 모형 공장을 발견하고는 공장측과 협상에 나섰다. 마침 공장은 운영 침체 상태에 있었고 예용칭이 수차례에 걸쳐 설득한 끝에 예술 구역으로 전환하는 데 합의했다. 2001년 탕즈깡, 마오쉬휘, 리우지엔화, 리지李季, 판더하이, 손국연, 수신홍苏新宏 등 예술가들의 스튜디오와 디자인 사무실이 입주했고, 화랑, 바, 레스토랑도 함께 문을 열었다. 쿤밍과 따리는 장기 거주 외국인 관광객이 많은 곳인 만큼 이곳에도 영국, 스웨덴, 일본, 스페인, 한국, 미국 등지의 예술가들이 모여들었다.

　2001년부터 2006년까지는 예용칭과 장샤오깡이 공동 설립한 실험 예술 무대인 샹허처지엔上河车间, 스웨덴 화랑인 TCG 노디카(TCG 诺地卡, TCGnordica) 등을 중심으로 매우 활발한 예술 활동이 펼쳐졌다. 샹허처지엔에서는 꾸이양 비엔날레(贵阳双年展)가 개최되었고,

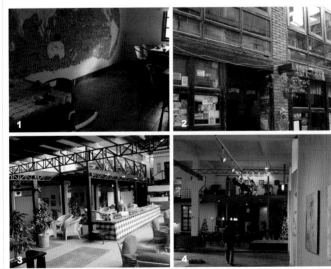

1~2 | 쿤밍 추앙쿠 정경 **3~4** | 예용칭이 운영하던 샹허회관

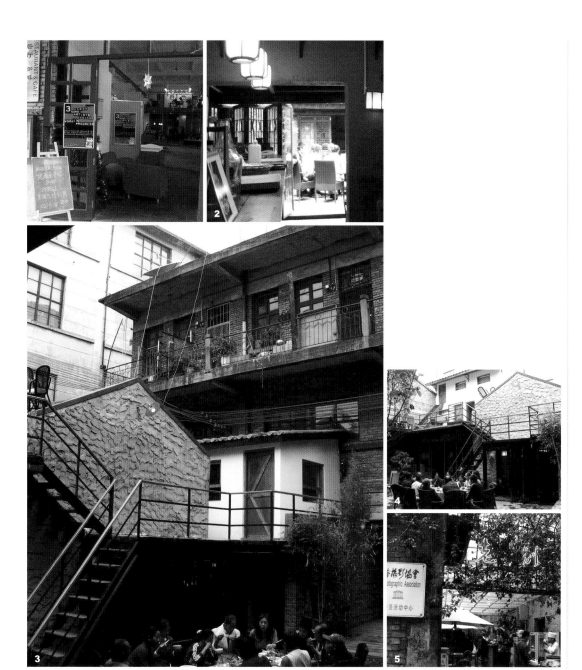

1 | 쿤밍 추앙쿠 정경 2~3 | 옛 상허차칸 자리에 새로 자리 잡은 쿤밍 추앙쿠 위엔성팡 카페와 뜰 4 | 마오쉬휘의 아내 리우샤오진이 소수 민족 농민 예술가들과 회의한 후 식사를 하고 있다 5 | 쿤밍 추앙쿠의 한 음식점

쿤밍 추앙쿠의 창립자인 작가 탕즐깡

노티카화랑을 통해서는 유럽의 예술가들과 쿤밍의 예술가들이 직접 만나 공동 프로젝트를 진행했다.

2006년 이후 샹허처지엔에는 새로운 주인이 생겼다. 쿤밍의 다른 예술가들이 쿤밍을 떠나 더 화려한 무대로 향할 때 묵묵히 이곳을 지킨 마오쉬휘와 그의 아내인 리우샤오진劉曉津이다. 리우샤오진은 쿤밍 주변 지역 소수 민족들의 전통 예술을 보존하고 발전시키기 위한 '윈난위엔성팡민족문화발전센터(云南源生坊民族文化发展中心, 약칭 위엔성팡)'를 운영하고 있다. 위엔성팡은 마오쉬휘와 중국 당대 미술과 관련된 기구 종사자들을 비롯한 각계의 기부금으로 운영하는데, 농한기에 소수 민족 농민들을 불러서 월급을 지급하며 그들의 민요, 춤, 희극, 공예 등을 연구하고 계승 발전시키도록 지원한다. 위엔성팡에는 120석의 관중석이 마련돼 있고, 매년 차이가 있지만 대략 늦봄 내지 초여름에 시작하여 11월, 12월까지 공연이 열린다. 소수 민족의 생활과 역사, 감정이 그대로 녹아든 특색 있는 공연을 보는 절호의 기회다. 자세한 공연 정보는 홈페이지 www.ynysf.com을 참고할 수 있다(티켓: 120 | 80 | 60위엔, 학생 30위엔, 전화: +86-871-419-5697, 월요일 휴관, 공연 시간 저녁 8시).

주소	昆明西坝路101号 创库艺术主题社区(윈난바이야오창 옆)
교통	공항에서 직접 닿는 버스 없음. 일단 시내로 들어온 후 4, 22, 62번 버스 타고 윈난바이야오창云南白药厂에서 하차(노티카화랑에 문의 가능: www.tcgnordica.com, +86-871-411-4691)

추이후회이

중국의 젊은 컬렉터이자 팡리쥔과 함께 음식점을 운영하는 니에룽칭聶榮慶의 윈난 요리 전문점이다. 경치가 아름다운 쿤밍의 추이후(翠湖: 쿤밍 시내에 있는 큰 호수) 옆에 자리 잡은 고급 레스토랑으로 음식점 안에는 중국 당대 예술가들의 작품이 걸려 있다. 음식맛도 훌륭하고 베이징에서도 보기 힘들 만큼 세련된 인테리어와 쾌적한 환경이 일품이다. 식사 후 낭만적인 추이후 주변을 산책한다면 멋진 데이트 코스로도 손색이 없다.

1 | 추이후회이 앞에서 바라본 추이후 **2** | 추이후회이의 외관

주소	昆明市翠湖东路 16号(윈난대학 남쪽 문 맞은편 추이후 공원)
교통	1, 100, 101번 버스를 타고 윈난대학(云南大学) 입구에서 하차
전화	+86-871-516-6077, 516-9788

따리

허우위엔객잔

중국의 영화감독 장양이 운영하는 여관이다. 따리에 가장 일찍 문을 연 호텔이자 예술 센터와 화랑이 있는 MCA 호텔의 후원에 위치하고 있다. 주변의 각종 꽃나무와 야자수 등이 수려한 경관을 자랑한다. MCA 호텔 정문으로 들어온 후, 호텔의 뒤쪽 좁은 산책길 샨루슬빠완山路十八弯을 지나 후원의 맨 마지막 문까지 가야 한다. 10칸의 객실이 마련돼 있고, 가장 큰 객실은 방 두 칸에 거실이 있다. 정원에는 파라솔 아래서 커피를 마시며 멀리 창산(苍山)을 바라볼 수 있는 카페가 있다. 성수기와 비수기 요금은 약간의 차이가 있지만 숙박료는 대략 80 ㅣ 100 ㅣ 200위엔(비수기)이다(밤 1시 40분 이후 출입 불가).

1~2 ㅣ 따리 풍경

주소	大理古城文献路 700号 MCA酒店 뒤편
전화	+86-872-267-3666(MCA호텔에서 예약 수속 대리)

펑위에샨슈이객잔

팡리췬이 운영하는 여관이다. 옛날 공장을 개조하여 시적인 분위기가 풍기는 여관으로 재탄생했다. 모던한 이미지를 풍기는 내부 인테리어는 팡리췬이 직접 설계한 것이다. 총 10칸의 객실이 있는데 그 중 네 칸은 좀 특별하다. 한 칸은 4면이 유리로 되어 있고, 한 칸은 3면이 유리로 돼 있으며, 또 다른 한 칸은 침실 옆에 거실이 하나 있

고, 마지막 한 칸에는 전부 돌로 꾸민 멋진 화장실이 있다. 이 특별한 네 칸의 숙박료는 성수기에 200위엔(비수기 100~120위엔), 나머지 방들은 80위엔에서 180위엔 사이다. 손님이 많은 편이므로 미리 예약하는 것이 좋다.

주소	大理古城红龙井 3号(대략 다리 고성의 서남쪽 코너에 위치. 디엔짱공루와 고성의 서남쪽 담장 사이에 위치)
전화	+86-872-266-3741

신루위에수슬관

홍콩의 영화감독 탕지리唐季礼가 운영하는 채식 식당. 저렴한 요리도 있어 가격 부담이 크지 않다.

주소	崇圣寺北侧大门停车场
전화	+86-872-266-6516

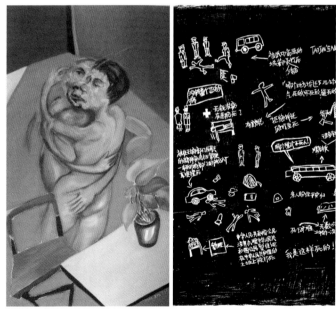

1 | 쿤밍 치처창의 젊은 작가 짜오레이밍의 작품 **2** | 쿤밍 치처창의 작가 타오진의 작품 12

영원한 달콤함

손국연 孙国娟, 1959~

1959 | 윈난성 쿤밍 시 출생
1985 | 윈난대학 도서관학과 졸업

현 베이징, 쿤밍 거주 및 작업

PRK 아티스트

PRK 530×××××××××× SON KUK GYON. 내 옆좌석에 앉은 그녀의 ID 번호와 신분증의 이름이다. 그녀가 비행기 티켓을 함께 끊어달라고 보낸 문자 메시지를 보고 나서야 '아, 정말 북한 사람이구나!' 하는 실감이 난다. 북한 사람과 나란히 신분증을 제시하고 공항 검색대를 통과하니 기분이 묘했다. 그녀의 법률상 이름은 중국 공안국 직원의 얄궂은 실수로 '손국연'이 아니라 '손국견'이 되었다. 하지만 그녀 주위에 손국연 혹은 손국견이라는 이름으로 부르는 사람은 없다. 그녀는 '쑨궈쥐엔'이다.

어찌된 사연일까. 그녀는 아주 어설픈 몇 마디 외엔 한국어를 할줄 모른다. 가족들도 언제나 중국어로 대화해왔다. 손국연의 할아버지 손두환孫斗煥은 한국 근대사에 중요한 인물이다. 일본 메이지법대에서 유학하던 그는 나라가 혼란에 빠지자 1919년 상하이로 건너가 독립 운동에 힘쓰며 대한민국임시의정원 의원, 군법국장, 임시정부 경무국장 등을 지냈다. 남북 협상에 응하기 위해 월북했던 할아버지는 남조선인민대표자대회에서 최고인민회의대의원으로 선출됨으로써 이후 북한에 남게 되었다. 한편 어머니와 황해도 고향에서 지내던 손두환의 아들 손기종孫基宗은 아홉 살 때 어머니와 함께 상하이로 건너가 아버지와 상봉한 후 줄곧 중국에서 자라고 교육받았다. 상하이고급비행전문학교를 졸업한 손기종은 장제스의 전용기 부조종사가 되었다. 그리고 얼마 후 국민당 고위급 인사의 딸과 결혼했다. 신중국 성립 후 윈난민간항공사(云南民航)에 근무하며 가정을 꾸린 손기종, 그러니까 손국연의 아버지는 슬하에 두 아들과 세 딸을 두었다. 언

아버지 손기종과 어머니 천공정, 1943년

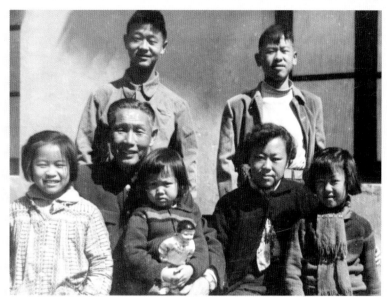

1965년 손국연의 가족 사진. 부모님과 두 오빠 그리고 두 언니와 함께

제나 조국을 그리워한 아버지는 평생 국적을 바꾸지 않고 살아갔다. 자녀들 역시 성년이 되자 아버지를 사랑하는 마음으로 모두 북한 국적으로 전환했다.

하지만 이 감동적인 스토리는 먼지 쌓인 역사 속 이야기다. 물론 손국연은 어느 정도의 한국말을 알아듣고, 보통 중국 사람과는 달리 차가운 냉면을 즐겨 먹는다. 하지만 이런 몇 가지를 제외하곤 98퍼센트 토종 중국인이다. '85 신사조 운동 중 서남예술연구단체의 주요 멤버로 활동했고, 1990년대 중반에는 중국 여성 미술 운동에 적극 참여한 중국 현대 미술계의 대표적인 여류 화가다.

그녀는 또한 나의 좋은 친구다. 뭇 남성들로 둘러싸인 낯선 이곳에 와서 내가 그들과 좀더 가까워지고 친근한 교류를 하는 데는 그녀의 도움이 컸다. 중국의 다른 여류 화가들과 달리 '85 시기를 경험한 그녀는 중국 현대 여성 미술사의 작은 축소판이기도 하다. 중국 현대 미술의 중요한 사건 현장에 있었고, 또 많은 미술계 인사들과 인맥을 형

성해온 그녀는 접근하기 어려운 공식 자료부터 가끔씩은 내부자들만 아는 '비하인드 스토리'까지 흘려주는 중요한 통로이기도 하다. 하지만 너무도 부드럽고 섬세하다가 순간 지진이라도 일으킬 듯 불같은 성격은 사실 조금 긴장되기도 한다. 천진하고, 총명하며, 예민하고, 불같고, 한 개성에 한 얼렁뚱땅인 그녀를 평론가 랴오원은 '한시도 방심할 수 없는 친구'라고 부른다.

사랑의 시작, 예술의 시작
손국연과 예술의 인연은 매우 특별하게 시작되었다. 1984년 그녀는 미술 대학을 다니는 학생이 아니라 윈난대학 도서관학과의 학생이었다. 꽃이 만발하던 그해 봄, 그녀는 한 젊은 화가를 만났다. 정열적이고 깊이 있으며 카리스마 넘치는 젊은이였다. 손국연과 젊은 화가는 곧 정열적인 사랑에 빠졌다. 두 사람은 대화가 통하는 사이였다. 열여섯 살 때부터 도서관 사서로 근무하면서 풍부한 독서량을 지닌 그녀는 젊은 예술가의 생각을 이해하고 그의 고민들을 함께 나눌 수 있었다. 젊은 예술가는 이 사려 깊고 독특한 매력을 발산하는 여인으로부터 금세 비범한 예술적 재능을 감지했다. 어느 일요일, 그는 꽃 한다발과 함께 화구를 챙겨들고 그녀를 찾아왔다.

"너는 반드시 예술가가 되어야 해."

그는 그녀 앞에서 꽃을 그리기 시작했다. 그녀가 도서관에서 일을 마치고 돌아왔을 때도 그는 여전히 그림을 그리고 있었다. 그녀는 순간 강한 충동을 느꼈다.

'아, 나도 그림을 그릴 수 있어!'

손국연 | 〈정물〉 | 1984년 | 종이에 포스터컬러 | 60×40cm

손국연 | 〈정물〉 | 1988년 | 종이에 유화 | 77.2×53.2cm

그가 집으로 돌아간 바로 그날 저녁부터 그녀는 그림을 그리기 시작했다. 기초 테크닉도 없이 대담한 열정으로 그려낸 정물화. 대범한 구도와 감각적인 터치, 정열적인 색채를 뿜어낸 그녀의 첫 작품은 그를 깊이 감동시켰다. 사실주의 그림에 익숙한 다른 사람들은 그녀의 그림을 보고 "이건 그림이 아니다" "색을 쓸 줄 모른다"라며 핀잔하기도 했다. 하지만 그녀의 선생님이자 친구인 젊은 예술가는 "그림이란 무엇이고, 색채란 무엇인가?"라고 그들에게 반문하며 그녀의 사기를 북돋웠다. 그는 칭찬 외에 간단한 몇 마디만으로도 그녀에게 많은 것을 일깨워주었다.

"잘 봐. 이 세상에 완벽한 직선이란 존재하지 않아. 이제 너는 좀더 자세한 관찰과 표현을 시도해봐야 해……."

그 누구보다 열정적이고 직접적으로 그림에 뛰어든 손국연. 몇 년 뒤 불꽃같던 사랑은 한여름 밤의 꿈처럼 그녀 곁을 떠나고 말았지만, 그 빈자리에는 그림이라는 씨앗이 작은 새싹을 틔우고 있었다.

어린 시절: 가깝고도 먼 예술의 길

두 오빠와 두 언니 밑에 막내로 태어난 손국연은 쌍꺼풀 진 동그란 눈에 귀엽고 깜찍하게 생긴데다, 어린 시절에 유행성 뇌염으로 병약하게 지냈으면서도 또래 중 유난히 예민하고 행동이 야무진 아이였다. 손국연이 소학교 6학년을 다닐 무렵 쿤밍의 가무 극단에서는 주변의 학교를 돌며 어린 배우들을 모집했다. 당시 가무극은 전통 경극(京劇)과 달리 문혁의 이념에 맞도록 간소화된 복장에 정치적 내용을 담은 '양판희(樣板戲)'로 개조된 것이었다. 하지만 어린 배우를 선발해 일찍부터 엄한 훈련을 시키는 것은 예전과 다를 게 없었다. 가무 극단은 손국연이 다니는 소학교에도 찾아왔다. 그들은 어린 학생들에게 춤과

노래를 시킨 후 세 명을 선택했지만 최종적으로 손국연 한 명만 발탁하여 가무 극단으로 데려갔다. 당시 남학생들이 '지식청년'이라는 이름을 달고 노동 현장에 투입되었던 것처럼, 그녀는 '학습원'이라는 이름을 달고 극단 배우의 혹독한 훈련 생활에 들어갔다. 그녀는 엄격한 규율에 따라 매일 새벽 5시 반에 기상해 기공(气功), 발성 등을 연습하고, 유연성을 기르기 위한 각종 체조를 해야 했다.

소학교 2학년 때의 손국연, 1967년

하지만 그녀는 생각이 복잡하고 개성이 뚜렷한 소녀였다. 예술이란 허울을 쓰고 창조성을 말살시킨 채 가식적인 표정과 몸짓으로 획일적인 사상을 노래하는 사이비 예술은 결코 그녀가 할 수 있는 일이 아니었다. 게다가 고된 훈련 탓에 무릎 부상까지 입었다. 새장에 갇힌 듯한 3년의 세월, 더 이상 참을 수 없었던 그녀는 극단의 단장을 찾아가 직장을 바꾸고 싶다는 의사를 밝혔다. 직장은 어렵지 않게 바꿀 수 있었지만 반드시 영화관, 연극단, 도서관, 문화국 같은 문화 예술에 관계된 기구여야 했다. 평소 책 보는 것을 즐겨 하던 그녀는 망설임 없이 도서관을 택했다. 그리고 윈난성 도서관의 가장 나이 어린 사서가 되었다.

도서관으로 간 손국연은 훨씬 자유로웠다. 극단을 떠났지만, 오히려 이제부터 진정한 예술가가 될 수 있다는 생각이 들었다. 도서관 일은 여유 시간도 많고, 보고 싶은 각종 서적을 자유롭게 열람할 수도 있었다. 그녀는 문학, 철학, 예술 등 각 방면의 서적을 읽고, 개인적으로 그림도 배우기 시작했다. 하지만 보수적이었던 선생님은 기초 소

묘와 원근법 같은 것만 강조할 뿐 예술의 자유와 낭만이란 조금도 느껴볼 수가 없었다. 심지어 야외 스케치를 나가도 선생님은 자기 혼자 그림을 그리고 손국연에게는 가만히 자신을 지켜보라고 했다. 그녀는 적이 실망하고 말았다.

'그림이란 이렇게 재미없는 것이라니……!'

행동에 주저함이 없는 성격답게 그녀는 1년도 채 되지 않아 그림을 접어버렸다. 홀로 얼마든지 더 자유롭고 풍부한 세계를 찾아나갈 수 있었다.

한편 문혁 시기 중국 전역이 뒤숭숭하던 시절, 그녀의 두 오빠는 아버지의 뜻에 따라 북한으로 생활 터전을 옮겨갔다. 문혁이 끝난 1977년, 나머지 식구들은 오빠들과 만나기 위해 북한을 방문했다. 사

1 | 큰언니와 함께 북한에서, 1977년 2 | 한복을 입은 손국연, 1978년

랑하는 아버지의 고향을 처음으로 방문한 손국연은 무척 설레었다. 언니들과 손국연은 처음으로 북한 음식도 먹어보고, 김일성 주석에게 하사받은 한복도 입어보며 신기해 했다. 하지만 그녀가 본 북한의 현실은 평소 그리움에 가득 찬 눈빛으로 아버지가 들려준 이야기와는 많이 달랐다. 알고 보니 할아버님 역시 결국 그곳에서 비극적인 최후를 맞이하셨다고 했다. 아버지는 여행에서 돌아온 후 한동안 자리에 누우셨다.

아마추어 화가의 진지함
아무런 기초 없이 시작한 그림은 낙서하듯 아무렇게 그려낼 수도 있었지만, 진지한 열정이 생기기 시작하자 너무도 행복하면서 너무나 어려운 일이 되었다. 손국연은 도서관 옆 화원에 몰래 들어가 꽃을 서

손국연 | 〈나의 도시 No.11〉 | 1986년 | 종이에 오일파스텔 | 30.5×32.5cm

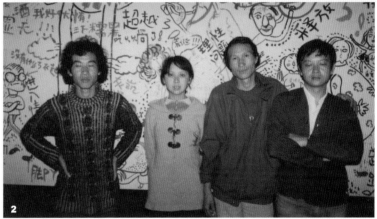

1 | 1986년 《제3회 신구상》전 멤버들과 함께. 정중앙이 손국연, 오른쪽이 예용칭 2 | 1986년 《제3회 신구상》전 리더 마오쉬휘와 함께

리해 와서는 방에 있는 다른 사물들과 함께 놓고 그림을 그렸다. 어떻게 구도를 잡는지, 어떻게 색을 쓰는지 아무것도 알 수 없었지만, 힘겹게 한 터치 한 터치를 이어나갔다. 그림자라든가 역광(逆光) 같은 것 또한 어떠한 원리에 의해 형성되는지 몰랐다. 유일하게 할 수 있는 것은 대상을 최대한 집요하게 관찰하는 것이었다. 이 단순한 정물들 속에는 위대함이 깃들어 있다고 했다. 그녀는 반드시 이렇게 그려야만 한다는 절대적인 느낌을 얻을 때까지 대상을 관찰하고 또 관찰했다. 그리고 자신이 보았다고 생각한 것을 최대한 가깝게 그려내기를

반복했다. 그렇게 완성한 그림들에는 어눌한 확고함이 존재하고 있었다. 손국연의 숙소에 놀러 온 예용칭은 그녀의 그림을 보고 감탄하여 "어떻게 이렇게 바보 같고 어눌한데 이다지도 유창할 수가 있지?" 하면서 그녀의 그림 사진을 찍어다 쓰촨미술학원의 친구들에게 보여주기도 했다.

　　전위적인 선생님과 시작한 그녀의 그림은 처음부터 상당히 '모던' 했다. 비록 정식 미술 교육을 받은 것은 아니었지만 그녀의 그림 속에는 타고난 모더니즘 감각이 발휘되고 있었다. 쿤밍 지역 회화의 시적이고 평면적이며 시공을 넘나드는 특징은 그녀의 그림에도 유감없이 발휘되었다. 비록 그림을 시작한 지 2,3년밖에 안 됐지만, 그녀는 주변의 예술가 친구들과 함께 훗날 서남예술연구단체의 전신인 《신구상》전에 참가 못 할 이유가 없었다. 특히 손국연은 《제3회 신구상》전이 자신이 일하던 도서관에서 특별 강좌 및 토론회 형식으로 개최될 수 있도록 힘썼다. 너무나 전위적인 나머지 일반 대중과 융화되기 어려웠던 그들의 활동은 도서관이라는 공공 장소를 획득함으로써 일반 대중에게 가까이 다가가는 기회를 얻었다. 미술계 인사들보다 일반 관중들이 더 많이 모였던 그 전시에서 신구상 멤버들은 일종의 학술전 형식으로 그간의 활동을 정리한 자료들을 슬라이드와 함께 발표했다. 전위 예술가와 평범한 학생들, 일반인, 노동자들이 직접 대면한 그 자리에서 양쪽은 진지한 질문과 열의 있는 답변을 이어나갔다. 낭만과 격정의 시대 속에 그녀의 예술과 사랑도 뜨겁게 달아오르고 있었다.

아픔과 성숙
그러나 '85 신미술 운동이 아무런 예고도 없이 돌연 냉각기로 접어들던 1987년, 불꽃같이 타오르던 그녀의 사랑 역시 잔혹한 이별을 고하고 말았다. 처음부터 어긋난 사랑은 더 큰 어긋남으로 막을 내렸다.

아직 못 다한 사랑은 평생 그녀 마음속에 가둬두어야 할 혼자만의 것
이 되었다. 말할 수 없고, 표현할 수 없는 감정은 손국연의 그림에서
더욱 깊은 선율을 나타냈다. 화면은 시간과 공간, 현실과 내면, 현재
와 과거 사이를 오가며 그녀에게 조용한 위로를 선사했다.

　하지만 시간이 갈수록 마음은 생각만큼 쉽게 가라앉지 않았다.
1989년 그녀는 쿤밍을 떠나기로 마음먹었다. 《현대 예술전》이 끝난
시점, 도서관에 장기 휴가를 신청하고는 베이징이라는 새로운 삶의
가능성을 향해 굳은 발걸음을 내디뎠다. 손국연이 누구보다 사랑한
아버지는 눈물 어린 편지로 그녀가 고향에 돌아올 것을 희망했지만,
그녀 역시 눈물을 삼키며 뜻을 굽히지 않았다. 하지만 베이징 생활은

손국연 | 〈계절〉 | 1993년 | 캔버스에 유화 | 81×65cm

손국연 | 〈조용한 욕망〉 | 1994년 | 캔버스에 유화 | 90×75cm

1 | 손국연 | 〈도시〉 | 1994년 | 캔버스에 유화 | 75×90cm 2 | 손국연 | 〈조용한 욕망 No.4〉 | 1994년 | 캔버스에 유화 | 90×75cm

아직 그녀와 인연이 없었다. 그녀가 온 지 몇 달 지나지 않아 톈안먼 사건이 일어났고, 전국 곳곳에서 내란이 발생했다. 많은 사람들은 곧 폭발할지 모르는 내전을 두려워하고 있었다. 당시 혼란에 휩싸인 베이징에서 쿤밍까지 가려면 9일 동안이나 기차를 타야 했다. 얼른 돌아가지 않으면 목숨을 부지하기 힘들지 모른다는 친구의 권유에 그녀는 어쩔 수 없이 쿤밍으로 돌아왔다. 아버지는 1년여의 병치레 끝에 결국 생을 마감했다. 손국연은 더욱 힘겹고 어두운 나날을 이어갔다. 도서관에도 잘 나가지 않고 방에 틀어박혀 우울하게 그림만 그리는 생활이 지속되었다. 어머니와의 관계도 긴장 국면에 접어들었다. 어느 때보다 아름답고 밝게 빛나야 할 젊은 딸이 어둡고 음침한 방에 갇혀지내는 것은 어느 어머니도 달가워할 일이 아니었다.

하지만 손국연의 그림에는 이때부터 근본적인 변화가 일어나기 시작했다. 정물화는 훨씬 복합적인 구성에 풍부한 내용을 담으며 성

숙해졌고, 인물화도 그리기 시작했다. 가족을 떠올리는 듯도 하고, 헤어진 연인을 떠올리는 듯도 한 인물들은 제목에서처럼 그들의 미묘하고 조용한 욕망을 드러내기 시작했다. 인물들 뒤로 등장하는 배경은 처음 집에서부터 동네 골목 그리고 점점 차가 다니고 빌딩숲이 있는 도시의 거리로 변화했다. 그녀의 욕망은 점점 더 먼 외출을 시도하고 있었다. 마침내 화면에는 홀로 선 그녀가 등장했다. 고요한 욕망을 품은 그녀는 도시로 나가 머리를 자르고, 붉게 달아오른 욕망을 안고 도시를 활보했다. 그녀는 도시를 열망했다. 고독하지만 독립한 인간으로, 도전과 욕망이 들끓는 대도시로 나아가고 싶었다.

변화의 시작

1994년 다음해 있을 여성 미술 전시회를 위해 쿤밍으로 내려와 작가들을 물색하던 랴오원은 손국연의 작업실에 들어서는 순간 깜짝 놀라고 말았다. 쿤밍의 맑고 건조한 기후와 달리, 손국연의 방은 어둡고 습했으며, 그녀의 표정은 과민한 나머지 히스테릭한 느낌마저 풍기고 있었다. 낙천적이다 못해 나른해 보이기까지 하는 보통의 쿤밍 사람들하고는 너무나 대조적이었다. 너무나 작은 도시 쿤밍. 사랑의 실패는 그녀의 대인 관계까지도 궁지로 몰아넣었던 것이다. 하지만 그녀는 내심 누구보다 재기를 원하고 있었다. '여성적 방식의 예술' 이라는 개념을 주장하던 랴오원은 손국연에게 남성과 구별되는 여성만의 독특한 예술 방식을 소개했다. 탈출구를 찾아헤매던 손국연에게 랴오원의 이야기는 매우 신선한 자극이었다. 베이징으로 돌아간 랴오원은 손국연에게 다른 여성 화가 차이진蔡錦의 작품 사진을 보내주었다. 선명한 색상에 독특한 터치로 강한

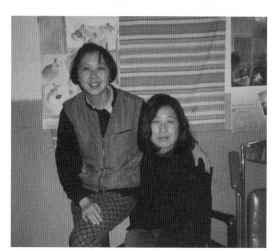
랴오원과 함께 쿤밍에서, 1994년

손국연 | 〈상처 No.1〉 | 1995년 | 캔버스에 유화 | 130×100cm

자기 언어를 구사한 차이진의 작품은 손국연에게 충격으로 다가왔다. 손국연은 곧 여성으로서의 자신을 직시하기 시작했다. 그리고 처음으로 사실적인 기법으로 자기의 신체를 그렸다. 흔히 인간의 생명과 활력, 욕망을 표현하기 위해 그리는 인체와는 달리 그녀는 상처로 인해 모든 욕망을 상실한 인체를 그렸다. 이것은 그녀가 여성으로서의 자아를 대면하기 위한 시발점이었다.

중국 여성 미술 운동과 《중국 당대 예술 중의 여성 방식》전

1980년대 중반 사상 해방의 전위 미술 운동이 일어난 지 꼭 10년 만에 1995년 중국 미술계에는 또 다른 운동이 일어났다. 당시 중국 사회에 등장한 페미니즘에 대한 논의와 함께 출현한 여성 미술 운동이었다. 잡지에는 여성 화가가 여성 미술의 관점에서 쓴 글이 발표되었고, 기존 남성 중심의 미술 체제에 비판을 가하기 시작했으며, 여성 작가들이 모여 그룹전을 열고, 여성 평론가와 큐레이터들이 등장했다. 랴오

《여성과 꽃》 전시 현장, 큐페이터 랴오원, 여성 작가들과 함께. 1997년

원이 조직하여 1995년 5월 베이징예술박물관(北京艺术博物馆)에서 개최한《중국 당대 예술 중의 여성 방식(中国当代艺术中的女性方式)》전 역시 그 중 하나였다. 같은 해 앞서 열린 중앙미술학원의 여성 동문전《'여화가의 세계'로(走进 '女画家的世界')》, 두 여성 화가의 그룹전인《'95 여성-리훙·위엔야오민유화전('95女性-李虹·袁耀敏油画展)》등에 비해, 랴오원의 전시는 여성 화가들 중에서도 특별히 언어와 내용 모두에 여성적 감성을 발휘한 작가들을 선별하여 소개한 것이었다. 손국연은 전시에서 리우훙刘虹 등과 함께 '일기식' '독백식'의 화가로 분류되었다. 그들은 이렇게 '여성 방식'이라는 개념으로 전시를 개최했지만, 사실 당시 중국 여성 미술의 현실처럼 손국연의 여성 미술은 이제 막 본격적인 시작을 알리고 있었다.

손국연 | 〈붉은 인체〉 | 1994년 | 캔버스에 유화 | 100×80cm

전시 기간에 베이징 미술계에서 일어나고 있던 완세현실주의, 정치팝 등 현실 문제를 다룬 그림들을 처음 대면한 손국연은 쿤밍에서와 달리 훨씬 폭넓고 자유로운 미술의 가능성을 감지했다.《여성 방식》전에서 다른 어느 화가보다도 손국연의 재능과 가능성에 관심을 두었던 랴오원은 손국연이 쿤밍 생활을 청산하고 베이징으로 옮겨올 것을 적극 권유했다.

〈꽃떨기〉〈잎의 변이〉 시리즈

전시가 끝나고 1년간 주변 정리를 마친 손국연은 베이징으로 향했다.

손국연 | 〈꽃떨기〉 | 1996년 | 캔버스에 유화 | 81×65cm

훨씬 다양한 방식과 언어로 각자의 독특한 예술을 쏟아내는 베이징 미술계는 그녀에게 큰 도전을 안겨주었다. 그녀는 자신만의 언어를 구축해야 한다는 사실에 전전긍긍했다. 다시 시작하는 마음으로 첫 그림을 그리던 때처럼 꽃을 마주했다. 꽃은 그녀에게 가장 친숙한 소재였다. 가장 친숙한 소재로 가장 참신한 표현을 이룩해내는 것이 그녀의 과제였다. 10년 전 한 터치 한 터치를 그리기 위해 안간힘을 썼던 것처럼 손국연은 자신을 표현해줄 적절한 언어를 찾기 위해 다시 갖은 노력을 기울였다. 결국 새 화면에 나타난 꽃은 예전의 어눌하고 확고한 꽃과 완전히 다른 모습이었다. 새로이 등장한 꽃은 강렬한 색채와 과장된 형상, 멍울진 터치로 섬세하고 미묘하며, 불안하면서도 따뜻한 여성의 감성과 생리적 특징에 대한 느낌을 나타냈다.

하지만 꽃은 그 전형적인 색상과 질감, 형태, 상징적 의미 때문에 다른 여성 화가들도 중복적으로 사용하는 소재였다. 좀더 확실한 자신만의 표현을 원했던 손국연은 꽃 옆에 달린 잎으로 시선을 옮겼다. 생명 유지를 위해 양분과 수분을 운반하는 혈맥과도 같은 잎맥, 멍울 멍울 세밀하게 이어져 하나의 생명체를 이루는 섬세한 세포 조직, 때로는 여성의 생식기를, 때로는 날카로운 상처를 연상시키는 길고 뾰족한 형상, 평범한 상식을 깨고 붉은색으로 표현된 잎은 단순하면서도 신선한 충격이었다. 손국연은 변화가 많고 예민한 여성의 숨결을 표현하기 위해 유화 재료가 갖는 특유의 두터운 질감과 터치의 집적

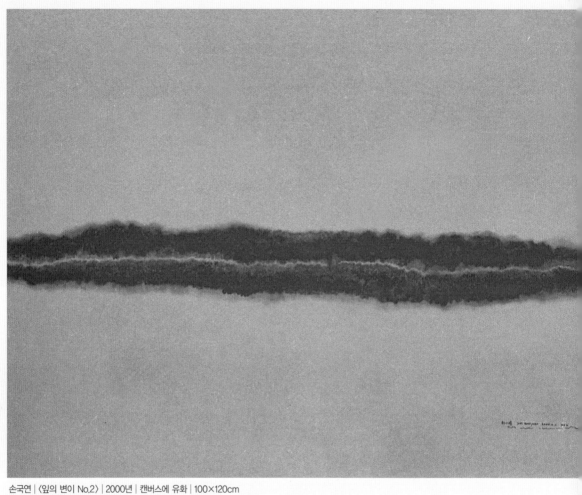

손국연 | 〈잎의 변이 No.2〉 | 2000년 | 캔버스에 유화 | 100×120cm

손국연 | 〈잎의 변이 No.8〉 부분 | 1998년 | 캔버스에 유화

을 버렸다. 〈꽃떨기〉시리즈에서 이미 '어루만지는 것 같은 터치'를 시도한 그녀는 〈잎의 변이〉 시리즈에 이르러 더욱 독특한 효과를 추구했다. 그녀는 마치 화선지에 스미는 먹물처럼 포스터 컬러용 붓을 들고 묽게 희석한 안료를 캔버스에 섬세하게 흡수시켰다. 안료는 캔버스 조직 사이에 살짝살짝 멍울지기도 하고 번져나가기도 하면서 그 자체로 신비롭고 유동적인 움직임을 나타냈다. 그것은 마치 생명과 여성의 신비로움, 그 따뜻하고 섬세함에 연연해 한 이가 가늘게 떨리는 손으로 쓰다듬는 애무의 손길과도 같았다. 직접적이고 자연적인 물성(物性)을 통해 제시된 효과는 더욱 본능적이고 직관적인 방식으로 생명의 신비로움을 전했다.

영원한 달콤함

낙천적인 손국연은 그녀가 여성으로서 누릴 수 있는 달콤한 환상과 낭만을 충분히 즐기고자 했다. 2000년 그녀의 친구인 평론가 리쩐화李振华는 그녀에게 무제한의 설탕을 제공할 테니 한번 재미있는 작업을 해보라고 농담했다. 손국연은 짓궂게도 그 농담을 진담으로 받아들였다. 그녀의 〈설탕〉시리즈 제1호인 〈달콤한 화장대(甜的梳妆台)〉는 바로 이렇게 탄생했다. 동그란 반원 거울이 달린 화장대, 그 위에 한가득 놓인 아기자기한 물건들, 이런저런 도구들을 꺼내 자신에게 마법을 부리느라 반쯤 열린 서랍들, 따스하고 낭만

손국연 | 〈문 위에 그린 잎의 변이〉 | 1998년 | 유화

1 | 손국연 | 〈어떤 흔적 No.3〉 | 2006년 | 캔버스에 유화 | 120×100cm **2** | 손국연 | 〈어떤 흔적 No.4〉 | 2006년 | 캔버스에 유화 | 120×100cm
3 | 손국연 | 〈어떤 흔적 No.6〉 | 2006년 | 캔버스에 유화 | 178×217cm **4** | 손국연 | 〈어떤 흔적 No.7〉 | 2006년 | 캔버스에 유화 | 178×217cm

1	2
3	4

1 | 손국연 | 〈달콤한 화장대 No.3〉| 2000년 | 설탕, 화장대, 화장품, 머리카락, 향수, 연하장 등 | 설치 2 | 손국연 | 〈달콤한 화장대 No.4〉| 2000년 | 설탕, 화장대, 화장품, 머리카락, 향수, 연하장 등 | 설치

적인 조명, 무엇보다 그 위에 소복이 내린 달콤한 설탕 함박눈, 마지막으로 그 감미로운 환상을 완성시키는 향기……. 그러나 자세히 들여다보면 그 달콤함 속에는 잘린 머리카락 한줌, 날짜가 안 적힌 연하장 같은 야릇한 물건도 함께 있었다.

하지만 중년으로 접어든 손국연은 철없이 환상만을 꿈꾸는 소녀일 수는 없었다. 가벼운 설탕은 사르르 녹아버리면 그뿐. 그녀는 달콤함은 현재가 아니라 과거에 속한다는 사실을 알고 있었다. 〈달콤함은 과거에〉에서 손국연은 2001년 다시 마련한 쿤밍 작업실에 한바탕 파티 후를 연상시키듯 갖가지 병이 놓인 탁자를 놓고 그 위에 또다시 달

콤한 눈을 뿌렸다. 이번의 달콤함은 애잔한 감상을 떠올렸다. 그러
나 그녀는 이 애잔한 달콤함이 순수한 기억 속에 영원히 간직될 수
있음을 알았다. 바로 이때 그녀의 일생에서 아주 특별한 작업이 시
작되었다.

"앞으로의 시간 속에 점점 소멸될 나.

내 몸이 현재 기록하고 있는 것은 나이 들어 점점 소멸에 이르는 한

여인……

내 몸을 이용해

시간 속에 침식되는 내 생명의 과정들을 진술함으로써

시간이라는

느끼기 쉽지 않지만 그 일상적인 폭력이 내게 가하는

늙음과 쇠망의 기록을 남기려 한다.

내 몸에 바른 사랑과 달콤함의 흰 설탕은

매년 나의 작품에 출현하여

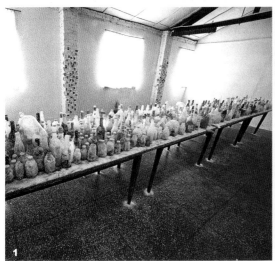

1 | 손국연 | 〈달콤함은 과거에 No.1〉 | 2001년 | 설탕, 탁자, 각종 빈 병 | 쿤밍 작업실 2 | 손국연 | 〈달콤함은 과거에 No.14〉 | 2001년 | 설탕, 탁자, 각종 빈
병 | 쿤밍 작업실

나의 생명이 점점 쇠약해짐에 따라

이 설탕이 상징하는 애정과 달콤함으로부터

나의 몸이 점점 멀리 떠나가는 것을 보여줄 것이다.

이 작업은 2000년에 시작해 올해로 7년째에 이르렀다.

이것은 나에게 생명이 남아 있는 한 매년 진행해나갈 작업이다.

나의 얼굴과 몸은

카메라 렌즈가 지켜보는 가운데 시간이 흐름에 따라 변화를 보일 것이다.

나의 표정, 나의 영혼까지도

시간, 환경, 처지에 따라 변화하겠지……."

- 2006년, 손국연

1년에 한 번씩 온몸에 설탕을 뿌린 채 자신에 대한 기록을 남기는 이 사진 작업은 올해로 벌써 아홉 번째 장을 기다리고 있다. 그녀의 말대로 느끼기 쉽지 않은 시간 속에 나타나는 아름다움의 미묘한 소멸……. 달콤한 아름다움은 이렇게 영원히 기억될 준비를 하고 있다.

계속되는 생명, 계속되는 예술

그녀는 이렇게 거부할 수 없는 운명을 조용히 준비하고 있지만, 일상 속에서 여전히 왕성한 생명을 부지런히 움직이고 있다. 2003년 이후로는 외국 출입을 시작하면서 더욱 다양한 세상을 경험하고 있다. 그녀는 중국의 대표적인 여성 예술가로서 스웨덴, 영국 여성 예술가들과 뜻 깊은 교류를 나눴고, 후배 예술가들을 위해 큐레이터로 활약하기도 했다. 한편 스웨덴 예술가 단 프로버그Dan Froberg와는 〈누가 이 화물을 운반하나?(谁来运送这些货物?)〉〈Dan-Sun의 행성(Dan-Sun行星)〉 같은 재치 있는 음악, 비디오 작업을 진행하기도 했다. 2006년 다시 베이징에 작업실을 개설한 손국연은 계속되는 전시들을 위해 새로운 작업을 진행 중이다. 나이가 들면서 점점 자신의 뿌리에 대해 관심을

갖게된 그녀는 한편으로 그녀의 가족사를 연구하며 그에 관한 작업을 준비하고 있다. 또한 여전히 여성의 달콤한 환상을 표현해 낼 새로운 방식도 찾고 있다.

그녀는 얼마 전 그간 끙끙대오던 새 작업을 마치고 어린아이처럼 신이 나서 돌아왔다. 맑게 갠 쿤밍의 푸른 하늘과 찬란한 햇살 그리고 올봄의 첫 꽃봉오리들과 함께 완성한 작업. 그 깜찍한 사진들을 보고 내가 좋아하자 그녀 역시 기뻐서 밤새 들뜬 눈빛과 목소리로 이야기를 쏟아냈다. 한껏 기분이 좋아진 그녀는 자기는 벌써 이렇게 멋진 작업을 마쳤는데, 너는 아직도 책 작업을 못 끝냈느냐고 놀려댄다. 자기는 두 발 뻗고 잘 테니, 나보고 얼른 작업을 하란다. 치, 나도 곧 끝낼 거다. 어린아이처럼 짓궂게 농담을 하고 까르르 웃는 그녀의 얼굴과 함께 아직도 그녀의 손에 들린 사진 한 장이 눈에 들어왔다. 핑크빛으로 수줍게 터진 꽃망울들 아래, 하얗게 날아오른 그 설탕 천사는 정말 '영원히' 매혹적이었다!

1 | 영국 브리튼 트라이앵글 재단(Britain Triangle Foundation) 강연회 장면, 2005년 2 | 〈설탕과 소금〉 전시 후 참여 작가들과 함께 3 | 손국연이 기획한 전시에서 참여 작가들과 함께

개인전

1996 |《손국연 회화작품전》, 베이징 개자원화랑, 중국

1999 |《손국연 작품전》, 아일랜드 클럽Island Club, 베이징, 중국

2001 |《손국연-붉은 약속》, 쿤밍 티-카페T-cafe 화랑, 쿤밍, 중국

2002 |《아름다움에 대한 추도가》, 아트싸이드, 서울, 한국

2007 |《손국연 개인전》, 니화랑, 베이징, 중국

단체전

2008 |《변화 중의 여성》, 오사쥐OSAGE 갤러리, 상하이, 중국

2007 |《전승과 초월-쓰촨화파 30년》, 중와이이보 화랑, 베이징, 중국

2007 |《서남에서 출발하여-서남 당대 예술전 1985~2007》, 광동미술관, 광조우, 중국

2007 |《제3회 꾸이양 비엔날레-입으로 전해지고 귀로 들은 세상》, 꾸이양미술관, 중국

2007 |《중국 당대 예술의 신분과 전환》, 세발라 보후스랜스Cevalla Bohuslans박물관, 스웨덴

2007 |《나의 서랍》, 랴오원 스튜디오, 베이징, 중국

2006 |《가상 중국》, 보행자예술센터, 미국

2006 |《제1회 7 x 5˝ 사진 비엔날레-화폭이 태도를 결정한다》, 샨시 핑야오, 중국

2006 |《함께 즐기는 토양-2006 윈난 당대 회화 예술 초청전》, 난징서방당대미술관, 중국

2006 |《베이징에 모이다》, 레드게이트갤러리, 베이징, 중국

2005 |《2005 핑야오 국제 사진대전》, 샨시, 핑야오, 중국

2005 |《제2회 광조우 트리엔날레-다른 모습: 한 특수한 현대화 실험 공간》, 광동미술관, 광조우, 중국

2005 |《미완성의 우의》, 샹허차칸, 쿤밍, 중국

2004 |《설탕·소금 -중국 북유럽 문화 프로젝트》, 말모 갈리카Malmo Gallica 화랑, 스웨덴

2004 |《중국에서 온 당대 예술》, 오레브로시 전람관Orebro City Exhibition hall, 스웨덴

2004 |《Dan-Sun 행성 다시 방문하기》, 노디카예술공간, 쿤밍, 중국

2004 |《안과 밖-중국 당대 예술전》, 리옹당대미술관, 리옹, 프랑스

2004 |《초조와 보류》, 노디카예술공간, 쿤밍, 중국

평론가와 큐레이터

리씨엔팅栗宪庭, 1949 ~

중국 미술계에서 당대 미술의 교부(敎父)라 불릴 만큼 중국 당대 미술의 형성과 발전에 헌신적인 노력을 기울인 평론가다.

　문혁 시기 무력 투쟁과 당 지도자들에 대한 반항적인 언사로 인해 반동 분자로 몰려 심한 학대와 고문에 시달린 경력이 있다. 석방 후에는 농촌에서 재교육을 받다가 농촌의 중학교에서 몇 년간 교사 생활을 했다. 1974년 중앙미술학원 중국화과에 입학했고, 졸업 후 당시 전국 3대 미술 이론 정기 간행물인《미술》지에 근무했다.

　반정부적 배경을 지닌 그는 기자 생활을 시작하면서 정부의 주류 예술 이념을 부정하는 신생 사조들을 전략적으로 지지해나갔다. 문혁을 반성하고 인간성 회복을 주장한 상흔 미술과 향토 미술, 획일적인 사회주의 사실주의에서 벗어나 서양의 모더니즘을 실험한 싱싱화회 등은 모두 그의 보도와 평론을 통해 중국 현대 미술사의 문을 두드렸다. 또한 〈리얼리즘과 모더니즘(現实主义与现代主义)〉〈예술 중의 자아 표현(艺术中的自我表现)〉〈예술 중의 추상(艺术中的抽象)〉 같은 당시 상황으로서는 매우 전위적인 경향의 학술 토론회를 조직했다. 그러나 이 같은 활동은 정부의 반감을 사서 1983년 면직 및 반성 처분을 당했다.

　1985년 신사조 미술이 일어나던 즈음, 중국예술연구원 박사 과정을 막 마친 진보 학자 리우샤오춘刘晓春은 리씨엔팅을 다시 주목해 그에게 자신이 발기한《중국미술보》의 주요 편집인을 맡겼다. 제1면 편집을 담당한 리씨엔팅은 의도적으로 큰 지면을 할애해 '85 전위 미술과 관련한 대형 도판들을 삽입했다. 베이징에서 발간되는 관방 미술 신문에 이 같은 편집을 감행한 것은 젊은 예술가들의 사기

1 | 리씨엔팅 2 | 잡지 《미술》

를 돋우고 미술계 내부에 전위 미술이 설 기반을 마련해주었다. 그는 신문을 통해 '85 신사조 미술, 신문인화 등을 소개했고, 당시 민감한 주제였던 '포스트모더니즘(后現代主义)' '대영혼과 언어 순화(大灵魂和语言纯化)' '모던 디자인(现代设计)' '도시 조소(城市雕塑)' 등의 주제에 관한 학술 대회를 열었다.

1989년《중국 현대 예술전》을 치르는 동안 너무나 많은 대내외적 사건이 발생했다. 특히 같은 기간 정치범 석방 서명 운동을 둘러싸고 절친한 동료 가오밍루 사이에 일어난 예기치 못한 불화는 상당히 공적인 의미의 사건이 되었다.《중국 현대 예술전》이후 리씨엔팅은 다른 전시 책임자들과 마찬가지로 면직 및 가택 구류 조치를 당했다. 이후 그는 어떤 공직에도 복귀하지 않은 채 재야 활동 상태로 들어갔다.

많은 여한을 남긴《중국 현대 예술전》이 끝난 후 리씨엔팅은 전시 간판을 집에 가져와 그 위에서 잠을 자며 와신상담의 세월을 보냈다. 톈안먼에서 살상이 이루어진다는 소식을 듣고 목놓아 통곡한 그는 이후 위엔밍위엔을 드나들며 팡리쥔, 위에민쥔, 리우웨이를 비롯한 새로운 세대들과 함께 암울한 시대의 배신감과 실의를 달랬다. 1990년대 초 홍콩을 통해 전위 미술을 다시 파급시킬 절호의 기회가 생기자 그는 활발히 움직이기 시작했다. 완세현실주의와 정치팝의 개념을 확립한 리씨엔팅은 이 두 가지 사조를 중심으로 1993년 홍콩의《후'89 중국 신예술》전을 크게 성공시켰고, 중국 당대 미술은 이를 발판으로 하여 베니스 비엔날레를 비롯한 국제 무대에 성큼 다가설 수 있었다. 1990년대 중반 재차 정부의 압박을 받자 방문학자로 북미 지역을 돌며 강연과 전시 등의 활동을 벌였다.

2000년 이후 송주앙에 안착하여 진정한 은거 생활을 시작한 이후로는 가급적 글을 쓰지 않고 대외 활동을 줄이며 농촌의 소박한 가정 생활을 즐기고 있다. 또한 그간의 평론을 모아『중요한 것은 예술이 아니다(重要的不是艺术)』(지양쑤출판사 2000년)라는 평론집을 냈다. 책 속에는 신시기 미술 형성 초기에 그가 자신의 관점을 수립하

1 | 1989년 《중국 현대 예술전》 리씨엔팅과 작가들. 리샤오빈 제공 2 | 홍콩 한아트갤러리 《후'89 신미술》전 개막식에서 3 | 리씨엔팅 「중요한 것은 예술이 아니다」 지양쑤출판사 | 2000

기 위해 발표한 글들부터 당대 미술의 발전과 확산 과정 중에 그가 제시한 개념인 완세현실주의, 정치팝, 염속 예술 등에 관련한 중요한 평론들이 수록되어 있다. 또한 여러 가지 이익 관계가 복잡하게 얽힌 현실에서 활동하는 비평가로서 자신이 저지른 실수와 오류 역시 매 평론의 마지막에 '수기(手记)' 형식으로 밝혀두었다. 이러한 변명과 고백들을 포함하여 그가 남긴 평론들은 이후 후배 평론가들에게 격렬한 비판과 토론거리를 제공하고 있다.

각계의 재기 요청을 마다하던 리씨엔팅은 결국 2006년 그가 거주하는 송주앙에 비영리 기구로 개관한 송주앙미술관 관장을 맡았다. 송주앙촌위원회의 기금으로 건립된 이 미술관은 매우 저렴한 비용으로 건축되었고 운영 방식 역시 매우 간소하지만 전시의 학술성과 전위 정신만은 엄격히 지켜가고 있다. 이후 전위 예술 분야 중 가장 재정이 부족한 독립 영화계를 돕기 위해 리씨엔팅의 이름으로 영화기금회(栗宪庭电影基金)가 설립되었다. 리씨엔팅과 가까운 팡리쥔이 거액의 기부금을 후원한 이 단체는 젊은 영화 학도와 학자들을 위한 자료와 기금 지원을 하고 있다.

가오밍루高名潞, 1949~

가오밍루는 중국 내외에 잘 알려진 중국 당대 미술계의 대표적인 학자이자 '85 신사조 미술의 가장 핵심적인 지지자다.

그는 문혁 기간 중에 네이멍구内蒙古의 부대에 지식청년으로 파견돼 유목민들과 5년 여간 함께 생활하다 유목민들의 추천을 통해 교육 학원에서 공부한 뒤 학교에 남아 교원 생활을 했다. 1978년 문혁이 끝난 후에는 잠시 고향 톈진의 미술 대학에서 미술사를 공부하기도 했다.

가오밍루는 1982년 전국에서 단 한 명의 석사생을 모집하던 중국예술연구원(中国艺术研究院)에 진학하여 본격적인 미술사 연구를 시작했다. 당시 전국적으로 일던 문화열의 열기 속에 그 역시 서양 현대 철학과 미학에 깊이 탐닉하며 중서 미술사를 연구했다.

가오밍루

석사 졸업 후 1984년부터 1989년 해임될 때까지《미술》지의 책임 편집인과《중국미술보》의 부분 편집인을 맡아 활동했다. 리씨엔팅 해임 후 경색기로 접어든《미술》지에 다시금 현대 미술의 활력을 불어넣은 편집인이었다. 그는 기사 취재를 위해 전국 각지를 돌며 젊은 예술가들의 활동을 관찰하고 방대한 양의 자료를 수집했다. 젊은 시절 대륙에서 활동한 시기는 바로 '85 미술이 태동, 전개, 고조기를 거쳐 1989년《중국 현대 예술전》을 끝으로 막을 내린 시기와 일치한다. 즉 그는 1985년 전국 미협이 주최한 전국 유화 토론회(全国油画讨论会)에서 최초로 '85 신사조 운동을 중국 관방 미술계에 정식 소개했으며, 이후 그것이 체계적으로 확산되는 데 적극적으로 공헌했다. 1986년《'85 신사조 미술 대형 슬라이드전('85新潮美术大型幻灯展)》(주하이회의), 1988년 '중국 청년 대표 예술 연구 토론회(1988年中国青代艺术研讨会)' 등은 바로 전국 각지에 분산되어 있던 '85 신사조 미술 운동을 전국적으로 규합하여 체계를 세우고자 했던 그의 단계적 작업이었다. 그 노력의 최대 결실은 1989년《중국 현대 예술전》의 개최로 실현되었다. 그러나 3년간의 우여곡절 끝에 겨우 일구어낸 이 전시는 역사에 남을 큰 결실과 함께 새로운 위기 상황을 가져왔다. 전시 종료 후 그는 공직에서 해임되었고 가택 구류 및 마르크스레닌주의 재학습 처분을 받았다. 그는 2년여의 고민 끝에 1991년 방문학자 신분으로 미국에 건너갔다.

1 │ 가오밍루 외 │『중국당대예술사』│ 1985~1986 │ 상하이인민출판사 │ 1991년 1판, 1997년 2판 인쇄 2 │ 전국 유화 토론회 후 가오밍루 3 │ 1986년 주하이 회의 후. 우측 5 가오밍루 4 │ 1988년 황산회의. 좌측 3 가오밍루

1│가오밍루 편│『'85 미술운동 1·2』│광시사범대학출판사│2007년 2│가오밍루 편│『우밍
-비극적 전위의 역사』│광시사범대학출판사│2007년 3│가오밍루│『담장-중국 당대 예술
의 역사와 테두리』│인민대학출판사│2006년 4│가오밍루│『중국극다주의』│총칭출판사│
2003년 5│가오밍루│『중국전위예술』│지앙쑤출판사│1997년 6│가오밍루│『The Wall-
Reshaping Contemporary Chinese Art』│Buffalo Academy│2005년

오하이오주립대학(The Ohio State University)과 하버드대학 (Harvard University)에서 미술사 연구를 진행한 그는 하버드에서 미술사 박사 학위를 취득했다. 그리고《어지러운 기억: 4명의 중국 아방가르드 예술가(支离的记忆:四位中国前卫艺术家)》《Inside Out: New Chinese Art》등 미국에서 열린 몇 차례의 대형 중국 당대 미술 전시를 조직했다. 그러나 '85 미술의 열렬한 지지자였고, '85 미술의 마감과 함께 대륙을 떠난 그는 1989년 이후 대륙에서 전개되는 새로운 상황에 대해 불만과 우려를 금치 못했다. 특히 1992년 뤼펑이 조직한《광조우 비엔날레》(유화 부문)를 시작으로 중국 당대 미술이 시장을 이용해 득세하려는 움직임 그리고 홍콩의 후'89 전시 이후 베니스 비엔날레 등에서 강력한 파급 효과를 나타내던 완세현실주의, 정치팝에 대해 그 순수성과 전위성을 의심했다. 그는 현재 중국에 필요한 것은 서방 세계의 인정과 상업적 성공이 아니라, 중국만의 독자적이고 진정한 의미의 전위 예술을 수립하는 것이라고 주장했다. 따라서 이후 그가 조직한 전시 혹은 저서에서 상업화 내지 시장화의 길을 걸은 사조들은 의식적으로 외면되거나 평가 절하되었다.

21세기로 접어들면서《풍성한 수확: 당대 예술전(丰收:当代艺术展)》(2002),《중국극다주의(中国极多主义)》(2003),《담장(墙)》(2005) 등 몇 차례 미국과 중국 순회전을 기획한 그는 점차 다시 대륙으로 복귀하여 활발한 활동을 펼쳐나가고 있다. 2006년 베이징 시내에 그의 이론의 핵심어를 딴 담장미술관(墙美术馆)을 개관했고, 798 안에 사무실을 열어 적극적인 전시 기획과 집필 활동을 진행하고 있다. 다시 돌아온 그는 명실상부한 중국 현대 미술의 대표 이론가로서 방대한 양의 저서를 내놓고 있다. 또한 중국 당대 미술이 처한 학술적 시장적 문제들에 대한 비판을 제기하며 격렬한 논쟁을 일으키고 있다. 다소 지나칠 만큼 순수 학문적인 그의 시각은 사람들에게 '85 콤플렉스'로 불리기도 하지만, 누구보다 중국 당대 미술을 깊이 이해하고 아끼는 학자로서 중국 미술계가 귀담아들어야 할 견해를 제시하고 있다.

뤼펑呂澎, 1956~

'85 세대 예술가들과 같은 세대로서 1980년대 문화열을 몸소 체험한 후, 1990년대 이후 사회의 급격한 변화 속에 후'89 시대 중국 당대 미술에 일어난 독특한 변화를 이끈 평론가다.

1977년부터 1982년까지 쓰촨사범대학에서 정치교육학을 전공하던 뤼펑은 당시 시대 분위기대로 서구 철학과 미학에 깊이 경도되어 학부 시절부터 『서양미술사』를 번역하기 시작했다. 졸업 후에는 잡지 《희극과 영화(戱劇与电影)》의 편집인으로 일하는 한편 서양 미술사 및 미학에 관계된 번역서와 저서들을 지속적으로 저술했다.

1986년부터 1991년까지 그는 쓰촨성희극가협회 부비서장(四川戱劇家协会副秘书长)을 맡았으나, 희극보다 미술 분야의 예술가들과 더 자주 교류하며 큰 관심을 쏟았다. 1988년 개최한 《서남예술전(西南艺术展)》은 그가 조직한 최초의 미술 전시였다. 1989년 봄 그는 『중국현대예술사: 1979~1989(中国现代艺术史: 1979~1989)』를 저술하기 위한 자료 수집에 착수했다. 그는 여러 도시를 방문하며 중국 현대 예술가의 다큐멘터리를 찍는 과정 중에 많은 예술가들을 알았고 그들과의 교류를 통해 당대 미술 연구의 의의를 절감했다.

뤼펑

그러나 1980년대 예술가들과 함께 예술의 순수성과 숭고함에 더없이 매료되었던 뤼펑은 1990년대에 들면서 매우 현실적인 발상의 전환을 일으켰다. 정치적 암흑과는 대조적으로 신속한 세력 확대를 일으키던 시장 제도의 확산은 그를 비롯한 상당수 평론가들에게 새로운 변화에 대한 암시를 주었다. 그들은 국가 보조금으로 유지되는 미협, 화원, 미술연합회 등이 곧 몇 년 안에 시장의 규율에 의해 지배되는 새로운 세력에 의해 대체될 거라는 사실을 감지했다.

『중국현대예술사: 1979~1989』를 완성한 직후에는 《예술·시장》지를 창간했다. 정치적 경제적 문화적 책략을 담은 이 잡지는 예술 시장의 기능과 역할에 대한 그의 이상주의적 발상의 시작이었다고 볼 수 있다. 그는 정치적 권위적으로 아무런 인가나 지원을 얻을

1 | 1992년 뤼펑이 총감독을 맡은 광조우 비엔날레
2 | 《예술·시장》 창간호 | 1991년 1, 2월호 3 | 중국
에 예술 시장이 형성되기 시작했음을 보도한 1992년
8월 27일자 《양청석간》의 광조우 비엔날레 보도 4 |
뤼펑, 이단 공저 「중국현대예술사: 1979~1989」
후난미술출판사 | 1992년 1판 1995년 2판 인쇄

수 없었던 중국 당대 미술이 시장 경제화라는 역사적 흐름 속에 건
강하고 적극적인 미술 시장의 형성을 통해 그 곤경을 타개할 수 있
다고 믿었다. 그의 생각은 1992년《광조우 비엔날레》(유화 부문)로
현실화되었다. 이 새로운 시도는 네 가지 측면에서 진행되었다. 기
관의 '협찬금'은 기업의 '투자금'으로, '문화 기구'의 운영은 '기
업'의 조작으로, 이전의 '행정 통지서'는 법률적 효력을 지닌 '계약
서'로, '관방 예술가'로 구성된 심사단은 '비평가'로 조직된 심사위
원회로, 즉 단일하고 협소한 예술 영역 내부에서만 추구되던 '예술
적 성공'이라는 목표가 경제적 사회적 학술적 방면의 '가시 효과'로
대체되었다. 그러나 이 야심찬 시도는 자금 조달이 순조롭지 못했던
투자 기업이 구매 계약의 수순을 이행하지 못함으로써 각종 소송으
로 얼룩진 채 끝나고 말았다. 행사는 실패로 끝났지만 이 사건이 중
국 미술계에 끼친 영향은 상당했다. 우선 국내에서는 예술 관련 입
법의 필요성, 구 조세 제도의 개혁, 예술 보험 제도의 건립, 화랑 관
리 제도 조정 등의 문제가 제기됐다. 또한 대륙의 당대 미술이 시장
을 형성할 수 있는 잠재력을 지닌 대상이라는 인식이 국내외에 확산
되기 시작했다.

예술계와 지식계의 순수성에 대해 더욱 깊이 회의하기 시작한
뤼펑은《광조우 비엔날레》가 끝난 후 한동안 미술계를 떠나 더욱 철
저한 상업 무대에 뛰어들어 광고기획사를 시작했다. 그는 서남 지역
에서 당시 가장 큰 규모로까지 회사를 성장시켰으나 21세기에 접어
든 후 다시 미술계로 돌아왔다.

다시 돌아온 그는 우선 중국미술학원에서 미술사 박사 학위를
취득한 후 같은 학교 교수로 재직하는 한편 활발한 저술과 평론, 전
시 기획 활동을 벌이고 있다. 2006년에는 1,300에 페이지에 달하는
『20세기 중국예술사(20世紀中國艺术史)』를 펴냈고, 현재는 청두 칭청
산(青城山)에 8명의 당대 예술가 미술관 단지 건립을 추진 중이다.
2008년 말에 개관할 예정이다.

1 2 3

4

1 | 뤼펑 | 『중국당대예술사 1990~1999』 | 후난미술출판사 | 2000년 2 | 뤼펑 | 『20세기 중국예술사』 | 베이징대학출판사 | 2007년 3 | 뤼펑 | 『신구상에서 신회화까지』 | 후난미술출판사 | 2007년 4 | 칭청산 당대 예술관 단지 중 왕광이미술관 예상도

마오쩌둥 시대

1949~1976

신중국의 성립

국민당과 공산당 내전 이후 국민당 세력은 타이완으로 축출되었고 1949년 10월 1일, 정식으로 중화인민공화국(신중국) 건립이 선포되었다. 주석으로 선출된 마오쩌둥은 공산당의 이념에 입각한 정치, 경제, 외교 정책을 펼쳤다. 내부로는 잔존하는 국민당 세력을 척결하는 한편 계급 소멸을 위한 토지 개혁을 통해 공산 혁명을 진행했고, 대외적으로는 소련과 사회주의 연대를 형성해 국제적인 냉전 체제를 고착화했다.

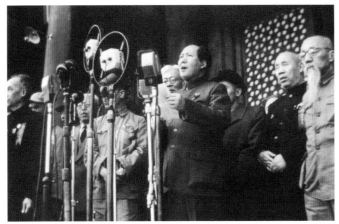

1949년 중화인민공화국 선포 장면

쌍백과 반우파 투쟁: 1957년

내전으로 피폐해진 경제를 재건하기 위해 당은 대약진(大跃进) 운동을 시작했다. 그러나 현실을 무시한 채 과도하게 책정한 목표, 전문 지식이 결핍된 비효율적 경영은 조직과 조직 사이의 거짓, 과장 보고, 비효율의 양산, 노동자들의 의욕 감퇴 등 부정적인 결과만 낳았다. 마오쩌둥은 당의 반성과 개혁을 위해 '쌍백'(백화제방과 백가쟁명: 모든 꽃이 만발하듯 누구든 다양하게 국가 발전을 위한 의견을 기탄없이 제시함)을 제창, 사회 각계에서 솔직한 의견을 제시하도록 했다. 그러나 단지 중하위급 당원들의 실책에 대한 비판을 예상했던 쌍백

은 당 지도권 자체에 대한 회의와 부정으로 번져갔다. 이에 당황한 당 중앙은 비판적 의견을 제시한 인사들을 우파로 몰아 전면적인 탄압을 시작했다. 또한 직접 비판에 가담하지 않았더라도 당의 노선에 적극 부합하지 않고 순수 예술을 추구하는 예술가들에게도 탄압을 가했다. 이후 많은 예술가들은 자신의 예술적 신조를 실현시키지 못하고 침묵하거나, 혹은 신조를 버리고 당의 이념에 영합할 수밖에 없는 상황에 처하고 말았다.

문화대혁명: 1966~1976년

대약진의 실패에 이어진 3년간의 대 자연 재해, 소련의 원조 단절 등 경제 상황은 날로 악화되었다. 실패한 정책은 여전히 정치 대중 노선을 견지하는 마오쩌둥과 경제 실용주의 노선을 주장하는 리우샤오치劉少奇, 덩샤오핑 간에 갈등을 일으켰다. 점차 위기 의식을 느낀 마오쩌둥은 수정주의를 몰아내기 위한 계급 투쟁을 재개한다. 그러나 이미 집단 소유 체제가 완성된 만큼 다시 빈부의 차를 이용한 계급 투쟁은 불가능했고, 대신 문화와 사상 영역에 존재하는 관념의 차이를 이용한 계급 투쟁을 전개하기에 이르렀다.

급기야 대중 노선과 실용 노선 사이의 권력 투쟁으로 번진 문화대혁명은 전국의 어린학생들까지 동원했다. 그들은 학업을 전폐하고 홍위병(紅卫兵)이 되어 마오쩌둥을 지지하고 문화 예술 지식인들을 비판, 박해하는 데 앞장섰다. 결국 전국 곳곳에서 두 세력 간의

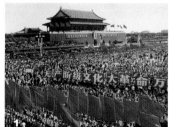

1 | 톈안먼 광장에 모여 마오쩌둥을 환영하는 군중 2 | '네 가지 구시대 유물'을 청산한다는 기치 아래 홍위병들이 각종 그림을 찢고 불사르는 현장

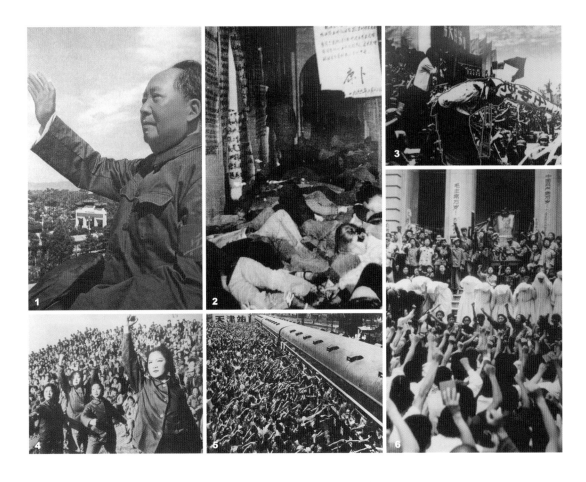

무력 투쟁이 발생했다. 몽둥이로 시작된 싸움은 탱크와 대포가 동원되는 혈전으로 번졌다. 계급 투쟁으로 전 사회가 마비되자 홍위병들이 고등학교를 졸업한 후 일할 각종 사회 조직이 없어졌다. 당 중앙은 '지식청년(知青)'이라는 이름으로 이들을 척박한 산골 혹은 농촌에 파견하여 농민들의 힘겨운 생활을 체험하고 재교육을 받게 했다. 암울한 환경에서 아무런 희망도 없이 지낼 수밖에 없었던 그들은 홍위병 시절의 맹목적 이상과 자긍심에서 벗어나 점차 사회의 모순과 부조리를 첨예하게 직시하기 시작했다.

문화대혁명이 진행된 10년 동안 중국의 경제는 20년이나 후퇴

1 | 문화대혁명 발발 후 1968년 8월 18일 톈안먼 누각에서 처음 홍위병들을 접견하는 마오쩌둥 2 | 문혁 시기 나이 어린 홍위병들은 학교와 부모님도 팽개치고 거리로 나와 마오쩌둥을 응원했다. 낮에 지질대학에 몰려와 교수들을 비판하던 홍위병들이 밤이 되자 학교 복도에서 잠들었다 3 | 문혁 시기 비판 투쟁 현장. 빨간 선 안에 표시된 사람이 비판 대상 4 | 마오쩌둥 사상을 선전하는 '문예 소분대.' 들판에서 노동자와 농민을 위해 벌이는 공연 장면 5 | 지식청년들이 '상산하향' 운동에 동원되기 위해 기차를 타고 떠나는 장면 6 | 문혁 시기 베이징의 천주교 수녀들을 박해하는 모습

했고, 300만 명이 넘는 당원이 숙청되었다. 반우파 투쟁의 대상이 된 지식인과 예술인들 역시 무고한 희생양이 되었으며, 자유로운 학문과 예술의 발전 역시 결코 기대할 수 없었다.

마오쩌둥 시대의 미술과 미술가들

건국 초기: 1949～1958년, 사회주의 사실주의 미술의 확립

신중국 건립 이후 중국 학술계나 문화계는 각 분야의 전문가보다도 마오쩌둥의 정치 이념에 입각한 사상이 훨씬 중요한 발전 강령이 되었다. 문예 방면에서는 마오쩌둥이 1942년에 발표한 연설문 〈연안 문예 좌담회에서의 강화(在延安文艺座谈会上的讲话)〉가 모든 창작의 근본 방침이 되었다. 그는 예술이 인민 대중(노동자, 농민, 군인)을 위해 봉사하고 현실 생활을 반영할 것, 그리고 낭만주의를 통해 혁명 건설에 대한 낙관적 태도를 표현할 것을 요구했다. 이러한 강령에 위배되는 모더니즘 예술, 전통 중국화 등은 모두 비판의 대상이 되었다.

이에 사실주의 기법으로 중국화 개량(中国画改良)과 민족 의식 고취를 부르짖은 쉬베이훙과 그가 원장을 맡은 중앙미술학원은 당의 이념에 적극 부합하는 예술가와 교육 기관의 표본이 되었다. 반면 20세기 전반 린펑미엔으로 대표되는 모더니즘 운동의 전지였던

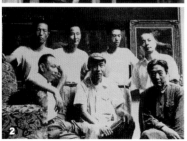

1 | 우파로 몰려 하향 노동에 동원된 린펑미엔(중앙)
2 | 중앙미술학원 성립시 쉬베이훙(앞줄 좌측 3)과 교수들의 기념 사진

동시원 | 〈개국 전례〉 | 1953년 | 캔버스에 유화 | 230×405cm

항조우미술학원(현 중국미술학원)의 많은 교수들은 대중의 현실을 외면하는 형식주의 미술을 추구하는 것으로 호도되어 탄압을 받게 되었다. 또한 본격적인 사회주의 사실주의 미술 교육과 발전을 위해 소련에서 전문가를 초빙하여, 그로부터 영향을 흡수하기도 했다.

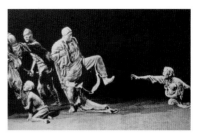

쓰촨수조원 창작팀 | 〈수조원 2〉 | 1965년, 계급 투쟁 시기 계급 간의 갈등을 표현한 작품

계급 투쟁 시기: 1959~1965년

희망에 찬 사회주의 건설 이념과 현장을 반영하던 미술 작품들은 곧 낭만주의 색채를 감소시키고 삼엄한 계급 투쟁을 주제로 제작되었다. 중국화나 모더니즘 미술은 개량의 차원을 넘어 강도 높은 탄압과 비판의 대상이 되었다.

문혁 시기: 1966~1976년

이 기간에 이루어진 순수 예술에 대한 탄압의 규모와 정도는 1957년 반우파 투쟁을 훨씬 웃돌았다. 예술 대학의 거의 모든 교수들은 강단에서 내려와 온갖 비판, 수모, 고문, 감금 및 노동형을 감수해야 했으며, 목숨을 부지하기 위해 스스로 많은 작품을 파기하기도 했다.

반면 건국 초기 사회주의 미술에 비해 훨씬 광적이고 비이성적인 요소가 강화되어 마오쩌둥을 본격적으로 우상화한 그림과 문혁의 비판 투쟁을 지지하는 선전화(宣传画)들이 다수 제작되었다. 이러한 문혁 시기 회화의 특징은 홍·광·량(红·光·亮)으로 요약된다. 도처에서 볼 수 있었던 이 선전화들의 간단명료하고 강렬한 조형과 색채의 특징들은 이후 개혁 개방 시대 예술가들의 창작까지 지속적인 영향을 미쳤다.

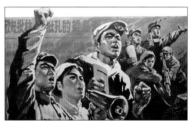

1 | 〈린뱌오와 공자 비판 투쟁을 끝까지 전개하자〉 | 선전화 | 1976년 2 | 〈사령부를 비판하여 타도하자〉 | 선전화 3 | 〈린뱌오와 공자를 비판하고 석탄 생산을 촉진하자〉 | 흑판보 4 | 탕샤오허, 청리 | 〈대풍랑 중의 전진〉 | 캔버스에 유화 | 188×290cm | 1971년 | 홍콩 한아트갤러리 소장. 1966년 7월 16일 마오쩌둥은 대내외에 자신의 건재함을 과시하기 위해 양쯔강을 헤엄쳐 건넜다. 이 작품은 물에 들어가기 직전의 마오쩌둥을 그린 작품이다

개혁 개방 시대

1976~1989

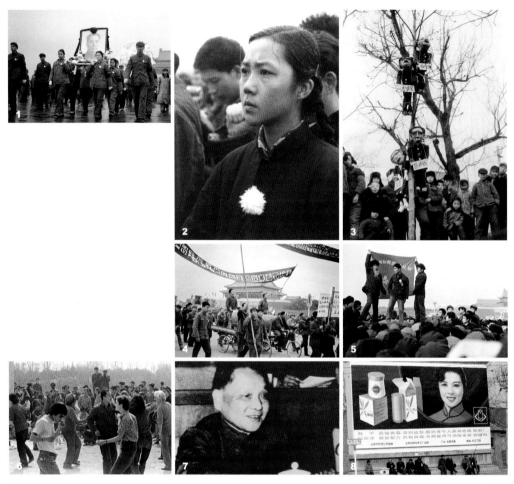

1 | 1976년, 중국 인민들에게 민주의 상징이었던 조우언라이가 사망하자 사람들이 톈안먼에서 추모 행사를 열고 있다. 리샤오빈 제공 2 | 조우언라이 추모식에 참가한 엄숙한 표정의 여인 3 | 1976년, 사인방의 인형을 나무에 매달고 그들의 처단을 요구하는 시위 장면. 리샤오빈 제공 4 | 1976년 10월 7일, 사인방 분쇄에 기뻐한 시민들이 광장으로 나와 자발적인 행진을 하고 있다. 리샤오빈 제공 5 | 문혁이 끝나고 황폐해진 사회를 회복하는 데는 적지 않은 시간이 걸렸다. 산골 벽지로 파견된 지식청년들은 조속한 귀향을 원했으나, 문혁이 끝난 지 2년이 지나도 귀가 조치가 이루어지지 않자 베이징 톈안먼 광장으로 몰려와 시위를 벌이고 있다 6 | 문혁 기간 중에는 무도가 엄격히 금지되어 있었다. 무도 해금령이 내려진 후 중국 예술가들이 위엔밍위엔에서 외국인들과 함께 댄스 파티를 즐기고 있다. 리샤오빈 제공 7 | 1978년 6월 2일, 덩샤오핑 시대의 개막. '실천만이 진리를 검증할 수 있는 유일한 기준이다' 라는 메시지를 연설하는 덩샤오핑 8 | 1979년 베이징 시내 도로 광고의 출현. 시장화 정책에 따라 대로변에 수제 컬러 광고가 등장했다. 난생 처음 화려한 광고를 접한 중국인들이 놀란 나머지 광고판 주변에서 빈번한 교통 사고가 발생하기도 했다

1 | 1984년 4월 미국 레이건 대통령과 악수하는 덩샤오핑 2 | 단체 사진 찍는 산시성 농촌 아가 씨들. 개혁 개방 선언 이후 개인 사진사들이 생겨났다. 그들은 색상이 화려한 배경으로 손님들을 유혹했다. 옷도 이전의 획일적인 색상에서 화사한 색상으로 변했다. 1981년 산시 지역. 리샤오빈 제공 3 | 1988년 중국미술관이 개최한 〈인체유화전〉은 문전성시를 이루었다. 이성의 나체를 볼 기회가 흔치 않았던 중국인들은 구름같이 몰려와 전시를 관람했다 4 | 1980년대 말 패션 모델과 패션 트렌드 개념이 출현했다 5 | 외국과의 교역이 시작됨에 따라 1980년대 중반 중국 미술관에서 이브 생 로랑Yves Saint Laurent의 전시회가 열렸다. 하지만 중국의 현실과 너무 동떨어진 전시는 파리만 날렸다 6 | 1985년 베이징 여성. 개혁 개방 이후 경제가 회복되면서 붉은 옷이 유행했다. 과거 문혁 시절에는 여성미를 드러낸다 하여 스커트를 금지했다. 리샤오빈 제공

상흔 · 향토미술(伤痕 · 乡土美术): 1979~1984년

문혁이 종료(1976년)되자 마오쩌둥을 비롯하여 문혁을 지지했던 정치가나 노동자, 농민, 군인을 찬양하는 그림들은 자취를 감추었다. 그러나 1978년 새 정부에서 문혁을 과오로 공식 인정하기까지 사람들은 여전히 광적이고 비이성적인 흥분 상태에서 벗어나지 못했다. 즉 문혁 시기 영웅회화의 모식은 그대로 유지한 채, 과거 영웅의 얼굴만 새 정부 인사의 얼굴로 교체되거나, 혹은 반동 분자를 비판하던 만화에 추악하게 변한 사인방(四人幫)의 얼굴이 삽입되었을 뿐이었다. 사인방의 얼굴을 악마처럼 일그러뜨리지 않고 사실적으로 그려 비판한 그림은 오히려 의심과 지탄의 대상이 되었다.

하지만 시간이 지나자 사람들은 이성을 되찾기 시작했다. 과거의 신앙이 전복된 후 그들은 새로운 진리를 찾고자 했다. 지식청년의 경험으로 인해 중국 사회의 모순을 잘 알고 있던 젊은 예술가들은 현실에 대해 흥분과 수식을 제거한 사실적인 표현이야말로 잃어

1 | 루어중리 | 〈부친〉 | 1980년 | 캔버스에 유화 | 216×152cm | 중국미술관 소장
2 | 청총린 | 〈1968년 ×월×일 눈〉 | 1979년 | 캔버스에 유화 | 202×300cm 중국미술관 소장

천단칭 | 〈캉바 사나이〉 부분 | 1980년 | 종이에 유화

버린 진실을 되찾는 방법이라 생각했다. 그들은 그동안 선전화를
그리는 데 사용해온 사실주의 테크닉으로 비판적인 사실주의 회화
를 그리기 시작했다. 당시 상흔 문학과 거의 동시에 출현한 상흔 미
술은 문화대혁명 시기의 비극적인 사건이나 지식청년으로서 농촌
에서 겪은 일화들을 소재로 삼았다. 그들은 문혁이 초래한 사회의
비극과 사람들의 상처를 그려내고 이를 통해 인간성의 회복을 주장
했다. 대표작으로는 청총린의 〈1968년×월×일 눈(1968年×月×日
雪)〉, 가오샤오화高小华의 〈왜(为什么)〉, 천이밍陈宜明의 〈단풍(枫)〉 등
이 있다.

　한편 또 다른 화가들은 문혁의 직접적인 참상이 빗겨간 벽지의
농촌이나 소수 민족들의 삶으로 시선을 돌렸다. 그들은 척박한 조건
에서 고된 노동을 감내하고 살아가는 농민들의 소박함과 순수함을
찬미하며 동정과 애정 어린 시선으로 그들의 삶을 그려냈다. 그러나
이러한 향토 미술과 상흔 미술은 비록 전제 정치가 요구하는 신화
창조에서 벗어났다 하더라도 아직 인위적인 희극적 화면 구성을 완
전히 벗어나지는 못했다. 하지만 향토주의 미술은 시간이 흐르면서
또 다른 화가들에 의해 다음 시대로의 변화를 암시하기에 이르렀다.

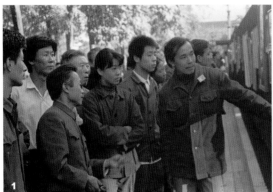
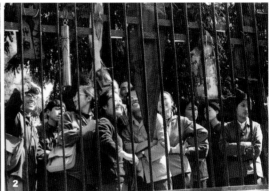

1 | 제1회 싱싱미전. 함께 그림을 보는 리우쉰, 리슈양, 왕커핑, 리샤오빈 제공 2 | 제1회 싱싱미전에서 왕커핑의 조각을 보고 즐거워하는 사람들. 왕커핑의 조각은 투박한 기법으로 정부에 대한 과격하고 직설적인 불만을 표현하여 가장 많은 인기를 얻었다

즉 같은 향토 소재를 취하면서도 문학적 스토리 없이 농민이나 소수 민족의 자연스런 일상 속에 그들의 소박한 심리를 묘사하거나, 혹은 한발 더 나아가 사실주의식 표현을 극복하고 색채와 질감, 독특한 분위기 묘사 등으로 예술가의 주관적인 감정 표현을 시도했다.

싱싱화회(星星画会): 1979~1980년

상흔, 향토 미술의 감상적이고 우회적인 성격과 달리 좀더 과격한 방식으로 과거에 대해 직접적인 비판을 가하는 그룹이 생겨났다. 이들은 마침내 사실주의를 버리고 모더니즘을 도입해 중국의 정치와 중국인의 민족성에 비판의 창끝을 들이댔다. 또한 사회참여적인 예술을 주장하며 적극적인 행동을 보였다. 당시 중국 예술가들에게는 주체적인 예술 활동을 펼칠 권한이 없었다. 소위 전문 예술가들은 정부 관할 기구에 소속되어 학생을 가르치거나 부과된 작품을 제작한 대가로 매달 일정한 월급을 받으며 생활했다. 전시회 역시 자율적으로 기획하거나 진행할 수 있는 권한이 없었다. 전시를 열기 위해서는 전국미술협회에 의뢰서를 내고 작품 심사를 받아 허가된 공간에서 열어야 했다. 아마추어 미술가 그룹인 싱싱화회 역시 처음에

왕커핑 | 〈침묵〉 | 1979년 | 목조. 제대로 볼 수도 없고 말할 수도 없는 사회를 풍자하는 뜻으로 한쪽 눈은 애꾸가 되고 입에는 재갈이 박힌 얼굴을 표현했다

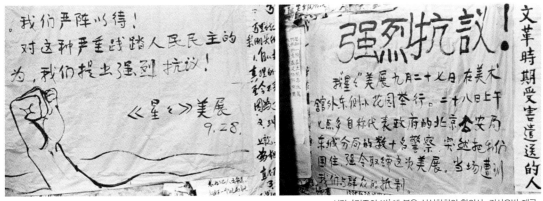

시단 '민주의 벽'에 붙은 싱싱화회의 항의서. 리샤오빈 제공

싱싱 멤버 마더성. 마더성은 황루이와 함께 싱싱화회의 조직과 활동에 가장 적극적으로 참여했다. 그의 목발 시위 장면은 《뉴스위크》지 1면 기사를 장식하기도 했다. 그러나 후일 프랑스로 망명한 그는 교통 사고로 나머지 다리마저 잃는 비운의 주인공이 되었다

는 합법적인 전시장을 얻기 위해 미협의 정식 허가를 신청했으나 일이 여의치 않자 지시에 따르지 않고 자발적으로 노천 전시회를 열었다. 전시는 강제 철거와 투쟁 재개를 반복하며 중국 사회에 큰 이슈를 불러일으켰다.

개혁 개방의 자유로운 사회 분위기와 당시 젊은이들에게 비교적 관대했던 미협 핵심 인사들의 지지로 가능했던 이 싱싱화회의 활동은 단지 미술 운동으로서 의미 외에 사회, 정치, 문화 운동의 의의를 모두 포함하고 있었다. 이들은 당시 언더그라운드 문학 단체들과 밀접한 관련이 있었고, 전시를 제지당했을 때 이들이 내건 슬로건은 '전시 재개'나 '창작의 자유'가 아니라 '헌법 수호'였다. 그들은 인권 차원에서 예술의 자유, 전시 개최의 자유를 주장했다. 또한 시위의 마지막 연설은 정부의 부패와 관료주의에 대한 비판, 시민의 생존권 보장으로 확대되었다.

특히 싱싱의 여성 멤버였던 리슈앙이 프랑스 외교관 에마누엘Emmanuel Bellefroid과 사랑에 빠져 동거 생활을 시작하자, 그녀는 국가 존엄을 훼손한 죄로 체포되어 2년간 감옥노동형을 받았다. 그녀의 애인인 에마누엘 역시 강제 추방당했으나, 그는 프랑스에서 끊임없이 리슈앙의 석방 운동을 벌였다. 결국 1983년 미테랑François Maurice

프랑스에서 진행된 리슈앙 무죄 규명 및 석방 촉구 시위

Marie Mitterrand 대통령이 중국을 공식 방문했을 때 직접 덩샤오핑에게 선처를 요청했고, 리슈앙은 곧 석방되었다. 두 사람은 프랑스에서 아름다운 사랑의 결실을 맺었다. 1983년 이후 다른 싱싱의 멤버들도 모든 공식 활동이 금지되고 생존에 위협을 느꼈다. 결국 이들 역시 국제 결혼을 통해 일본, 프랑스, 미국, 스위스 등으로 도피하는 길을 선택했고, 싱싱화회의 단체 활동은 이로써 마감되었다.

'85 신사조 미술

1980년대 중국 미술계에서 자아 표현에 대한 논의는 분명 싱싱화회에서 시작되었지만, 그들의 초점은 여전히 정치와 사회에 머물러 있었다. 그러나 사상 개방과 함께 서양의 휴머니즘과 모더니즘이 한층 더 확산되면서 젊은이들은 개인의 내면 세계를 돌아보기 시작했다. 이들은 사회와 분리된 고독한 자아, 인간 존재의 의미 등에 매달렸다. 그러나 사상 개방은 단번에 전폭적으로 이루어질 수 없었다. 사회는 정부의 정책에 따라 시시때때로 긴장과 완화의 과정을 반복했다. 즉 개방이 이루어지던 1981년과 83년 정부가 '정신오염(精神汚染)'에 대한 경고를 선언한 후 싱싱화회는 강제 해산되

고 리씨엔팅도 잡지사에서 해임 되었다. 1984년 제6회 전국 미전에는 정부의 압력이 반영되어 좌파 경향에 입각한 작품들이 물결을 이뤘다. 하지만 얼마 후 분위기가 누그러들자 반년 후 치러진 《전진 중의 중국 청년 미술 작품전(前进中的中国青年美术作品展)》에서는 다시금 새로운 경향의 작품들이 나타났다. 1985년에서 86년까지 이어진 비교적 온화한 사회 분위기는 '85 신사조 미술 운동이 일어날 수 있는 배경이 되었다.

1986년 제38기《중국미술보》제1판 〈'85 미술사조 회고와 전망〉. '85 신사조 미술의 전국적 확산에 중요한 역할을 한 미술신문

'85 시기에 발행된 각종 미술 잡지들. 청년 미술가들은 각종 미술 잡지를 통해 모더니즘을 연구했다

문화열

1980년대 중반 중국의 지식계 전반에 '문화열'이 일어났다. 과거의 신앙은 철저히 해체되었고 기존의 사회주의 이념에 기초한 도덕 기준과 가치 판단에는 근본적인 전환이 일어났다. 폐쇄된 사회가 개방되고 다채로운 외부 문화가 유입되자 획일성에서 벗어난 자아 해방의 유혹이 일어난 것이다. 그러나 지식인들은 아직 이러한 급격한 변화를 받아들일 심리적 준비가 안 된 상태였다. 경험하지 못한 새로운 세계에 대해 희망과 기대를 품으면서 동시에 다가오는 불안과 위기감 또한 감출 수 없었다. 결국 그들은 과거로 돌아갈 수도 없고 미래에 대한 확신도 없는 청춘기 같은 방황과 열정으로 서방 세계의 철학과 사상을 흡수하기 시작했다. 당시 소위 대학생이라면 누구나 철학 서적을 들고 다녔고 도처에서 열정적인 토론이 이루어졌으며, 수많은 젊은이들이 개인과 사회의 대립, 인류의 운명 등에 관한 광대하고 절대적인 고

민에 빠졌다. 이러한 사상과 학술의 붐은 전례 없는 번역과 출판업의 성황을 불러왔고, 학계에 '동서고금 논쟁(古今中西之争)' '뿌리 찾기 열(寻根热)' '신유학 논쟁(新儒家论争)' 등이 촉발되었다.

예술가의 철학가화

이러한 현상은 비단 사상계뿐만이 아니었다. 당시 중국 예술가들의 손에는 모더니즘 화집보다 더 많은 철학책이 들려 있었다. 이들은 니체Nietzsche, 베르그송Bergson, 프로이트Freud, 칸트Kant, 중국의 노장老莊과 선종禅宗 등에 열중했고, 루소Rousseau, 비트겐슈타인Wittgenstein에까지 손을 댔다. 철학에 대한 열정과 관심은 그들이 조직한 단체의 선언문, 전시 서문, 작품 속에도 그대로 나타났다. 그들은 주로 '본능' '잠재 의식' '생명 충동' 같은 어휘에 골몰했다. 하지만 그들이 사용한 어휘들은 서양 철학에서 쓰인 본래의 의미를 벗어난 것이었다. 즉 이들의 초점은 개인의 이상과 사회의 권력이 심각하게 대립하는 중국의 암울한 현실에 있었고, 철학 용어들 역시 중국적 현실에 새로이 적용된 것들이었다. 따라서 '이성'은 그들을 억압하는 사회 환경으로, '본능'은 그러한 환경에 저항하는 개인의 내면적 욕구와 의지로 이해되었다.

고독과 반항, 허무 등을 주조로 한 이들의 작품은 자연스레 극단적인 발산과 표현적 경향으로 치달아갔다. 사회와 투쟁하고 저항하는 과정 중에 삶에 대한 초월 의식을 가지면서 고독, 황당, 비극, 종교적 희생 정신 등을 숭배했다. 또한 사회에 대한 반항 의식과 중국의 낙후된 상황에 대한 분노는 중국의 전통, 문화, 민족성에 대한 자책과 자조로 이어졌다. 그러나 이러한 자기 부정적 정서는 단지 중국의 전통뿐 아니라 인류 문화 전반에 대한 허무주의적 다다이즘의 태도로 확대되기도 했다.

예술 단체의 성립: 1985∼1987년

1985년 전후 정치 분위기가 느슨해진 틈을 탄 젊은 예술가들은 수

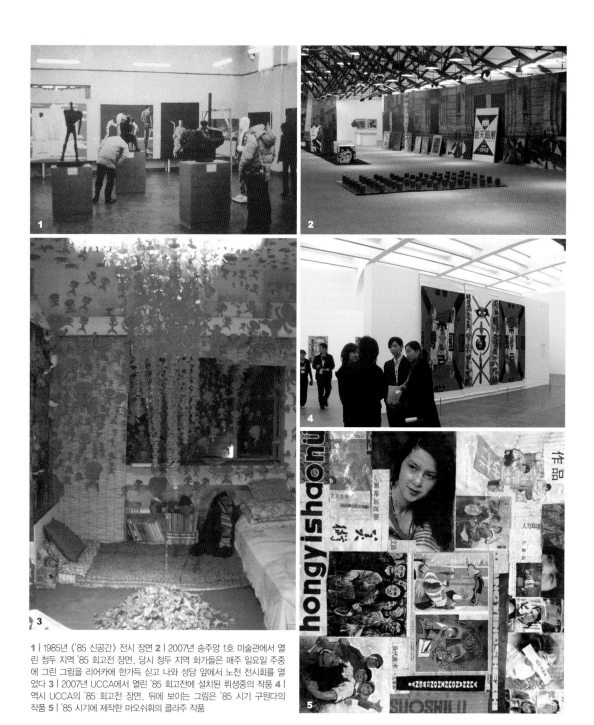

1 | 1985년 〈'85 신공간〉 전시 장면 2 | 2007년 송주앙 1호 미술관에서 열린 청두 지역 '85 회고전 장면. 당시 청두 지역 화가들은 매주 일요일 주중에 그린 그림을 리어카에 한가득 싣고 나와 성당 앞에서 노천 전시회를 열었다 3 | 2007년 UCCA에서 열린 '85 회고전에 설치된 뤼성중의 작품 4 | 역시 UCCA의 '85 회고전 장면. 뒤에 보이는 그림은 '85 시기 구원다의 작품 5 | '85 시기에 제작한 마오쉬휘의 콜라주 작품

1 | 마오쉬휘 | 〈붉은 인체〉 | 1985년 | 카드보드지에 유화 | 97×84.5cm
2 | 장페이리 | 〈 오늘 저녁에는 재즈가 없습니다〉 | 1987년 | 124× 180cm | 캔버스에 유화 3 | 제2회 신구상 전시회 초청장 4 | 마오쉬휘 가 주도한 제1회 신구상 전시회 5 | 장페이리, 겅지엔이 | 〈싸매기 국왕 과 왕비〉 | 1986년 | 행위 예술

1 | 캉무, 정위커 | 〈관념 21〉(2) | 1988년 | 행위 예술 | 베이징 만리장성
2 | 씨아먼 다다 | 1986년 11월 | 씨아먼 신예술 광장에서 작품을 불사르는 행위 예술 장면

많은 전위 미술 단체와 전시 활동을 조직했다. 1985년과 86년 사이 전국적으로 100여 개에 달하는 청년 미술 단체가 출현했다. 그들은 모두 자발적인 조직으로 스스로 경비를 조달하며 전시 활동과 학술 교류를 진행해나갔다. 또한 선명한 예술적 주장을 갖고 기존의 예술 과는 근본적으로 다른 경향을 선보였으므로 미술계 내부에 많은 논쟁을 일으켰다. 중요 단체와 예술가로는 왕광이, 슈췬舒群, 런지엔任戩 등이 주체가 된 '북방예술단체', 마오쉬휘, 장샤오깡, 예용칭, 판더하이 등이 주도한 '서남예술단체', 딩팡丁方, 션친沈勤, 양즐린楊志麟, 챠이샤오깡柴小剛 등이 참여한 '지앙수청년예술주·대형현대예술전(江苏青年艺术周·大型现代艺术展)', 장페이리, 겅지엔이耿建翌, 송링宋陵 등의 '85 신공간('85新空間)', 황용핑, 차이리씨웅蔡立雄 등의 '씨아먼다다廈门大大' 등이 있었다. 이들의 실험은 단순히 회화 장르에 그치지 않고 설치, 행위 등으로 표현의 영역을 넓혀갔으며, 각종 모더니즘 중에서도 특히 초현실주의와 표현주의, 다다이즘 경향에 치우쳤다. 이들의 관념성 짙고 난해한 작품에 대해 리씨엔팅은 다음과 같은 소감을 말했다.

"과학과 철학의 빈곤함은 이들에게 철학자가 져야 할 사명을 지우고, 사상의 무력함은 예술 작품이 짊어질 수도 없는 무거운 사상의 짐을 부과한다. 이것이 바로 중국 현대 예술의 오만함이자 비애다."

중국 현대 예술전(NO U-turn전): 1989년

1985년에 시작되어 1986년 기승을 부리던 신사조 운동은 1987년 정부의 '자본 계급 자유화 반대(反资产阶级自由化)' 에 눌려 돌연 쇠퇴기로 접어들고 말았다. 가오밍루 등의 평론가와 예술가들은 이미 1986년부터 각 지역에 분산된 '85 신사조 운동을 전국 단위의 전시로 규합해보고자 했으나 좀처럼 제도권의 허가를 얻기 어려웠다. 이들의 바람은 두 차례의 무산 끝에 사실상 '85 미술이 쇠퇴기로 접어든 1989년에야 실현되었다. 수많은 사전 통제와 검열이 있었지만 역사상 최초로 제도권의 상징인 중국미술관에 설치, 행위 예술을 비롯한 다양한 전위 작품들이 전시되었다. 그러나 이 젊은 예술가들은

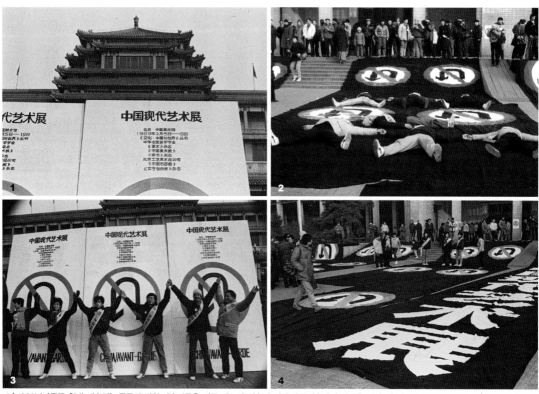

1 | 1989년 〈중국 현대 예술전〉. 중국의 전위 예술가들은 결국 제도권 미술의 전당 중국미술관의 대문을 열어젖혔다. 리샤오빈 제공 2~4 | 1989년 〈중국 현대 예술전〉 개막식. 리샤오빈 제공

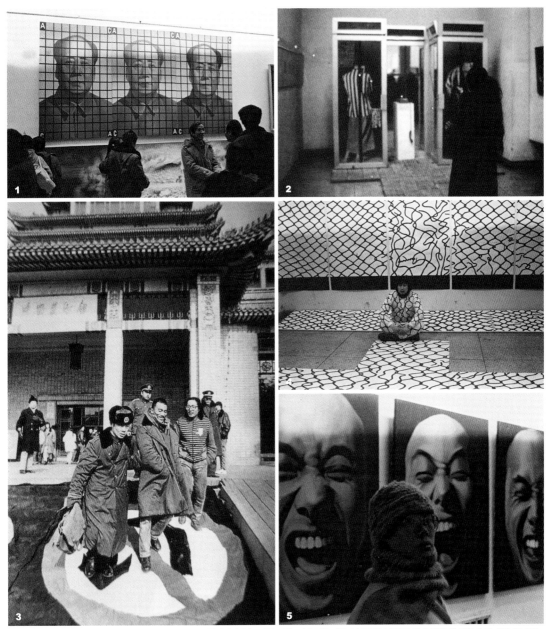

1 | 1989년 〈중국 현대 예술전〉. 1층 전시장 정면에 걸린 왕광이의 〈마오쩌둥 1호〉. 리샤오빈 제공 2 | 1989년 〈중국 현대 예술전〉 개막식 한 시간 후 샤오루가 자신의 작품을 향해 총을 쏘고 있다 3 | 1989년 〈중국 현대 예술전〉 샤오루 총격 사건 후 탕송 체포 장면 4 | 1989년 〈중국 현대 예술전〉 전시 장면. 리샤오빈 제공 5 | 1989년 〈중국 현대 예술전〉 겅지엔이의 〈제2상태〉. 리샤오빈 제공

가까스로 얻어낸 제도권의 인가를 전시가 시작되자마자 스스로 거부해버렸다. 개막식이 열린 지 한 시간 후 샤오루肖魯가 작품의 완성을 위해 1층에 전시된 자신의 설치 작품을 향해 권총 두 발을 발사했던 것이다. 그녀 옆에서 구령을 붙인 탕송唐宋은 그 자리에서 체포되었고, 전시 역시 폐쇄되었다. 며칠 후 재개된 전시장에는 또다시 익명의 폭파 경고장이 날아들었다. 베이징일보사(北京日報社), 베이징공안국(公安局), 중국미술관에 동시 배달된 이 협박 편지는 또하나의 작품이었다. 결국 전시는 다시 한 번 폐쇄와 재개를 반복했다. 이처럼 혼란하고 어수선한 분위기 속에서 치러진《중국 현대 예술전》은 한 시대의 폐막을 알리고 있었다. 출품된 작품들은 지극히 자기 부정적이고 해체적이었다. 한편 당시는 아무도 주목하지 않았지만 그 중에는 이미 후'89 미술의 단초를 여는 작품들이 상당수 끼어 있었다. 이 전시에 참여한 작가들은 소감을 이렇게 표현했다.

"'85 미술의 절정과 그 종결 의식을 두 눈으로 확인했다."

글로벌 시대

1989~현재

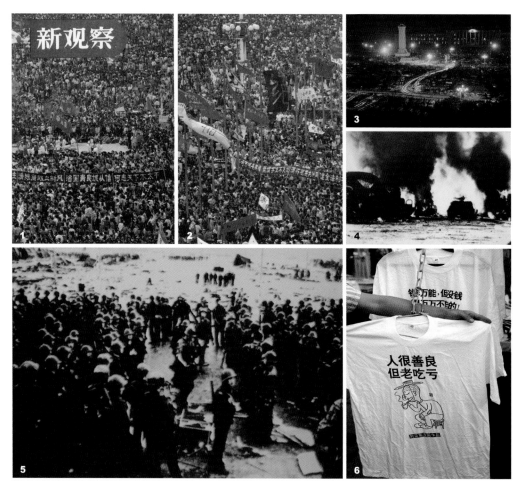

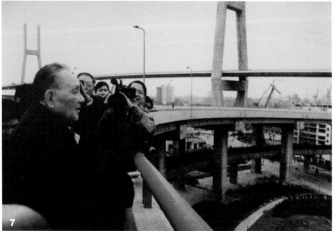

1~2 | 톈안먼 사건 현장. 이것을 보도한 《신관찰》지는 곧 폐간되었다. 리샤오빈 제공 3 | 야간까지 지속된 1989년 6월의 톈안먼 시위. 리샤오빈 제공 4 | 1989년 6월 3일부터 계엄군이 시위대 진압에 나섰다. 5 | 6월 3일 저녁 투입된 계엄군은 그 다음 날 새벽 5시 30분에 무차별 발표를 통한 유혈 진압을 마쳤다 6 | 문화 티셔츠. '사람은 선량한데 만날 고생이야.' 리샤오빈 제공 7 | 1992년 초 남부 도시를 순회하며 경제 개방 정책을 가속화하는 덩샤오핑의 모습

1 | 1992년 광조우 비엔날레 개막식. 시장 개방의 바람은 미술계까지 불어닥쳤다 2 | 1990년대 중반 광조우의 레스토랑. 손님들에게 공연을 제공하는 일은 돈을 벌기 위해 도시로 올라온 농촌 아가씨들의 몫이었다. 안거 촬영 3 | 1990년대 중반 조직폭력배들이 많이 쓴다고 해서 한때 '큰 형님'으로 불리던 벽돌만한 휴대폰과 비퍼를 팔던 상점. 안거 촬영 4 | 1990년대 중후반 남부 경제 도시 광조우에는 폭주족도 등장했다. 안거 촬영 5 | 경제 특구 션쩐 시에 설치된 덩샤오핑의 거대한 광고판. 경제 개방을 지원하는 덩샤오핑은 션쩐 시민들의 든든한 후원자였다. 안거 촬영

톈안먼 사건, 6·4

1980년대 말이 되자 중국은 개혁 개방 정책에 따른 경제 분야의 일정한 발전적 성과가 나타났다. 그러나 갑작스런 개혁 개방에 따른 각종 사회적 부작용들 역시 심각해지고 있었다. 경제와 사상의 개방으로 사회가 들썩이는 반면 정치 분야는 소극적인 개혁만 이루어지고 있었으므로 두 요소 사이의 불균형은 결국 불안과 혼란을 초래했다. 이 같은 상황에서 공산당 관료의 부정 부패, 고급 간부 자제의 각종 특혜 등이 외부에 알려졌다. 학생과 지식인들의 불만은 한층 더 팽배해졌다. 게다가 국제적으로 일기 시작한 소련과 동구권의 체제 변화의 물결은 중국의 민주화에 대한 관심과 요구를 불러일으켰다.

1989년 4월 후야오방胡耀邦 당 총서기 사망 추모식을 계기로 중국의 지식인들은 급진적인 민주화 개혁을 부르짖었다. 그들은 복잡하게 얽힌 공산당의 부조리와 부패에 항거하면서 전국적인 시위를 벌였다. 톈안먼 광장에 모인 군중들은 덩샤오핑 모형을 불태우고 그의 퇴진을 요구하며, 마오쩌둥의 초상화에 먹칠을 하고, 〈민주의 여신(民主女神)〉 조각상을 세웠다. 베이징 소재 대학의 학생들은 단식 투쟁을 벌이고, 정부 당국에 민주화, 인권 보장, 헌법 수호, 부패 쇄신 등을 촉구했다. 게다가 이 사건을 둘러싸고 당 내부마저 분열이 일자 위기 의식을 느낀 정부 당국은 결국 톈안먼 광장에 무차별 발포 명령을 내렸다. 50여 일간 지속된 민주화 운동은 유혈 진압이라는 비극적 결말로 끝났다. 무수한 인명 살상과 체포, 숙청, 사상 교육 강화 등으로 끝을 맺은 이 사건은 이후 중국 내 민주화 활동이나 민주화 세력에 막대한 타격을 입혔다. 국내에서 더 이상 민주화 운동을 전개하기 힘들어진 일부 민주화 세력들은 대륙을 떠나 해외로 전지를 옮기기도 했다.

경제 개방

새로운 사상으로 부조리를 타개할 수 있으리라 믿었던 희망이 처참히 짓밟히자 수많은 지식인과 예술인들은 실의에 잠겨버렸다. 그들

은 사회와 인간성의 근본을 의심하는 망연자실함 속에 초조한 시간을 보냈다. 그러나 현실은 급속히 변화하고 있었다. 1990년대 초 또다른 소요를 염려한 정부는 정치적으로 엄격한 규제와 탄압을 가하면서도 남부 도시를 중심으로 경제 개방을 지속해나갔다. 점차 가속이 붙은 경제 개방과 시장화의 바람은 중국 사회에 본질을 묻지 않는 맹목적인 배금주의와 향락 추구 현상을 일으키기도 했다. 그러나 이것은 동시에 사람들에게 체제에서 벗어난 독립적이고 자율적인 생존 방식의 가능성을 열어주는 것이기도 했다. 즉 중국인들에게 위기이자 기회, 모순이자 혁명인 시대였다.

위엔밍위엔 현상

1980년대 말부터 나타난 위엔밍위엔 현상은 경제 개방이 중국 예술계에 미친 대표적인 변화 중 하나였다. 당시 가난한 농촌을 떠나 도시로 몰려드는 유랑 노동자들은 중국 사회에 하나의 커다란 흐름을 형성하고 있었다. 그들은 합법적인 호구제로 누릴 수 있는 안정된 직장과 보험의 혜택을 포기하더라도 도시의 높은 임금과 새로운 삶을 경험하고 싶어 했다. 당시 미술 대학을 갓 졸업한 젊은 예술가들 역시 마찬가지였다. '85 세대들이 자유로운 삶을 열망하면서도 여

술병 따는 인링, 1992년. 쉬즐웨이 제공

1 | 자신의 그림 앞에서 노래하는 예요우와 양이, 1992년. 쉬즐웨이 제공 2 | 위엔밍위엔 작업실, 1992년. 쉬즐웨이 제공 3 | 허루이췬, 1993년. 외국인들의 출입이 잦은 위엔밍위엔. 쉬즐웨이 제공

전히 자신의 의지와 상관없는 직장에 매였던 것과 달리, 이 젊은 세대들은 배정받은 일터를 과감히 이탈해 베이징으로 향했다. 이렇게 일종의 자치구 같은 성격을 지닌 위엔밍위엔의 예술가들은 자유로운 생활과 창작의 자유를 누릴 수 있었지만, 동시에 기본적인 생계의 문제를 해결하지 못해 혹독한 생활고에 시달리기도 했다. 그러나 이들은 곧 국내외 언론과 외국인들에게 노출되면서 과거에는 상상할 수 없었던 거대한 시장으로 진입해 들어갔다.

후' 89 미술

후' 89 미술이란 1989년《중국 현대 예술전》과 톈안먼 사건 이후로 중국 미술계에 나타난 포스트모더니즘 성향의 전위 미술이다. 1993년 홍콩 한아트갤러리(Hanart Gallery, 汉雅軒)에서 주최한《후' 89 중국 신예술전(后八九中国新艺术展)》에서 유래한 개념으로 전시의 주요 부분을 차지한 완세현실주의, 정치팝 등을 비롯하여 ' 85 미술에 반기를 든 경향을 일컫는다. 이들은 1980년대 관념주의와 이상주의에

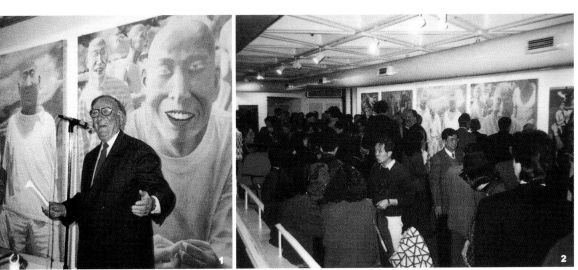

1 |《후' 89 중국 신예술전》개막식 현장. 완세주의 대표작 팡리쥔의 작품이 뒤로 보인다 2 |《후' 89 중국 신예술전》현장

대해 회의적이고 풍자적인 태도를 취했으며, 상업화와 시장화의 흐름을 민첩하게 흡수하여 대중적이고 통속적인 언어를 이룩했다. 후'89 미술의 현실반영적, 당대적인 인식과 표현은 1990년대 중반에 출현한 염속 예술에 직접적인 영향을 주었다. 또한 '85 세대들 중에 후'89 미술 사조에 직접 편승하지는 않았지만 새 시대에 적합한 언어를 탐색하던 예술가들에게도 간접적인 영향을 미쳤다.

완세현실주의

톈안먼 사건 이후 중국 사회에 팽배한 허무주의 정서는 곧 문학과 예술계에 반향을 불러일으켰다. 1960년대 이후 중국에서 태어나 문혁과 개혁 개방 그리고 톈안먼 사건을 거쳐 또다시 시장화라는 새로운 변화에 휩쓸린 이 세대들은 각종 가치와 이상에 대한 수차례의 배신과 유린을 경험할 수밖에 없었다. 그 결과 이들은 문혁 세대와 '85 세대가 말하는 신념이나 이상에 대한 신뢰를 상실했으며, 냉소적이고 자조적이며 허무주의적인 태도를 갖게 되었다. 이들은 섣부른 이상을 추구하다 또 다른 배신을 경험하기보다는 오히려 싱겁고, 실없고, 썰렁하고, 건달 같은 태도(无聊的, 泼皮的)로 현실을 대하려고 했다. 소설가 왕슈어王朔는 『노는 것만큼 신나는 것도 없다(玩的就是心跳)』 『나를 사람으로 보지 마(别把我当人)』 『조금의 진지함도 없는(没有一点正经)』 등의 소설들을 발표했고, 록가수 허용何勇은 〈쓰레기장(垃圾场)〉에서 "우리가 사는 곳은/쓰레기장 같고/사람들은 벌레 같아/너는 다투고 나는 빼앗고/양심은 삼켜버리고 생각은 제쳐버리지…… 우리가 사는

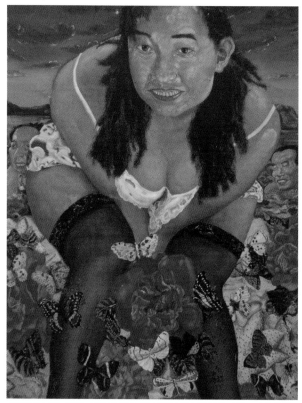

리우웨이 〈물놀이하는 미인 2〉 | 1994년 | 캔버스에 유화 | 170×150cm | 홍콩 한 아트갤러리 소장

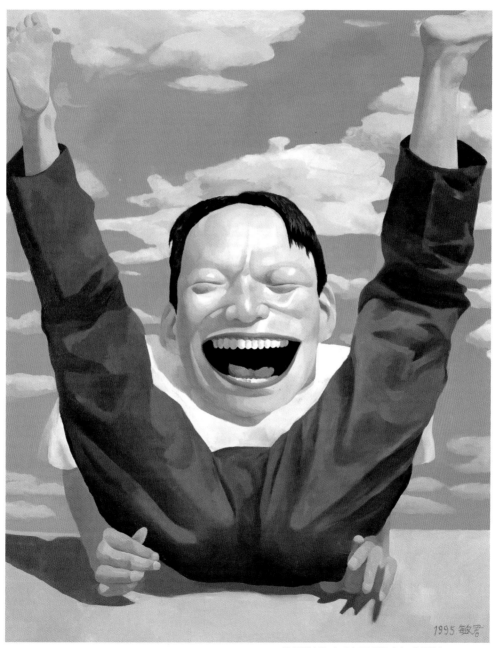

위에민쥔 | ⟨승리 Ⅴ⟩ | 1995년 | 캔버스에 유화 | 100×80cm

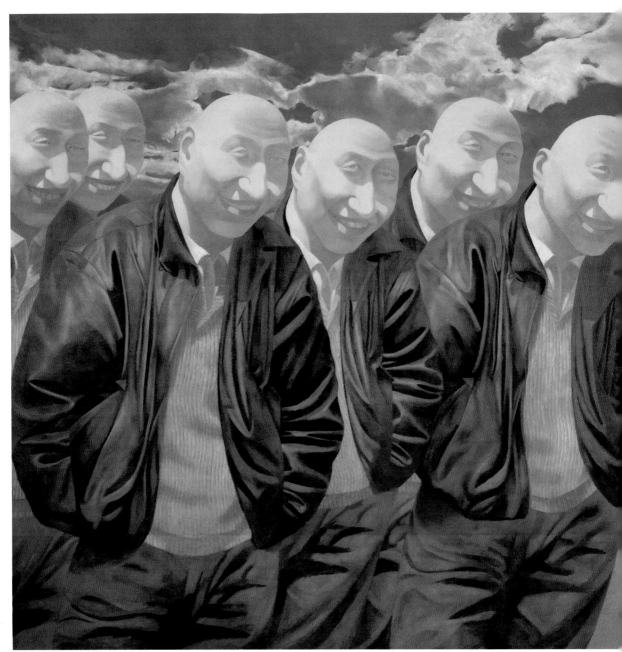

팡리쥔 | 〈시리즈 2 No.3〉 | 1991~1992년 | 캔버스에 유화 | 200×200cm

1 | 1990년대 초 유행한 문화 티셔츠. '세상엔 좋은 엄마만 있다' 리샤오빈 제공 2 | 또 다른 문화 티셔츠. 당시 유행어인 '아는 척하지 마, 귀찮아.' 리샤오빈 제공

곳은/도살장 같아/너는 더러울 줄만 알면/이미 된 거야"라고 노래했다. 일반 시민들 사이에는 풍자적 반항적인 문구를 새긴 '문화 티셔츠(文化衫)'가 한동안 유행했다.

미술계에서도 비슷한 상황이 펼쳐졌다. 팡리쥔, 위에민쥔, 리우웨이, 양샤오빈, 송용홍宋永紅 등을 대표로 하는 완세현실주의 화가들은 건달, 바보, 깡패, 변태 등을 등장시켜 그들의 무력함, 실없음, 싱거움, 야유, 조소, 변태 행위 등을 통해 인간과 사회에 대한 회의와 조소를 표현했다.

정치팝

1990년대에 신속한 상업 경제화가 진행되고 대중 문화가 유행하며 배금주의가 싹 트기 시작하자 예술가들은 1980년대에 외치던 관념과 이상이 현실 앞에 무력해지는 것을 느꼈다. 특히 같은 예술가로서 왕광이가 말한 '사회 효과'(社会生效: 이념적 효과가 아닌 현실 방면의 효과) 발언은 여전히 엘리트적이고 군자(君子)적인 '85 세대 예술

왕광이 | 〈대비판-코카콜라〉 | 1993년 | 캔버스에 유화 | 200×200cm

가들을 깊이 자극했다. 게다가 당시 미술계 내부에 유행한 곰브리치 Ernst H.J. Gombrich의 수정론, 데리다 Jacques Derrida의 해체주의는 예술가들이 예술의 본질에 대해 깊이 회의하게 만들었다. 결국 새 시대에 자극받은 예술가들은 새로운 변화를 받아들이고 적응해나갔다. 그들은 TV, 대중 스타, 광고, 게임, 가라오케, 복사기, 팩스가 유행하는 현실에 상응하는 방식과 태도로 작업을 전환했다.

때마침 중국 사회에는 '마오쩌둥열(毛澤东热)'이 유행했다. 급작스런 경제 개혁이 가져온 사회 급변, 부패와 부조리의 팽창은 좀처럼 벗어나기 힘든 마오쩌둥 콤플렉스를 지닌 중국 사람들이 과거 마오쩌둥 시대의 이상과 순수를 추억하게 만들었다. 전국 곳곳에는 마오쩌둥이 새겨진 각종 상품과 그의 어록, 문화대혁명 시절의 포스터가 다시 유행했다. 왕광이를 비롯한 후베이 지역 팝아트 화가들은 자연스레 그 세태를 반영하여 정치적 이미지들을 차용하기 시작했는데, 바로 이로부터 문화적 정치적 상업적 권력적 책략이 끼어들기

1 | 1990년대 초에 유행한 마오열. 안거 촬영 2 | 아직도 관광지에 가면 외국인들을 위한 마오열의 잔재가 남아 있다

시작했다.

　1993년 홍콩의《후' 89 신중국 예술전》을 필두로 전략적인 해외 진출이 이루어질 때, 리씨엔팅은 중국의 팝아트를 '정치팝' 으로 명명하기 시작했다. 그것은 의도적 우연적 시대적 필연적 요소가 복잡하게 얽힌 상황이었지만, 왕광이의 말처럼 국내를 넘어 국제 무대에서도 원하는 '효과' 를 거두었다. 정치팝의 이러한 전략은 그 뒤로 이어진 염속 예술에 의해 고스란히 계승되었다.

염속 예술

완세현실주의와 정치팝의 발단이 된 상업 문화가 더욱 확산되자, 중국 대중 사회의 통속성을 직접 다루는 예술이 등장했다. 1996년《대중 양반(大众样板)》과《염장 생활(艳妆生活)》이라는 전시로 처음 소개된 염속 예술은 1999년《세기의 무지개를 넘어: 염속 예술(跨世纪彩虹式艳俗艺术)》전을 통해 전면에 등장했다. 이들은 완세현실주의에서는 정면적 비판을 거부하는 반이성주의(反理性主义) 전통을, 정치팝에서는 명쾌하고 단순한 시각적 효과와 대중적 통속성을 물려받았다. 염속 예술은 중국 대중 문화의 저속하고 노골적이며 둔감하고 판에 박힌 특성을 더욱 강조하여 거기서 느껴지는 거부감을 통해 대중 문화에 대한 풍자를 표현했다. 그러나 중국의 염속 예술은 지식인의 입장에서 통속적인 풍속을 분석하고 파헤쳐 그 본질과 핵심을 드러내기보다 대중적 일상의 어리석음, 황당함, 저속함, 둔감함에 동화되어 그것을 그대로 옮겨놓는 방식을 취했다. 즉 비판과 동화, 풍자와 찬양 속에 애매한 태도를 취한 이들은 결국 '지식인으로서 갖는 비판 의식과 열정' 이라는 의무감과 이상마저 용속화(庸俗化)시켰다.

왕칭송 |〈아담과 이브〉| 1998년 | 인조 비단에 공업 유화 | 188×120cm

평정지에 | 〈거품 No.2〉 | 1999년 | 캔버스에 유화 | 80×100cm

여성 미술

1990년대 중국 미술계에 일어난 또 한 가지 중요한 움직임은 여성
미술 운동이었다. 인권과 자유를 외치던 80년대 전위 예술 운동이
일어난 지 꼭 10년 만에 일어난 또 다른 소수의 운동이었다. 중국의
여성 미술 운동은 서구의 페미니즘과 1980년대 이후 중국에서 전개
된 여권 논의에서 비롯되었다. 1990년과 1995년의《여화가의 세계

랴오원이 기획한 《여성 방식 전시회》 도록, 1995년

지앙지에 〈쉽게 부서지는 제품〉 1994년 복합 재료, 설치

(女画家的世界)》, 1995년 《중국 당대 예술의 여성 방식(中国当代艺术中的女性方式)》 등의 전시로 활발해진 여성 미술 운동은 1998년 열린 《세기·여성예술전(世纪·女性艺术展)》으로 총집약되었다. 화가인 쉬홍徐虹은 1994년부터 여성 예술가의 입장에서 중국 미술계의 전시, 비평 체계에 대한 비판을 공론화하기 시작했다. 점차 많은 여성 비평가, 큐레이터, 예술가들이 활동하면서 여성 미술의 특징과 여성 예술가로서의 자기 인식에 대한 담론이 전개되었다. 이때부터 여성 예술가들은 여성만의 독특한 신체적 감성적 경험을 표현하거나 남성과 대등한 입장에서 성을 다루고, 사회에서 홀대받은 여성의 위치나 이로써 발생한 사회 문제를 다루기 시작했다. 대표 작가로는 차이진蔡锦, 쉬홍, 손국연, 지앙지에姜杰, 션링申玲, 슬훼이施慧, 린티엔먀오林天苗 등이 있다. 상업화에 휩쓸려 대부분 회화 위주로 작업을 전개한 남성 예술가들에 비해 이들은 회화, 설치, 행위, 사진 등 다양한 장르를 실험해나갔다.

| 감사의 글 谢词 |

책을 준비하는 과정에 맞닥뜨린 숱한 모험과 시행 착오는 많은 분들의 적극적인 호의와 지지 없이는 해결할 수 없었다. 우선 대부분의 예술가들이 호의적으로 인터뷰에 응해주고, 경우에 따라 이해가 어려운 부분은 반복적인 교류를 통해 깨닫게 해준 점을 감사드린다. 또한 그 조수분들이 관련 자료 제공을 위해 번거로움을 마다하지 않은 것 역시 내게 매우 고무적인 일이었다. 평론가 리씨엔팅栗宪庭, 가오밍루高名潞, 뤼펑吕澎 선생님께도 감사드린다. 그분들이 쓰신 책과 평론들은 내가 중국 미술을 이해하는 데 많은 도움을 주었고, 특히 뤼펑吕澎 선생님이 각종 풍부한 자료를 제공해주신 점에 대해 특별한 감사를 표하고 싶다. 리샤오빈李晓斌 선생님과 쉬즐웨이徐志伟 선생님 두 분 역시 특별한 도움을 주셨다. 1980, 90년대에 언론 사진 기자로 일하셨던 두 분은 역사적 가치가 담긴 사진들, 심지어 일부는 아직 대륙에서 공개하지 않은 것마저 선뜻 제공해주셨다. 외국의 젊은이로부터 본인의 활동 가치를 인정받고 나 또한 그분들로부터 소중한 가르침과 자료를 제공받은 것은 서로 간에 즐겁고 잊지 못할 기억이다.

각 기관의 관련 정보 제공과 작가들 연락 주선 등 여러 방면에 도움을 주신 광동미술관(广东美术馆) 리옌쯔李彦子 연구원, 허샹닝미술관(何香凝美术馆), OCAT의 리위샤李彧莎 씨, 관이당대예술문헌관(管艺当代艺术文献馆)의 관이管艺 선생님, 홍콩의 아시안아트아카이브(Asian Art Archive), 선전 추앙쿠深圳创库의 두잉홍杜应红 씨, 광조우 LOFT345의 후츨쥔胡赤骏 씨, 쿤밍 치처창昆明汽车厂의 짜오레이밍赵磊明 씨, 리씨엔팅李宪庭 선생님, 마오쉬휘毛旭辉 선생님, 왕난밍王南冥 선생님, 지엔펑 스튜디오(简枫工作室)의 지엔펑 씨, 홍콩 크리스티Christie's의 토니 찬Tony Chan, 맨디 왕Mandy Wang, 798관리위원회(798管理委员会), 송주앙예술촉진회(宋庄艺术促进会) 차오웨이曹维 간사, 뤼펑 선생님의 조교 란칭웨이蓝庆伟 씨 그 외 중국 화랑 관계자분들 모두 어설픈 유학생을 홀대하지 않고 따뜻한 마음으로 맞아주신 분들이다. 또한 특별한 마음으

로 고마운 마음을 전해야 할 두 분은 갤러리 아트싸이드의 이동재 사장님과 손국연孫国娟 선생님이다. 나와 중국 당대 미술과의 직접적인 만남은 아트싸이드의 통역 일로부터 시작되었다. 사교적인 스킬이 부족한 내게 아트싸이드에서 제공된 자연스런 상황과 기회들이 아니었더라면 결코 내가 먼저 작가들의 뒤꽁무니를 쫓아다니지는 않았을 거다. 친이모처럼 이번 작업을 같이 고민해주고 많은 문제점들을 해결하는 데 도움을 주신 손국연 선생님께 한마디로 다하지 못할 감사를 드린다. 수술 후 병석에서조차 수많은 분들에게 전화를 돌려가면서 일이 순조로이 진행되도록 도움을 주실 때 나는 행운 이상으로 인연의 무게라는 것을 느끼곤 했다.

논문과 이 책의 빠듯한 일정을 두고 서로 긴장 관계에 있었던 두 분, 천츨위陈池瑜 지도교수님과 전우석 편집자님의 인내와 양해에 대해서도 송구스런 마음과 함께 감사의 마음을 표한다. 특히 모든 것이 처음이었던 나의 어설픔에 끝없이 속 태웠던 편집자의 마음을 내가 다 헤아릴 길 없다고 생각한다. 내가 교정안을 내놓을 때마다 묵묵히 숱한 밤을 지세워야 했을 디자이너 김병현님께는 감사의 말보다 우선 사죄의 말씀을 드려야 할 듯하다. 유난히도 많은 도판을 무난히 소화해내는 기술은 숙련된 노련함이 아니고는 불가능했을 것이다.

마지막으로 본인의 고생이나 건강은 아랑곳 않고, 내가 작업을 진행하면서 지치거나 용기를 잃지 않는지 물심양면의 지지와 격려, 기도를 멈추지 않으셨던 부모님께 마음과 눈가가 찡해지는 감사를 드린다. 두 분의 사랑에 비해 너무나 보잘것없는 책이다. 또한 내가 빠뜨릴 수 없는 것은 이 부족한 책을 손에 들어주신 독자 여러분에게 드리는 감사의 마음이다.

2008년 8월, 칭화대 즈징에서

이보연

찾아보기

기타